G

Z 3697

TRAITÉ
DES
TOVRNOIS,
IOVSTES,
CARROVSELS,
ET AVTRES
SPECTACLES PVBLICS.

A LYON,
Chez IACQVES MVGVET, en la ruë Neufve,
proche le grand College, à l'Image S. Ignace.
─────────────────────
M. DC. LXIX.
Avec Privilege du Roy, & Permission.

A MONSEIGNEVR
LE COMTE
DE S. PAVL,
SOVVERAIN DE NEVF-CHASTEL,&c.

ONSEIGNEVR,

Si les Heros de tous les Siecles aprés de grandes Actions, & de

¶ 2 cele

celebres Entreprises heureusement executées, ont pris plaisir de se divertir, par des Inventions Ingenieuses, dont ils ont fait des Ieux & des Spectacles Publics, VOSTRE ALTESSE ne doit pas s'estonner, qu'aprés son retour de Candie où elle a donné des preuves signalées de son courage, & de sa generosité, ie l'appelle à des Tournois, & à des Spectacles Militaires, qui sont depuis plusieurs siecles les Divertissemens des Princes, & les exercices de la Noblesse. Ces galanteries de Cour, ont ie ne sçay quoy de Spirituel, mêlé à leur Magnificence, qui ne sçauroit que vous plaire, puisque vous n'estes pas moins instruit de tous les Mysteres des Muses, qu'adroit & genereux dans les exercices de Mars. Vostre Esprit & vostre grande

grande Ame sont également élevez, & le sang de Bourbon, & d'Orleans, qui s'est reüni dans vos veines, a formé en vous vn Heros semblable à ces anciens Romains, qui triomphoient de tous les cœurs par la force de leur Esprit, comme ils triomphoient de tous les Peuples par la force de leurs bras. C'est cét Esprit, Monseignevr, & cette force de bras, qui paroissent également dans ces Spectacles Militaires ausquels i'invite V. A. Elle y verra ce que l'Europe, l'Asie, & l'Afrique ont jamais eu de plus vaillant, de plus adroit, & de plus leste. Et comme les Lois de ces jeux ont establi des Parrains, & des Iuges des Actions, & des Courses qu'on y faisoit. Vous aggréerez, Monseignevr, qu'à la faveur de ces lois, qui donnerent ces

¶ 3 son

fonctions aux Heros les plus celebres, & les plus experimentez, je prie V. Altesse de daigner les accepter pour l'Ouvrage que je luy offre. Il ne manquera pas de Iuges, puis qu'il aura peu de Lecteurs, qui n'en prennent le caractere de leur authorité privée; mais dans ce grand nombre de Iuges on trouve plus d'accusateurs, & de censeurs sans aveu, qui se font iuges & parties, que de legitimes arbitres, qui prononcent comme il faut avec connoissance de Cause. Soûfrez donc, Monseignevr, que i'en appelle de ces juges ignorans ou passionnez, à cette Équité merveilleuse, à cette egalité d'Esprit, & à cette grandeur d'Ame que le Ciel vous a donnez. Ie recevray avec respect tous les Arrests, qui partiront d'vn Esprit aussi eclairé, & aussi penetrant

que

que le vôtre, & ma condamnation mesme quand ie la devrois attendre ne me sçauroit être qu'avantageuse, si vous même la prononcez. Ioignez encore, MONSEIGNEVR, à cette qualité de Iuge, que la sublimité de vôtre Genie vous donne souverainement, celle de Parrain & de Protecteur de cét Ouvrage, que la bonté de vôtre naturel vous inspire. Que V. A. fasse connoître que c'est elle mesme qui m'a permis de le luy addresser, qu'elle m'a excité elle même à l'entreprendre, & à l'executer ; qu'elle a souffert que ie luy en montrasse le Plan, & que ie luy en expliquasse les principales parties. Apres de telles avances elle ne sçauroit abandõner vn parti qu'elle m'a fait prendre, ny desavoüer vn Ouvrage qu'elle m'a fait connoître, qu'elle favoriseroit de

sa

protection. C'est sous cét aveu, Monseigneur, que ie fais paroître ce Traité des Tournois & des Carrousels, qui n'est que la premiere Partie des Inventions Ingenieuses des Spectacles, que ie m'engage de publier avec le temps, si ie vois que celle-cy ait le suffrage des Sçavans, & l'agréement de la Noblesse. Enfin quelque succez qu'elle ait, j'auray du moins cet avantage qu'elle m'aura donné lieu de faire connoître à tout le monde avec quel respect, & quelle soûmission ie suis,

MONSEIGNEUR,

De V. A.

Le tres-humble, tres-obeïssant & tres-fidelle serviteur,
CLAVDE FRANÇOIS MENESTRIER,
de la Compagnie de IESVS.

AVIS
AVX LECTEVRS.

A diuersité des Emplois qu'on m'a donnez, depuis quinze ou seize ans, m'ayant insensiblement engagé à travailler à beaucoup de Festes, & de Spectacles Publics, m'a attaché en mesme temps à reduire en Art & en Regles ce qui sembloit n'en point avoir. L'an mil six cent cinquante huit, le Roy estant venu à Lyon, on me chargea de sa reception dans le College, & m'étant determiné à faire danser vn Ballet, je cherchay si quelqu'vn avoit reglé cette espece de representation, & ne trouvant qu'vn Dialogue de Lucien, vn discours du So-

¶

phiste

phiste Libanius, & deux ou trois petits mots dans la Poëtique d'Aristote, je ramassay autant de Ballets que j'en pû trouver, & en ayant assemblé plus de cent, je me mis à les examiner, & à faire quelques reflexions sur les choses que je croyois qui meritoient d'estre observées. Ie joignis ces reflexions au Ballet de l'Autel de Lyon autrefois dedié à Auguste, & nouvellement retabli, & consacré à Louïs Auguste, que je publiay pour lors, & ce projet ayant esté receu avec plus d'applaudissement que je n'en devois attendre d'une simple ebauche, je fus appellé en Savoye par feuë Madame Royale, & par le Senat de Chamberi, pour dresser l'appareil de l'Entrée Triomphante, qu'on vouloit faire aux Altesses Royales à l'occasion de leur Mariage. Ie fus chargé de tout le soin des Arcs de Triomphe, Peintures, Machines, & Feux d'artifice, ce qui m'obligea encore de recourir aux Anciens pour m'en faire des modeles, & ne trouvant dans leurs Ouvrages, que divers exemples d'Entrées, de Receptions, & de Machines sans aucune regle certaine, qui pût diriger l'entreprise que j'estois obligé de faire, je tins les mesmes routes que j'avois tenuës pour les Ballets, & je me prescrivis des Regles sur les exemples que j'avois. La publication de la Paix entre les deux Couronnes, la Naissance de Monsieur le Dauphin, & d'autres Rejouïssances, me firent employer en divers lieux pour les desseins des Feux de Ioye que toute la France dressa, & la Canonization de S. François de Sales ayant suivi tost apres je me vis encore engagé à faire en cinq ou six lieux les preparatifs de cette Feste. La mort des deux Princesses de Savoye, & de la Reine Mere me fournirent des occasions de traiter des sujets Funebres, & le second Mariage du Duc de Savoye, la venuë du Cardinal Legat en France,

la

la creation de divers Magistrats, & quelques autres Ceremonies m'ayant rappellé aux Réjoüissances, j'ay mis prés de quinze ans à rechercher dans la plus haute Antiquité, & dans la pratique de tous les Siecles, de quoy regler ces entreprises, & dequoy me justifier dans la conduite des Ouvrages dont j'avois esté chargé : Ce sont ces Reflexions & ces Remarques que ie commence à publier, parce qu'on a crû que mon Estude privée, & vne application de tant d'années sur des Matieres qui n'ont pas encore esté reglées, pourroient peut-estre servir à ceux qui voudroient vn jour entreprendre de nous donner des preceptes de toutes ces sortes de choses. C'est le motif qui m'oblige de les donner au Public.

g 2 TABLE

TABLE
DES CHAPITRES

INventions Ingenieuses pour les Spectacles Publics.	1
De l'origine des Carrousels.	9
De la Pompe des Carrousels.	21
Du Cirque ou de la Carriere.	53
Du sujet des Carrousels.	71
De la Decoration des Lices.	91
Des Cartels, & des Deffis.	103
Des Quadrilles.	125
Des Machines.	141
Des Recits.	155
De l'Harmonie.	167
Des Chevaux, & des autres Animaux, qui peuvent servir aux Carrousels.	181
Des personnes qui composent les Carrousels, & des Habits.	193
Des Comparses.	204
Des Noms & des Devises des Tenans & des Assaillans.	225
Des Actions des Tournois & des Carrousels	261
Des Prix.	292
Des Divertissemens Militaires, & Spectacles Publics des Turcs.	307
Des Combats & des Attaques feintes de Places, Villes, Chasteaux, &c.	321
Des Mascarades, Festes Populaires, & Courses Burlesques.	333
Des Naumachies, & Carrousels, qui se font sur les Eaux.	349
La Dispute des Lys au Couronnement de la Reine des Alpes, Carrousel.	365
Le Triomphe des Vertus de S. François de Sales, Carrousel.	378

INVEN

INVENTIONS INGENIEVSES

POVR LES SPECTACLES PVBLICS;

REGLE'ES SVR LA PRATIQVE, & les Exemples des Anciens.

ELVY, qui a dit que la Cour estoit l'Academie de l'Honneur, & l'Ecole de la Vertu, la connoissoit mieux que ces Poëtes chagrins, & ces Philosophes severes, qui nous l'ont representée comme vn Theatre à plusieurs faces, où toutes les Passions regnent, & où les diverses Intrigues ont plus d'evenemens funestes, que de denoüemens heureux. De là vient que quelques

A vns

vns disent, qu'elle est vn labyrinthe, où l'on erre plus qu'on n'avance, & qu'aprés beaucoup de detours, & de longs égaremens, on n'est souvent qu'à l'entrée quand on pense trouver l'issüe. Il est vray qu'il y a des Cours differentes dans tous les siecles. On en a vû sous diuers Regnes de sçavantes & d'ignorantes : de saintes, & de vicieuses : de masles & d'effeminées ; de galantes & de barbares : de serieuses & d'enjoüées : mais ces defauts, sont moins les defauts de ces Cours, que ceux des Princes & des Souuerains, qui sont les Ames de ces Assemblées. Ce sont leurs bonnes, ou mauuaises qualitez, qui font ces divers changemens selon leurs inclinations. Et comme celle de nos Roys a paru autrefois & barbare, & faineante, sous ceux des deux premieres Races, qui n'aimoient que leur liberté, mais vne liberté fougueuse, fiere, oisive, & peu civilisée, laquelle se sentoit encore de la rudesse du Pays, dont nos Francs estoient venus : on n'a rien vû de plus poli, de plus iuste, de mieux reglé, de plus adroit, de plus civil, de plus brave, & de plus galant, que l'a esté depuis cette mesme Cour sous six ou sept des derniers Regnes.

 Les titres glorieux de Saints, de Hardis, de Peres des Lettres, d'Augustes, de Dieu-donnez, de Pacifiques, de Peres des Peuples, de Grands, & de Iustes, que les Rois de la derniere race ont receus de leurs Sujets & de l'Histoire, nous font le tableau de leurs Cours, & la Peinture de leurs Mœurs. La barbarie mesme des premiers siecles de la Monarchie n'empêcha pas que Clovis, Dagobert, Pepin, Charlemagne, & quelques autres ne fissent changer de face à ces Theatres, & n'en fissent des Cours aussi reglées, & presqu'autant

ingenieuses

DES SPECTACLES PVBLICS.

ingenieuses, & autant galantes, qu'on les a pû voir depuis.

Vn Regne aussi glorieux, aussi tranquille, & aussi heureux que celuy-cy, est l'effet de la grande Ame, & des inclinations vrayement Royales de sa Majesté, qui méslant agreablement les Divertissemens de la Cour, aux fatigues de la Guerre, ne paroit pas moins adroite, Magnifique, & Spirituelle dans tous ces delassemens, qu'elle est soigneuse, vigilante, & infatigable dans tous les autres exercices.

On vit le vingt-troisiéme de Mars de l'an mil six cens cinquante-six, ce grand Prince, plus brillant par la grandeur de la gloire qui l'environnoit, que par la splendeur de ses habits à la Romaine, courre la bague dans le Palais Cardinal avec vne adresse incomparable. Il n'en fit pas moins paroitre en ces courses de Testes, où representant le Chef des Romains contre quatre autres Nations, il fit auoüer à tous ceux qui le virent en ces exercices, qu'il avoit l'air & la grandeur de ces anciens Maîtres du monde. Les quatre Prix qu'il emporta dans ces Courses aux Festes de Versailles, de l'an mil six cens soixante-quatre, sont des marques de cette addresse. L'habit Romain & la devise du Soleil, qu'il a toûjours portez en ces courses découvrent également & la grandeur de son Ame, & l'élevation de son Genie, qui conserve la majesté & la dignité de Monarque iusques dans ces divertissemens.

C'est ainsi qu'on a vû la Cour de France la plus galante & la plus spirituelle, aussi bien que la plus adroite, & la plus vaillante du monde, depuis sept ou huit Regnes.

Cinq choses à mon sens font cét effet. Les Lettres

qui apprivoisent les humeurs les plus farouches par les bons sentimens qu'elles inspirent. La Vertu, qui regle les Mœurs : la Conversation, qui rend les personnes civiles ; Les Divertissemens ingenieux : & les Exercices adroits, qui forment l'Esprit & le Corps.

Plusieurs ont déja travaillé à introduire dans la Cour l'Amour des Lettres, qui fit de celle d'Auguste vne assemblée de Sçavans, & d'Esprits les mieux tournez du monde, aussi bien que de Heros & de Sages Courtisans. On a dressé aux Princes & aux gens de Cour diverses idées d'Estude. On leur a proposé les grands Exemples & les Maximes vertueuses des Cours Saintes de tous les siecles. Il s'est fait vne infinité de Livres, de Traitez, & de Preceptes pour regler les civilitez, les manieres, les entretiens, & les discours de la Conversation, & il ne reste qu'à regler les Divertissemens ingenieux, qui sont les assaisonnemens de ces Exercices adroits, qui s'aprennent plus par vsage, que par vn amas de preceptes, & de regles speculatives.

Ce sont ces Divertissemens, & ces inventions ingenieuses, que i'entreprens de regler sur la pratique & les exemples des Anciens. Ie sçais bien que l'on me dira que c'est vouloir donner des Regles, & assigner des Mesures à ce qui n'en eut iamais, & que ces inventions estant des effets du caprice, que le hazard a fait naistre plûtot que la raison, & la force de l'esprit, c'est vne entreprise aussi inutile que temeraire, de vouloir s'eriger en Maître en des sujets de cette sorte.

C'est mal iuger de la nature des spectacles Publics & des lumieres de l'Esprit, que d'abandonner au caprice, & aux seules extravagances de nostre imagination,

ce

DES SPECTACLES PVBLICS.

ce qui fait paroitre l'Adresse, la Magnificence, la Pompe, & la Politesse des Cours. S'il n'y a rien dans tous les Arts les plus mechaniques, & les plus vils, qui n'ait ses regles & ses mesures, parce que la Raison a dirigé, ajusté, & mis en preceptes, ce qui estoit né de soy-mesme sans aucune reflexion: ne peut-on pas faire le mesme en des exercices plus nobles, où la Raison a plus de part, puis qu'ils sont la production des plus grandes Ames du monde? La Peinture en son origine fut vn pur effet du hazard, s'il est vray que ce fut sur l'ombre que l'on apprit à dessiner: cependant iusques à quel point de perfection, & d'excellence a t'on vû aller cét Art si noble, par les soins qu'on a pris de le regler? La Chasse, la Pesche, & la Fauconnerie sont des divertissemens, mais des divertissemens reglez, dont on enseigne les ruses, les adresses & les manieres, & tout cela est appuyé sur vne espece de raisonnement, qui ajuste les moyens à la fin, en faisant voir tous les rapports qu'ils peuvent auoir l'vn à l'autre. La Physique est née de cette sorte, & toute Science qu'elle est, elle n'est qu'vn amas d'experiences, que le hazard a fait trouver, mais ce hazard a ses raisons, & comme on rit auec sujet de la simplicité credule de ces Philosophes timides, scrupuleux & indeterminez, qui attribuent à des qualitez occultes, & à des principes cachez ce qu'ils ne peuvent expliquer: ceux qui dans les arts de l'esprit se contentent d'avancer que ce sont des inventions, qui n'ont point d'autre source ny d'autre raison que le caprice, s'exposent à vn pareil traitement. Mais sans leur rien dire de fâcheux, faisons les revenir de leur erreur en reduisant à des principes, & à des maximes reglées, ce qu'ils croyent estre si vague. Et puis que d'ailleurs nous voyons qu'il y a des regles fixes &

A 3 certaines

certaines, & même des demonstrations pour les jeux de Cartes, & des Echecs, qui ne sont que des jeux que le caprice, & le hazard ont inuentez, essayons de trouver quelque forme d'Art & de Regle pour ces Inventions ingenieuses.

Pour le faire auec methode, il faut determiner auparauant quels sont ces Divertissemens, & les reduire à certains chefs. Ceux que i'entreprens d'ajuster à la pratique des Anciens, & à des regles raisonnées, sont les Carrousels, Mascarades, Ioûtes, Tournois, Courses, Ballets, Loteries, Intermedes de Festins, combats sur l'Eau, Ceremonies, Feux d'Artifice, & autres semblables.

Ce sera là comme la suite de l'Art des Emblemes, & du Blason, que i'ay deja rendus publics pour l'vsage de la Noblesse, & des personnes qui se plaisent à ces Peintures sçavantes, & si ie suis assez heureux pour reüssir en cét Ouvrage, i'y ajouteray tot après la maniere de regler, la Pompe & les Appareils pour les receptiõs des Princes, de dresser les Arcs Triomphaux, Portiques, Obelisques, Pyramides, Temples, Fontaines, Chars, Theatres, & autres pareilles Machines. Les appareils des Funerailles, Decorations d'Eglises pour les Festes solemnelles, Processions, Reposoirs, &c. & la maniere de former des desseins d'Ornemens, & de Peintures pour les Sales, Alcoûes, Cabinets, Galeries, Palais, Eglises, Maisons de Campagne, & toutes sortes d'autres lieux. Ie m'étonne que tant de choses qui sont d'vn vsage si beau, & d'vne pratique si ancienne n'ayent pas encore esté reglées, tandis que plusieurs autres moins vtiles, & beaucoup moins ingenieuses, ont esté mises en preceptes, & sont depuis long temps determinées à de certaines mesures.

Ie

DES SPECTACLES PVBLICS.

Ie commenceray par les Carrousels qui sont d'vn ancien vsage, & qui portent toutes les marques d'vne institution sçavante, aussi bien que d'vn agreable & magnifique divertissement. On ne condamnera pas les recherches que ie feray des origines abstruses, qui leur ont servi de modeles, quand on fera reflexion, que ie veux establir vn Art, faire des Lois & des Preceptes, qui doivent estre establis sur vne authorité sçavante, que ie ne leur sçaurois donner, que par cette erudition, laquelle ceux qui sont moins curieux pourront aisément omettre, s'ils ne veulent ny Grec ny Latin.

Les Carrousels sont des Courses accompagnées de Chariots, de Machines, de Recits, & de Danses de Chevaux.

Les Courses sont celles de Bague, du Faquin, de la Quintaine & autres pareilles sans Chariots, ny Machines, ny Recits.

Les Ioustes, sont des courses sur l'eau, accompagnées d'attaques, & de combats, ou des combats de lances dans la barriere.

Les Mascarades sont des divertissemens de Carnaval, & des deguisemens auec le Masque.

Les Tournois, sont des courses de Cheval en tournoyant auec des Cannes au lieu de Lances.

Les Intermedes des Festins, sont des representations, qui se font pour servir vn repas, ou qui se meslent entre les services.

Les Loteries sont des sorts ingenieux accompagnez de Vers, de Sentences, ou de Devises pour distribuer des presens de pierreries, de bijoux, & de pareilles choses.

Les Ballets sont des representations harmoniques, & cadancées

8 INVENTIONS INGENIEVSES &c.

cadencées des choses naturelles, & des actions humaines.

Les Combats sur l'Eau, sont ou courses, ou joustes, ou autres exercices, qui se font sur les Rivieres.

Les Feux d'Artifice sont des representations de ioye, qui se font par le moyen du feu.

Voilà ce que i'entreprens de regler en cét ouurage sur les exemples des Anciens, & la pratique des Modernes.

DE L'ORIGINE DES CARROVSELS.

L'ANTIQVITE' n'a rien eu de plus agreable, ny de plus ingenieux que l'vſage des Carrouſels. Ils ont eſté dans tous les temps les divertiſſemens des Princes, & des perſonnes de Naiſſance, & tout ce que le monde a jamais eu de plus galant & de plus ſpirituel y a eſté employé. Comme il y a trois ſortes d'Ordres, de Conditions & d'Eſtats dans la Republique, qui font les Perſon-

B La

nes Illustres. La Religion, qui rend venerables les personnes dediées au service des Autels. La Guerre, qui fait paroitre la valeur & le courage des gens d'Epée: & les Lettres, qui élevent les Sçavans aux premieres dignitez de la Robe, & de la Iustice, Ces spectacles ingenieux tirerent de ces trois Estats la grandeur de leur Appareil, & cette montre magnifique qui les a rendus si celebres. Ainsi tandis que le Peuple s'arrestoit à considerer ces jeux & ces exercices comme des divertissemens, les Prestres Idolatres en faisoient des Actes de Religion, les Soldats des montres de leur adresse, & les Sçavans des Estudes agreables & instructives.

Stace en a fait excellemment le caractere & la peinture, quand il a dit que c'estoit vne Estude delicate, vne Adresse des plus fines, vn Divertissement en temps de Paix, vne Ceremonie sacrée, & vne disposition aux exercices de la Guerre.

<small>Thebaid. 6.</small>
Agile studium, & tenuissima virtus,
Pacis opus, cum sacra vocant, nec inutile bellis.
Subsidium.

<small>Bissari.</small> Ou comme dit vn Poëte Italien.
Si fa l'ocio Guerrier, s'arma la pace.

<small>Μυσήρια ἥ-ρων οἱ ἀγῶ-νες ἐπὶ τε-λευτῆ σια9-λυμενοι. In protrep. ad gentes.</small> Ces ieux servirent aux Apotheoses, & aux ceremonies des Funerailles, comme a sçavamment remarqué Clement d'Alexandrie en son Exhortation aux Gentils, où il dit que c'estoient des mysteres instituez en faveur des Morts qu'on vouloit consacrer.

Comme on faisoit difference en ces siecles idolatres entre les Dieux, & les Heros, qui n'estoient que demi Dieux, il y eut des jeux pour les vns & pour les autres. Ausone a observé cette difference entre les quatre jeux celebres

DES CARROVSELS.

celebres de la Grece, dont deux estoient dediez aux Dieux, & deux aux Heros.

Quatuor antiquos celebravit Achaïa ludos
Cœlicolûm duo sunt, & duo festa hominum.
Sacra Iovis, Phœbique, Palæmonis, Archemorique
Serta quibus Pinus, Malus, Oliva, Apium.

Ces quatre vers ne sont qu'vne traduction d'vne Epigramme Grecque de l'ancien recueil.

Tertullien distingue ces mesmes jeux en jeux sacrez & funebres, dont les premiers estoient pour les Dieux, & les derniers pour les Morts. *Bifariam ludi censebantur, sacri & funebres, id est Diis nationum, & Mortuis.* Ce qui a fait sans doute que Stace a donné aux derniers le nom de noire superstition, à cause de la couleur des funerailles, & Ausone qui apres les Grecs en auoit reconnu deux sacrez & deux funebres, les confond immediatement aprés, quand il dit.

Quod iidem, qui sacri Agones sunt, & funebres ludi
habeantur.
Tantalidæ Pelopi mæstum dicat Elis honorem.
Archemori Nemæa colunt quinquennia Thebas.
Isthmia defuncto celebrata Palæmone notum.
Pythia placando Delphi statuère draconi.

Surquoy on peut dire que ces jeux furent egalement funebres & sacrez : Funebres, parce qu'ils furent instituez pour honorer les funerailles de Pelops, d'Archemorus, & de Palæmon : Et sacrez, parce qu'ils furent dediez à quatre diuinitez ; Iupiter, Hercule, Neptune, & Apollon.

La raison de ce Culte estoit tirée de la persuasion que les Anciens auoient, que les Ames des Heros estoient errantes dans les champs Elysiens, iusques à ce que leurs ombres eussent esté appaisées & leurs trauaux placez

dans le Ciel entre les constellations, comme ceux d'Hercule, de Castor, de Pollux, des Argonautes, & de quantité d'autres l'estoient. C'est pour cela qu'ils immoloient des Victimes dans tous ces jeux, pour appaiser ces ombres errantes, dont ils representoient les courses par celles de leurs chariots. Les barrieres d'où sortoient les chariots representoient la Naissance, les sept bornes, les sept Aages de la vie, dont le dernier estoit le plus difficile à passer. Ceux dont les Chars venoient à se rompre contre quelqu'vne de ces bornes, ou à se renuerser representoient les morts auancées & precipitées de quelques-vns. Au contraire, ceux qui les franchissoient heureusement emportoient le prix comme les Heros, qui se rendoient immortels par leurs belles actions & s'erigeoient en diuinitez. Les Obelisques estoient les images de l'Ame qu'ils consideroient comme vn feu qui s'éleue vers le Ciel, & les œufs de Castor & de Pollux les symboles du Corps, dont il faut que nos ames sortent pour s'éleuer de cette maniere. C'est ainsi que ces Peuples spirituels & sçauans, philosophoient en toutes choses, & faisoient de leurs diuertissemens des Estudes agreables, & dignes de leur Esprit.

Clement Alexandrin, Tertullien, S. Cyprien, & S. Augustin, qui ont écrit de ces jeux apres les Grecs, qui en furent les Autheurs en reconnoissent de trois sortes, ausquels ils donnent les noms de Courses, de Combats, & de Spectacles. *Ludi Equestres siue Curules*, ce sont les Courses & les Carrousels. *Agonales seu Gymnici*, ce sont les Combats & les Luttes. *Scenici, siue Poëtici, & Musici*, ce sont les Tragedies, Comedies, Balets, Recits & autres diuertissemens du Theatre.

Ils auoient des lieux differens pour ces representations.

Le

DES CARROVSELS.

Le *Cirque* estoit celuy des *Courses*. L'*Amphitheatre*, celuy des *Combats* des hommes & des bestes, & le *Theatre* des Recits, Ballets, Comedies & Tragedies. Et comme les Idolatres ne faisoient rien de celebre qu'ils ne consacrassent aux Dieux. Le Cirque estoit dedié au Soleil, & à Neptune: L'Amphitheatre à Mars & à Diane: Le Theatre à Venus & à Bachus pour les Comedies: à Apollon & à Minerve pour les Recits & les Concerts; comme Tertullien a remarqué, & l'eloquent Salvien à fait cette distinction en parlant des jeux des anciens Marseillois.

Minerua in Gymnasiis, Venus in Theatris, Neptunus In Circis, Mars in Arenis, Mercurius in Palestris. L. 7. de Provid. c. 8.

Ces trois sortes de spectacles du Cirque, du Theatre & de l'Amphitheatre furent celebres auant le Christianisme, mais à peine l'Eglise commença à respirer & à paroître en public apres les persecutions, que les Evêques mirent tous leurs soins à abolir les jeux du Theatre & de l'Amphitheatre, parce que les premiers estoient trop libres, & les derniers trop cruels. On representoit sur les Theatres des Adulteres, & des intrigues d'Amour, qui sentoient l'Idolatrie, & blessoient la pudeur Chrestienne, & on faisoit égorger des hommes dans l'Amphitheatre, ou combattre avec des bestes des Criminels, & des Esclaves. Quidquid immunditiarum est, hoc exercetur in theatris: quidquid luxuriarum in Palæstris: quidquid immoderationis in Circis: quidquid furoris in caueis. Salu. au. ibid.

Les jeux du Cirque parurent moins criminels. Aussi estoient-ils des exercices d'adresse, de valeur, & d'Appareil. Il n'y avoit que les sacrifices qu'on y offroit, & les Idoles qu'on y honoroit, qui rebutassent les Chrestiens, & depuis qu'on leur eût osté ces marques de la superstition Payenne on ne les considera plus que comme des jeux innocens.

B 3 Les

Les Empereurs defendirent les spectacles de cruauté, où l'on verſoit le ſang humain, on rendit le Theatre plus modeſte, & on retint les jeux du Cirque pour les feſtes de l'Empire. Les courſes Myſterieuſes qu'on faiſoit à l'honneur des Dieux pour honorer la memoire des Heros ſe changerent en Tournois, Maſcarades, & Carrouſels de ſimple divertiſſement, dit l'ingenieux Caſſiodore. *Vetuſtas quidem habuit ſacrum, ſed Poſteritas fecit eſſe ludibrium.* On y ajoûta les Courſes de Bague, les combats de Lances, de Haches, d'Epées, de Maſſuës, de Iavelines, & de Zagayes, qui rendirent avec le temps ces exercices dangereux.

<small>Variar. l. 3. Ep. 51.</small>

Comme ie ne veux pas traiter icy des jeux du Theatre, ny de ceux de l'Amphiteatre, mais ſeulement de ceux du Cirque, qui ſont l'origine des Carrouſels, il faut les prendre depuis leur premiere inſtitution, & remarquer leurs progrez pour en faire le Caractere

Les Egyptiens, qui firent naître l'Idolatrie en faiſant autant de Dieux qu'il y avoit de Creatures, ou d'effets merveilleux dans la nature, pour exprimer ces effets, inventerent trois ſortes de peintures, qu'ils appellerent *Sacrées*, parce qu'elles exprimoient leurs myſteres les plus ſaints. La premiere eſtoit vne peinture *muette*, qui ſous diverſes images repreſentoit les Saiſons, le cours & les mouvemens des Aſtres, les actions des Elemens, les productions de la Nature & diverſes pareilles choſes. Ce fut l'occaſion & l'origine des Images ſçavantes, qu'on nomma depuis *Hieroglyphes*. La ſeconde peinture fut *parlante*, & ce fut la Poëſie, qui ſous des fictions ingenieuſes expliqua la Philoſophie, & les ſecrets de la Nature. La troiſiéme fut *agiſſante*, & celle-cy fut de deux ſortes: l'vne de mouvemens Harmoniques, & ce furent les Ballets,

DES CARROVSELS.

lets, qui par leurs tours & leurs detours, que les Grecs nommerent depuis *Strophes*, & *Antistrophes* representoient les mouvemens & les conversions des Astres. L'autre se faisoit par des courses de Chariots, & de Chevaux, & ce sont proprement les *Carrousels* dont ie veux parler icy.

Il y a aussi beaucoup d'apparence qu'ils voulurent exprimer par ces Courses mysterieuses, les mouvemens des Cieux & des Astres, & les actions des Elemens, puisque les Grecs dedierent les jeux du Cirque à Apollon, qui est le Soleil : à Castor & à Pollux, qui sont les Astres Iumeaux, & à Neptune, qui est le Dieu de la Mer, des Rivieres & des Eaux. Ils donnerent la figure ronde ou ovale à tous ces Cirques. Ronde, parce que le Soleil fait ses mouvemens en rond, & ovale, parce qu'ils croyoient que Castor & Pollux estoient nez de deux Oeufs. Ils y mirent des Dauphins pour Neptune, qu'ils disoient estre le premier qui avoit dressé des Chevaux. *Singula ornamenta Circi, singula templa sunt*, dit Tertullien. *Oua honori Castorum adscribunt, qui illos ouo editos credendo de Cygno Ioue non erubescunt. Delphinos Neptuno vouent. Circus Soli principaliter consecratur. Cuius ædes medio spatio, & effigies de fastigio ædis emicat. Quod non putauerint sub tecto consecrandum quem in aperto habent.*

Ils y consacrerent trois Autels à trois sortes de Divinitez; aux *Grandes*, aux *Puissantes*, & aux *Genereuses*, entendant par les grandes Divinitez celles du Ciel, par les Puissantes celles de la Mer, & par les Genereuses celles de la Terre. Ils dresserent des Obelisques sur le milieu de ces Cirques, & prés de ces trois Autels, la plus haute de ces Eguilles consacrée aux Divinitez celestes portoit l'image du Soleil. Les deux autres estoient dediées à Neptune

L. de spectac. c. 8.
Ante has tres Aræ Trinis diis Parent Magnis, Potentibus & Valentibus. Ibid.

Neptune, & aux Iumeaux. Et comme on ajoûte insensiblement aux choses, la Lune, & les Saisons y eurent les leurs, & l'on en consacra vne aux Semences, vne autre aux Moissons, & vne à la garde des grains. *Columnas sessias à sementationibus, Messias à Messibus, tutelinas à tutelis fructuum sustinent.*

<small>Tertul. Ibid.</small>

C'est sur ces Obelisques qu'on voyoit en Hieroglyphes tous les mysteres de la Theologie Payenne, dit Cassiodore. *Obeliscorum Prolixitates ad cæli altitudinem subleuantur: sed potior Soli, inferior Lunæ dicatus est. Vbi sacra priscorum Chaldaïcis signis, quasi literis indicantur.*

<small>Variar. l. 3. Epist. 51.</small>

Les Romains, qui ne furent pas moins ingenieux, ny moins adroits que les Grecs instituerent aussi des jeux, & les consacrant à Cybele mere des Dieux, à Iupiter, à Neptune, à Apollon, à Ceres, & à Flora, ils donnerent les noms de grands Ieux, ou de grandes Courses, aux premiers; de Latiaires & de Capitolins aux seconds; de Consuaux aux troisiémes; d'Apollinaires aux quatriémes; de Cereaux aux cinquiémes; & de Floraux aux sixiémes : Comme ils nommerent *Equiries*, c'est à dire, Courses & Combats à Cheval ceux qu'ils dedierent à Mars. Ausone fait mention de tous ces jeux en son Idylle 25.

<small>Ludi Megalenses, Latiares & Capitolini, Consuales, Apollinares, Cereales, Florales, Equirij.</small>

Nunc & Apollineos Tiberina per ostia ludos
Et Megalesiaca matris operta loquar.

* * *

Aut duplicem cultum quem Neptunalia dicunt,
Et quem de Conso, consiliisque vocant?
Festa hæc, nauigiis, aut quæ celebrata quadrigis,
Iungunt Romanos finitimosque duces.

* * *

Nunc etiam veteres celebrantur Equiria ludi.

Pima

Prima hac Romanus nomina Circus habet.
Et Dionysiacos latio cognomine ludos
Roma colit Liber qua sibi vota dicat.

Il est peu de Nations, qui n'ayent eu de pareilles Fêtes, & de semblables divertissemens, où elles ont introduit tout ce que l'adresse, & la galanterie ont pû inventer de plus spirituel, & de plus ingenieux. C'est aussi dans ces Exercices que l'on fait voir ce qu'on peut faire dans les entreprises de Guerre, & dans les occasions, où il faut employer toute l'adresse, & toutes les forces du corps pour faire reüssir de grands desseins. Il y a de la mollesse dans la plûpart des autres divertissemens, mais ceux-cy sont moins des plaisirs, que des exercices laborieux, & tout le divertissement n'est que pour les spectateurs, qui en goûtent le plaisir tout pur, tandis que ceux qui sont les parties agissantes de ces spectacles, y font paroître ce qu'ils sont. Ce fut en ces Exercices que le brave du Terrail se fit connoître dans Lyon n'estant encore que Page du Duc de Savoye, & le Roy Charles VIII. qui fit estime de son adresse le demanda à son Maître, qui luy donna occasion de se faire bien-tost aprés le Chevalier sans peur, & sans reproche, si celebre dans nostre Histoire, sous le nom de Chevalier Bayard.

Tertullien en son livre des spectacles attribue à Circé, cette fameuse Magicienne, qu'on disoit estre fille du Soleil, l'invention des Carrousels, & veut que ce soit elle qui ait commencé la premiere à dresser le Cirque & les Courses à l'honneur de son Pere. *Quod spectaculum primum à Circe habent, soli Patri suo vt volunt editum affirmant: ab eâ & Circi appellationem argumentantur.* Il y a plus d'apparence que c'est de la figure ronde ou ovale de ces hypodromes, & des *circuitions*, ou cour-

C ses

ses qu'il a eu ce nom chez les Anciens, puis que Festus a remarqué que les Latins disent *Cirquer*, aller en rond, *Circus à circuitu dicitur*, dit Cassiodore. C'est aussi apparemment de *Carrus Solis*, Carro del Sole, *Char du Soleil*, que le mot de *Carrousel* a esté formé, ou des chars, & carrosses qu'on y menoit.

Il ne fut iamais de Feste plus solemnelle que ces courses; parce qu'on y voyoit vne infinité de Machines, de chars, d'images, de couronnes, de depoüilles & de representations. Les Prestres y conduisoient des victimes, & y offroient des sacrifices: on y portoit comme aux triomphes les raretez des Provinces subjuguées, & tout y estoit magnifique, agreable, & divertissant, parce que c'estoient des Apotheoses, & des consecrations. Aussi Virgile pour témoigner à Auguste qu'il honoroit déja, comme vn Dieu dés cette vie, se propose dans ses Georgiques livr. 3. de luy dedier vn Temple, & de luy faire des Carrousels plus celebres que ceux de la Grece.

Primus ego in Patriam mecum, modo vita superfit.
Aonio rediens deducam vertice Musas :
Primus Idumaas referam tibi Mantua palmas,
Et viridi in campo templum de Marmore ponam
Propter aquam : tardis ingens vbi flexibus errat
Mincius, & tenerâ pratexit arundine ripas.

Voila le champ, & la lice, qu'il veut choisir sur les bords du Mince, qui coule en son pays, qui est d'autant plus propre à son dessein, que les detours de cette petite riviere serviront à la beauté des courses.

In medio mihi Cæsar erit, templumque tenebit.

Le Temple d'Auguste sera la beauté de ce Cirque, & fera connoître en mesme temps à qui ces jeux sont dediez.

Centum

Centum quadrijugos agitabo ad flumina currus.
Voilà les chars & les courses qu'il veut faire.
*Cuncta mihi Alpheum linquens, lucosque Molorchi,
Cursibus, & crudo decernet Gracia caestu.
Ipse caput tonsa foliis ornatus oliva
Dona feram. Iam nunc solemnes ducere pompas
Ad delubra iuvat, casosque videre Iuvencos:*
Voilà la pompe & l'appareil de la marche avec les sacrifices. Voicy les comparses, & les pavillons dressez pour les tenans.
*Vel scena vt versis decedat frontibus: vtque
Purpurea, intexti tollant aulæa Britanni.*
Voicy la decoration de la carriere.
*In foribus pugnam ex auro, solidóque Elephanto
Gangaridum faciam, victorisque Arma Quirini.*
Voicy les Machines.
*Atque hic vndantem bello, magnumque fluentem
Nilum, ac navali surgentes ære columnas:
Addam vrbes Asiæ domitas, pulsumque Niphatem,
Fidentémque fugâ Parthum, versísque sagittis.
Et duo rapta manu diverso ex hoste trophæa, &c.*
Les Mores, qui furent des plus adroits en ces sortes d'exercices, y introduisirent les chiffres, & les livrées, dont ils ornerent leurs armes, & les housses de leurs chevaux, & comme l'Alcoran qu'ils suivent ne leur permet pas de figurer des Images, ils trouverent cent inventions galantes de Moresques, d'Arabesques, d'enroulemens, & de fueillages, de chiffres, & d'inscriptions en devises, & firent vne infinité d'aplications mysterieuses des couleurs, donnant le noir à la tristesse, le vert à l'esperance, le blanc à la sincerité, le rouge à l'amour, &c. Et par cette diversité de couleurs mélées, les vnes avec les

autres, ils expliquerent leurs pensées, leurs desseins, & leurs entreprises.

Les Gots, & les Allemans y ajouterent l'usage & la pratique des Cimiers, qui servoient à les rendre plus fiers, & plus terribles, quand on voyoit sur leurs testes des Dragons ailez, des Harpies, des trompes d'Elephans, des cornes de Cerf, des meufles de Lyon, des branches d'Arbres, & d'autres choses semblables. Toutefois les plus ordinaires furent les masses de Heron, les Aigrettes & les bouquets de plumes, qu'ils portoient sur de hauts bonnets, & sur de grands tuyaux, qui sont encore à present les cimiers de leurs Armoiries.

Les François y firent servir les Blasons, les cottes d'Armes, & les Devises. Comme les Recits, la Musique, & la plûpart des Machines sont des inventions des Italiens; Ainsi toutes les Nations ont contribué quelque chose à ces sortes d'appareils, ce qui en a fait des divertissemens dignes des Princes.

Aprés avoir fait connoître l'origine & le progrez de ces inventions ingenieuses, il faut décrire maintenant les parties qui les composent, & tous les ornemens qu'elles reçoivent. Ces Parties sont la Pompe ou la Marche. La Lice qui est le cirque, ou la carriere ou se doivent faire les Courses. Le Sujet ou l'Allegorie, le Defy, qui se fait par des cartels, que les Tenans, & les Assaillans font porter à tous les chefs des Quadrilles, & semer par toute l'assemblée. Les Quadrilles qui sont les diverses troupes des Tenans, & des Assaillans. Les Machines, & les Chars. Les Recits, & l'Harmonie. Les Chevaux, & les ornemens. Les Habits, & les Livrées. Les Armes des Tenans, & des Assaillans. Les Devises, & les Chifres. Les Officiers divers qui servent aux fonctions. Les

Comparses

DES CARROVSELS.

Comparses, & les Entrées. Les Exercices, & les Courses. Les Prix des Victorieux, & les Feux d'Artifice qui finissent toutes ces Festes. Ce sont ces seize choses qu'il faut decrire en ce Traité.

LA POMPE ET LA MARCHE des Carrousels.

SI Ovide a dit, en deux mots, que le Cirque devoit estre celebre par la *Pompe*, & la marche des Carrousels. *Circus erit Pompâ celeber.* Tertulien en peu de mots nous en fait la peinture, & decrit toute la montre, quand il a dit, *Circensium paulò pompatior suggestus, quibus propriè hoc nomen* Pompa *præcedit, quorum sit in semetipsâ probans de simulachrorum serie, de Imaginum agmine, de curribus, de Thensis, de Armamaxis, de sedibus, de Coronis, de exuviis. Quanta præterea sacra, quanta sacrificia præcedant, intercedant, succedant.* L. de Spectac. L'amirable diversité d'images, de statuës, de chars, de chevaux, de machines, d'instrumens, de concerts, d'habits, & de Personnes dont ces Pompes estoient composées faisoit le plus superbe, & le plus bel objet du monde.

Ie ne veux representer icy que la Pompe d'Antiochus surnommé le Splendide, decrite par Polybe & par Athenée, pour faire avoüer, que la Syrie, & l'Egypte ne cedoient pas en magnificence à la Grece, & à l'Italie en ces sortes d'appareils.

Ce Prince ayant apris que le grand Æmilius Paulus, qui commandoit les Troupes Romaines, avoit fait des jeux solemnels en Macedoine, voulant le surpasser en magnificence, envoya par toute la Grece des Herauts,

C 3 pour

pour faire sçavoir, qu'il vouloit celebrer des Festes à Daphné, & le jour destiné à ces Festes estant venu ; la Pompe qui les commença fut la chose la plus belle, & la plus surprenante que l'on eût encore vûe. Cinq mille hommes des plus lestes & des mieux faits, marchoient en teste vêtus à la Romaine, & armez de courselets à mailles. Autant de Mysiens les suivoient, aprés lesquels on voyoit trois mille Ciliciens tous armez à la legere, avec des couronnes d'or en teste. Trois mille Thraciens, cinq mille Galates, & cinq mille Macedoniens marchoient sur les pas de ces premiers, & portoient les vns des boucliers de cuivre, & les autres des boucliers d'argent. Suivis de deux cens quarante rangs de Gladiateurs deux à deux. Mille Cavaliers Nyseens, & trois mille des Gardes ordinaires de la Ville paroissoient ensuite avec des couronnes d'or, les chanfrains de leurs Chevaux estoient dorez ou argentez, les housses & le reste du harnois en broderie d'or & d'argent. Environ mille chevaux des Alliez de ce Prince, & vne Legion entiere les suivoient en mesme equipage. Toute cette troupe aussi leste que nombreuse vestuë d'écarlate, & de pourpre, de Tyr la plus fine, & la plus belle, faisoit voir vne diversité admirable de vestes, & de tuniques, figurées en broderie de fueillages, & d'animaux d'or, & d'argent. Quinze cens hommes à cheval, armez de toutes pieces, alloient immediatement devant cent quarante-deux chariots, dont les cent premiers estoient tirez par six chevaux, quarante par quatre seulement, & deux autres par des Elephans, aprés quoy on conduisoit trente-six Elephans. Le milieu de cette Pompe estoit plus auguste, huit cens jeunes hommes y paroissoient avec des couronnes d'or, suivis d'environ mille bœufs destinez aux sacrifices.

sacrifices. Il n'y avoit guere moins de trois cens Sacrificateurs. On y portoit huit cens belles, & grandes dents d'Elephant, avec vne multitude si prodigieuse de statuës, qu'il n'y avoit ny Divinité, ny Genie, ny Heros connu dans le monde, dont l'Image n'y fut portée, la plûpart dorées ou vestuës de vestes d'or, accompagnées d'Eloges, de Devises, d'Inscriptions, & de tout ce qui pouvoit faire connoître leurs plus illustres actions, & leurs qualitez principales. On ajouta à ces images celles de la nuit, & du jour, de la terre & du ciel, de l'aurore, & du midy, & l'on ne sçauroit presque imaginer le nombre, & la multitude des vases d'or, & d'argent, qui parurent en cette ceremonie. Le seul Secretaire du Prince, l'vn de ses premiers favoris, y avoit mille Pages chargez de vases d'argent, dont le moindre pesoit mille drachmes. Six cens Pages du Roy Antiochus les suivoient avec autant de vases d'or, & environ deux cens femmes versoient continuellement des parfums, & des eaux de senteur des vases d'or qu'elles portoient. Enfin toute cette Pompe estoit fermée par cinq cens quatre-vingt femmes, portées dans des litieres, dont les quatre-vingt premieres estoient dorées, & les cinq cens autres argentées.

Le Roy prenoit soin luy mesme de faire filer cette Troupe, estant tantôt à la teste, tantôt à la queüe, & tantôt sur les files pour les ranger, & pour les faire marcher ou arrester.

Ptolomée Philadelphe ne fut pas moins magnifique, en la Pompe qui preceda le grand & superbe festin, qu'il voulut faire aux Seigneurs, & aux Princes de sa Cour dans la ville d'Alexandrie, il y eut plus d'esprit, plus de richesses, & plus de diversité.

Callixenus Rhodius l.4. de Alexandria. Athen. l. 5. Deipnosop.

Le Phosphore, qui est l'estoile matiniere marchoit à la

la tête de toute la troupe, suivi de tous les Princes du sang Royal, & de toutes les Images des Roys leurs ancestres, aprés lesquelles on portoit toutes les Images des Dieux, accompagnées de tableaux, & d'Emblemes de leurs Histoires. L'estoile du soir fermoit ce premier ordre, & comme cette feste estoit principalemét consacrée à Bacchus, ce qui suivoit estoit expressément pour luy. Des Silenes vestus de pourpre, & d'écarlate servoient à écarter le Peuple, & à faire passage à vingt Satyres qui portoient de grands flambeaux d'or, façonnez à fueilles de lierre. Des Victoires vestuës de tuniques de brocard d'or, figuré de divers animaux, portoient des cassolettes d'or de six coudées de hauteur, travaillées à colomnes, entortillées de fueilles de lierre: Elles estoient suivies de deux Autels d'or de mesme hauteur, tout garnis de mesmes fueillages, & de pampres de vigne pressez, & liez en festons. Aprés quoy marchoient six cens jeunes enfans vestus de tuniques d'écarlate, qui portoient de l'encens, de la myrrhe, & d'autres parfums exquis dans des navettes d'or. Quarante Satyres couronnez d'or à fueilles de lierre alloient ensuite presque nuds, le corps peint de rouge, de violet, & de diverses couleurs, avec des couronnes de pampres, liées & entortillées de fueilles, & de lames d'or. Deux Silenes vestus de pourpre portoient l'vn vn caducée d'or, l'autre vne trompette, & au milieu d'eux estoit vn grand homme, plus haut que tous les autres de quatre coudées, qui sous vn habit semblable à ceux des Acteurs des Tragedies, representoit l'Année portant vne corne d'abondance. Vne femme d'vne beauté singuliere & d'vne pareille taille, vestuë d'vn tissu admirable d'or & de soye à diverses figures, representoit l'Olympiade tenant en vne main vne cou-

ronne

ronne de pescher, & de l'autre vne branche de palme. Les quatre Saisons de l'année n'estoient pas moins bien vestües, suivies de deux Cassolettes, d'vn Autel, & d'vne troupe de Satyres, comme les precedens, mais qui portoient chacun vne grande coupe d'or. La troupe qui marchoit aprés estoit conduite par Philiscus Poëte, & Prestre de Bacchus, c'estoient des Musiciens qui chantoient des chansons à boire. On portoit aprés eux les prix du combat, qui consistoient en deux grands Trepiez, semblables à ceux du Temple de Delphes, l'vn de neuf coudées de hauteur pour les combats des jeunes gens, & vn autre de douze coudées pour les combats des hommes faits. Cent quatre-vingt hommes tiroient vn grand Char à quatre roües, sur lequel estoit placée l'Image de Bacchus, qui sur vne tunique de pourpre, avoit vne longue veste de gaze d'or, si fine, & si claire qu'elle n'empeschoit point de voir la tunique de dessous, dont le feu, & l'éclat de pourpre, paroissoit incomparablement plus beau par ce mélange d'or. Vn manteau long à l'Egyptienne, luy pendoit des espaules iusques aux talons, où le brodeur avoit admirablement representé quantité de belles figures. Il avoit à ses pieds vne grande bure d'or à tenir du vin, avec vn trepied, sur lequel estoit vne cassolette, avec des phioles pleines de parfums. Vne treille de lierre, de pampres, & de diverses branches d'arbres fruitiers, faisoit vne espece de niche à cette image, au dessus de laquelle on avoit suspendu des couronnes, des rubans, des mitres à la Persienne, & des tambours à sonnettes. Tout au tour on voyoit des personnages Tragiques, Comiques, & Satyriques, avec tous les mysteres des ceremonies de Bacchus, portez par des Prestres, & par des femmes destinés à ces ceremonies.

Vne troupe de Bacchantes suivoient ce char, vestües à la Persienne les cheveux espars, couronnées de pampres, ou de lierre, & quelques vnes de serpens ou de fueilles. Les vnes portoient des poignards, & les autres des serpens. Aprés elles soixante hommes tiroient vn autre char, sur lequel estoit l'Image de Nyse de huit coudées, vestüe d'vne tunique couleur d'Aurore, rayée d'or, sur laquelle elle portoit vne longue veste à la Lacedemonienne, des ressorts cachez faisoient mouvoir cette Image qui se levoit d'elle mesme, & aprés avoir versé du lait d'vne bure d'or, elle se rasseyoit, tenant en sa gauche vn Tyrse garni de mitre à la Persienne. Elle avoit vne couronne d'or sous vn pavillon, qui luy servoit de Dais. Sur les deux costez, & sur les aissieux des roües estoient quatre flambeaux dorez. Ce char estoit suivi d'vn autre chargé de raisins que soixante Satyres fouloient, chantant les chansons qu'on avoit pour lors coûtume de chanter, quand on pressoit la vendange. Ils alloient sous la conduite d'vn Silene, & le moust qu'ils exprimoient des raisins couloit par toutes les rües. Six cens hommes tiroient encore vn autre char d'vne grandeur extraordinaire, sur lequel estoit porté vn Outre, de prés de deux cens muits de vin, faite de plusieurs peaux de Pantheres cousües ensemble, dont il couloit du vin par divers tuyaux. Six vingt Satyres, ou Silenes accompagnoient ce char, tous couronnez avec des Bures, des Coupes, & des Tasses d'or. Vne Cuve d'argent d'environ six cents mesures Grecques estoit tirée sur vn autre char par six cents hommes. Les pieds & les anses de cette Cuve estoient figurés de diverses sortes d'animaux, & il pendoit de grands Festons d'or, & de pierreries, de l'vne à l'autre. Deux grands Buffets d'argent suivoient aprés, chargez

en

en rond de toutes sortes de coupes, de soufcoupes, & de gobelets de diverses sortes, & garnis au dessous des figures de divers animaux, dont trois estoient de trois coudées, & la plûpart des autres de demie coudée. Aprés dix Trônes magnifiques on portoit seize cuves, six chauderons, vingt-quatre bassins sur cinq dressoirs, deux cuvettes d'argent à laver les verres, vne table d'argent massif de douze coudées de long, & trente autres de six coudées. Quatre trepieds dont l'vn d'argent massif avoit seize coudées de tour, les trois autres plus petits estoient garnis à moitié de pierres precieuses. On en portoit quatre-vingt autres d'argent, vn peu plus petits, & semblables à ceux de Delphes. Vingt-six cruches, seize bouteilles à l'Athenienne, cent soixante cuves à faire rafraichir le vin, & tout cela estoit d'argent. On portoit aprés cela quantité de coupes d'or, de vases, de figures d'animaux, & de trepieds avec des buffets à gradins chargez de toute sorte de vaisselle de table. Des lits à manger, & de repos, des autels, & tous les meubles necessaires à vn festin, & aux sacrifices de Bacchus. Seize cens enfans vestus de blanc, & couronnez les vns de lierre, les autres de pin, marchoient apres tous ces meubles, suivis de deux cents cinquante autres qui portoient des gondoles d'or, & quatre cens autres en portoient qui n'estoient que d'argent, trois cens & vingt portoient des soucoupes partie d'or partie d'argent. Et apres eux d'autres portoient vingt bouteilles d'or, cinquante d'argent, & trois cens peintes de differentes couleurs. On portoit quantité de tables chargées de diverses choses fort exquises. Au milieu desquelles estoit le lit des couches de Semele mere de Bacchus, avec de grandes pantes de drap d'or, relevées de perles & de pierres precieuses. Apres lequel cinq cens

hommes tiroient vn char long de vingt coudées, large de quatorze, façonné en forme d'Antre, & de Caverne enfoncée, d'où voloient continuellement des Colombes & des Tourterelles sauvages & domestiques, les pieds liez de rubans, afin qu'elles pussent estre prises aisément des Spectateurs de cette pompe. Deux ruisseaux couloient aussi de cét Antre l'vn de vin, l'autre de lait. Et au tour de ce char estoient quantité de Nymphes avec des couronnes d'or, & des habits precieux, & Mercure avec vn Caducée d'or. Sur vn autre char qui representoit le retour de Bacchus des Indes. Ce Dieu estoit assis sur vn Elephant, vestu de Pourpre, avec vne Couronne d'or à fueilles de lierre & de vigne, ses Brodequins estoient d'or, & le Tyrse qu'il tenoit en main. Deuant luy, sur le col de l'Elephant estoit vn petit Satyre couronné de branches de pin d'or, sonnant d'vn Cornet à bouquin pour annoncer la venuë de ce Dieu. L'Elephant estoit couvert d'vne housse de drap d'or, avec vne Guirlande d'or à fueilles de lierre, passée au col. Cinq cens jeunes filles le suivoient avec des Vestes de pourpre, & des ceintures d'or. Elles estoient conduites par cent autres, couronnées & armées en Amazonnes, les vnes d'argent, les autres de cuivre. Cinq troupes de Silenes & de Satyres les suivoient, montés sur des Asnes, dont les chanfrains & les testieres estoient d'or ou d'argent. Vingt-quatre chars tirez par des Elephans, soixante tirez par des Boucs, douze tirez par des Lions, sept tirez par des Chevres sauvages, quinze par des Buffles, huit par des Autruches, sept par des Cerfs, & quatre par des Asnes sauvages venoient apres. Ils estoient conduits par autant de jeunes gens vestus en Cochers, & remplis d'Enfans armez de petits boucliers,

&

& de javelines enlaſſées de lierre, avec des couronnes, & des habits d'or. Les Cochers couronnés de pin, & les Enfans de lierre. De part & d'autre il y avoit trois autres chars tirés par des Chameaux, ſuivis de traiſneaux tirés par des Mulets, & chargés de tentes, & de pavillons dont les Barbares ſe ſervent pour camper. Des femmes Indiennes, & d'autres pays reculés y eſtoient aſſiſes, & liées comme des Eſclaves. Pluſieurs Chameaux y portoient des coffrets de deux & trois cens livres de divers Parfums. Six cens Ethiopiens y portoient autant de dents d'Elephans. Deux mille autres y tenoient autant de branches d'Ebene. Et ſoixante autres de coupes d'or & d'argent pleines de paillettes d'or. Deux Chaſſeurs avec leurs Eſpieux dorez, menoient deux mille cinq cens Chiens tant des Indes que d'Hircanie, des Dogues, & d'autres chiens de diverſes eſpeces. Cent hommes portoient apres cinquante arbres, auſquels eſtoient attachées des beſtes de toutes ſortes, & des oiſeaux rares, avec quantité de Perroquets dans des cages. Il y avoit cent trête brebis d'Ethiopie. Trois cens d'Arabie. Vingt d'Eubée. Vingt-ſix bœufs d'Inde tout blancs, & huit d'Ethiopie. Vn grand Ours blanc, & trois petits. Quatorze Leopards, ſeize Pantheres, quatre Lynx, vingt-quatre grands Lions, & vn Rhinocerot d'Ethiopie.

Sur vn Char de quatre roües on voyoit la repreſentation de Bacchus, qui pour ſe mettre à couvert des pourſuites de Iunon, cherchoit vn azile prés de l'Autel de Rhea. Les Images d'Alexandre Ptolomée, eſtoient en ce meſme Corps avec des couronnes d'or à fueilles de lierre, & l'image de la Vertù repreſentée en pied devant Ptolomée avoit vne couronne d'or, à feuilles d'olive. La Ville de Corynthe ſous l'Image d'vne Nymphe

estoit à son costé, & chacune de ces Images estoit posée au dessus d'vn grand buffet garni de vases, & de coupes d'or, avec vne grande Cuve de mesme. Sur le mesme Char estoient les Images de toutes les Villes d'Ionie, & de toutes les autres où l'on parle la langue Grecque, avec toutes celles de l'Asie, & des Isles voisines qui ont esté sujettes aux Persans, chacune avec vne couronne d'or, & vne Inscription, qui la faisoit connoitre. Sur vn autre Char estoit porté vn Tyrse d'or, de quatre-vingt & dix coudées de hauteur, avec vne pique d'argent de soixante coudées. Sur vn autre vn mast doré de six vingt coudées peint en enroulemens de Guirlandes à feüilles d'or, au dessus duquel estoit vne estoile d'or de six coudées de circuit. Aprés marchoient six cens Musiciens, dont trois cens joüoient des Instrumens. Ils estoient suivis de deux mille Taureaux de mesme poil, avec les cornes dorées, & des testieres de mesme, sur lesquelles estoient des couronnes avec des tortils de perles.

La Pompe de Iupiter & des autres Dieux suiuoit celle de Bacchus, de la maniere dont se faisoit autrefois la marche des jeux de la Grece, & l'Image d'Alexandre estoit portée aprés celles de toutes ces Divinitez, au milieu de la Victoire, & de Minerve, sur vn Char tiré par des Elephans. Enfin on ne sçauroit conter les Trônes, les Couronnes d'or, les Autels, les Trepieds, & les Foyers qui y furent portées avec sept palmes dorées de six coudées, vn Caducée doré de quarante-cinq coudées, vn Foudre doré de quarante coudées, vne Chapelle dorée de quarante coudées de tour, avec des Aigles de vingt coudées, & des animaux artificiels de toutes sortes. Quatre cens Chars de vaisselle d'argent, cinquante sept mille six cens hommes de pied, vingt-trois mille deux cens à
cheval,

cheval, tous vestus conformement à ce qu'ils representoient, & armez à l'avenant, firent le reste de cette admirable pompe, qui surpasse toute sorte de creance.

Toutes les Histoires Grecques sont pleines de ces sortes de pompes, & l'Armée de Darius que Quinte-Curse a si bien décrite dans la vie d'Alexandre, sembloit plutôt vn appareil de triomphe, ou de Carrousel qu'vne Armée preste à combattre. Les Romains reserverent aussi ces magnificences pour leurs triomphes, dont nous avons encore quelques restes dans les Entrées solemnelles que font les Princes dans les Villes; & comme le Christianisme a sanctifié bien des choses dont les Payens abusoient, vne partie de la pompe des Carrousels, destinée a porter les Statuës & les Images des Dieux, a esté saintement changée en de magnifiques Processions, qui se font de temps en temps pour porter le saint Sacrement, les Reliques, & les Images des Saints: & nous pouuons conter parmi les pompes de l'Eglise, certaines Festes solemnelles, & certaines celebrités, où l'on fait de temps en temps des representations pieuses, pour exciter la pieté & la devotion des Peuples. Les Espagnols ont retenu plusieurs de ces pompes, qui estoient autrefois plus frequentes en ce Royaume, qu'elles ne sont à present. La Ville d'Aix en Provence depuis la domination des Comtes de Barcelonne, a conservé vne de ces representations, le jour de la Feste-Dieu, où l'on void beaucoup de Mysteres du Vieux & du Nouveau Testament, & depuis quelques années on y a corrigé des abus qui se glissent insensiblement dans les festes populaires, & l'on n'y void plus bien de choses qui donnerent occasion aux plaintes d'vn sçavant homme.

Ces

Ces pompes sacrées sont en usage depuis l'Ancien Testament, & dans le Livre des Chroniques nous avons celle que David fit pour le transport de l'Arche.

L'an 1653. la Ville de Saviglian, en Piedmont voulant imiter la pieté de cét Empereur d'Orient, qui fit triompher dans Constantinople une Image de nostre Dame, fit une pompe pleine de pieté à l'Image de la sainte Vierge du Rosaire, portée sous un Dais de brocard d'or, soûtenu de quatre colomnes dorées, portée sur un grand Char de Triomphe, couvert de toile d'argent, & tiré par quatre Lions. Les Religieux, le Clergé, la Noblesse, & tout le Peuple, y marchoient en divers ordres, avec divers chœurs de Musique, & divers accords d'Instrumens, quantité de jeunes Enfans vestus en Anges, & couronnez de roses, recitoient à haute voix le Rosaire distinguez en deux chœurs. Tandis que quinze autres portoient les Images des mysteres du Rosaire, sur lesquels ils recitoient des Madrigaux. Les tambours, & les fanfares des trompettes mêloient un bruit militaire aux concerts de pieté, & au son de toutes les cloches. Et le char estant arrivé sous un grand Arc de triomphe, un jeune homme vestu en Nymphe, pour representer la Ville de Saviglian apres que deux Anges eurent recité des Madrigaux à l'honneur de la sainte Vierge, se prosterna devant son Image, & luy recita une Ode Italienne pour luy offrir ses respects, & un autre Ange paroissant avec deux couronnes d'argent, enrichies de rubis, & d'emeraudes, qui avoient esté solemnellement benites pour cette Ceremonie, les presenta à cette Image, dans un bassin d'argent; & celuy qui faisoit la fonction les ayant receuës de ses mains, apres avoir donné trois fois de l'encens à cette Image, mit l'une de ces couronnes sur l'Image de l'Enfant

DES CARROVSELS.

fant IESVS, & l'autre fur la tefte de la fainte Mere, qui le tenoit entre les bras; apres quoy fe fit la decharge de toute l'Artillerie, qui fut fuivie d'Hymnes, & de Cantiques facrez, jufqu'au retour dans l'Eglife, où deux Enfans veftus en Ange la receurent comme Reine, Souveraine, & Protectrice de la Ville, par vn recit en Vers Italiens.

L'Vniverfité de Pont à Mouffon en Lorraine, fit vn de ces Triomphes facrez à la gloire des faints Ignace, & Xavier, le 22. Iuillet 1623. dont le fujet eftoit les titres pour lefquels ces Saints meritoient de triompher. La Croix qui va toûjours en tefte de toutes les Pompes Chreftiennes, eftoit precedée de douze enfans veftus en Anges, avec des flambeaux allumez entourez de guirlandes de fleurs, & tous les Ecoliers de l'Vniverfité qui les fuivoient, portoient en alternative d'vn rang à l'autre, les vns des flambeaux avec les Ecuffons des Provinces, & des Villes où font eftablies des Maifons de Iefuites, & les autres des Palmes, & des Lauriers dorez garnis de quantité de rubans.

La premiere Machine eftoit vn grand Char quarré long, à deux faillies auffi quarrées fur les flancs, & ce Char qui s'élevant fur le milieu à quatre marches, portoit fur la plus haute le Globe de la Terre de trois pieds de diametre, marqué des Royaumes, & des Provinces où le zele de ces deux Saints, & de leurs Enfans s'eft eftendu, & tout au tour de ce Globe, eftoit vn rouleau avec ces mots, IN OMNEM TERRAM. La Victoire affize au plus haut de ce Globe, eftoit veftuë d'vn brocard d'argent à palmes d'or, entrelaffées avec des cornes d'abondance. Ses aifles, & fa couronne la faifoient affés connoître, & comme d'vne main elle portoit vne couronne de laurier, elle foûtenoit de l'autre vne tige de lys. Les quatre vents

E Cardinaux

Cardinaux estoient assis au bas de ce Globe, sur les quatre coins du Char, vestus d'habits Emblematiques, avec autant de guidons en forme de pannonceaux enrichis de Devises propres du sujet. Ce char estoit tiré par l'Amour prophane, lié comme vn Esclave à ce char avec son flambeau esteint, son arc, & ses fleches brisés, & son carquois renversé derriere le dos. L'Amour Divin par le moyen de qui ces Saints ont fait de si grandes choses dans le monde, conduisoit ce Char, vestu d'vn brocard d'argent, semé de flames d'or, tenant d'vne main vn flambeau allumé, & de l'autre vn cœur percé de deux fleches dorées, il avoit la couronne en teste, l'arc & la trousse sur le dos. Plusieurs jeunes Ecoliers suivoient ce Char avec des guidons, & des devises.

La seconde Machine estoit vne haute montagne, au dessus de laquelle vne Fontaine à plusieurs jets remplissoit vn grand bassin, c'estoit la Fontaine des Sciences. Trois niches enfoncées dans le rocher, faisoient voir sur trois faces de ce Char, la Theologie, la Philosophie, & l'Eloquence, la premiere vestuë de satin bleu celeste, semé d'estoiles, elle estoit couronnée d'vn Diademe d'estoiles, & tenoit vn triangle d'or en main. La Philosophie vestuë d'vne grande veste de brocard d'or velouté en rainseaux de fueilles, & de fleurs, portoit vne Sphere d'or. L'Eloquence avoit vn habit semé de fleurs, avec vn Caducée en main. L'Ignorance estoit liée à ce Char les yeux baissés, & couverte d'vn grand voile noir. Et le titre de cette Machine estoit, *Scientia Restituta*, Divers Emblemes estoient peints sur cette Machine, & entre-autres vn ruisseau d'où fuyoient des serpens, & des crapaux depuis que deux Licornes y avoient bû. Avec ces mots. NVNC BIBE SECVRVS. C'estoit pour exprimer

que

que ces Saints avoient purifié les Lettres humaines, & leur avoient osté leur venin. Toute la troupe qui suivoit cette Machine estoit vestüe de jaune, avec divers guidons de chiffres, & de devises.

La troisiéme Machine, qui representoit la defaite du Vice, & le triomphe de la Vertu, estoit vn Char elevé en Trone, sur lequel estoit la Vertu victorieuse, avec l'espée nuë en main. La victoire estoit devant elle avec vn grand Estandart, où la defaite des vices estoit figurée en Emblemes. Sur le devant du Char Apollon iouoit du Luth, & chantoit en mesme temps les loüanges de ces deux Saints. Le vice couronné de lierre, & vestu d'vn habit semé de serpens, & de crapaux, les mains liées portoit vne coupe d'or renversée.

La quatriéme Machine, qui representoit la defaite de l'Heresie, estoit vne espece de Dais elevé en dome, sous lequel estoit le trône de la Foy entourée de divers Anges, qui portoient tous ses symboles, la Croix, le Livre, le Calice, le Miroir, &c. avec des guidons où l'on voyoit l'Heresie terrassée d'vn coup de foudre, avec ce mot, *Hoc jaceo cinerata ictu.* Des éclairs qui brilloient sur vne Eglise. *Hoc afflata corusco.* L'Heresie estoit liée à ce Char enrichi de divers Emblemes.

Le Triomphe de l'Idolatrie faisoit la cinquiéme Machine. Le Christianisme y paroissoit armé des armes completes que S. Paul donne au Chrestien, à sçavoir du casque du Salut, de la cuirasse de Iustice, &c. Son Estendart brilloit de flames d'or, sur vn fond rouge incarnat. Le Zele estoit devant luy au milieu des deux Eglises, d'Orient, & d'Occident. Le Paganisme estoit lié à ce Char, vestu en Barbare avec vn encensoir renversé.

Le Triomphe de l'Eglise faisoit la sixiéme Machine au milieu

milieu de divers estendarts, qui representoient en Emblemes les marques, & les caracteres que le fils de Dieu en a donné. *Signa eos qui crediderint, hæc sequentur. In nomine meo dæmonia eijcient, linguis loquentur novis, serpentes tollent*, &c. & ces Emblemes estoient autant d'actions, & de miracles de ces Saints, à qui ces mots estoient appliquez. Les quatre parties du Monde tiroient ce Char, sur lequel l'Eglise estoit assize sous vn riche pavillon, semblable à celuy qui fait la marque des Confalonniers de l'Eglise. A ses pieds estoit la Religion, vestuë de damas violet avec vn flambeau allumé, & sur le devant du Char la Pieté vestuë de damas blanc, avec vn Crucifix en main, & vn Ange sur le milieu portoit vne grande banniere, sur laquelle estoient representez les deux Saints, soûtenans la Thiare, & les Clefs.

Vn vaisseau semblable à celuy des Argonautes, assorti de toutes pieces, & de tout son equipage suivoit le Char, conduit par de petits Amours qui ramoient; l'Image de S. François Xavier Apostre des Indes, estoit au plus haut de la pouppe couronnée par vn Ange, vn Orphée chantoit ses loüanges à ses pieds, avec vne harpe en main.

Le Globe Celeste porté sur vn Char quarré, faisoit la huitiéme Machine. On y voyoit tous les signes, & toutes les constellations, & ce Globe soûtenu de quatre consoles, sembloit estre porté par vn Atlas. On voyoit d'vn costé le Soleil representant S. Ignace, avec cette devise de la Genese, *Vt præsset diei*. Et de l'autre costé la Lune, pour representer S. François Xavier, avec ces mots, *Vt præsset nocti*.

Enfin la derniere Machine estoit le Char de S. Ignace, sur lequel son Image estoit portée couronnée par vn Ange. Divers Emblemes, & diverses Devises faisoient
les

les ornemens de ce Char, entre autres vne Salamandre, avec ce mot, *Ignis alit*. Et ce S. tiré sur le Char du Soleil, dont il jettoit des flames par tout, *donec ruat orbis in ignes*. Quatre-vingt enfans vestus en Anges, marchoient apres ce Char, avec divers Emblemes du feu, & de la lumiere appliquez à ce Saint.

Chaque Machine estoit accompagnée d'vn concert d'Instrumens, & d'vn grand chœur de Musique. Les Religieux, les Parroisses, & les Chapitres marchoient ensuite sous leurs Croix. Quatre Abbez Crossez, & Mitrez, & cent Iesuites en surplis le cierge en main. Les quatre Professeurs de Theologie portoiët le grand Estendart, precedez de cinq Trompettes, & suivis du Primat de Lorraine, qui portoit le coffre des Reliques des deux Saints, au milieu de vingt petits enfans vestus en Anges, qui semoient le chemin de fleurs : On portoit vn grand Dais sur ces Reliques, soûtenu par les quatre Magistrats de la Ville.

Il faudroit grossir des volumes, si je voulois decrire icy les Pompes magnifiques qu'on a faites en divers endroits pour les solemnitez de ces Saints, & de S. François de Sales, à qui tant de Villes, & tant de Communautez Ecclesiastiques, & Regulieres ont rendu des honneurs publics. Vn Ministre d'Allemagne ayant entrepris de censurer les Ceremonies de l'Eglise, nous a aussi excellemment decrit celles qu'on observe en son pays le jour de la Feste-Dieu, qu'il a affecté de les condamner injustement, comme des superstitions dangereuses, & diaboliques.

Namque sacrum portant panem reverenter & omni
Divino cultu, circum vel templa, vel urbes,
Inclusum fabrefacto argento. Porrò gerentis
Brachia

Brachia sustentant duo summi, deque senatu
Ornati sertis. Alij de more caduceum
Sericium gestant suspensum.
Quid memorem vexilla, Cruces, Candelabraq; longa,
Divum Relliquias Calices idolaque culta?
Luditur & Christi personis passio multis.
Vrsula cum junctis incedit pulcra catervis.
Tuque Georgi acer Crocodilum interficis hasta.
Principis inferni trahitur domus: estque videre
Dæmonas innumeros tetrâ turpique figurâ,
Christophorus puerum gestat per cerula Christum
Implexus telis quidam crebrisque sagittis
Incedit gladium portans, Catharina, rotámque
Terribilem, Calicem, & sacrum fert Barbara panem:
Ante illum incedit panem Baptista, manuque
Monstrat: eum esse Dei tollentem crimina mundi
Agnum: quem contra spargunt floresque, rosásque
Angelicâ formâ duo, tintinnabula dulci
Multa sono crepitant, vernant & compita Ramis.
Atque plateæ omnes, quáque itur gramine festo,
Sternuntur redolentque viæ, atque aulæa fenestris
Hærent, incedunt Monachorumque agmina multa.

Revenons à celles des Carrousels, qui ont servi de modele à ces triomphes sacrez. On peut trouver cent inventions de machines, d'habits, de raretez, & de curiositez pour les rendre plus magnifiques, & comme ces pompes ne sont que la montre de toutes les choses destinées aux Carrousels; ce sera les décrire, & les regler que d'en décrire, & d'en regler les parties, aprés que j'auray fait remarquer qu'il y a des Pompes sacrées, des Pompes Royales, des Pompes militaires, des Pompes sçavantes, & des Pompes de divertissement.

Les

Les Pompes sacrées sont celles des Processions, & de plusieurs solemnitez qui se font dans l'Eglise, comme les Canonizations, Translations de Reliques, Creations de Chevaliers, Actions de graces, & *Te Deum*, &c.

Les Pompes Royales, sont celles des Couronnemens, Mariages, & entrées de Princes.

Les Pompes Militaires sont celles des anciens triomphes.

Les Pompes sçauantes, sont celles des Academies, & des Colleges.

Les Pompes de divertissement, sont celles des Carroussels, & les Mascarades, qui sont souvent ingenieuses, & superbes.

La Ville de Marseille l'an 1659. apres les troubles dont la Provence avoit esté agitée par les desordres des guerres civiles, fit vne Pompe magnifique en forme de Mascarade, pour témoigner la joye que luy donnoit la Paix, dont elle commençoit à joüir.

Vne grosse troupe de petits enfans auantageusement vestus, faisoit la teste de cette Pompe égale à celle des plus beaux triomphes, avec des Banderolles de taffetas de diverses couleurs, embellies des armes de sa Majesté, & du Gouverneur de la Province.

La Renommée paroissoit ensuite dans le mesme equipage qu'elle est representée par les Poëtes, suivie de quatre trompettes, qui devoient publier aux quatre parties de l'Vnivers cette nouvelle concorde, & ces allegresses de Marseille.

La felicité de cette grande Ville dependant entierement de l'entretien de son Commerce, qui la rend si considerable à tous les Peuples: Eole, Zephire, & tous les autres Vents, qui sont comme les guides, & les arbitres

de

de la Navigation tenoient le troisiéme rang, faisant par vn air, qu'ils chanterent sur le sujet, vn serment solemnel d'enchaisner Borée, ce vent impetueux & violent, qui cause les tempestes, & les naufrages, & de favoriser sans relasche les vœux de ses Matelots. Tous ces vents portoient des bastons, d'où pendoient de petites voiles de Navire, attachées avec des rubans de soye, pour marque que le mesme Eole en a esté l'inventeur.

Neptune, & Nerée les Divinitez de la Mer, estoient vûs sur leurs pas, le premier suivi de ses Tritons avec leurs Conques, & l'autre accompagné des Nereïdes ses filles, qui par d'agreables chansons, temoignoient la grande part qu'elles prennoient à cette Feste, & asseuroient les Marchands de leur perpetuelle protection.

Le Commerce y marchoit aux trousses de ces Divinitez Marines, representé par vne foule d'hommes de toutes Nations, habillez à la mode de leurs pays, avec des Caducées en main, & cette Inscription, *Au Dieu Mercure*, à cause qu'anciennement on le faisoit presider au Negoce.

Bacchus, Ceres, & les autres Divinitez de la Terre, à l'ornement, & à la fecondité de laquelle ils travaillent d'intelligence, paroissoient ensuite avec les habits dont l'Antiquité les a revestus.

Ce sont les anciens Poëtes Provençaux. Vne foule de Troubadours venoit au septiéme rang, tous couronnez de plumes de Paon, qui leur furent autrefois consacrées dans les fameux Cercles des principales Dames de cette Province là, & vestus à l'antique, avec de longues perruques, chantans dans les transports de leur zele sur des Luths, & des Harpes dorées, le bonheur, & la gloire dont la mesme Ville devoit jouïr, sous la protection, & la conduite du Duc de Mercœur.

Vne

DES CARROVSELS.

Vne troupe des plus belles Dames, se faisoit voir immediatement aprés eux, comme aprés leurs Panegyristes, avantageusement montées sur des chevaux de prix, couverts de grandes housses de drap d'or, & conduits châcun par deux Pages, habillez des livrées de ces Dames, aussi superbement parées, avec vne coëffure enrichie de Perles, & de Diamans, & de grands Voiles de soye bleüe, dont la bordure estoit ouvragée d'or, & le fond semé de petites Croix d'argent, pour montrer qu'elles n'estoient pas estrangeres, mais citoyennes de Marseille, dont le blason est d'azur à la Croix d'argent. Elles avoient aussi des Couronnes d'Olivier pour estre dans vn equipage repondant au sujet de cette Feste, au lieu des Chapeaux de fleurs qu'elles portoient anciennement aux jours solemnels. Quantité de jeunes Amours representez par les plus beaux Enfans de la Ville les precedoient, tant pour relever davantage cette magnificence, où elles paroissoient comme en leur triomphe, qu'afin de reconnoître aussi en quelque façon les obligations qu'ils ont à ces celebres Poëtes, du soin qu'ils prenoient de chanter les Conquestes que les Beautez font sur les Cœurs.

Elles estoient pareillement suivies d'vne douzaine de jeunes filles toutes lestement vestuës en Nymphes, & de differentes couleurs, portans de riches Vases pleins de senteurs exquises; l'vne d'elles marchoit vn peu separée des autres, se faisant remarquer par vn tres-precieux Vase de Topase Arabique, dont on feint que Mercure avoit regalé cette Ville là, dans vn magnifique festin qu'elle eut l'honneur de luy faire, & que ce Dieu avoit receu de Iupiter son Pere, par l'avis & le Conseil des autres Dieux, mais duquel il s'estoit bien voulu priver en faveur de

F cette

cette Ville, à cause de la vertu qu'il a de maintenir la mer dans le calme, & la bonace.

Enfin l'on voyoit avancer d'vn pas fier, & superbe, six beaux Chevaux, parez de rubans d'or, & d'argent, avec les testieres, & tout l'attelage aussi d'or, conduit par le Dieu de la lumiere, sur vn Char de triomphe, couvert d'vne broderie de Perles, où paroissoient en des sieges tout éclatans d'or, & de Pierreries, Mercure & Marseille se tenant par la main, pour marque de leur eternelle vnion: Le premier avec son habillement de feste, qu'il avoit receu de Pluton, ses aisles, ses talonnieres, & son Caducée. Quant à Marseille elle paroissoit plus pompeusement vestuë que lors qu'elle entroit dans le Senat, & dans l'Amphiteatre des Romains. Leur magnifique Char estoit precedé d'vn autre couvert de lauriers, dans lequel paroissoit Orphée, chantant d'vne maniere des plus agreables les loüanges du Duc de Mercœur, & de la Ville de Marseille, soutenu par des Chœurs de Musique, composez des meilleurs Musiciens, dont la Ville abonde d'autant plus qu'elle n'en est pas moins le terroir, que l'estoit anciennement Athenes.

Ces deux Chars estoient suivis d'vne fort leste Cavalerie couronnée de lauriers, qui faisoit la queuë de toute cette Pompe.

Le seul Carnaval est le temps propre pour les Mascarades, c'est à dire depuis le mois de Decembre jusqu'au milieu de Mars, en ce temps-là on en fait pour toutes sortes de réjoüissances. Pour la naissance des Princes. Les Ecoliers de l'Vniversité d'Alcala en Espagne en firent vne magnifique le 1. jour de Février l'an 1658. à l'occasion de la naissance du Prince d'Espagne. L'Eletto del Popolo en fit aussi vne à Naples le 19. Ianvier, à la mesme occasion:

occasion: On en fait pour les Publications de Paix, Entrées de Princes, & receptions d'Ambassadeurs, ce qu'on pratique ordinairement à Venise pour les Dames, & les Ambassadeurs, qui se trouvent en cét equipage aux receptions que l'on fait aux nouueaux Ambassadeurs. On en fait pour les Mariages des Princes, & pour diverses autres Festes, & tous les ans il s'en fait pour le seul divertissement à Rome, & en diverses autres Villes d'Italie, avec des Chars, & des Machines.

Le Duc de Savoye en fit vne des Amazonnes à Turin le dernier jour de Carnaval l'an 1659. & il en est peu d'aussi ingenieuse que celle qui se fit en cette Cour là, toûjours adroite & galante, l'an 1633. Elle representoit les Courriers de tous les endroits du Monde, qui arrivoient à Turin, avec des Paquets addressez de divers pays aux principales Dames de la Cour: Ces Paquets estoient pleins de Madrigaux, de Stances, & d'autres Poësies à leur honneur. Les Postillons marchoient devant eux avec leurs cornets, & semoient des papiers de nouvelles faites à plaisir. Aprés les Paquets rendus, les Courriers de France, d'Espagne, de Rome, de Venise, de Flandres, d'Alemagne, d'Angleterre, de Savoye, de Constantinople, &c. ouvrirent leurs Valises, & distribuerent aux Dames des raretez du pays d'où ils venoient.

Les Academies, & les Colleges prennent souvent pour leurs Pompes des representations tirées de la Fable, de l'Histoire, ou des Poëtes. Comme seroient les Divinitez Celestes, Terrestres, & Infernales que les Anciens ont adorées, avec divers Chars de triomphe conformes aux qualitez, & aux attributs que les Fables ont donnez à ces fausses Divinitez. L'Vniversité d'Alcala representa l'an

l'an 1658. les anciens jeux Romains appliquez à la naiſ-
ſance du Prince d'Eſpagne ſous ce titre magnifique.

Iuegos ſacros Megalenſes.
 Inſtituidos
Al nacimiento del Principe nueſtro ſeñor
Godo, Eſpañol, Auſtriaco, Belgico, Proſpero.
 Hijo Eredero
De los ſeñores Reyes Catolicos
Don Felipe y Doña Mariana
 Grandes, Amables, Poderoſos
 Inuictos, Buenos.
 Aclamado
Por la Vniuerſidad de Alcala
Verdadera, Entendida, Corteſana, Eloquente, Noble.
Para Conſtancia y de ſa grauio
 De la Felicidad.

 La Pompe des anciens Triomphes, qui a ſervi de modele à toutes les autres, avoit divers corps. Dans le premier on portoit les Images, & les Statuës des Dieux enlevées aux vaincus, & tirées ſur des Chariots: comme on fit au triomphe de Paulus Æmilius, auquel il fallut vn jour entier pour faire paſſer les Images, les Statuës, & les Coloſſes qu'il y fit porter, comme raconte Plutarque dans ſon Eloge, ſur des Chars tirez par cent vingt-cinq paires de Bœufs. Les depoüilles, & les armes des ennemis vaincus faiſoient le ſecond corps, les vnes élevées en trophées, les autres entaſſées ſur des Chars, & tellement diſpoſées qu'en ſe choquant les vnes contre les autres elles faiſoient durant la marche vn bruit, & fracas militaire. Le troiſiéme corps faiſoit voir la repréſentation des

Plut. in Paulo Æmil.

DES CARROVSELS.

Villes, des Chasteaux, & des Forteresses prises sur les ennemis, des montagnes, des rivieres, & des campagnes que l'on avoit traversées, les lieux des campemens, & les ennemis qui avoient esté defaits, dont les noms des principaux estoient écrits dans de grands tableaux ; avec le nombre des Vaisseaux pris, ou coulez à fonds. Aprés cela on portoit les Vases d'or, & d'argent, pris sur les ennemis. Puis suivoient les Trompettes, les Victimes destinées au sacrifice du Victorieux, les Sacrificateurs, les animaux rares, & estrangers, les chars pris sur les ennemis, les captifs dont quelques-vns portoient leurs noms écrits pour estre connus. On portoit aprés les Couronnes que les Alliez avoient donneées aux Victorieux. Il y en eut cent d'or, de douze livres chacune, au Triomphe de M. Fulvius : Enfin le Triomphateur monté sur vn grand Char doré, tiré par quatre Chevaux blancs, paroissoit couronné de laurier, precedé des Consuls, & du Senat, en habit de Ceremonie. Des Huissiers vestus de rouge, avec vne troupe de Musiciens, & de Ioüeurs d'Instrumens, ceux qui avoient eu l'honneur du triomphe, prenoient rang devant le Char de celuy qui triomphoit. Les Enfans, Amis, & Parens du Triomphateur marchoient apres luy, puis la Noblesse Romaine, & les troupes de Cavalerie, & d'Infanterie, couronneés de laurier avec leurs Enseignes, & les presens qu'elles avoient receus du Triomphateur, dont elles chantoient les loüanges. Quelquefois l'ordre de ces Marches estoient vn peu changé, les trompettes estant a la teste, & les depoüilles, les captifs, & les raretez des pays estrangers, dans vne autre disposition.

Cette Pompe duroit plusieurs jours, quand vn seul ne suffisoit pas. Celle du Triomphe de Pompée dura deux jours,

Tite-Live liv. 39.

46 TRAITE'

Appien in Mithridat.
Plutar. in Æmil.
Dion l. 34.

jours, dit Appien: celle de Quintius Flaminius, & celle de Paulus Æmilius durerent trois jours. *Quintius Flaminius tres dies triumphauit.* Liu. l. 34. La Pompe du triomphe de Iules Cesar dura quatre jours, au rapport de Dion. & il y a apparence que celles d'Antiochus, & de Ptolomée de Philadelphe, que i'ay décrites aprés Athenée, & Callixene durerent plusieurs jours, estant aussi nombreuses qu'ils les representent.

Il y a trois choses a observer en ces Pompes, *l'Ordre, la Varieté, & la Magnificence.* Quant à l'Ordre, il depend de la nature de la Pompe, qui peut avoir certains rangs reglez, & determinez, qui sont de la fonction des Maistres des Ceremonies, qui en sont les Ordonnateurs. Celuy des Carrousels le plus ordinaire, & le plus en vsage, est que les Trompettes, Tambours, loüeurs de Clairons, Nacaires, Attabales, & autres Instrumens, marchent en teste de chaque Quadrille, pour avertir par leurs fanfares de la marche de cette Pompe. Aprés eux on fait marcher quelques Esclaves à pied, qui menent les Chevaux de main, & qui sont suivis des Pages à cheval, qui portent les Lances, & les Ecus aux Devises de leurs Maistres. Les Machines sont tirées aprés ces Pages, & le Chef de la Quadrille est en teste, ou à la queuë de toute sa Troupe, suivie de Chevaux, Mulets, Elephans, ou autres animaux, qui portent les armes, pavillons, & autres choses necessaires pour les exercices. Quelquefois on met tout cét équipage en teste aprés les trompettes, afin que les tentes puissent estre dressées, & les armes disposées avant qu'il faille faire l'entrée du Camp, & les Comparses. On fait aussi preceder toute la Pompe de plusieurs Compagnies de Soldats pour disposer le passage par les ruës, & tenir les avenuës de la Lice. Athenée a

donné

donné le nom de fol a Antiochus Epiphanes, qu'il nomme par derision Epimanes ; parce qu'en la Pompe qu'il fit en Syrie, & que je viens de décrire, il prit luy-mesme le soin de courir incessamment sur les aisles, pour faire filer les Troupes, & pour regler leur marche.

La Magnificence paroît en la richesse des habits, parures des chevaux, beauté des armes, machines, nombre des Esclaves, & des Pages, dont ie traiteray en particulier.

La Varieté est la chose principale à laquelle il faut s'appliquer dans la direction des Pompes, & côme l'vniformité des couleurs d'vne Quadrille fait vne des beautez de ces Festes, la diversité de tout le reste les rend plus agreables. C'est pour cela qu'il faut affecter diversité d'Instrumens, d'habits, de houssures, d'armes, de couleur des chevaux, de chars, & de machines pour la distinction des Quadrilles. Il n'est rien qui plaise plus à l'œil que cette diversité, qui fait que les Spectacles les plus longs ne lassent pas : au lieu qu'vne veuë continuée de plusieurs choses semblables lasse enfin quelque belles, & quelque magnifiques que ces choses puissent estre.

Au Carrousel de Baviere de l'an 1662. Comme la Pompe commençoit a defiler d'vne grande Tour, elle commença par vn horrible harmonie de trompes extraordinaires, & semblables à celles qu'on donne aux Furies de l'Enfer ; au son de ces trompes Medée parut au plus haut de la tour, sur vn Char de feu tiré par vn Dragon, & estant insensiblement descenduë par des nuées, qui alloient jusques en terre, depuis les creneaux de cette Tour : son Char continua d'estre tiré par ce Dragon, tandis que huit Lamies le suivoient avec des torches ardentes, & tirant au milieu d'elles la Perfidie, l'Inconstance, & la

Tromperie,

Tromperie, tous ces Monstres s'allerent jetter sur vn des bouts de la lice, dans vne grande ouverture qui representoit la gueule de l'entrée de l'Enfer.

Apres ces Monstres marchoient quatre Trompettes, huit valets de pied avec des flambeaux allumez. Six autres chargez de diverses armes pour les courses, & les combats, & autant à cheval qui portoient les prix. Six Cavaliers assistans du Maistre de Camp General qui les suivoit, en toste des Iuges des Courses.

La premiere Quadrille avoit douze Trompettes, & deux Tymballiers montez sur des Licornes. Seize Esclaves richement vestus avec des flambeaux, autant de Tartares, qui menoient des Chevaux de main. Le monstre Sphinx avec vn grand Miroir pour bouclier. Et le Geant Briarée avec cent bras, & autant d'armes differentes en main, dont il se servoit pour faire diverses actions de toutes ses mains. Il estoit conduit par vn petit Nain, qui servoit à faire paroître d'avantage la stature de ce Geant, qui le prenoit de temps en temps, & le faisoit sauter sur sa teste. Soloon tenant de cette Quadrille pour la gloire des Amazonnes, marchoit aprés huit de ces Guerrieres armées pour le combat. Vingt Pages Abyssins les suivoient, douze Scythes avec des Arcs, & deux Pages avec la Lance, & le Bouclier de Soloon.

Pour la seconde Quadrille, qui estoit celle de Thesée retournant des Enfers pour accepter le Cartel de Soloon, elle estoit composée de trois Furies, avec quatre Monstres Infernaux, montez sur des Dragons, avec six trompettes torses, & des tambours entourez de viperes, & balhes de deux serpens. De six Ames tourmentées, qui menoient des chevaux noirs, tout bardez de couleur de feu. De seize Esprits monstrueux avec des torches en main,

main, & d'Ascalafe monté sur vne Chimere pour faire le recit. Le Geant Tiphon le suivoit tout entouré de serpens. La Machine estoit la Barque de Charon, de 29. pieds de long, & 13. de hauteur, tirée par six animaux monstrueux. Les trois Iuges de l'Enfer estoient portez sur cette Barque, avec vne musique infernale de voix, & d'instrumens bizarres. Six Cavaliers infernaux marchoient aprés avec seize Mirmidons vaincus par Thesée, qui alloit aprés eux precedé de ses deux Pages.

La Quadrille d'Hippolite, qui faisoit la troisiéme, avoit en teste deux femmes sauvages, qui avec des cornets de Bergers montées sur des Ours, sonnoient la Marche accompagnées de douze Satyres avec des tyrses ardens, & de quatre Faunes avec des Chevaux de main. Daphné suivoit à moitié changée en arbre, & c'étoit elle qui faisoit le recit de cette troupe. Mopsus Satyre Geant marchoit aprés avec vn grand arbre pour Tyrse. La Machine estoit vne Forest mobile, sur les arbres de laquelle sautoient des Singes, avec vn Char tiré par six Pantheres enchaisneés, & conduites par des Sauvages. Diane estoit assise avec ses Nymphes sur ce Char, suivi de douze Bergers, de quatre Pages, d'Hippolite Prince d'Athenes, & de trois autres Princes.

La quatriéme Quadrille estoit celle d'Euriphyle. Deux Tritons montez sur des Veaux marins enfloient deux Conques Marines. Douze Monstres marins portoient des flambeaux allumez. Quatre Hommes marins conduisoient les Chevaux de main, & Ino Deesse marine montée sur vn dragon de mer chantoit le recit. Le Geant Polipheme marchoit aprés elle, avec vne grande massuë sur le dos. Le Char estoit celuy de Thetys, tiré par six Chevaux marins. Elle avoit avec soy des Sirenes qui

G faisoient

faisoient le concert. Quatre Guerriers maritimes estoient les assaillans, & douze Nereïdes les accompagnoient, avec des Pages qui portoient des lances.

La cinquiéme Quadrille, qui fut celle de Persée, avoit Borée & Orithie pour Trompettes, montez sur les chevaux de l'Aurore enveloppez de nuages. Douze Harpies portoient des flambeaux, trois Gorgones, avec vn autre Monstre menoient les chevaux de main. Quatre Cyclopes marchoient aprés montez sur des Hyppogriphes. Huit Vents, & quatre Pages alloient devant Persée, monté sur le Pegase aislé. Hecaté portée sur vn Basilic fit le recit. La Machine estoit vne grande nuée, qui portoit les Vents.

La Quadrille d'Hercule estoit d'autant plus belle, que tout y estoit extraordinaire. Deux Centaures en estoient les Trompettes. Douze Baboüins portoient aprés eux des flambeaux allumez. Quatre Rois Esclaves d'Hercule, Diomede, Erix, Busiris, & Euripile, menoient les chevaux de main. Hilax fils d'Hercule suivoit aprés monté sur l'Hidre à sept testes, dont elle jettoit du feu. Vn Atlas, qui marchoit aprés, portoit vn grand Globe sur ses espaules. La Machine estoit vn grand Rocher tiré par des Leopards conduits par des Hommes armez. Mars estoit sur ce Rocher, avec trois Princes guerriers armez de toutes pieces, & quatre Trompettes. Arpalique, & Euricus estoient les Parrains d'Hercule, qui suivoit, vestu d'vne grande peau de Lion, avec la couronne de laurier en teste, accompagné de ses Pages.

La septiéme Quadrille de Castor, & de Pollux, estoit toute celeste, les deux Iumeaux montez l'vn sur le signe du Bellier, & l'autre sur celuy du Capricorne, estoient les Trompettes, suivis de six Estoiles Hyades avec des flambeaux

flambeaux allumez. Le Sagittaire, le Serpentaire, & le Verseur d'eau, qui sont autant de Constellations, marchoient sur leurs pas. Les Pleiades menoient les chevaux de main. Le Chariot Celeste estoit la Machine, tirée à quatre chevaux. Ericthonius estoit au plus haut de ce Char, & plus bas vn Chœur d'Estoiles, qui chantoit en musique. Bootes, & Orion suivoient, montez sur les deux Ourses Celestes. Arcturus sur le Taureau, & Phorbas sur le Lion. Castor, & Pollux les assaillans venoient en suite, avec leurs Pages.

La Quadrille de Iason faisoit la huitiéme. Zethus & Calaïs montez sur les Chevaux des Vents estoient les Trompettes. Le Vaisseau des Argonautes estoit la Machine sur laquelle Orphée chantoit.

Enfin la derniere Quadrille estoit celle de Phinée. La Renommée en estoit le seul Trompette. Apres elle quatre Indiens menoient deux Chameaux chargez des Pavillons, & des armes. Aprés marchoit vn Postillon, sonnant du cor, suivi de deux Courriers, qui distribuoient des lettres aux Princes, & aux Dames de la Cour, qui trouvoient des Vers à leur loüange dans les Paquets qu'on leur addressoit. Des Afriquains menoient les chevaux de main. Douze Esclaves Negres portoient les armes. La Machine estoit vn Char tiré par quatre Ranchers, ou Alces, & sur ce Char estoit Cassiopée Reine d'Ethiopie, suivie de Phinée, & de sa troupe.

Cette Pompe avoit vne diversité admirable de Monstres, d'Animaux, de Geants, de Chars, de Machines, d'Esclaves, & de plusieurs autres pareilles choses, que l'on pourroit encore diversifier de cent manieres differentes. Et ce qu'il faut particulierement observer, c'est de si bien distribuer les choses qui doivent paroître en ces

52 TRAITE' DES CARROVSELS.

Pompes, que celles qui ont quelque rapport soient éloignées les vnes des autres, il faut au contraire joindre tant que l'on peut celles qui sont plus opposées, afin que par ce contraste elles soient plus agreables à la veüe ; c'est ce que les Peintres sçavans obseruent dans tous leurs Tableaux, qui reçoiuent par ce moyen vne ordonnance beaucoup plus belle, & font vn effet merueilleux.

DV

DV CIRQVE,
OV DE LA CARRIERE.

'ANCIEN Interprete de Virgile à l'occasion de ce vers du 3. des Georgiques,

Centum quadrijugos agitabo ad flumina currus.

'A dit que les Romains n'eurent au cōmencement point d'autre Cirque pour leurs Courses, que le bord du Tybre d'vn costé, & vne Palissade d'espées droites de l'autre, ce qui rendoit ces courses dangereuses. *Olim in littore fluminis Circenses agitabantur, in altero latere positis* [Seruius in 3. Georg. vnde &]

circenses dicti sunt, qui exhibentur in circuitu ensibus positis. Circenses quasi circuenses, Isid. l. 17. Etymol.

positis gladiis, vt ab vtrâque parte esset ignaviæ periculum. Saint Isidore, & Cassiodore ont dit aprés cét Interprete, que c'estoit de cette Palissade d'espées que ces Ieux avoient esté nommez *Circenses quasi circumenses*: mais Scaliger se moque de cette interpretation. On void dans les revers de quelques monnoyes Romaines vn Char sur le bord d'vne Riviere, avec ce mot DECVRSIO sous l'Exergue.

Ce fut ce qui donna occasion de mettre dans le Cirque l'Euripe, qui estoit vne espece de fossé qui representoit la mer. Aussi y mit-on des Dauphins, & ce lieu fut dedié à Neptune. On disoit de ceux qui tomboient dans ce fossé qu'ils avoient fait naufrage, comme aux Ieux de boules, & de Galets, ceux qui passent les bornes jusqu'à sortir hors du jeu, ou qui tombent sur les costez sont dits SE NOYER.

On a toûjours choisi de grandes Places, ou de grands Champs pour ces courses, quelquefois entre deux Montagnes, comme celuy dont parle Virgile au 5. Livre de l'Eneide.

Gramineum in campum, quem Vallibus vndique curuis
Cingebant siluæ, mediaque in parte Theatri
Circus erat.

C'estoit vn pré dans vne Vallée entouré de bois & de collines. Souvent on a pris pour ces mesmes Courses de grandes routes ouvertes dans des Forests, ou des Allées couvertes d'arbres, comme sont la pluspart des Cours où l'on se promene en carrosse. Tarquin fut le premier qui fit bâtir vn Cirque exprés entre le mont Aventin, & le Palais. Il luy donna deux mille deux cens & cinq pieds de longueur, & neuf cens soixante pieds de largeur.

Dionys. Halic. l. 4.

ET DE LA CARRIERE.

largeur. Aussi fut-il appellé depuis le grand Cirque, à la difference des autres qu'on bastit aprés. Le Censeur Flaminius donna depuis vn de ses prez hors la Ville pour en faire vn autre, qui fut appellé de son nom, le Cirque de Flaminius dit Tite-Live: *Prata Flaminia olim dicta Circus Flaminius Apollinaris vocatus à vicino Apollinis Templo, quod aliis magis conspicuum fuit.* Il y eut encore le Cirque Agonal, celuy de Flora, & ceux d'Adrien & de Neron placez en divers endroits de la Ville. Plusieurs autres Villes eurent les leurs. Le livre des Machabées parle de celuy d'Alexandrie, dont Dion Chrysostome fait mention. Il y en eut vn à Rhodes, comme on infere de ce mesme Autheur. Les plus celebres furent ceux de Constantinople, d'Athenes, de Gaza, d'Edesse, de Ierusalem, de Treves, de Sarragosse, & il y eut peu de Villes considerables qui n'en eussent.

Circus Maximus.

Il n'y a pas aujourd'huy des Cirques comme autrefois, mais on choisit de grandes Places, où l'on dresse des carrieres propres pour les Courses de Bagues, de Testes, de Quintaine, de Faquin, & autres pareils Exercices. Et quand on fait des Carrousels on les dispose selon le sujet des representations qu'on y veut faire. Les Mores Grenadins faisoient les leurs dans la Place de Vivaramble de Grenade, qui estoit pleine de balcons pour voir ces Courses plus commodement. Toutes les grandes Villes d'Espagne ont des Places pour les courses des Taureaux, qui y sont en vsage. Florence a la Place *di santa Croce*, où se font les courses, & les Carrousels; & ce fut en cette Place que se firent ceux des Nopces de Cosme de Medicis Prince de Toscane, avec Magdeleine d'Austriche l'an 1608. A Naples ils se font dans la Place *del Palazzo Reale*, où le Comte de Castriglio Viceroy de Na-

ples, en fit faire de solemnels pour la naissance du Prince d'Espagne l'an 1657. Celuy du premier Mariage de Charles Emanuel Duc de Savoye, avec Françoise d'Orleans-Valois, se fit en la place du Vernay, hors des murs de Chamberi. Ceux de Turin se sont faits souvent en la Place Chasteau, au Valentin, dans des Prez voisins de la Ville, & dans les Iardins du Duc & des Princes.

Il s'en fait dans de grandes Sales, & l'an 1587. Charles Emanuel Duc de Savoye en fit vn de cette sorte pour divertir les Ambassadeurs de divers Princes, qui devoient assister au Baptesme de son fils Aisné le Prince Philippes Emanuel. Sur la face du milieu de la grande Sale du Palais paroissoit vne haute Montagne, au dessus de laquelle estoit vn Temple magnifique tout brillant d'or & d'azur dedié à la *Felicité amoureuse*. Au pied de cette Montagne estoient deux Tenants qui defendoient le pas, & les avenuës de ce Temple. L'vn estoit l'*Indignation*, & l'autre le *Desespoir*, dont l'vn habitoit dans vne Tour, & l'autre dans vne Caverne.

Le Temple de la Felicité s'estant ouvert, les Prestres de l'Amour heureux en sortirent au son des Instrumens, chantans vn recit Italien, auquel l'Indignation, & le Desespoir répondirent.

Aprés ces recits, la Gratitude entra sur vn Char, tiré par deux Lions, tenant l'Ingratitude enchaisnée à vne colomne de glace.

Ce Char fut suiui d'vne Quadrille de seize Seigneurs, dont le Duc de Savoye estoit le Chef, precedez de douze Tambours, & des Fiffres, aprés marchoit vn grand Concert de Musique, & vne troupe de Pages vestus d'or, d'argent, & de gris de More.

Vn second Char tout doré, chargé de petits Amours, avec

avec des flambeaux en main, quatre Lions, & quatre Harpies au timon, estoit tiré par des Pigeons, & orné de Camayeux où de petits Amours dansoient, & se joüoient. L'Amour hardi estoit assis sur le Char, que l'Esperance conduisoit assise au dessous de luy. Vn petit Amour, qui servoit de Herault à cette troupe, recita ce deffi.

Picciol Paggio d'Amore
Son io, ma s'arme prendo
Anch' io vinco è offendo.

L'Esperance fit aussi son recit en cette maniere.

Nutrice del desio
Ch' altrui nel duol conforta
La Speranza son jo,
A me s'appoggia il cuore
Qua l'hor ei cade stanco
Sotto 'l peso d'Amore.

Six Avanturiers suivoient ce Char, precedez de quatre Tambours, & de deux Fiffres, & accompagnez de six Pages qui portoient leurs armes, aprés avoir fait leurs Comparses dans la Sale, ayant abbatu la visiere ils combattirent avec des piques, & des espées.

Comme i'ay dit qu'il y avoit cinq sortes de Pompes, il y a aussi cinq sortes de Lices, ou de Carrieres. Les Places publiques, ou les Allées d'vn Iardin, ou vn grand Champ. Les Rivieres, la Glace, la Neige, & les Salles, qui sont comme les Theatres d'autant de Carrousels differens, dont les premiers se font à Cheval, les seconds avec des Batteaux, les troisiémes sur des Chars, les quatriémes avec des traisneaux, & les derniers à pied, ou avec des chevaux feints. Nous avons quantité d'Exemples des vns, & des autres.

H Le

Le grand & magnifique Carrousel que la Reine Marie de Medicis fit faire pour la publication des deux Mariages, du feu Roy Louis XIII. avec l'Infante d'Espagne Anne d'Austriche, & Madame Isabelle de France avec le Roy Philippe IV. se fit dans la Place Royale l'an 1612 au mois d'Avril.

Le Cardinal Antoine Barberin fit faire à Rome, dans la Place Navonne, le 25. Février l'an 1634. des Courses magnifiques, que Vitale Mascardi a Imprimées.

Le Prince de Nemours en fit du Chevalier errant, dans le Iardin de Millefleurs l'an 1608. pour les Nopces des Infantes de Savoye.

Les Anciens en firent sur l'eau, avec des Vaisseaux, & des Barques, comme Virgile en décrit vn, qu'Enée fit sur la mer aprés la mort de son Pere, pour honorer ses funerailles. C'est sur ces exemples qu'on a depuis institué sur les Lacs, & sur les Rivieres, des Courses d'Oye, & de Quintaine, des Ioustes, & cent autres divertissemens, qui sont d'autant plus agreables qu'ils sont accompagnez des chûtes dans l'eau, & de divers mouvemens des Nageurs, des Barques, des Rameurs, & des Combattans. On fait de ces jeux à Rome sur le Tybre, à Florence sur l'Arne, à Mantoüe sur ses Lacs, à Parme, à Ferrare, à Lyon sur la Saône, & en divers autres endroits.

Au Passage de Madame Chrestienne de France, Epouse de Victor Amedée Prince de Piedmont. Charles Emanuel Duc de Savoye, Pere de ce Prince, luy fit donner sur le Montcenis vn divertissement agreable, sur le Lac qui est au dessus de cette Montagne, où il fit representer le secours de Rhodes, donné autrefois par Amedée IV. surnommé le Grand. Il y a presque au milieu de ce Lac vne petite Isle, dont on se seruit pour representer

ter la Ville de Rhodes, & la Princesse ayant disné dans la Sale d'vn grand Bastiment fait exprés sur cette Montagne pour la recevoir, elle vit de l'vne des fenestres quatre Armées rangées en bataille, deux sur mer, & deux sur terre, deux de Turcs, & deux de Chrestiens, où l'on voyoit briller les Aigles de Savoye, avec les Croix blanches des Chevaliers de Rhodes. On fit les attaques sur l'eau, & sur terre avec des defys particuliers, & des décharges agreables.

Aux Nopces de Cosme de Medicis, Prince de Toscane, & de Marie Magdeleine d'Austriche, Fille de l'Archiduc de Gratz, on fit sur l'Arne vn Carrousel des Argonautes, pour la Conqueste de la Toison d'or, sous le plus grand Arc du Pont de la Carraia, on fit vn Entablement de Batteaux, qui representoit l'Isle & la Ville de Colchos, avec ses Tours, Boulevards, Ravellins, & Parapets, & l'on se servit des deux Arcs des flancs, pour en representer le Port ; & dans l'entredeux de ce Pont, & de celuy de la Santa Trinità, on representa vne autre Isle plus petite, au milieu de laquelle s'élevoit vn Temple, où la Toison d'or estoit gardée.

Vne Galere armée de petits Esclaves, fit l'ouverture de ce Carrousel par vne agreable Comparse, ayant fait sous les ordres d'vn Comite tous les exercices de mer. Elle servit de signal à l'Armée de Colchos, qui l'ayant vû paroître sur ses costes, equippa tous ses Vaisseaux pour s'empescher d'estre surprise. Les Vaisseaux de cette Flotte marchoient deux à deux de conserve pour aller visiter la Plage, armez chacun de dix soldats, outre le Capitaine, le Lïeutenant, l'Enseigne, les Pages, & les autres Officiers vestus de diverses livrées, & des couleurs des Banderoles du Vaisseau conduit par huit Rameurs.

Sur la Proüe estoient deux Trompettes, & deux Tambours sur la Pouppe, avec les armes, & l'artillerie sur les flancs. La Capitainesse marchoit seule au milieu de ces Vaisseaux éloignez les vns des autres d'vne distance égale. Elle estoit toute peinte, & rehaussée d'or en divers endroits. Cette Armée navale ayant marché sur la droite, & rasé la plage du Levant, saluä de toute son artillerie la Loge où estoient les Princes, & tournant sur la gauche autour de l'Isle, s'alla rendre vers la Ville, dont elle occupa tout le Port.

En mesme-temps la Flotte des Argonautes commença à paroître, sous le Pont de la santa Trinità : Elle estoit rangée pour le combat, & le Vaisseau d'Hercule qui en faisoit l'Auant-garde marchoit en teste. L'Histoire des travaux de ce Heros estoit representée en Camayeux de relief, & de Peinture en grisaille. L'Hydre à sept testes qui formoit la Proüe en rendoit la vûë terrible, autant par les feux qu'elle jettoit des yeux de toutes ces testes, que par leur horrible figure : le bas de la Pouppe estoit la gueule d'vn Monstre, d'où sortoit la figure de Cerbere, qui servoit de Timon à ce Vaisseau. Le Taureau, & le Lion de la forest de Nemée en faisoient le haut, & portoient deux grandes Colomnes, sur lesquelles estoit vn Aigle armé de Foudres, & entre deux vn Bouclier, dont la Devise estoit le Soleil au milieu du Zodiaque, avec ces mots Grecs ΟΥΔΕ ΜΟΙ ΑΛΛΑ ΚΟΣΜΩ qui faisoient allusion au nom du Prince de Toscane, comme ils signifioient que le Soleil ne fait pas ses courses pour luy, mais pour le bien de l'Vnivers. Le Mast estoit vn grand arbre du Iardin des Hesperides chargé de ses pommes d'or. La Voile estoit de toque d'argent, & au lieu de la Hune, cét arbre portoit vne Sphere, de l'axe de laquelle pendoit vne Banderole

derole aux Armes d'Austriche, entourées des pommes ou boules du Blason de Medicis, avec cette Devise,

Cedan gli Esperii a questi a cui m'inchino.

Hercule estoit assis sur la Pouppe, vn peu au delà des Colomnes couvert d'vne peau de Lion, appuyé sur sa massuë, & couronné de peuplier. Au dessous de luy estoit Philotete, l'ancien compagnon de ses travaux, qui luy servoit de Parrain. Et deux Pages à ses costez portoient le Casque, & le Bouclier de ce premier Assaillant: les Soldats de cette Quadrille estoient autant de Rois, autrefois vaincus par Hercule, Busiris, Diomede, Erix, Laomedon, Pireme, Licus, Eurete, & Euripile, dont chacun avoit sa Devise sur son Bouclier.

Ce Vaisseau estoit suivi de celuy d'Iphidamas, à qui Zethus, & Calaïs servoient de Parrains. Au plus haut de la Pouppe on découvroit vne Grotte, où Borée, & Orithie Pere & Mere de Zethus, & de Calaïs, estoient assis: tout ce Vaisseau estoit couvert de neige, de glaces, & de frimats: vn grand chesne en faisoit l'arbre. Zethus, & Calaïs estoient ailez, avec des bastons en main, pour leur fonction de Parrains, & vn Page soutenoit le Bouclier d'Iphidamas, dont la Devise estoit vne Oye avec vne pierre au bec, & ces mots:

Tacendo Impetrai vita.

Les Soldats de sa Quadrille estoient huit Vents Boreaux, & les Rameurs vestus en Harpies enchaisnées, representoient la victoire, que Zethus & Calaïs en remporterent autrefois.

A costé de ce Vaisseau estoit celuy de Pelée, & de Telamon, fait en forme de Coquille, à cause de Tetys femme de Pelée. Quatre autres coquilles formoient la Pouppe, dont la plus basse faisoit la saillie, & le retour, deux

autres servoient de sieges à Pelée, & à Telamon, & la quatriéme au dessus portoit l'Image de Thetys, & leur servoit de Pavillon, soûtenuë de deux Dauphins. Tout le dedans estoit de rocaille, de mousse, d'algue, & de coquillages agreablement disposez. L'Arbre estoit vn chesne sec plein de fourmis. Les Mirmidons sujets de Pelée estoient les Soldats de cette Quadrille, & outre la petitesse de leur taille qui les devoit faire connoître, leurs habits estoient semés de fourmis. Huit Tritons couverts d'écailles estoient les Rameurs de cette Barque.

Le Vaisseau d'Atalante qui marchoit aprés estoit fait en forme de Gondole d'argent, avec vn grand bec qui servoit de Prouë, sur lequel estoit cette Amazonne accompagnée de son Parrain, & d'vn Page. La teste du Sanglier tué par Meleagre faisoit l'Esperon de cette Barque, sur lequel on voyoit Diane vestuë en Chasseuse, assise sur vn grand Croissant. La Quadrille estoit vne troupe d'Amazonnes, & des Nymphes vestuës de blanc mélé d'argent conduisoient le Vaisseau par le mouvement reglé de leurs Rames.

Meleagre estoit dans vn autre à costé de cette Amazonne, accompagné de Tydée qui luy servoit de Parrain. Sa Barque estoit toute dorée, & Cupidon au haut de l'Arbre tendoit son arc, & servoit en mesme-temps à Meleagre de Pavillon, & de Devise.

Iason qui suivoit ces cinq Vaisseaux faisoit le corps de la bataille, monté sur vn grand Bucentaure, equippé en Vaisseau de guerre, & le Prince de Toscane, qui representoit ce Chef des Argonautes, y paroissoit sous des armes dorées, & vne grande Mante de Brocatelle figurée qui luy descendant des espaules tomboit en terre à longue queüe. Sa Devise estoit vn Gerfaut, qui tenoit vn

Airon

Airon entre ses Serres, avec ces deux mots Latins,

Alta Petens.

Sur la Pouppe estoit l'Image de Minerve comme le *Dieu-conduit* du Vaisseau, les livrées estoient d'or & d'argent, & les Argonautes vestus en Cavaliers composoient la Quadrille de Iason.

Iphiclus, & Nauclée fils de Neptune, suivoient le grand Vaisseau de Iason, dans vne Barque faite en forme d'écueil, sur le bout duquel estoit le Char de Neptune, tiré par deux Chevaux marins. L'eau faisoit tourner les rouës de ce Char artificiel, sur lequel le Dieu de la mer estoit assis avec son Trident: il avoit autour de luy les Soldats de la Quadrille de ses fils.

Le Vaisseau d'Asterion, qui alloit à costé de celuy-là, ressembloit vne Nuë grosse de Pluyes, & de Foudres, sur le bout de laquelle paroissoit vne Comete, dont la queüe servoit de Timon, avec ce mot,

Infausta Infestis.

Sur l'Arbre estoit vne autre Comete, & Iupiter assis sur son Aigle avec ses Foudres faisoit le haut de la Pouppe. La Devise d'Asterion estoit vne fusée avec ce Vers:

Oue Alzato per se non fora maj.

La Troupe qui suivoit avoit pour Chefs Agamemnon, & Menelaüs, conduits par Vulcan, qui demy nud, & couvert seulement d'vne peau, paroissoit dans le fond d'vne grotte, d'où sortoient des flammes comme d'vne fournaise allumée. Ils avoient pour Devise vne boule de Christal, qui estant éclairée du Soleil brûle ce qui luy est opposé; c'estoit pour faire allusion à la faveur, & à la protection que recevoient de leur Prince les deux Cavaliers qui representoient ces Argonautes. Des Cyclopes estoiét à la Chiourme, & tous les instrumens des Forgerons fai-

soient les ornemens de cette Barque, dont les Soldats estoient vestus à la Grecque.

Ceux qui representoient Eurytus, Echion, & Etalis, avoient choisi pour Vaisseau vn grand Paon, qui nageant sur les eaux estoit conduit par Mercure assis sur son col, sur lequel Iunon estoit droite : tous les Cavaliers de la Troupe estoient portez sur le dos de cét Oiseau, qui faisant la roüe de temps en temps, & battant des aisles faisoit vn spectacle fort agreable.

La Quadrille de Castor, & de Pollux, qui alloit aux costez de ce Paon, estoit montée sur vn Vaisseau qui avoit en Pouppe vn grand Cygne, pour exprimer la naissance de ces deux freres, qui furent fils de Iupiter, deguisé sous la forme de cét Oiseau. L'histoire de Leda faisoit les ornemens de cette Barque, & elle-mesme paroissoit assise sur le col de cét Oiseau, au milieu de ses deux fils, qui estoient assis derriere elle. La Renommée sur la Pouppe tenoit les resnes de deux chevaux blancs qui sembloient tirer ce Vaisseau, c'estoient les deux chevaux celebres de ces freres. Le Timon representoit Arion porté sur le dos d'vn Dauphin. Et les Banderoles estoient blanches, & violettes, toutes semées d'Estoiles.

Polifeme & Palemon suivoient le Chef de cette Quadrille dans vne autre Barque, dont Cerés estoit le Dieu-conduit, assise en Pouppe sous le Mont Etna, d'où sortoient continuellement des flammes, & de la fumée. A la Proüe on voyoit le Monstre Scylla attaché à vn Ecueil, & en estat de nager, faisant en cette posture l'Esperon de cette Barque, dont Forque Dieu Marin tenoit le Timon, & les Gorgones ses filles les Rames. Au tour du Mast qui enfiloit vn grand Oiseau, dont les aisles servoient de Voile, estoient tous les Soldats preparez pour le combat.

A costé

ET DE LA CARRIERE. 65

A costé de cette Barque marchoit celle de Periclimene, qui ayant obtenu de Neptune son Ayeul l'addresse & la permission de se transformer en tout ce qu'il voudroit s'en seruit avantageusement en cette occasion, sa Barque n'ayant paru au commencement qu'vne grande Langouste de mer qui voguoit sur l'eau auec ses pieds, & se tournoit auec sa quelie qui luy seruoit de gouuernail, mais estant arriuée deuant la Loge des Princes, elle se changea tout à coup en vne Barque comme les autres, où l'on vid Periclimene vestu en Cauallier, auec sa Deuise d'vn Phenix renaissant, & ces mots,

Sarò qual fui.

Idmon & Mopsus fils, & Prestres d'Apollon, suiuoient dans vne Barque, sur la Pouppe de laquelle on voyoit vn Char enuironné de nuées. Le Temps qui est sujet aux mouuemens du Soleil, qui le regle, tenoit le Timon, & la Prouë estoit figurée en Serpent, qui jettoit du feu, pour representer celuy qu'Apollon tua. L'Arbre du Vaisseau estoit vne grande Colomne, au dessus de laquelle la Fortune estendoit sa Voile. Au bas estoit vn Autel preparé pour le Sacrifice auec vn feu allumé. Et tous les Soldats estoiët vestus en Prestres, & en Ministres d'Apollon. Les Pages des Assaillans outre leurs lances, leur portoient des bastons auguraux, & des haches de Sacrifice. Et les Rameurs estoient vestus en Bergers couronnez de lierre, parce qu'Appollon fut Berger chez Admete.

La Barque qui accompagnoit celle d'Idmon, & de Mopsus estoit celle d'Amphion dediée à Mercure, qui y paroissoit sur vne nuë, la Pouppe estoit composée de deux Harpies, & vn Monstre marin faisoit le Timon. La Deuise d'Amphion, estoit vn Arc tendu, auec ce Vers Italien :

I *Esser*

Esser può ch' Egli in van sempre non scocchi.

Orphée conduisoit l'Arriere-garde, assis aux pieds de Bacchus, à qui sa Barque estoit consacrée : ce Dieu estoit sous vne Treille au plus haut de la Pouppe, assis sur vn grand tonneau, & sur la Prouë estoient les Tigres à costé d'vn Autel. La Devise d'Orphée estoit vn Rossignol, qui becquetoit vn raisin, avec ces mots :

Hinc dulce melos.

C'estoient des Satyres, qui ramoient, & les Soldats estoient vestus en Bacchantes.

L'An 1604. l'Arne qui passe à Florence s'estant entierement gelé, & d'vne maniere si extraordinaire que les Carrosses, & les Chariots pouvoient rouler par tout, donna occasion à plusieurs Ieux que l'on fit sur cette glace. On y jouïa au Balon; on y courut des Lievres, & des Chats, avec vn plaisir d'autant plus grand que l'on avoit peine à se tenir sur cette glace. Ces Ieux furent suivis d'vne espece de Carrousel, où six Trompettes, & pareil nombre de Tambours, marchoient devant vne Troupe de gens du Peuple vestus en habit de Carnaval, pour courre pieds nuds le Faquin sur cette glace. Apres ceux-là marchoient quantité d'autres, vestus en Nymphes sur des chaises rases d'vn pied de haut, sur lesquelles levant les jambes comme des Goutteux, ou des Estropiez, ils se conduisoient des mains avec de petits bastons comme les culs de jatte, ce qui les faisoit renverser, ou bondir en l'air de temps en temps de cent manieres ridicules. Ils estoient suivis des Cavaliers qui devoient jouster, tirez sur des traîneaux qu'on nomme *Lezes*, lesquelles au lieu de rouës n'ont que des bandes d'acier sous leurs aissieux; ce qui les fait glisser à mesure qu'on les pousse, ou qu'on

les

ET DE LA CARRIERE. 67

les tire. Elles estoient figurées en Animaux de diverse sorte.

La premiere estoit tirée par quatre Sauvages, & portoit deux Sauvages tout velus, les cheveux eparpillez, avec des Massuës, & pour Devise ces deux Vers écrits sur vn Bouclier noir:

De Monti Caspi siam nati tra dumi
Venuti per veder li altrui costumi.

Le Cavalier Filoprando estoit assis sur cette Leze, toute entourée de lierre, vestu en Cavalier estranger.

Il estoit suivi de deux Citoyens Florentins, vestus à l'antique, avec des bonnets fourrez de petit gris.

Le second traîneau portoit l'Hiver vestu de fourrures, & estoit tiré par des gens vestus de mesme. Il estoit suivi de deux Cavaliers Polonnois, dont le traîneau estoit tiré par des Valets de cette mesme Nation, & ce traîneau fait à flames de feu rouges sur des compartimens argentez, jettoit du feu de tous costez.

Quatre Turcs, & deux Mores tiroient le quatriéme, sur lequel estoit vne Dame Turque vestuë de Damas rouge, bordé de perles, & de pierreries.

Deux Rois Mores estoient conduits sur le cinquiéme, couronnez de plumes de diverses couleurs, leur leze étoit faite en forme de Sirene, & tirée par des Esclaves Mores.

Le sixiéme fait en forme de deux Cygnes, aux aisles estenduës, portoit vn Bassa Turc vestu d'vn habit d'écarlate, semé de croissans. Il avoit l'Arc, & la Trousse, avec le Cimeterre, & pour Devise vne Lune.

Nelle tenebre altrui splende beata.

Deux Magiciens parurent sur le septiéme, tiré par vn

I 2 Dragon,

Dragon, qui jettoit des flames, & qui estendoit ses aisles pleines de quantité de Miroirs.

Pluton les suivoit sur vn autre à peu pres semblable, tiré par quatre Diables.

Enfin vn Vaisseau conduit par des Turcs portoit vn Feu d'artifice, au lieu de Mast, qui servit à terminer cette Feste d'vne maniere surprenante. On combattit sur ces traîneaux, on rompit la lance, & on fit diverses courses fort divertissantes.

Cette année en la Cour du Duc de Savoye on a fait vne espece de Carrousel sur la neige, où les Dames estoiét conduites par des Cavaliers, sur des traîneaux en forme de Char sur lesquels elles sont assises, tandis que le Cavalier est derriere sur vne selle comme s'il estoit à cheval, appuyant les pieds sur deux glissans armez de lames de fer, qui servent au lieu de roües à faire glisser ces traîneaux tirez par des chevaux, dont le Cavalier tient les resnes, & regle les courses, tandis que la Dame lance le Dard, tire le Pistolet, ou enleve les Testes en courant.

Il est aussi des Carrousels qui se font dans de grandes Sales, comme i'ay deja remarqué : & ceux-là se font ou à pied, ou à cheval, quand la Sale est si vaste, & tellement à fleur de terre que les chevaux y peuvent aisément entrer, & faire leurs comparses. Ces Sales sont plûtot de grandes Loges comme celles des Arsenaux, & des Maneges, que des Sales ordinaires : & l'on prend soin de les parer conformement aux Sujets que l'on veut representer, comme ie diray au Chapitre suivant.

C'est de cette sorte que le Cavalier Pietro Paulo Bissari de Vicence, ayant esté appellé par l'Electeur de Baviere, pour dresser l'appareil des rejouïssances du Baptême du petit Prince son fils, fit faire vn grand & magnifique

Carrousel

OV DE LA CARRIERE.

Carrousel sous vne loge couverte de trois cens soixante pieds de long sur quatre vingt de large, & d'environ cent pieds de hauteur, où il rangea ses machines, & ses comparses avec autant plus de succez qu'il eut occasion de faire paroître quantité de choses en l'air, par le moyen des cordes, & des Nuës suspenduës qu'il avoit pratiquées en divers endroits de cette Loge.

Les Italiens font souuent leurs Lices entrelassées comme les Serpens du Caducée de Mercure, pour donner plus de grace aux mouvemens de leurs Courses par ces tours, & ces retours, où courant les vns contre les autres ils s'atteignent en s'approchant, puis s'éloignent, & se recroisent, s'enveloppent, & se retirent: Ils nomment cette Course *Biscia*, c'est à dire Serpent, à cause de ces tours, & de ces retours. Elle est décrite au Chapitre vingtiéme des Festes de Naples de l'an 1657.

Sembrando errare, con regolate carriere si auolgono in giri nodosi, è raggirando con destrezza i caualli sciolgono il nodo, ed aggropando vn altro inuiluppo, nel tempo istesso vn bel labirinto formano; è come se fosse d'incanto apronosi in altri giri, in cui raggirandosi con destrezza incomparabile, affaticandosi di ferire ciascheduno al competitore, scherniti, sono di scherno all'assalitore, è come tempestosa procella in vn baleno, corre, lampeggia, è fulmina, poi si disgombra, così tutti in sembianza furibonda, è guerriera correndo trà nembi di Olimpica poluere, trà il ribombo di nitreti, e trombe, frenando l'orgoglio de generosi caualli parano, e le Dame riueriscono.

On peut en ces occasions faire des labyrinthes pour ces Courses: mais les Carrieres les plus ordinaires, & les plus propres pour ces Exercices sont les Ovales, qui ont la forme des Cirques anciens, parce que les mouvemens

s'y font sur des lignes vn peu courbées, à qui les Latins donnerent le nom d'*Espines*, parce qu'elles representoient l'espine du dos. Ce fut la figure qu'on donna à la Carriere du Carrousel que le Prince Cardinal Dom Maurice de Savoye fit faire le huitiéme May l'an 1634. en sa Vigne pres de Turin, pour celebrer la naissance du Duc son frere. *Valendosi l'arte del sito opportuno di natura, vn Circo alla Romana nella piazza quasi in seno all'edificio vi eresse. L'ouato del Circo allargandosi ne fianchi della piazza verso i giardini.* Cette disposition est commode pour les Courses, & pour les Spectateurs. Pour les Courses, parce que les Chevaux tournent plus aizement pour les caracols, dont ils prennent insensiblement le tour : & pour les Spectateurs, parce qu'ils ne se couvrent point les vns les autres, & portent plus facilement leur vûë d'vne extremité de la Carriere à l'autre. Ie traiteray en vn Chapitre exprés de la disposition de ces Lices, apres que i'auray traité du Sujet des Courses, & des Carrousels.

DV SVIET
DES
CARROVSELS.

Es Anciens qui ne faisoient rien sans mystere, firent de la pluspart de leurs Ieux, & de leurs Divertissemens des Instructions sçavantes, & des Inventions ingenieuses. Ainsi dans les Ieux du Cirque ils voulurent exprimer les mouvemés des Cieux, & des Astres, & les actions des Elemens avec leurs proprietez, comme i'ay déja remarqué.

Cassiodore a dit aussi que les Grecs, & les Romains voulurent

voulurent exprimer le cours des Saisons, & de l'Année par ces Courses mysterieuses ; c'est pour cela qu'ils diviserent les Coureurs en quatre Quadrilles, ou en quatre factions distinguées par des couleurs qui representoient celles des Saisons. L'vne estant vestuë de vert pour le Printemps, l'autre de rouge pour l'Esté, la troisiéme de bleu pour l'Automne qui est pluvieuse, & couverte de broüillards, & la derniere blanche pour l'Hiver. L'Image du Soleil, & de la Lune y estoient. Il y avoit douze entrées ou douze portes pour representer les mois, Castor & Pollux y faisoient l'Office de Maistres de Camp comme l'Estoile du matin, & celle du soir sont les Fourrieres du Iour, & de la Nuit. On y faisoit vingt-quatre courses pour les vingt-quatre heures du Iour, & il y avoit sept bornes pour marquer les courses, & pour exprimer en mesme-temps les sept Iours de la Semaine. *Colores in vi-*

Var. lib. 3. *cem Temporum quadrifariâ diuisione funduntur. Prasi-*
Epist. 51. *nus virenti verno, venetus nubilæ Hyemi, roseus Æstati flammeæ, albus pruinoso Autumno dicatus est, vt quasi per duodecim signa digrediens annus integer signaretur. Bissena quippe ostia ad duodecim signa posuerunt. Sic factum vt natura ministeria spectaculorum compositâ imaginatione luderentur. Biga quasi Lunæ, quadriga Solis imitatione reperta est. Equi desultorij per quos circensium ministri missos denunciant exituros Luciferi præcursorias velocitates imitantur..... Septem metis certamen omne peragitur in similitudinem hebdomadis reciproca. Rota Orientis, & Occidentis terminos designant.... nec vacat quod viginti quatuor missibus conditio huius certaminis expeditur: vt diei noctisque horæ tali numero clauderentur.*

Ce sont ces applications, qui rendent ces inventions ingenieuses,

ingenieuses, & sçavantes, & l'on peut dire qu'il en est de la magnificence de ces Ieux, & de leurs inventions, comme de la beauté, & de la grace. Quelque belle que soit vne personne, & quelque richement vestuë qu'elle puisse paroître, si elle n'a cét air, & cette grace qui rend la beauté agreable, elle n'est belle qu'à demy. Ainsi quoy que Quintia fut plus belle que Lesbia, dit Tibulle, celle-cy avoit vn je ne sçay quoy, qui la rendoit beaucoup plus agreable que l'autre: disons le mesme en ce sujet, on peut estre magnifique, & faire de la depense en habits, en machines, & en ornemens dans les Carrousels que l'on fait, mais s'il n'y a du dessein, de l'invention, & de la conduite dans ces sortes d'entreprises, elles pourront surprendre les yeux, mais l'esprit n'en sera pas également satisfait, & ne goustera pas le plaisir qu'il auroit, si l'Invention repondoit à ce grand éclat. Aussi celuy qui a décrit les solemnitez faites à Naples à la naissance de l'Infant d'Espagne, parlant du Carrousel, qui fut fait au mesme lieu pour le Mariage de Madame Isabelle de France avec le Roy Philippe IV. dit que si le Comte de Lemos eut pris autant de soin d'vnir à son sujet les chars, & les machines de cette Feste qu'il en prit d'ailleurs pour la rédre magnifique, elle auroit esté l'vne des plus belles, & des plus celebres que l'on eut encore vûe. *Festeggiossi con sontuoso Torneo il* Capo 23. *Casamēto del Rè nostro Signore con l'Infanta di Francia ed il Cōnte di Lemos ergendo vn monte gravido di portentose maraviglie, condusse i piu valorosi, e i più magnanimi in campo, a far proua d'inclità generosità, e valore. Questa Festa conforme marauigliosamente piacque a riguardanti, piaciuto hauerebbe maggiormente a posteri, se la pompa de Carri, hauuto hauesse vnione con le tramoie del monte, onde i più*

K *saggi*

saggi tirato haueſſero vn'allegoria gioueuole è famoſa.

Les ſujets de ces Pompes, Courſes, Carrouſels, Maſcarades, & Tournois peuvent eſtre pris de l'Hiſtoire, de la Fable, des choſes naturelles, des inventions Poëtiques, & du caprice. Mais il faut les accommoder à l'occaſion des Feſtes pour leſquelles on les fait. On en fait ordinairement en Italie pour celebrer le jour de la naiſſance des Princes, & la pratique en eſt ancienne, puiſque Dion dit que le Preteur Iules, fils d'Antoine, fit vn Carrouſel pour celebrer le Iour de la naiſſance d'Auguſte. *Natalem Auguſti diem, Iulius Antonij filius Prætor equeſtri certamine celebrauit.* Et Suetone dit auſſi que Caligula fit la meſme choſe pour la naiſſance de Druſilla : *Caligula Druſillæ natalitia celebrat, in Theatrum inuexit equeſtria certamina.*

La Cour du Duc de Savoye en fait preſque tous les ans, pour celebrer la naiſſance de ſes Souverains, & depuis cinquante ans on y a vû repreſenter tout ce que l'Eſprit peut inventer de plus agreable, & de plus ingenieux. L'an 1611. on y repreſenta la priſe de l'Iſle de Chypre, pour la naiſſance de Charles Emanuel. L'an 1619. les Temples de la Paix, & de Mars ſur le Parnaſſe, pour la naiſſance du meſme. Et pour celle de Madame Chreſtienne de France Ducheſſe de Savoye l'an 1620, qui eſtoit le bout de la premiere année de ſon Mariage avec le Prince de Piedmont : on repreſenta le Iugement de Flore, ſur la conteſtation des Nymphes, au ſujet de la Couronne de fleurs qu'elles devoient faire à cette Princeſſe. On fit l'année ſuivante les Divinitez du Ciel, de l'Air, de la Mer, & des Enfers, Tributaires au grand Charles Emanuel. L'an 1624. le ſujet fut la joye du Ciel,

Ciel, & de la Terre, à la naiſſance de ce Prince. Et pour celle de Madame Royale, le combat des Amis, & des Ennemis des Muſes. L'an 1627. Cadmus Victorieux du Serpent, pour la naiſſance du Duc. Et l'an 1633. pour Madame Royale, l'Empire d'Amour. Pour la naiſſance du Prince de Piedmont, le Theatre de la Vie. Pour celle de ſon Alteſſe Royale, Ianus Guerrier, & Pacifique, l'an 1634. Pour Madame Royale, l'an 1640. la Bataille des Vents. Et l'année d'aprés la joye, & le Triomphe du Soleil au jour de cette naiſſance. Pour celle de la Princeſſe Loüiſe Marie, on fit à Nice l'an 1642. Neptune Pacifique, Feſte Navale. L'an 1645. le Preſent du Roy des Alpes, à Madame Royale. Et pour le Duc de Savoye, au mois de Iuin, l'Orient en Armes, & en Feſte. Tous ces ſujets tirez de l'Hiſtoire, ou de la Fable, ou inventez à plaiſir, eſtoient des Allegories de l'Eſtat des temps auſquels on faiſoit ces divertiſſemens.

Les Mariages ſont proprement les temps auſquels on fait ces Courſes, & ces Carrouſels. Pour celuy du Duc de Baviere, avec la Princeſſe Adelaïde de Savoye, on fit l'an 1650. les Hercules dompteurs des Monſtres, & Amour Victorieux des Hercules. Pour celuy du Duc de Parme, avec la Princeſſe Marguerite de Savoye, on repreſenta *La gloria delle Corone delle Margherite*, l'an 1660. Pour celuy du Duc de Savoye, avec Mademoiſelle d'Orleans Valoïs : on fit la Diſpute des Lys des Montagnes, des Iardins, des Eſtangs, & des Vallées pour couronner cette Princeſſe. Et pour le ſecond Mariage de ce Prince avec Mademoiſelle de Nemours, le Soleil conſtant en ſa voye, qui courant par le Zodiaque s'arreſte au Signe de la Vierge. *Il Sole coſtante nella ſua via ſcorrendo per lo Zodiaco ſi ferma nel ſegno della Vergine.*

Le sujet de celui du Mariage du feu Roy, estoit le Palais de la Felicité, basti par l'Hercule François; où nul ne pouvoit entrer que premierement il n'eut passé par le Temple de la Vertu. Aussi estoit-il defendu par les Chevaliers de la Gloire, qui en estoïent les Tenans.

Les Victoires celebres remportées, les Sacres, & Couronnemens des Roys, les Receptions des Princes, & leurs Entrées solemnelles dans les Villes, peuvent estre des occasions de Ieux, & de Carrousels, comme aussi les Festes celebres des Canonizations des Saïnts, puis qu'aussi bien tous ces Ieux, & tous ces Exercices militaires ne furent instituez que pour les Apotheoses des Anciens, qui estoient parmi eux vne espece de Canonization. Anseau de Valenciennes, Seigneur d'Ostrevant aux Païs-bas, fondant vne Abbaye dans l'Isle d'Anchin, y fit vn celebre Tournoy, auquel il invita toute la Noblesse des Païs-bas, qui signa avec luy la charte de cette Fondation l'an 1096 au nombre de plus de deux cens Chevaliers; l'Acte de cette Fondation commence ainsi: *In nomine sanctæ, & indiuiduæ Trinitatis. Amen. Sæpiùs audiuimus illud Euangelij quia non est Arbor bona, quæ non facit fructum bonum, &c. Ea propter ego Ansellus Valencen. Castellanus Ribedimontis & Ostreuandiæ dominus notum fieri volo omnibus ad vitam præordinatis, quantum gaudium percipiam, dum Aquicinctum insulam prius, cubile ferarum, & latibulum latronum hodie videam Dei summi gratiâ hanc in sanctorum hominum habitationem transformatam quorum bona fama itá mihi cordi est, & ex tanto karitatis affectu prosequor, vt de die in diem totus in ipsorum promotione, & gloria verser. Eam ob causam hic hodie comparui multorum militum conuentu stipatus, vt ij mecum nouellam oliuarum spiritalium*

talium plantationem eleemoſinarum quantitate, eius multiplicarent gentem, & magnificarent lætitiam nec equidem hoc Feſtum ſolemne abſque pio tranſiuit affectu. Et à la fin de ce Tournoy, tous promirent de ſe croiſer la meſme année, comme aſſeure le meſme Acte: *qui omnes niſi graues obſint cauſa ſe indictam Crucis militiam hoc anno inituros etiam promiſerunt.*

La premiere qualité que demandent ces Deſſeins, eſt qu'ils ſoient *Ingenieux*, & bien imaginez, afin que l'eſprit n'y ait pas moins de plaiſir que les yeux. L'Amour, la Magnificence, & la Reconnoiſſance, qui ſont les Autheurs de ces Diuertiſſemens, ſont des Paſſions, & des Vertus ingenieuſes, qui doivent faire voir ce qu'elles ſont, & donner à tous leurs deſſeins, & à toutes leurs entrepriſes cette grace ſpirituelle, qui eſt l'Ame de la Beauté. Nous vivons en vn Siecle ſi poli, qu'il faut que tout ce que l'on fait tienne de cette politeſſe. Et vn Autheur Italien a fait excellemment le caractere de ces repreſentations, quand il a dit, Que les Princes *Vſano repreſentar alcun ſoggetto arguto, ſimolachro delle belliche attioni, acciò nelle ricreationi medeſime traſpaia la forza dell' ingegno, e la fortezza dell' animo; ed in vn tempo ſi eſerciti la magnificenza de' Principi, e la deſtrezza de Caualieri.* I'ay peine de tenir le rire, quand ie lis dans Olivier de la Marche la Deſcription des Magnificences faites aux Nopces de Charles Duc de Bourgogne, avec Marguerite d'Yorck: Les beſtes faiſoient les principaux Perſonnages en cette Feſte, dont l'Appareil eſtoit de ſoixante Pavillons peints d'or, & d'argent, & de diverſes couleurs, leſquels repreſentoient autant de Villes ſujettes au Duc de Bourgogne. Sous chacun de ces Pavillons eſtoit vn grand Paſté, que des Marmouzets faiſoient ſemblant

K 3 d'effondrer

d'effondrer avec divers instruments, pales, hoyaux, pics, & massuës. Au milieu de tous ces Pavillons s'elevoit vne haute Tour, semblable à celle de Gorguan en Hollande, que le Duc Charles avoit fait bastir. La Sentinelle qui faisoit le guet en cette Tour, ayant sonné de sa trompe appella ses trompettes, qui furent quatre Sangliers, qui se mettant en autant de fenestres, sonnerent de leurs trompettes. A ces trompettes succederent quatre autres Ioüeurs d'Instrumens, dont trois estoient deguisez en Chevres, & le quatriéme eu Bouc, *moult bien, & viuement faits*. Ils joüerent vn air en partie, le Bouc avec vne Sacqueboute, & les Chevres avec des Chalumeaux. La troisiéme entrée fut de quatre Loups, joüeurs de Flutes, qui chanterent vne Chanson : & la Sentinelle appellant ses Chantres pour la quatriéme entrée, fit paroître quatre Asnes, qui chanterent ce Rondeau aussi ridicule que les Chantres l'estoient :

Faites vous l'Asne ma Maîtresse,
Cuidez vous par vostre rudesse
Que je vous doive abandonner ?
Ia pour mordre ne pour ruer
Ne m'aviendra que je vous laisse.
 Pour manger chardon comme Asnesse,
Pour porter bast, pour faix, pour presse
Laisser ne puis de vous aimer,
 Faites vous l'Asne ?
Soyez farfante, ou moqueresse,
Soit lacheté ou hardiesse,
Ie suis fait pour vous honorer.
Et donc me devez vous tuer
Pour avoir le nom de meurdresse ?
 Faites vous l'Asne ?

La

La cinquiéme entrée fut de sept Singes, qui entrerent les vns aprés les autres, *dont il y auoit vne Singesse, lesdits Singes estoient moult bien faits; & y auoit dedans les habillemens de tres bons corps, & qui faisoient de bons & nouueaux tours: & n'eurent gueres marché iceux Singes, qu'ils trouuerent vn Mercier endormi auprés de sa Mercerie, & en tenant contenance de Singes, le premier prit vn Tabourin, & vn Flageol: & commença à joüer. L'autre prit vn Miroüer: l'autre vn Peigne, & pour conclusion, ils laisserent au Mercier petite part de sa Mercerie: & le Singe qui auoit le Tabourin, commença à joüer vne morisque, & en dançant icelle morisque firent le tour autour de la Tour, & apres plusieurs habiletez de Singes, s'en retournerent par où ils estoient venus.*

Ces inuentions estoient bonnes en vn temps où les gens estoient moitié bestes, mais nous sommes maintenant en vn Siecle si poli, qu'il faut quelque chose de plus ingenieux que ces bouffonneries.

Les sujets qui sont pris de l'Histoire, ou de la Fable, sont des sujets d'autant plus propres, qu'ils peuuent estre facilement conceus de tout le monde, si ces Histoires, & ces Fables sont connuës.

Le secours de Rhodes, & la prise de l'Isle de Chypre, representez en la Cour de Savoye, estoient des sujets historiques: on pourroit de cette sorte representer les guerres de Rome, & de Carthage: les Horaces, & les Curiaces, &c. Il y a d'autres sujets historiques, qui sont plus ingenieux, ce sont ceux qui vnissent des temps reculez: Comme seroit de faire combattre les Fondateurs des quatre Monarchies, pour la gloire, & l'avantage d'avoir établi la plus illustre. C'est ainsi que Mr. Scuderi a dressé

dans

dans son Almahide vn Carrousel ingenieux, & magnifique de treize Princes Afriquains, sous le nom des HEROS AFRIQVAINS RESVSCITEZ.

L'Histoire meslée de la Fable, a je ne sçay quoy de plus grand, & de plus merveilleux dans ces sujets, que la simple Histoire. Telles sont les Histoires de tous les anciens Heros, qui estant fils d'vn Dieu, & d'vne femme, ou d'vne Deesse, & d'vn homme, interessoient également le Ciel, & la Terre, dans leurs entreprises. Tels furent Hercule, Thesée, Orphée, Castor & Pollux, Iason, & quantité d'autres dont les Grecs ont representé les illustres Actions de tant de differentes manieres sur leurs Theâtres, dans leurs Hippodromes, & dans leurs Ieux Olympiques.

Le Cavalier Bissari choisit pour les Festes de Baviere de l'an 1662. trois Desseins de cette sorte : FEDRE COVRONNE'E, ANTIOPE IVSTIFIE'E, & MEDE'E VANGE'E. Il fit du premier le sujet de la representation en musique, avec des changemens merveilleux des Scenes, & des Machines, le second fut le sujet du Carrousel, & le dernier, du Feu d'artifice. Ces trois sujets d'vne suite, estoient tirez de l'Histoire de Thesée, mais de son Histoire meslée de Fables, comme la pluspart des Grecs l'ont écrite.

Les sujets tirez de la Fable tiennent aussi beaucoup du merveilleux, & les Anciens s'en servirent en la plûpart de leurs Festes, comme temoigne Metellus en la seconde Ode de la naissance de Rome.

Fabula viuunt, & agunt, loquuntur,
Quidquid vnquam vixit, ibi resurgit :
Insuper qua nulla fuere frustra,
 Viuere cogunt.

Les

DES CARROVSELS.

Les Divinitez du Ciel, de l'Air, de la Terre, & de l'Enfer, repreſentées à Turin l'an 1622. eſtoient vn ſujet fabuleux. Auſſi bien que Mercure, & Mars Combattans, fait à Parme l'an 1628. pour la Reception de la Princeſſe Marguerite de Toſcane, femme du Duc Farneſe.

On prend auſſi quelque fois les ſujets des Poëmes d'Homere, de Virgile, de Stace, de l'Arioſte, du Taſſe, &c. Comme on a fait ſouvent dans la Cour de France, particulierement l'an 1617. où le feu Roy repreſenta la Delivrance de Renaut, tirée du Taſſe: & l'an 1664. ſa Majeſté fit voir à Verſailles la Delivrance de Roger, tirée de l'Arioſte, & les plaiſirs de l'Iſle enchantée. On pourroit prendre ſi l'on vouloit vne partie de ceux de Clovis, d'Alaric, de la Pucele, de Charlemagne, &c. On a ſouvét pris ceux de divers Romans, particulierement de ceux de Theagene, & Cariclée, & de l'Aſtrée; & dans des ſiecles moins ſpirituels on s'eſt ſervi des inventions de ceux de Lancelot du Lac, de Primaleon de Grece, & de Perceforeſt.

Les Inventions Poëtiques ſont ſans difficulté les ſujets les plus ingenieux: parce qu'ils ſont de pure invention, & que celuy qui les imagine n'a rien qui le contraigne comme dans l'Hiſtoire, & dans la Fable, dont il faut retenir les principales circonſtances, pour ne pas alterer les evenemens principaux. Ces Inventions Poëtiques ſont ou des choſes naturelles, ou des choſes morales, repreſentées en action, cóme des Eſtres vivans. Tel eſtoit le Carrouſel des douze Signes Celeſtes, celuy des Vents, ceux des Fleurs, & des Perles, repreſentez dans la Cour de Savoye. Celuy des ſept Planettes, & celuy des quatre Parties du Monde, repreſenté à Naples l'an 1658. Celuy des Royaumes d'Eſpagne, repreſenté à Madrid à la naiſſance du Prince, eſtoient pris des choſes naturelles. Celuy du feu Roy eſtoit moral: c'eſtoit le Palais de la Felicité. Celuy

L du

du Temps, & des Saisons, fait à Turin l'an 1628. estoit de ces inventions naturelles, que la fiction rend agreables. Celui de la Discorde vaincuë, fait à Ferrare l'an 1535 estoit vn dessein Ideel. Et celuy du Taureau Celeste, fait à Castello l'an 1629. par le Marquis Vitelli, estoit de pure invention, & d'allusion aux armoiries de ce Marquis.

La seconde qualité de ces sujets est qu'ils soient MILITAIRES, & GVERRIERS; c'est à dire qu'ils soient des combats, & des deffys: parceque les Exercices, & les Courses des Carrousels sont militaires.

Ainsi si c'est de l'Histoire ou de la Fable, que l'on emprunte ces sujets, il faut les choisir entre les combats des Heros, ou des Divinitez. Si on les emprunte de la nature il faut choisir des choses, qui ayent de l'antipathie, & de la repugnance, comme les Vents qui se combattent, les vns les autres dans la nature. Les Temperamens, les Humeurs: les Saisons, qui ont des qualitez opposées: les couleurs: la lumiere, & les tenebres: le jour, & la nuit. Ou celles, qui estant de mesme espece, se peuvent disputer quelque avantage: comme les Rivieres, les Montagnes, les Plantes, les Metaux, les Pierreries. Dans la Morale, les Passions, & les Vices opposez aux Vertus, ou les Vices attaquez par les Vertus. Ce fut le sujet du Carrousel fait cette année à Turin sur la neige, au mois de Ianvier, par Madame Royale, & les Dames de sa Cour, conduites par des Escuyers. Comme l'an 1642. on fit à Ferrare vne Course à Cheval des pretensions du Tybre, & du Pò. Pour la reception du Prince Prefet. Et le sujet des Courses faites à Rome en la Place Navonne l'an 1634. estoit *Si le secret en Amour est vn abus.*

L'an 1588. à Ascoli en Italie on fit en Carnaval vn Carrousel, dont les Tenans estoient quatre Cavaliers, vestus

vestus en Amazonnes, qui soûtenoient que les femmes estoient plus parfaites que les hommes.

La troisiéme qualité est, qu'il faut qu'ils soient PROPRES aux lieux, aux personnes, & au temps. Pour les lieux il faut prendre des sujets maritimes, ou propres des eaux, pour les Carrousels qu'on fait sur l'eau : Comme celuy des Argonautes, fait à Florence sur l'Arne. Et le secours de Rhodes representé sur le Lac du Montcenis, au Passage de Madame Chrestienne de France, mariée à Victor Amedée Prince de Piedmont. Pour les personnes il faut les ajuster autant qu'il se peut à leurs inclinations. Si c'est vn Prince qui aime les Lettres on prendra vn sujet sçavant: comme celuy des Amis, & des Ennemis des Muses, fait à Turin l'an 1624. pour Madame de Savoye, qui favorisoit les gens de Lettres. Ianus Pacifique, & Guerrier, pour Charles Emanuel Duc de Savoye, qui estoit vn Prince également propre aux Exercices de la Guerre, & de la Paix. Pour le temps, le Carnaval souffre des desseins burlesques, & bouffons, qui seroient moins propres en d'autres occasions. Tel fut le Carrousel fait à Iurée l'an 1642. Le 23. Fevrier, au milieu d'vn Bal que donnoit le Prince Thomas, parut vn Heraut accōpagné d'vn trompette, lequel lût à l'Assemblée le Cartel de D. Quixot de la Manche, Chevalier errant, adressé à tous les Chevaliers errans, pour leur faire avoüer par la force de ses armes, *que comme il n'estoit rien de plus vaillant que luy dans le Monde, il n'estoit rien aussi de si beau que son aimable Dulcinée.* Il demandoit de paroître le dernier dans les Courses, & de n'estre obligé de se faire connoître qu'au seul Mestre de Camp qui l'introduiroit, laissant au Prince à assigner la forme, & le jour du combat. Cette sorte de deffy ayant donné à penser à tous les Cavaliers, quel

L 2 pouvoit

pouvoit estre ce Tenant ; Le Prince fut le premier à se presenter pour estre vn des Assaillans, & treize Cavaliers ayant pris le mesme party, le jour du combat fut assigné au deuxiéme de Mars.

Comme le Tenant avoit pris le nom de Dom Quixot, tous les Assaillans voulurent prendre ceux des Chevaliers errans contre lesquels ce Heros bouffon avoit fait épreuve de ses armes. Ainsi le Prince Thomas, & le Marquis de Rocaviglion, representerent ces deux Medecins, qui accompagnant la Litiere d'vne Malade, furent pris par Dom Quixot pour deux Chevaliers errans. Deux autres representerent les deux Moulins à vent contre lesquels combattit le mesme Dom Quixot. Vn autre prit pour personnage celuy du Païsan, qui s'appellant dans la Devise *Gentilhomme de Terre, & de Diable*, cassa la teste à Dom Quixot. Vn autre prit pour le sien celuy de ce Barbier, qui ayant esté rencontré par Dom Quixot avec son Bassin sur la teste pour se deffendre de la pluye, fut pris pour vn Chevalier armé du Cabasset de Mambrin. Deux autres representerent les deux Bergers, qu'il prit pour deux Chefs d'armée. Vn autre s'estant deguisé sous l'habit, & sous la forme du ridicule Sanche Panse, le fameux Escuyer de Dom Quixot se presenta à combattre contre luy, pour vanger l'injure qu'il luy faisoit de ne s'estre pas servi de luy en cette entreprise. Deux autres prirent la forme, & l'équipage des deux Galeriens qu'il trouva, & qu'il prit pour deux Soldats. Vn autre prit le Personnage du Tavernier, dont il prit la broche pour vne Lance : Et enfin les deux derniers voulurent representer les deux Païsans que ce fol prit pour deux Mores enchantez. C'estoit le Prince luy-mesme qui avoit fait porter ce deffy, & ayant cedé au Prince Maurice son frere le Personnage

Hildago por tierra y por el diablo.

sonnage qu'il avoit pris apres le Cartel donné : Il parût sous l'habit de Dom Quixot, & fit merveille en ces courses, où il emporta le prix.

On pourroit prendre des sujets aussi bouffons dans d'autres Romans Espagnols ; mais ces Courses ridicules ne sont propres que pour le Carnaval, encore ne doivent elles estre que les Intermedes de quelque dessein serieux, comme en cette occasion, où le Prince Thomas apres avoir fait quelques jours devant vn magnifique Carrousel de quatorze Cavaliers Grecs qui combattirent pour la gloire de Diane, & vn autre des quatre Vents, voulut finir le Carnaval par cette course burlesque.

Il y a plaisir de lire dans nos vieux Romans, dans Olivier de la Marche, & dans nos vieux Annalistes les sujets des Pas, & des Emprises des derniers siecles. *La Dame de Plours, la Dame Blanche, la Gueule du Dragon, le Val sans retour, le Chasteau Tenebreux, le Palais enchanté, le Pont perdu, la Forest devoyable, la Salle perilleuse, la Prison aux quatre Dames, la Tour de merueilles, le Pas des Roches, le Lit des merueilles, la Forest gastée, le Tertre dangereux, &c.*

Le sujet de ces Festes ne doit pas seulement estre ingenieux, militaire, & ajusté au temps, aux lieux, & aux personnes ; mais il faut encore qu'il serve aux habits, & aux machines, & à tout le reste de l'appareil. Ainsi l'histoire orientale, & les fables anciennes sont ordinairement de grands sujets pour la diversité des habits, & des inventions : Et le dernier Carrousel de sa Majesté avoit cét avantage, parce qu'il representoit des Grecs, des Romains, des Turcs, & des Persans, dont les habits sont beaux à voir. Il est en ce point peu de sujets aussi beaux que celuy du Carrousel fait à Boulogne le vingt-septiéme

L 3 Iuin

Iuin l'an 1600. au Paſſage de la Princeſſe Marguerite Aldobrandin Eſpouſe du Duc de Parme : c'eſtoit *la Montagne de Circé*, qui eſtant celebre dans les Fables, par les changemens, & transformations des Cavaliers en diverſes ſortes de beſtes, & de figures extravagantes, donna occaſion à cent belles inventions. *Il Mago Rilucente* fait à Ferrare l'an 1570. pour les Nopces du Prince avec la Princeſſe d'Vrbin eſtoit vn ſujet de meſme nature. Auſſi bien que celuy du *Triomphe d'Amour*, fait à Sturgard l'an 1616. par le Duc Iean Frideric de VVirtemberg, qui y fit paroître pluſieurs belles machines, & de rares inventions.

Ie parleray de l'Allegorie, quand ie traiteray des Ballets, auſquels elle eſt plus neceſſaire qu'aux Carrouſels, où l'on ſe contente de faire des repreſentations ingenieuſes, agreables, & magnifiques, ſans y chercher ce fin d'application, que les Italiens affectent de rechercher en toutes choſes.

Il ne faut pas oublier icy les noms des Princes, des Seigneurs, & des Sçavans, qui ont eſté les Inventeurs de quantité de ces Deſſeins, & de ces ſujets Ingenieux.

Le Roy Chilperic fit baſtir des Cirques à Paris, & à Soiſſons, pour repreſenter des Carrouſels, dit Aimoin, *Per id tempus Chilpericus apud Sueſſunas, & Parrhiſios Circos ædificari iubens, ſpectacula populis præbuit.* Aimoinus de geſtis Francor. lib. 3. c. 44.

Cantacuzene raconte chap. 42. du liv. 1. de ſon hiſtoire Bizantine, que ce furent les Seigneurs de Savoye, qui accōpagnerent à Conſtantinople Anne de Savoye Epouſe de l'Empereur Andronic Paleologue, qui apprirent aux Orientaux l'vſage des Iouſtes, & Tournois: *Ex Nobilitate Sabaudicâ complures quamdiu voluerunt, apud Imperatorem*

Imperatorem vixerunt, ab eoque per humaniter habiti sunt. Erant quippe non solùm viri fortes, & bello intrepidi; sed præterea ad iucundè colludendum naturâ accommodati. Proinde & cum Imperatore venationes celebrabant, & Tzustriam & Torneamenta ipsi Romanos antè id temporis penitùs ignaros primi docuerunt. C'est à dire, qu'ils introduisirent en Italie, & en Grece les Combats à la Barriere, les Ioustes, & les Tournois.

Le Roy René de Sicile, Prince de la Maison d'Anjou, est de tous nos Princes celui qui prit plus de plaisir en ces Exercices, dont il dressa mesme des Regles, que Vulson la Colombiere a données dans vn Chapitre entier de son Theatre de Chevalerie, où les Curieux les pourront lire: c'est le chapitre V. du premier Volume. Ce Prince fit *l'Emprise du Chasteau de la Ioyeuse garde*, de son Invention, en faveur de Ieanne de Laval, qu'il epousa depuis en secondes Nopces, apres la mort d'Isabelle de Lorraine sa premiere femme.

Les autres sans s'arrester à ces Divertissemens, souvent plus ingenieux, & magnifiques, que guerriers, & genereux, aimerent mieux les Combats à la Barriere de toutes sortes d'armes à pied, & a cheval: mais ces courses, & ces combats ayant esté funestes à toute la France, en celui de Henry II. qui fut blessé à mort d'vn éclat de Lance par Montgomeri, on en a aboli l'vsage, & retenu seulement celui des Carrousels, où les Courses de Bague, & des Têtes, fournissent d'assez belles occasions de faire voir son addresse.

L'Empereur Henry I. surnommé l'Oyseleur, fut celuy qui establit l'vsage des Tournois en Allemagne, pour exercer la Noblesse. Il commanda à Conrad Prince Palatin du Rhin, à Herman Duc de Suaube, à Bertold Duc
de

de Baviere, & à Conrad Duc de Franconie, de choisir quinze Chevaliers adroits, & experimentez aux Exercices des Armes, pour regler avec eux la forme des Combats, & des Tournois à la Barriere.

Charles Emanuel, Duc de Savoye, est celuy de tous les Princes qui a fait paroître plus d'addresse, & plus d'esprit en ces Divertissemens, dont il donnoit souvent luy-mesme les Desseins. La Sphere de Christal de l'an 1618. Les Temples de la Paix, & de Mars, sur le Parnasse l'an 1619. Le Vaisseau de la Felicité accompagnée de toutes les Divinitez de l'an 1628. estoient de son Invention.

Le Prince Maurice son fils fut l'Inventeur du Carrousel de Neptune Pacifique, de celuy *de gli applausi geniali*, & de quelques autres.

Le Duc de Nemours Henry de Savoye, a passé en ce siecle pour le plus adroit, le plus galant, & le plus spirituel homme du Monde, comme on peut voir par diverses Festes de son invention.

Le feu Duc de Guise ne s'est guere moins acquis de reputation en ces sortes d'exercices.

Le Marquis d'Aglié, Seigneur Piemontois, de l'ancienne & illustre Famille des Comtes de S. Martin, descendus des anciens Marquis d'Ivrée, & Rois de Lombardie; est celuy à qui la Cour de Savoye doit vne partie de ses plus belles, & plus riches Inventions. Ce fut luy qui fit le dessein de la Reception de l'Infante d'Espagne, Espouse de Charles Emanuel l'an 1585. Celuy du Combat de Diane, & de Venus, dans l'Isle Polidore l'an 1602. Les Rejouïssances celebres, faites aux Nopces des Princesses Marguerite, & Isabelle, avec les Ducs de Mantouë, & de Modene, où il y eut des Inventions si extraordinaires, & si spirituelles. Les changemens de Millefleurs, dont le Duc Charles

Charles Emanuel avoit formé la pensée, pour l'an 1608. La prise de l'Isle de Chypre de l'an 1611. Les Elemens, & les Triomphes de Petrarque de l'an 1618. Le secours de Rhodes, de l'an 1619. Avec toutes les Rejoüissances, Bals, Ballets, Courses, Mascarades, Machines, & autres pareilles choses, faites pour le Mariage de Madame Chrestienne de France.

L'an 1624. Monsieur le Comte Philippe d'Aglié son neveu, commença à luy succeder pour la conduite de ces Inventions, qu'il a renduës les plus spirituelles du monde, par vne infinité de Desseins ingenieux. Iamais on ne vit vn Cavalier plus accompli, puis qu'outre les Exercices de guerre, où il avoit paru avec honneur, il estoit vn des principaux Ministres d'Estat, Grand-Maistre de la Maison Royale de Savoye, Surintendant des Finances, Chevalier de l'Ordre de l'Annonciade, & versé dans les connoissances de l'Histoire, de l'Antiquité, de la Politique, & de toutes les belles lettres. Composoit excellemment en Vers Latins, Italiens, & François : joüoit de toutes sortes d'Instrumens, composoit en Musique, & a esté sans difficulté le premier Maistre de tous les Divertissemens ingenieux. Le premier Carrousel qu'il composa fut celuy de Bacchus triomphant des Indes l'an 1624. Il fit depuis la Force d'Amour, l'an 1626. Circé chassée de ses Estats, l'an 1627. Les Amans Idolatres de leur Soleil. Promethée qui dérobe le feu du Ciel. L'Eternité. Les habitans des Montagnes. La Felicité publique. La Chasse Theatrale. Les Courriers des divers endroits du monde. L'Empire d'Amour. Le Theatre de la Vie. Ianus Pacifique, & Guerrier. Comus Dieu des Plaisirs. La Verité ennemie des Apparences. Le Iugement de Pâris. L'Aveuglement. Hercule Victorieux des Hesperides. Le Thea-

tre de la Gloire. Les Hercules, & les Amours. Le Phenix renouvellé. Les Presens des Rois des Alpes à M. R. L'Orient en Guerre, & en Feste. Le Tabac. Le Grisdelin. Le Carnaval languissant: & cent autres pareils desseins de Carrousels, Mascarades, & Ballets.

L'Abbé Scotto, l'Abbé Tesoro, le President Cauda, le P. Giuglaris, Dom Orengiano, & Monsieur Pastorel, sont ceux qui ont travaillé aux Desseins de plusieurs autres Festes de cette Cour.

Les Cours de Florence, de Parme, de Modene, & de Mantouë, ne sont pas moins galantes, ny moins magnifiques. On a fait dans Florence, en diverses occasions, tout ce que l'addresse pouvoit inventer de plus surprenant, & de plus ingenieux en Machines, & en Desseins. Le Seigneur André Salvadora, fut l'Inventeur du Carrousel, & du Ballet des Fontaines d'Ardenne de l'an 1623. comme Iules Parigij l'estoit de ceux de 1615. grauez par Cantagalina. Le Chevalier Testi, & Mr. Ondedei, à present Evesque de Frejus, eurent bonne part aux Inventions de celuy que Mr. le Cardinal Antoine fit faire à Rome le 25. Fevrier 1634. Ie voudrois avoir connoissance de tous les autres Illustres, qui ont contribué aux Festes de cette nature en divers autres lieux, pour rendre à leur merite ce qui leur est dû. I'ajoûte à tous ces gens là le Sieur Vulson de la Colombiere, qui a recueilli en deux Volumes tous les Tournois anciens, Duels, Combats à la Barriere, Courses à cheval, & Carrousels, qu'il a pû recouvrer.

DE LA
DECORATION
DES LICES.

A Decoration des Lices, n'est pas vne des moindres choses qu'il faut considerer dans le Carrousel : car bien qu'elle ne soit pas absolument necessaire, elle est tellement de bien seance que l'on ne l'omet presque jamais dans les Carrousels d'appareil. Les Grecs furent assez longtemps sans Cirques, & sans Hippodromes, comme j'ay déja remarqué, & ils se contentoient alors de faire leurs Courses sur les bords des Rivieres, qui fermoient d'vn
costé

costé leurs Lices, & de l'autre ils plantoient en terre des Espées la pointe levée en haut, & en faisoient vne Palissade, qui n'estoit pas moins à craindre à ceux qui faisoient les courses, qu'aux Spectateurs à qui elle servoit de Barriere, & de contregarde, pour ne pas trop avancer sur le lieu destiné aux courses. Depuis on bastit dans les Villes des Cirques de forme Ovale d'vne juste estenduë, & il y en eut plusieurs dans Rome, dispersez en divers endroits de la Ville.

Depuis que ces Ieux, & ces Exercices furent restablis par les Princes, on demeura lontemps sans faire ny Lices ny Barrieres, & l'on se contentoit de prendre les quatre Angles d'vne Place, d'où les quatre partis couroient les vns contre les autres, celuy qui estoit au Midy contre celuy qui estoit au Septentrion, & celuy qui estoit du costé de l'Orient, contre celuy qui estoit à l'Occident : mais parce que l'on vit que dãs ces Ioustes il y avoit du danger pour les hommes, & pour les chevaux, qui se choquoient quelquefois si rudement qu'ils en mouroiét sur le champ, on inventa en France les lices doubles, où les Cheualiers couroient l'vn d'vn costé, l'autre de l'autre, sans pouvoir se rencontrer qu'avec le bout de leurs lances. Toutes les autres Nations imiterent aussi-tot la nostre en cela, & depuis l'vsage en a esté vniversellement introduit.

Pour surprendre agreablement les Spectateurs, sans disposer aucune Lice pour ses Courses, & pour ses Exercices, on pourroit faire marcher en teste de la Pompe vne ou deux Compagnies de Soldats, chargez comme les anciens Romains, outre leurs armes ordinaires, d'vn Pieu, que chacun d'eux planteroit en forme de Lice, & de Barriere, quand on seroit arrivé au lieu destiné aux Courses.

La

DES LICES.

La magnificence des Grecs, & l'exemple des Romains qui dresserent des Autels, des Obelisques, & des Statuës, dans leurs Hippodromes, & dans leurs Cirques, ont donné occasion à vne infinité de beaux ornemens, & de riches inventions, dont on decore maintenant les Lices, & les Barieres destinées aux Carrousels.

Le Prince Cardinal de Savoye, aux deux Festes qu'il fit faire l'an 1632. & l'an 1634. pour celebrer le jour de la naissance du Duc Victor Amedée son frere. Ayant choisi pour sujet de la premiere Diane qui presidoit à la naissance des Heros, & qui estant Deesse de la Chasse, estendoit son pouuoir sur trois Estats, à sçavoir, sur le Ciel, sur la Terre, & sur les Enfers, ce qui la fit nommer par les Anciens *la Deesse à trois formes* : Il voulut representer vne Chasse solemnelle en forme de jeu, & d'exercice de combat ; auquel cette Deesse invitoit les Chasseurs de ces trois Estats. *Hecate Triformis.*

Il choisit pour ce dessein la grāde basse-court qui estoit derriere sa superbe Maison de campagne. Et ayant fait élever à deux des bouts, & au milieu, trois Montagnes couronnées de Bois, & de Forests, & vne haute Pyramide sur chacune de ces Montagnes. Il fit dresser à l'opposite trois Arcs de triomphe consacrez aux trois Estats, & aux trois formes de Diane. Ils estoient d'ordre Ionique, & liez les vns aux autres, par huit Portiques, qui faisoient vne belle, & grande face de Iaspe, avec les ornemens, & les moulures de Marbre blanc.

L'Arc du milieu estoit celuy du Ciel, representé de Lapis à veines d'or, pour exprimer la couleur, & l'éclat du Ciel, & des Astres. La Statuë du Ciel estoit au dessus avec tous les symboles qui luy sont propres, & l'Inscription de la Frise estoit celle-cy.

M 3 *Nunquàm*

Nunquàm benignius Risisse Sidera
Nunquàm illustrius fulsisse Solem
Nunquam felicius spirasse auras
Natali Victoriano
Cælestes Pancratiastæ contendunt.

C'estoit le Cartel des Tenans celestes, qui soûtenoient que les Astres n'auoient jamais esté plus fauorables à la Terre, que le Soleil n'auoit jamais paru plus brillant, & que les Influences n'auoient jamais esté plus salutaires, qu'à la Naissance du Prince Victor. Cet Exemple nous fait voir que les Cartels peuuent estre mis en Inscriptions, aussi bien que distribuez en Lettres, & en Papiers volans.

L'Arc de la droite estoit celuy de la Terre, dont l'Image estoit au dessus, avec cette Inscription à ses pieds.

Verna siparia Tellus explicat
Lætum editura munus
Quo nascenti Victori Ver Æternum
Vouet, spondet.

C'estoit pour signifier, que si elle paroissoit si bien parée, c'est qu'elle promettoit de faire vn Printemps Eternel à ce Prince.

Enfin le dernier Arc, estoit celuy de l'Enfer, de pierre noire à estincelles d'or : il avoit la Statuë de l'Enfer, avec cette Inscription :

Ridente Cælo, Plaudente Solo
Nuntiant ima Victorem Natum
Securus adsta spectator
Quando vix natus puer
Monstra iam ludos facit.

Cette Inscription invitoit les Spectateurs à ne rien craindre de l'Enfer, qui voyant les empressemés du Ciel,

& de la Terre, en la naissance de ce Prince, venoit aussi temoigner les siens, & assurer que ce Heros auroit vne vie d'autant plus glorieuse, qu'il faisoit des sa naissance des Divertissemens publics de la defaite des Monstres.

L'An 1634. le sujet fut Ianus Pacifique, & Guerrier, comme vne Divinité, que les Anciens representerent à deux visages. Il fit faire vn grand Cirque Ovale à la façon de ceux des Anciens. Sur le milieu estoit l'Image de Ianus à deux Visages, l'vn de Paix, & l'autre de Guerre. Il tenoit d'vne main les clefs d'or de la Iustice, de l'autre celles de fer des Combats. L'vn des bouts du Cirque avoit pour entrée l'Arc de la Paix, avec cette Inscription :

Paci Æterna Domus Sabaudiæ,
Victoris Amedei
Liberorumque eius sacrum.

A l'autre bout estoit l'Arc de la Guerre, avec cette Inscription.

Marti Victori
Pollenti Potenti,
Libertatis Italicæ Custodi
Deuoti Custodes P P.

Le Temple de Ianus estoit au milieu, avec cette autre Inscription :

Iano Alpino
Belli, Pacisque Artibus
Iuxtà inclyto
Irrequietâ quiete
Semper gaudere.

Les Grecs, & les Romains, nous ont servi de modele pour la décoration des Carrieres, & des Lices, parce qu'ils
mirent

mirent au milieu des leurs vne espece de muraille à hauteur d'appuy, qui separoit le Cirque en deux Lices, & sur les bouts de cette Muraille s'elevoient des Obelisques avec les Images du Soleil, & de la Lune. Ils poserent quelquefois les Statuës des Dieux entre ces Obelisques, & ils y consacrerent des Autels où ils offroient des sacrifices. De là on a pris la coûtume d'élever des Tours, des Chasteaux, des Pavillons, des Arcs de triomphe, des Temples, des Colomnes, des Pyramides, des Fontaines, & des statuës au milieu, & sur les Angles des Lices, & souvent tout le long de la Barriere, pour la rendre plus magnifique.

L'an 1514. au Tournoy qui fut fait à Paris, à l'entrée de Marie d'Angleterre, seconde femme du Roy Louis XII. Le Duc de Valois & de Bretagne, qui estoit le Tenant fit dresser vn Arc de triomphe, auquel estoient cinq Pilliers, & cinq Ecus attachez à ces Pilliers l'vn d'argent pour la Lice à cheval en harnois de guerre, & double piece, l'autre d'or pour la Course de Lance à fer emoulu. Le troisiéme noir, pour le combat à pied à pouls de Lance, & coups d'Espée d'vne main. Le quatriéme, tanné pour le jet de la Lance à pied, avec la Targe. Et le cinquiéme, gris, pour la defense d'vn Bastillon. Sur le Fronton de cét Arc estoient les Armoiries du Roy, & de la Reine sous vne mesme Couronne, celles du Tenant au dessous. Le long de la Frize celles des Cavaliers, qui tenoient le pas avec luy, & apres en descendant les Ecussons de cent cinquante Princes ou Seigneurs.

Il ne s'est point vû encore de Lice, ny de Carriere mieux decorée que celle de La Place Royale pour le Carrousel du feu Roy. On y dressa le Palais de la Felicité, Quatre Tours de forme quarrée s'élevoient aux quatre coins,

coins, & vne autre au milieu beaucoup plus grosse, & plus haute, au dessus de laquelle s'eslevoit vn superbe Donjon à huit faces, enrichies de moulures, festons, trophées, & autres sortes d'ornemens. Le Portail d'ordre dorique estoit ouuert de neuf pieds en largeur, & de dix-huit de hauteur. Il portoit sur sa plate bande cette Inscription.

Hilaritati Publicæ.

Quatre figures dans autant de niches occupoient les entre deux des pilastres: L'vne representoit la Gloire, la couronne d'or en teste, les aisles au dos, vne palme en vne main, & vne trompette en l'autre auec cette Deuise.

Tu sola moues animos, mentesque peruris Gloria.

La Victoire estoit au dessous, de la maniere dont Heliodore la décrit, vestuë de toile d'or, tenant d'vne main vne grenade ouuerte, & de l'autre vn heaume. Parce qu'il faut la Concorde, & la Force pour acquerir la Victoire. La Deuise estoit.

Non facto sed fato.

A l'opposite de la Gloire estoit la Concorde auec vn faisseau Romain, dont les Fleches sont estroitement liées, vne branche d'oliue en l'autre main, & vne guirlande de fueilles, & de fruits de grenadier: la Deuise estoit

Ianum Concordia clusit.

La Valeur estoit au dessous representée en Mars armé de toutes pieces, tenant vne Pique d'vne main, & vn Bouclier de l'autre, où estoit peint le combat des Dieux, & des Geans, & ces mots au dessous de la Statuë.

Tibi seruiet vltima.

Au dessus du fronton de ce Portail estoit vn Cupidon d'Iuoire, assis sur vn Trone de chrystal, auec vn dard

en main dont il trauersoit quatre cœurs, autour desquels estoit graué

Amore mutuo.

L'Hymen estoit à l'vn de ses costez avec vn flambeau, & vne guirlande de myrthe en main, & ce demy vers au dessous,

Pulcra faciam vos prole Parentes.

De l'autre costé estoit la Felicité tenant vn caducée, & vn panier plein de fleurs, & de fruits, & au dessous estoit graué

Redeunt Saturnia regna.

Les quatre Vertus Cardinales estoient representées dans quatre autres Niches. La Prudence à deux visages comme le Ianus des Anciens, avoit en teste vn casque d'or couronné de meurier, elle avoit en vne main vn trait entortillé d'vn Remora, & en l'autre vn miroir : & sa devise estoit

Parat Prudentia laurum.

La Iustice comme on la represente ordinairement:

Terras Astræa reuisit.

La Force armée en Bellone, avec la teste de Meduse sur son Bouclier, & au dessous,

Imperium sine fine dabo.

La Temperance tenant vn fer rouge avec des tenailles, versoit de l'eau dessus, & cette figure estoit animée de ce vers,

Indomitas vires consilio domuit.

L'Eternité estoit au plus haut du Donjon, ses cuisses, & ses jambes s'estendoient en deux grands cercles, qui s'alloient vnir sur sa teste, elle avoit vn globe en chaque main, sur lesquels estoient les Portraits des deux Rois Louis XIII. & Philippe IV. la Devise estoit ce Vers,

His

His ego nec metas rerum, nec tempora Pono.

Au deſſous paroiſſoient les armoiries de France comme venuës du Ciel, avec cette Inſcription :

Diuinâ fabricata manu.

Toutes les autres Tours eſtoient remplies de Niches, & de Sratuës.

L'Allegreſſe avec ces mots: *Vrbis Hilaritas.*

La Felicité, avec ceux-cy : *Orbis Felicitas.*

La Tranquillité tenant vn Alcyon, *Vndique tuta.*

La Preuoyance avec vn gouuernail, *Arte pluſquam Marte.*

Iris, *Nuncia Pacis.*

Les deviſes gravées eſtoient vn Soleil luiſant, avec ces mots : *Hoc cenſore.*

La Colomne de feu : *Exortum in tenebris lumen.*

La France, & l'Eſpagne, qui s'embraſſoient :

Sic finem poſuere malis.

Vn Coq, & vn Lion.

Felicitas & Concordia.

La Carriere a ordinairement autant d'entrées qu'il y a de Quadrilles, & comme il y en a toûjours au moins deux, l'vne de Tenans, & l'autre d'Aſſaillans, il y a auſſi toûjours au moins deux entrées, qui ſe font aux deux bouts oppoſez. Quand il y en a quatre, on les peut mettre aux quatre Angles, ſi la Carriere eſt quarrée, ou ſur les quatre milieux des faces. On oppoſe ordinairement les ſix de front trois à vn bout, & trois à l'autre. Elles ne paſſent jamais le nombre de douze, qui eſt celuy des entrées de l'Ancien Cirque. Quand le ſujet du Carrouſel eſt vne invention Poëtique, on peut donner diuers noms à ces portes, comme ſeroit la porte de l'Honneur, la porte de la Vertu, la porte du Merite, la porte de la Gloire &c.

& faire autant de portes magnifiques avec les ornemens propres à tous ces desseins.

Quelquefois on dresse autant de Pavillons ou de Portiques qu'il y a de Quadrilles, pour servir de retraite aux Chevaliers quand ils ont fait leurs comparses jusques à ce qu'il faille commencer les courses.

Si le sujet du Carrousel est champestre, on peut representer des Allées de bois, & de Iardin, des Fontaines, des Rochers, des Cavernes, &c. Quand la Carriere est sur l'Eau on represente de petites Isles, des Havres, & des Ports pour la retraite des Vaisseaux, & des Barques.

On peut border les Lices de Statuës posées sur des bases de distance en distance, avec des Eloges, Inscriptions, & Devises sur les piedestaux, mais en sorte qu'elles n'ostent pas aux Spectateurs le plaisir des Comparses, & des Courses.

On eleve des Theatres, Haut dais, Echaffaux, Loges, & Amphitheatres pour les Princes, Princesses, Seigneurs, Dames, & Iuges des Courses, qui assistent à ces Spectacles. Le milieu de l'vn des flancs est le lieu le plus propre pour voir les courses, & les comparses, & pour mieux juger des coups, des atteintes, & des autres fonctions. Aussi est-ce l'endroit où se place ordinairement l'Echaffaut des Iuges, immediatement sous le Balcon des Princes, & Princesses, & c'est-là qu'ils paroissent assis à la vûe de tout le monde.

On peint, & on dore les barrieres si l'on veut, & l'on apporte tous les soins possibles pour les orner agreablement.

Pour le Carrousel du Iugement de Flore sur la dispute des Nymphes pour les fleurs qui devoient faire la Couronne de la Reine des Alpes, on changea la place Chasteau

steau de Turin en vne espece de Iardin, dont les Allées seruoient de Lices estant fermées par des arbres rangez en diuerses files, entre lesquels s'éleuoient des Pyramides, & des Obelisques chargez de chiffres, de Deuises, & des blasons de la Princesse, auec de grands festons, qui passoient de ces Pyramides aux Arbres, & des Arbres aux Obelisques. Quantité de Statuës estoient posées par interualles sur des piedestaux de verdure, & les routes du milieu estoient bordées d'Orangers, & de Citronniers chargez de fleurs, & de fruits.

L'an 1618. le Prince de Piedmont pour celebrer le jour de la naissance du Duc son Pere, fit vn Carrousel sur l'eau d'vne façon aussi agreable que nouuelle : ayant fait poisser le grand Salon du Palais, & garnir tout autour d'vne forte contre-garde d'ais bien calfattée, & éleuée à hauteur d'appuy ; il fit dresser au milieu vne Isle pour representer celle de Chypre, où l'on voyoit des bois d'orangers, des palissades de lauriers, & des buissons de geneuriers. Et ayant fait conduire l'eau des Fontaines dans cette enceinte. Il fit ouurir la muraille de cette Sale du costé qu'elle repondoit au grand Iardin, & pratiqua au mesme endroit vne ouuerture de deux Rochers qui formoient vne espece d'Arc naturellement suspendu, par où il fit entrer les Barques qui deuoient seruir à sa representation. Ce qui estoit agreable en cette disposition, est qu'il auoit eleué de petits Amphitheatres à six degrez dans tous les vuides des fenestres pour loger commodement plus de deux cents Dames, que les Caualiers alloient prendre dans de petites Barques pour les mener danser dans l'Isle, & aprés la danse, ils les ramenoient en leurs places, sur leurs Gondoles. La peine, où se trouuoient ces Dames dans les balancemens de ces Esquifs, où l'on les faisoit entrer

DE LA DECORATION

entrer n'estoit pas le moindre divertissement de cette Feste, qui eut quantité de Machines, & de beaux combats de pique, & d'espée dans l'Isle.

L'Arioste a fait la description d'vne Carriere, & des Lices en quatre Vers:

In questo loco fù la lizza fatta
Di breui legni d'ogn' intorno chiusa
Per giusto spatio quadra al bisogno atta
Con due capaci porte come s'usa.

L'Inscription de la Carriere du Carrousel de 1662. estoit celle-cy:

VICTRICIBVS ARMIS
LODOICI
FRANCORVM IMPERATORIS.

Ludouicus XIV. Felicitati nationum datus
Regum decus, humanæ gentis delicia,
Hostium terror, suorum desiderium,
Omnium admiratio.
Annorum vigesimo tertio, Victoriarum
Numero multo majore
Aduersariis mari, terràque deuictis.
Latè prolatis finibus, firmatis vbiq; terrarum sociis,
Pace suis legibus orbi sancita.
Ne quid cessaret Heroïca virtus
Palæstricam Victoriam non dedignatur.

DES

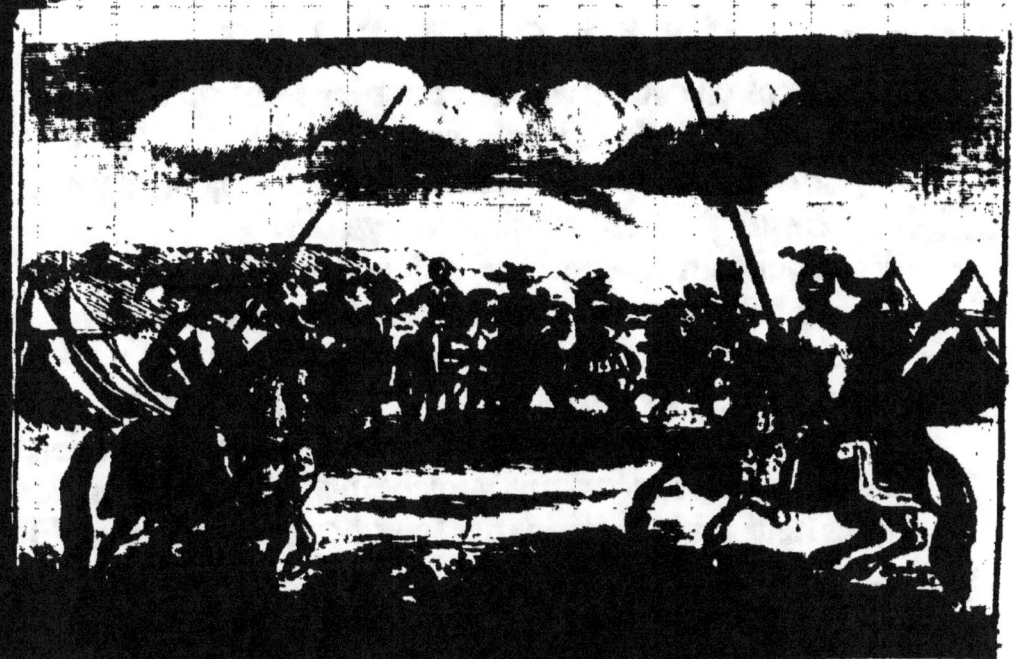

DES CARTELS
ET
DES DEFFYS.

OMME le Carrousel est vne espece de combat, celuy qui l'ouvre, & qui luy donne occasion, declare son dessein par vn Deffy, & par des Cartels, qu'il envoye dans les Assemblées des Cavaliers qu'il veut provoquer au Combat.

Cette pratique est ancienne, & nous en avons divers exemples dans Homere, Virgile, Silius, & nos autres Poëtes, tant Grecs que Latins. Au vingt-troisiéme Livre de l'Iliade, Achille donne le deffy aux

aux Grecs en cette maniere, pour les Ieux qu'il destine aux Funerailles de Patrocle son amy.

Accingimini per exercitum Achiuorum, quicumque Equis fidit & curribus compactis.

Κέκλυθί μοι σπαθῄς
τις Ἀχαιῶν
ἱππεῦσι τε
μάχης ἡ
ἅρμασι κολλη-
τοῖσιν.
Iliad. Ψ.

Vous qui pour les combats, & les chaudes alarmes
Tenez prests vos chevaux, & vos chars, & vos armes,
Paroissez sur les rangs, & faites voir demain
Que vous estes vaillans du cœur, & de la main.

Enée au cinquiéme de l'Eneïde fait vne sommation pareille aux Troyens qui l'avoient suivi, & leur assignant apres neuf jours le temps des Ieux, & des Combats qu'il vouloit faire à la memoire de son Pere, leur dit:

*Si nona diem mortalibus almum
Aurora extulerit, radiísque retexerit orbem:
Prima cita Teucris ponam certamina classis:
Quique pedum cursu valet, & qui viribus audax:
Aut jaculo incedit melior, leuibúsque sagittis:
Seu crudo fidit pugnam committere cæstu:
Cuncti adsint, meritaque expectent præmia palmæ.
Ore fauete omnes, & cingite tempora ramis.*

Quand le neufviéme jour
Aura sur l'horizon recommencé son tour.
Si le Ciel est serein, si la mer est egale,
I'ouvriray le combat d'vne Iouste navale,
Et si quelqu'vn prevaut en l'art de Matelot,
A la course à la fleche, au gant, au javelot,
Qu'il se trouve à la Lice, & s'il l'a meritée
S'asseure d'obtenir la palme souhaitée.
Tous favorisez nous de silence, & de vœux,
Et de fueillages verts couronnez vos cheveux.

C'est ainsi que Mr. Perrin a rendu en nostre langue ces Vers de Virgile.

Silius

Silius au 16. Livre de la Guerre Punique, introduit Scipion, qui invite au combat, & aux jeux du Cirque, ses Soldats:

Septima cum Solis renouabitur orbita cælo
Quique armis, ferroque valent, quique arte regendi
Quadrijugos pollent currus, queis vincere plantâ
Spes est, & studium jaculis impellere ventos
Adsint, & pulchra certent de laude coronæ.

Ces Deffys se font par des Herauts, & par des Cartels, & ces Cartels contiennent ordinairement six choses. 1. les noms, & l'addresse en forme d'Inscription de lettre, de ceux que les Tenans envoyent défier. 2. L'occasion que ces Tenans ont de deffyer au combat ceux qu'ils attaquent. 3. Le lieu, & la maniere du combat. 4. Certaines propositions qu'ils veulent soûtenir à forces d'armes, contre tous venans. 5. Le jour destiné au combat. Et 6. le nom des Tenans qui envoyent le Deffy, & le Cartel. Celuy du celebre Carrousel du feu Roy, est vn exemple où l'on peut remarquer toutes ces choses. Le voicy de la maniere dont François Rosset le rapporte en son Roman des Chevaliers de la Gloire, qui n'est autre chose que la description de cette Feste:

LES CHEVALIERS DE LA GLOIRE,
A TOVS CEVX QVI LA RECHERCHENT.

Ayant appris des Oracles, que l'Hercule François apres ses travaux avoit basti le Palais de la Felicité, & que les Destins nous en reservoient la premiere Entrée, & à nos Lances l'épreuve de ceux qui meritent la seconde. Nous y sommes venus au bruit des Mariages des plus grands Rois de l'Vnivers, pour avoir plus de témoins de nostre victoire, & l'estre nous mesmes des

Chevaliers

Chevaliers dignes de nous imiter : Car sans perdre jamais le titre d'Invincibles, que nos Exploits nous ont acquis ; nous voulons garder ce Palais, & soutenir contre tous :

 Que la Beauté que nous reverons est sans pareille, & ses Actions sans defaut ;
 Que nous seuls meritons d'en publier la gloire, & que nul ne doit aspirer à la nostre.

Toutefois celle des Assaillans ne sera pas petite, ayant de tels Autheurs de leur defaite, soit qu'ils se presentent à nous comme ennuyez d'estre au monde, ou comme ambitieux d'en sortir par nos mains, puisque l'honneur de nous combattre, est plus grand que celuy de vaincre tout le reste ensemble.

Nous ALMIDOR, LEONIDE, ALPHÉE, LISANDRE, ARGANT, *soûtiendrons ces Courses à la Place Royale de l'Abbregé du Monde, le 25. jour du mois, qui porte le nom du Dieu qui nous inspire.*

Mars.

Quand le sujet est pris de l'Histoire, ou de la Fable les Tenans y prennent les noms des Personnages historiques ou fabuleux qu'ils representent : Comme au Carrousel du Mariage de la Princesse Marguerite de Savoye, avec Ranuce Farnese, Duc de Parme. Le sujet du combat estant la Dispute des quatre sortes de Lys, que portent quatre Familles Souveraines pour Devises, ou pour Blasons. Le lys d'or pour la France, le lys rose pour Savoye, le lys hyacinthe, ou glayeul, pour la Maison des Farneses, & le lys rouge pour Florence. Ce furent des Princes de ces quatre Maisons illustres, qui furent les Sou-
tenans

tenans de la gloire, & des avantages de ces quatre sortes de lys. Et leurs noms estoient dans leurs Cartels de cette sorte :

Clovis, Clotaire, Sigebert, Childeric I. Childeric III. Charlemagne, Eudes, Charles VI. Chevaliers du Lys d'or.

Berold, Humbert Blanchemain, Amedée II. Amedée III. Amedée V. Loüis I. Louis II. Amedée III. de Savoye, Chevaliers du Lys rose.

Everard, Cosme I. Pierre, Alexandre, Iean, Cosme II. François, & Ferdinand de Toscane Chevaliers du Lys rouge.

Pierre II. Pierre III. Ranuce I. Pierre IV. Octave, Horace, Alexandre, Edoüard Farneses, Chevaliers de la Pavillée, ou du Lys hyacinthe.

En celuy des Nopces de la Princesse Adelaïde avec le Duc Electeur de Baviere, le sujet estant tiré de la Fable d'Hercule, les Tenans, & les Assaillans prirent les noms des Compagnons, & des Adversaires de ce fameux demy Dieu, & se nommerent dans leurs Cartels : Osiris, Nestor, Philotete, Thesée, Evandre, Iason, Bellerophon, Creon, Euristhée, Triptoleme, Androgée, Castor, Ajax, Oïlée, Calaïs, Pirithoüs, Telamon, Euripile, Diomede, &c.

Dans les desseins Poëtiques on prend des noms feints, qui ont du rapport au sujet : Comme on a fait cette Année au Carrousel des Amazones, ou des Vertus Victorieuses des Vices, representé par la Duchesse de Savoye, & les Dames de sa Cour, en traisneaux sur la neige. La Reine de ces Amazonnes avoit pris le nom d'ARETE, qui est celuy de la Vertu en langue Grecque ; les autres estoient SOPHRONISBE la Prudente, BOLESIE la Resoluë,

O 2 SCHE

SCHELIE la Considerée, MANTO l'Accorte, PRONE'E la Prevoyante, SOPHIE la Sage : qui sont autant d'attributs de la PRVDENCE, qui commandoit cette Quadrille. Celle de la FORCE avoit ARPALACE la Forte, MARTESIE la Magnanime, BIBRATE la Constante, TYRRHE'E l'Esperante, MEGARE l'Intrepide, STASICLE'E la Magnifique, qui sont autant de qualitez de la Force.

La Troupe de la Iustice estoit composée d'ASTRE'E la Iuste, d'ELEVTHERIE la Liberale, d'ASTE'E la Complaisante, de MARPESIE l'Egale à soy-mesme, de PANDORE la Religieuse, d'ALITHIE la Veritable, qui sont les effets de la Iustice.

Enfin la Troupe de la Temperance estoit conduite par METRODORE la Temperante, suivie d'OMPHALE l'Aimable, de CLELIE la Sobre, d'OPS la Modeste, d'ANESICAIRE la Debonnaire, & de PARTHENOPE l'Honneste.

Ces Cartels peuvent estre en Prose, ou en Vers : cōme ils estoient l'vn & l'autre, en ce dernier Carrousel. Celuy de Prose, qui fut publié par STENTOR le Heraut de la VERTV, estoit conceu en ces termes :

ALLA INFAME TVRBA DE VITII
STENTORE ARALDO DE LA VIRTÙ.

Alla Morte, Alla Morte, schiatta vile, e villana: delle belle virtu mostri rebelli. Amori finti, odij veri, infide fedi : Orgogliose Humilità, Astute Simplicità, Sincerità Bugiarde, Empie Pietadi, è tutte voi congiurate, inhumane pesti della vita humana. In questo punto à voi fatale : dauanti al Sol che aborrite : in queste neui Alpine, che horhor dal vostro sangue saran vermiglie : Io della Reina Virtù veridico Araldo, e fatidico indoui-

ET DES DEFFYS.

no de voſtri mali : dando il fiato alla tromba, per torlo a voi : vi minaccio, vi annuntio, vi preſagiſco ; gran guerra, breue vita, infamia eterna.

Le Cartel en Vers qu'il diſtribua à l'Aſſemblée eſtoit celuy-cy :

Vitij moſtri d'Auerno
Che la pace dell' Alme ogn' hor rapite
Sin dal Tartareo inferno
Al fatal ſuon di queſte voci vſcite.
　La Virtute vi ſgrida,
　Vi bandiſce dal mondo,
　E dal regno profondo
Per diſtruggerui tutti hoggi vi sfida
Ed in Cielo, ed in Terra
Mi manda a dichiararui immortal guerra.

L'occaſion de ces Deffys n'eſt autre que le deſir d'acquerir de la gloire, & de ſe faire connoître. Auſſi les Termes qui l'expoſent doivent eſtre fanfarons : comme en ce Cartel que Mr. le Duc de Longueville, ſous le nom de Chevalier du Phenix, fit donner au Carrouſel du feu Roy, pour réponſe aux Chevaliers de la Gloire.

LE CHEVALIER DV PHENIX
AVX CHEVALIERS
Qui vſurpent le nom de la Gloire.

Apres auoir couru toutes les Prouinces de l'Aſie, & de l'Afrique, où j'ay commencé de triompher auſſi-toſt que de porter les armes, ſans jamais auoir vû la crainte que ſur le viſage de mes Ennemis. Ie venois chercher en Europe quelque nouueau moyen d'enrichir mes

Trophées jusques au point que ie les desire voir, auant que de permettre à la Renommée d'aller remplir toute la Terre de la gloire de mon nom, comme elle eust desja fait, &c.

La forme, & la maniere du Combat, y sont ordinairement exprimées, comme en celuy-cy du Duc de Nemours, au Carrousel de l'an 1608. pour le Mariage des Princesses de Savoye.

LE PRINCE ALIMEDOR AVX CHEVALIERS DE PIEMONT, Et de toute l'Italie.

Vous, qui parmy les delices de la Fortune, esperez la Victoire par la trempe de vos armes, & la presence de vos Dames: Cessez de releuer vos courages dans les foibles appas de cette Vaine esperance, puisque c'est moy qui arriue; moy dis-je, qui en pourpoint, & éloigné de la Beauté qui m'enflame, n'apporte pour toutes armes que le souuenir, dont ma constance me fait ressentir la douleur. Vous en sentirez les effets, & puisque cette ardeur me vient de celle qui me liant le cœur m'a deslié le bras & la main: Ie vous defie à toutes sortes de Combats, tant à cheval, qu'à pied, &c.

Quand la forme du Combat n'est pas exprimée dans le deffy, elle l'est dans les articles qu'on ajoute ordinairement aux Cartels; & c'est là que le Tenant a coustume d'exposer les conditions du Carrousel.

Au Pas d'armes de Sandricourt, tenu l'an 1493. les conditions, & les articles estoient ceux-cy:

Les Chevaliers, ou Escuyers, sont deliberez tous dix ensemble

ensemble, de se trouver à la Barriere perilleuse le 15. jour de Septembre, à pied, armez comme il appartient, ou ainsi que chacun voudra, l'espée ceinte tranchante, sans estoc, la lance au poing à fer émoulu, pour defendre ladite perilleuse Barriere, contre les premiers dix qui s'y voudront presenter; & seront tenus lesdits Defendeurs de fournir Lances, & Espées, telles qu'il est dit cy-dessus, & se combattront lesdits Gentilshommes, d'vne part, & d'autre à ladite Barriere, tant, & si longuement, que les Dames, & les Iuges les feront departir.

Quelquefois les Tenans pour faire voir qu'ils ne cherchoient dans les Tournois que la gloire, & la reputation de vraye Chevalerie, consacroient à Dieu, à la sainte Vierge, à saint Michel, & à saint George Patrons des Chevaliers, leurs emprises : Comme firent huit Chevaliers François à Milan, devant le Roy Louis XII. l'an 1507. en cette forme.

A l'honneur & loüange de Dieu le Createur, & de la glorieuse Vierge Marie, de Monseigneur saint Michel l'Ange, de saint George, & de toute la Cour Celestielle, pour donner plaisir au Roy, & executer le noble fait d'armes, & pour eschever oisiveté ; huit Chevaliers ou Gentilshommes de nom, & d'armes, serviteurs dudit Seigneur sont deliberez de tenir vn Pas dans la Cité de Milan, contre tous Gentilshommes de nom, & d'armes, à cheval, & à pied, en la maniere que s'ensuit, &c. On attachoit aussi en certains endroits des Escus, ou Targes, de diuerses couleurs, pour les diverses formes de Combats qui se devoient faire dans ces Tournois. Ces Escus pendans estoient gardez par des Herauts, & Poursuivans d'armes, qui receuoiët les noms de ceux qui alloient toücher à ces Ecus : mais ces choses estant hors de mon sujet, & ayant

esté

esté recueillies par Vulson la Colombiere, en ses deux Volumes du Theatre de Chevalerie, où il traite à fond des anciennes Ioustes, & Tournois: je reviens aux Cartels des Carrousels, qui estant des exercices de plaisir, & de divertissement, n'ont guere aussi d'autres articles, ny d'autres conditions, que celles des coups qu'il faut faire pour emporter le prix:

Comme à la Course du Faquin

Le coup dans l'œil, en vaut trois,
De l'œil, au bout du nez, deux,
Du nez, au menton, vn.

Aux Courses de Testes.

Qui enleuera plus de Testes, aura le prix.
Qui donnera du Pistolet entre les deux yeux des Testes, &c.

Pour la Bague.

On fera chacun trois Courses, & celuy qui aura le plus de dedans, ou le plus d'atteintes, aura l'auantage, & l'autre luy cedera.

Que s'ils sont égaux en l'vn, & en l'autre, ou qu'ils n'ayent ny l'vn ny l'autre, ny atteinte, ny dedans, ils referont chacun trois Courses, & recommenceront toûjours iusqu'à tant que la Fortune, ou leur addresse, ait decidé leur different.

Quand il y a vn Prince, des Princesses, ou des grands Seigneurs, devant qui se font ces Festes, on reserve ordinairement dans le Cartel à prendre d'eux le jour, & la forme du Combat: on les excepte du deffy que l'on donne à tout le reste, & on leur addresse tout ce que ces Cartels contiennent de plus avantageux, à la gloire des Heros, & des Dames. Ainsi au Carrousel du Palais de la

Felicité,

Felicité, on rapportoit au feu Roy, & à la Reine, tout l'honneur de cette Feste.

LES NYMPHES DE DIANE,
Aux Chevaliers de la Gloire.

Le bruit des Trompettes nous a fait quitter le silence de nos bois, où nous fuyons la conuersation des hommes, pource qu'il nous seroit impossible de reconnoître leurs imperfections, & de leur laisser la vie. Nous auons plus dompté de monstres que tous les Hercules du monde n'en virent iamais: & de tout temps exercées aux Montagnes, & aux precipices, nous penetrons les lieux inaccessibles, & trouuons des voyes où il n'y en a point. Vous que nous n'estimons estre les Chevaliers de la Gloire, qu'à la façon de ceux qui se vantent de seruir vne Dame qui les meprise; apprenez de nous que nul ne peut voir deuant sa fin, s'il doit auoir quelque entrée au Palais de la Felicité: Mais que vous en sçaurez bien-tost des nouuelles, si vous prenez la resolution de nous combattre. Quoy que vous fassiez vous serez contraints d'a-voüer,

Que Diane estant au dessus des loüanges humaines,
On la revere mieux avec le silence qu'avec les paroles,
Et que s'il faut rendre quelque témoignage à sa gloire,
Il n'appartient qu'à ses Nymphes de l'entreprendre.

C'est elle qui pour vn temps laissant l'Arc, & le Carquois, est venuë soûtenir le Sceptre & la Couronne de cét Empire, tous les Oracles l'ont obligée à fauoriser de son assistance les jeunes ans de ce grand Prince, que les destinées cherissent, & qui doit faire vn jour de tout le monde vn seul trophée.

Au Carrousel de Naples les Chevaliers de Parthenope
avoient

avoient reservé dans leur Cartel, le iour, l'heure, & le choix de l'Equipage au Comte de Castriglio Viceroy, & leur défy finissoit de cette sorte. *Venga chi vuol far proua con tre colpi di Picca, e sette di spada, nell' Arringo, Giornata, ed hora, che destinerà l' Excellentiss. Sig. Conte di Castriglio nostro Capitan generale, rimettendo la giusticia delle nostre armi alla decisione de Giudici, che saranno nominati da sua Excellenza, e l' Euento dimostrara con quanta ragione discorra la nostra lingua, e con quanto valore combatta la nostra spada.*

Au Carrousel d'Ivrée les Chevaliers des quatre vents, qui deffioient tous les Braves, exceperent le Prince Thomas dans leurs Cartels.

Timiavro, Eritreo, Palmirio, e Almidoro Cavalieri de' Qvattro Venti ad Ogni Cavaliere Amante.

Si come suole regnar fierezza doue regna beltà, così il cielo più mostruose fiere produce, doue son più leggiadre le Ninfe, perche la ferocità prouo chi il valor de gl' Amanti, e alla beltà si sacrifichi il suo contrario. In questo Libico suolo Eccoui hoggi adunato, quanto d'impiegabile hanno le Gratie, e di formidabile la Natura. Anzi, Eccoui moltiplicati più mostri in vn campo, & in ciascun mostro più fiere per multiplicar vittorie al nostro valore, e vittime alla Bellezza. Noi dunque Vaghi del vago, e fieri contro le fiere, veniamo da quattro venti, armati di lancie, dardi, fulmini, globi, securi, e spade; per atterrar tutti i mostri in vn Corso, e atterir tutti i cuori in vn colpo. Oppongasi con armi equali in egual numero chiunque presume o vanto fra Caualieri, o merito frà gli Amanti, Toltone quel gran Principe Alpino

al' cui cenno vbbidiscono, al cui valore, cedono, i nostri ferri. *E sian securi che per virtù del nostro braccio prostrata con la mole de' Mostri la lor temerità giaceranquasi mostro frà mostri degni di pronar fiera ogni bellezza se non sacrificheranno alla bellezza ogni fiera.*

A questo fatal cimento prescriviamo il dì sestodecimo di Febrajo tre hore inanzi al cader del sole.

Il y a diverses Ceremonies pour faire donner ces Deffys, & ces Cartels, on le fait dans vn Bal, dans vn Festin, dans les ruës d'vne Ville, dans les places Publiques, ou dans quelque autre assemblée.

Ce fut dans la Sale Royale, & dans la grande assemblée des Dames, qu'vn Heraut alla lire le Cartel des Chevaliers de Naples au milieu du Bal, que donnoit le Viceroy. Et ce fut aussi au milieu d'vn grand & superbe Festin qu'il donnoit dans la mesme Sale à cent soixante-deux Dames que les Cavaliers des six Quadrilles, qui devoient courir le lendemain, allerent eux mesmes distribuer leurs Cartels, & leurs Deffys, qui estoient faits sur les sujets de leurs Devises.

L'an 1608. Le Duc de Nemours ayant esté invité aux Nopces des deux Princesses de Savoye, partit de Paris, & estant arrivé à Chambery envoya à la Cour de Turin vn Defy par huit de ses Pages, qui conduisoient la Gloire enchaisnée. Ils furent introduits dans vne Salle, où aprés avoir dansé vn Ballet de plusieurs figures auec des flambeaux allumez, la Gloire fit vn recit, qui fut suivi d'vn Heraut vestu d'vne cotte d'Armes aux Armoiries du Duc de Nemours, & ce Heraut s'estant auancé jusqu'au milieu de la Salle, publia à haute voix le Cartel du Prince son Maistre, sous le nom du Prince Alimedor, auec les articles des Combats à pied & à cheval, & les prix qu'il proposoit.

P 2 Aux

Aux mesmes Nopces les Princes de Savoye firent vn autre Carrousel du Triomphe de la Renommée, dont ils firent publier le Cartel sous les noms des Princes Eromachite, & Archidinate, Habitans du Chasteau de la Valeur. Cette publication fut d'autant plus agreable qu'elle se fit avec plus de ceremonie. Les Trompettes & les Tambours suivis de tous les Pages de ces Princes, precedoient trente Cavaliers vêtus d'vn tissu d'or & d'argent meslé d'incarnat, aprés quoy marchoit vn superbe char tiré par six chevaux aislez ; sur le derriere du char s'élevoit vn grand Globe, sur lequel la Renommée vestuë d'vn habit d'or & d'argent semé d'yeux, de langues, & d'oreilles avec les aisles au dos, & vne Trompette d'or en main chantoit vn Madrigal, & le Heraut qui marchoit aprés à cheval, publia le Cartel par tous les Carrefours de la Ville, où il afficha en mesme temps. La Victoire & le Temps estoient à droit & à gauche de la Renommée sur le char, & aux quatre coins Berold, Amedée IV. Amedée VI. & Emanuel Philibert Ducs de Savoye vêtus en Heros, avec le Manteau Ducal, & la Couronne.

Les Assaillans repondent souvent au Deffy general du Tenant par des Cartels particuliers, que chaque chef de Quadrille fait distribuer aux Princes, aux Dames, & aux Cavaliers. Et dans ces Cartels on reserve, ce qui est dit en particulier en faveurs des Princes, qui sont les Tenans, ou des Princesses pour qui ces Festes se font. Ainsi dans le Carrousel du Iugement de Flore, fait pour le jour de la naissance de Madame Chrestienne de France Duchesse de Savoye, les Nymphes Nappées, Naïades, Amadryades, & Oreades, c'est à dire les Nymphes des Iardins, des Eaux, des Forets, & des Montagnes, se disputant la gloire de fournir les plus belles fleurs pour la Couronne

de

de la Princesse. Le Duc son beau-pere ayant choisi pour sa Quadrille les couleurs de Madame Royale, & la Pensée comme la fleur la plus propre pour la couronner, parce qu'elle portoit naturellement ces mesmes couleurs, tous les Cavaliers de sa Quadrille, qui donnerent leurs Cartels, reserverent toûjours la gloire, à cette fleur; aprés laquelle chacun proposoit la sienne comme la plus belle, & la plus digne d'estre employée à former cette couronne.

Le Chevalier du Soleil, qui combattoit pour le soucy donna son Cartel de cette sorte.

Chevaliers i aprouverois vostre audace, s'il y avoit apparence, que vous pussiez tirer de la gloire de vostre entreprise, mais la Renommée vous a dû asseurer, qu'aprés vous avoir vaincus ie vous feray avoüer, si la peur ne vous oste la voix, que le soucy vray remede des cœurs est aprés la pensée, la seule fleur digne d'estre estimée.

Le Prince de Piedmont Espoux de Madame Royale pour qui la Feste se faisoit, s'estant declaré pour le Lys Blanc, publia ce Cartel ingenieux, sous le nom du Cavalier GIGLI-ALBO.

Il Cavalier Giglialbo son io, che'l giglio porto vgualmente nello scudo scolpito, e nel cuore, simulacro di quella ch'adoro di cui in esso contemplo non meno il puro dell'animo, che la dolcezza del volto. Pianta bella e felice, della quale Aurora si tesse le ghirlande, il Sole si forma i raggi, Amore si fabrica le saëtte. Tutta la plebe de gli altri fiori l'honora come Rè e lo riverisce come Dio. La Rosa istessa allo apparir di lui perde il porpore, o se le ritiene sa più per vergogna, che per bellezza, che s'ella e tinta del sangue di Venere, egli è nato del Latte di Giunone. Dunque di questo giglio si formi Corona alla

P 3 *nuova*

nuova Donna dell' Alpi; poscia che ben si conviene il fior de' fiori al fior delle Reine, e che si vegga come vagamente un giglio sù l'altro si posi. S'intrecci all' oro delle chiome l'argento di queste foglie; Tu bella Naïade non temere, sia tu certa della vittoria mia. La mia spada sarà la falce che mieterà la gloria de gli altri fiori. Chi vorrà togliere il vanto à miei gigli impallidirà soura d'essi. S'io spargerò sangue rinascerà in Gigli, che come quei d'Ajace porteranno in sù le foglie Caratteri non di dolore, mà d'Amore All' armi dunque, all' Armi. Lodi la Corona ch'io porgo, più il tuono delle percosse che l'acento delle voci.

Le Cavalier Fiorindo, qui tenoit pour la Lysimachie, & qui estoit de la Quadrille de Giglialbe reserva la gloire du Lys Blanc en son Cartel qu'il publia de cette sorte.

O Ninfe al Giglio, di cui s'appresta la Ghirlanda alla gran Donna dell' Alpi, s'aggiunga la bella Lysimachia, grata non meno per l'eccellenza del valore che per la vaghezza de Colori, &c.

Dans le Carrousel ingenieux des Heros Afriquains resuscitez que Monsieur Scudery a inventé, & dont il a fait vn agreable Episode dans son Histoire d'Almahide, l'vne des lois & des conditions estant que chaque Cavalier auroit la statuë de sa Maîtresse, & que s'il estoit vaincu elle seroit mise aux pieds de celle de la Dame que serviroit le vainqueur, vn Cavalier inconnu ayant fait representer la Reine de Grenade en l'Image qu'il avoit fait mettre sur son char, pour ne la pas exposer à voir sa statuë aux pieds de celle d'vn autre, s'il venoit à estre vaincu, changea dans son Cartel cette condition du Carrousel portée par le Defly du Tenant, & s'en expliqua en cette maniere.

Parce

Parce qu'il ne seroit pas equitable de soumettre à la Loy du Carrousel, vne personne, qui est au dessus des Lois, ny de traiter d'égale, vne Reine, qui n'en a point; voicy les conditions que ie vous presente. Si ie suis victorieux, vos Heroïnes seront mises aux pieds de la mienne. Et si ie suis vaincu, ie suivray le char de la vostre comme vn Captif, pour empécher celle dont ie parle de descendre du sien : car ie suis asseuré que vous mesme n'aurez pas l'audace de pretendre d'avantage quand vous la verrez.

Outre ces Cartels on distribuë quelquefois des Vers galans à propos du sujet, des Devises particulieres des Cavaliers, de leurs Inclinations, ou de la Personne en faveur de qui se fait le Carrousel.

Le Comte du Guast Marquis de S. Vincent, au Carrousel de Naples, ayant pris pour Devise vn Arbre au milieu d'vn Labyrinte, avec ces Vers,

Frà speranza e timor vivon gli Amanti
Fit distribuer ce Madrigal.

Questo d'alato ingegno.
Ingegnoso Martyr, verde prigione,
Bella cifra è d'Amore,
Ch'ad ogn'amante cuor dice così :
O quanto costa lo sperare vn sì.
Teme, ma non dispera vn cor costante
Frà speranza e timor vivon gli Amanti.

Au Carrousel des Heros Afriquains resuscitez de Monsieur de Scudery, chaque chef de Quadrille distribuoit, ou faisoit jetter par ses Esclaves des vers, sur le sujet de la statuë qu'il faisoit porter sur son char.

Zelebin, qui representoit Amilcar, fit jetter ceux-cy

pour

pour Arsinoé, dont il faisoit porter l'Image.

Quelle Dame peut meriter,
L'éclat d'vne si haute gloire
Et contre Arsinoé qui pourra disputer
Ny la Beauté, ny la Victoire.

Abenamin, qui faisoit le Personnage de Iugurthe, & qui faisoit tirer sur vn char la statuë de Cleopatre, pour reponse au Cartel d'Amilcar, se contenta de faire distribuer ces vers.

Le venin d'un Aspic luy fut moins dangereux
Que ne l'est l'éclat amoureux,
Dont tout le Monde est Idolatre,
Et l'on voit sortir vn poison
Des beaux yeux noirs de Cleopatre,
Qui va jusques au cœur, & trouble ma raison.

Tous les autres firent la mesme chose.

Quelques-vns distribuent des jettons d'argent, où il y a leur Devise empreinte, & de l'autre costé vn revers de Deffy en figure, & en legende de deux ou troits mots.

L'invention des Courriers, & des Postillons, qui distribuent des paquets, dont i'ay déja parlé, est fort propre pour faire distribuer toutes sortes de vers, & de reponses aux Cartels. Et ce ne seroit pas vne invention moins galante de lacher d'vne voliere roulante des oiseaux liez par les pieds des livrées des Chevaliers, avec les vers, & les Cartels liez au col.

Quelques-vns portent au bout de leurs lances des boëttes de confitures, des gands, des bourses, ou d'autres choses, qu'ils tendent en passant aux Dames, qui les ouvrant trouvent les vers & les Cartels des Cavaliers.

On peut de cette sorte jetter de petits cœurs d'argent en forme de boëttes, dans lesquels soient les Cartels, comme

comme firent à Naples D. Ioseph Mastrillo, D. Fullo Caracciolo, D. Antoine Carrafa, D. Antoine Menutillo, D. Fabrice de Sangro, D. Dominique Caracciolo, le Marquis di San Stefano, & le Prince di San Severino, avec ce Madrigal :

> Se i nostri Cori Amanti
> Qui palesano espressa
> Ne la bianchezza lor la fede impressa,
> L'Alme da i cor diuise,
> Son gite, ed amorose
> Adorano Festose
> De l'AVSTRIACO BAMBINO
> Il sembiante diuino,
> E con nuouo miracolo d'Amore
> Qui nel gioir, iui in baciar le palme
> Stan l'Alme senza cori, i cor senz' Alme.

Le Marquis de Genzano, D. Hierome de Mendoza, D. André Capecce, D. Ioseph d'Alexandre, D. Dece Carafa, D. Marin Caracciolo, le Duc de Termini, & le Prince de Macchia distribuerent des nœuds de rubans des couleurs de leurs livrées blanches & noires, avec ce Madrigal, sur le sujet de ces couleurs :

> D'vn bel volto Adoratori
> Noi sarem fino alla morte,
> E se ben l'iniqua sorte
> Ci ministra aspri rigori,
> Pùr fà cotante doglie
> Sempre più che costanti haurem de voglie,
> Quinc' in diuisa campeggiar si vede
> Soura nero destin candida Fede.

Au Iugement de Flore, sur la dispute des Nymphes pour les Fleurs qui devoient servir à la Couronne de la Reine des Alpes, les Cavaliers auroient pû distribuer des bouquets, ou des guirlandes des Fleurs qu'ils defendoient, & y lier leurs Cartels, avec leurs Devises ; puis qu'aussi bien chacun d'eux avoit pris pour le corps de sa devise, la Fleur qu'il preferoit aux autres.

Au grand Carrousel de 1612. les Chevaliers du Lys firent presenter à leurs Majestez, & à Madame, trois beaux presens d'Orfevrerie, enrichis de Pierreries, & de Devises, avec des Vers, que Monsieur de Sourdiac leur Mareschal de Camp, tira d'vn Coffret de velours incarnat. Le present du Roy estoit vn vieux Atlas, soûtenant les deux Globes du Monde, le Celeste, & le Terrestre, avec ces mots, SVCCEDES ONERI, vous succederez à sa Charge : cet Atlas representoit Henry IV. Celuy de la Reine estoit de deux grandes Couronnes, & neuf moindres au dessous attachées toutes ensemble, avec des Lys rouges de Florence, & ces mots, A TODAS IVNTAN ESTAS : celles-cy lient toutes les autres, pour montrer l'Alliance des Maisons de France, & de Florence, avec toutes les Testes couronnées. Celuy de Madame estoit vn Caducée environné de branches d'Olivier, avec ces mots, CONCORDIA REGVM : la Paix & l'vnion des Rois ; parce qu'elle estoit le gage de la Paix entre les deux Couronnes.

L'An 1622. le Marquis de Torres fit publier dans Sarragoce, vn Tournoy à cheval, pour honorer la Feste de sainte Therese, qui avoit esté canonizée depuis six mois. Le Cartel estoit celuy-cy, avec les conditions du Combat, & les Prix generaux :

Pour accroistre les Réjouissances publiques, le Chevalier

ualier de Laura fera epreuue de sa Valeur, contre tous Cheualiers, & Gentilshommes, qui se presenteront en Champ ouuert, à vne rencontre de Lance, vn coup de Massuë, & quatre d'Espée, à l'honneur de la glorieuse vierge sainte Therese, couronnée d'vn Diademe immortel, qu'elle a receu de son Espoux IESVS-CHRIST. Le Combat s'ouurira le Mecredy 12. d'Octobre jour de l'Octaue de sa Feste, si l'Excellentissime Seigneur Viceroy d'Arragon ne le differe à quelque autre jour. Le lieu sera la Ruë de Cosso, au devant des Maisons du Comte de Sanago, ou en quelque autre lieu qu'il plaira à son Excellence d'assigner: à deux heures après midy jusqu'au soleil couché.

CONDITIONS.

Les Loix, & Conditions, qui se doivent garder en ce Tournoy, sont celles, qui sont ordinairement receües, & pratiquées par les Gentilshommes, & Cavaliers de cette Ville: lesquelles seront presentées aux Iuges quelques jours auparavant, avec les Articles suivans:

I. Que l'on n'est point obligé de revenir à la seconde passe de Lance.

II. Que le Tenant puisse choisir, pour l'aider, vn ou plusieurs Avanturiers.

III. Que personne ne se presente pour combattre, sans Deuise.

IV. Que tous les Cavaliers ayent des habits, & des livrées d'Invention particuliere.

V. Qu'ils ne puissent entrer plus de deux ensemble.

VI. La liberté est donnée de s'ajuster le plus galamment qu'on pourra, pourveu qu'il n'y ait point de Pierreries.

VII. Le Combat durera jusques au signal donné: & qui donnera plus de trois coups d'espée, ne pourra gagner le prix.

Il y aura des Prix particuliers entre les Tenans, & les Assaillans.

Les Iuges seront l'Excellentissime Seigneur D. Ferdinand de Borja, grand Commandeur de Monteja, Gentilhomme de la Chambre de sa Majesté, Viceroy, & Capitaine general de ce Royaume, & les autres Seigneurs, & Chevaliers que S. E. choisira pour cet effet.

Et parce que tout le contenu en ce Cartel sera effectué, je l'ay signé de mon nom. A Sarragoce, le 26. Iuillet 1622.

<p style="text-align:center">D. MARTIN ABARCA, DE BOLEA,
E CASTRO, Marquis de Torres.</p>

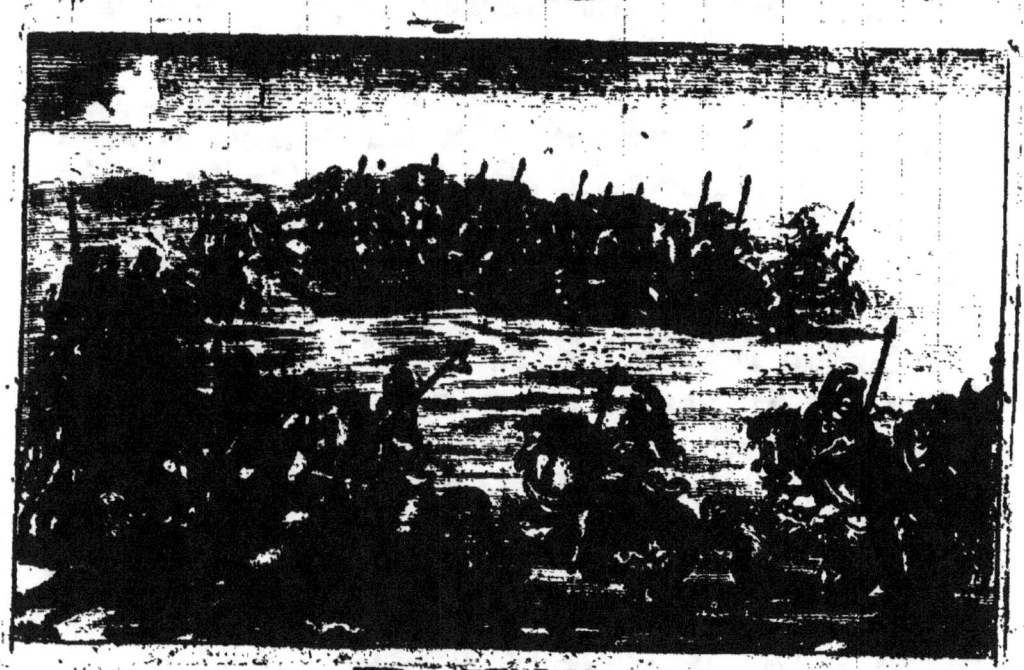

DES QUADRILLES.

'EST des Italiens, que les Troupes diverses qui composent les Carrousels ont receu le nom de QVA-DRILLES : ce mot est chez eux le diminutif de SQVADRA, qui est vne Compagnie de Soldats rangée & dressée. Aussi SQVADRARE est proprement dresser vne chose à l'équerre, & en forme carrée. Ils disent donc SQVADRI-GLIA, & nous QVADRILLE, pour vne Troupe de Cavaliers rangez en ordre, pour vn Carrousel, ou pour vn Tournoy.

Tournoy. Il n'y a pas cinquante ans que l'on disoit SQVADRILLE, & ESQVADRILLE.

Il y a diverses choses à considerer en chaque Quadrille. Celuy qui en est le Chef, les Cavaliers qui la composent, leurs Livrées, leurs Habits, leurs Devises, leurs Armes, leurs Machines, leurs Esclaves, leurs Chevaux, & leurs ornemens, leurs Cartels, l'ordre & la disposition de leur marches.

Comme i'ay deja parlé des Cartels, & que ie dois faire des Chapitres entiers des Livrées, Habits, Armes, Chevaux, Machines, & autres pareilles choses, il me reste à examiner en ce Chapitre le choix des Chefs des Quadrilles, le nombre des Cavalliers dont elles doivent estre composées, & la distinction de ces troupes par la diversité de leurs couleurs.

Dans les Carrousels celebres ce sont ordinairement des Princes, qui sont les chefs des Quadrilles, parce que ces fonctions ne leur peuvent estre contestées par ceux qui les voyent dans vn rang plus elevé qu'eux, & c'est par l'ordre & les rangs qu'ils tiennent dans l'Estat, que l'on regle ceux des Quadrilles. Le plus considerable est le Tenant.

Au premier Carrousel du Roy, sa Majesté fut elle mesme le Chef de la Quadrille des Romains. Monsieur son Frere vnique de celle des Persans. Monsieur le Prince de celle des Turcs, Monsieur le Duc de celle des Moscovites, & Monsieur le Duc de Guise de celle des Mores.

Quand les personnes sont de condition égale, pour éviter les contestations, on tire au sort les noms de ceux qui seront les chefs des Quadrilles. Ce qui est d'ancien vsage, puisque Virgile parlant de ces courses, dit qu'on tiroit au sort les rangs que l'on devoit prendre.

Tum

DES QUADRILLES.

Tum loca sorte legunt.

Ensuite par le sort on dispose les Troupes.

Homere s'en explique encore plus clairement au 23. de l'Iliade, où Achille tire le nom d'Antilochus le premier puis celuy du Roy Eumelus.

Ἂν δ᾽ ἔβαν ἐς δίφρους, ἐν δὲ κλήρους ἐβάλοντο.
Πάλλ᾽ Ἀχιλεὺς, ἐκ δὲ κλῆρος θόρε Νεστορίδαο
Ἀντιλόχου, μετὰ τὸν δ᾽ ἔλαχεν κρείων Εὔμηλος.

Inscenderunt currus, & in urnam, aut galeam sortes demiserunt, quas commovit, & eduxit Achilles, exsiliitque sors Antilochi Nestoris Filij, deinde sors Regis Eumeli.

Symmachus en la lettre 22. du liv. 10. parle aussi de cét usage parmi les Romains. *Malo fremitum Martiæ Vallis exponere; atque illam quadrigarum distributionem, in quâ sibi cum fortunatus videretur, cui electionem mox urna tribuebat, par vel potior erat, quem sors fecisset extremum.*

Le Comte de Castriglio Viceroy de Naples, fit faire la mesme chose au Carrousel qu'il fit à Naples, pour la Naissance du Prince d'Espagne, & le sort échut au Comte du Guast d'estre le Tenant, que les Italiens appellent *Mantenitore del Campo*.

A Rome on observa la mesme ceremonie au Carrousel des nopces du Comte Annibal Altemps General des Armées du Pape Pie IV. avec la Signora Ortensia Borromea, & entre les articles des Courses, il estoit porté qu'aprés l'entrée de la premiere Quadrille du Seigneur Comte, en faveur de qui se faisoit la Feste, les autres entreroient dans l'ordre que le sort leur auroit donné. *Le Squadre de Cavalieri, dopo l'entrare del Signor Conte Annibale precederanno secondo là sorte alla qual tira-*

rano prima, se alcuna tardasse, in suo luogo suceda quella que la siegue, e essa sia vltima.

Le nombre des Quadrilles n'est pas determiné, quand il n'y a qu'vne troupe c'est proprement vn Tournoy, ou vne Course. Les Ioustes demandent au moins deux partis opposez, & le Carrousel plusieurs troupes avec Machines, Appareils, Recits, Harmonies, Cartels, & tout ce qui peut contribuer à la magnificence de ces Festes. Le moindre nombre des Quadrilles pour vn veritable Carrousel est de quatre, & le plus grand de douze. Elles sont ordinairement en nombre pair, afin que les partis soient égaux entre eux pour combattre, & pour faire les courses doubles. Neantmoins on y peut introduire vne cinquiéme, septiéme, neufviéme, onziéme, ou treiziéme troupe par accident, lors que selon les formes anciennes de ces sortes de Combats, il se presente vne Quadrille d'Inconnus, comme Monsieur de Scudery fait survenir agreablement celle de l'Illustre Esclave, au Carrousel des Heros Afriquains resuscitez.

Pour le nombre des Cavaliers dont chaque Quadrille est cõposée il est indifferent. Le moindre est de trois, l'ordinaire est de quatre, six, huit, dix, ou douze, avec le Chef qui fait le cinquiéme, septiéme, neufviéme, onziéme, ou treiziéme; En celuy des douze Signes fait à Turin l'an 1665. chaque Quadrille estoit seulement de trois, le Chef y estant compris.

Ces Quadrilles se distinguent par la forme des habits, ou du moins par la diversité des couleurs qu'elles choisissent.

Les quatre couleurs, que les Poëtes attribuent aux Chevaux du Soleil, donnerent occasion de distinguer chez les Grecs, & chez les Romains les Coureurs du Cirque,

Cirque, ce qui fut l'inſtitution, & l'origine des Quadrilles blanche, verte, rouge, & bleüe, ſi celebres dans l'ancienne Hiſtoire par les factions, & les troubles qu'elles cauſerent dans l'Empire.

Dion au Livre 59. de ſes Hiſtoires, dit qu'Oenomaüs fut le premier qui inventa les couleurs verte, & bleüe pour les Quadrilles du Cirque, pour repreſenter les Combats de la Terre, & de la Mer. On jettoit le ſort, & celuy à qui le ſort donnoit à repreſenter la Terre, ſe veſtoit de vert: celuy à qui il eſtoit écheu de repreſenter la Mer, ſe veſtoit de bleu. C'eſtoit le vingt-quatriéme de Mars que ſe faiſoient ces Courſes, & ſi la faction verte eſtoit la victorieuſe, le peuple attendoit cette année là vne heureuſe recolte : mais ſi la bleüe emportoit le prix, les Matelots ſe flattoient d'avoir la Mer calme, le Ciel ſerein, & des Navigations heureuſes ; Ce qui faiſoit que les Laboureurs faiſoient des vœux pour la Faction verte, & les Nautonniers pour la bleüe. *Oenomaüs primus adinvenit Circenſium colores, quibus Terra ac Maris quaſi certamen repraſentavit. Mittebantur ſortes ; quem verò contigiſſet Terræ vicem agere certando, ille veſtem viridem induebat : cæruleam autem, qui vices Martis agebat. Hoc certamen 24. die Martij Oenomaüs conſtituit. Quod ſi color viridis viciſſet, Terræ fertilitatem omnes ſperabant ; ſi cæruleus tranquillam Maris navigationem quare Agricolæ optabant victoriam viridi colori, Nautæ cæruleo.*

Ce choix des couleurs eſt ſouvent myſterieux, ou par rapport aux livrées, & aux couleurs du Chef de la Quadrille, ou de ſa Maiſtreſſe, ou de la Perſonne en faveur de qui ſe fait le Carrouſel, ou par quelque autre raiſon.

R　　Le

Le Traité de Mariage du Prince de Piedmont, avec Madame Chreſtienne ſeconde fille de France, & ſœur du Roy, eſtant accordé, les nouvelles qui en furent portées à Turin, en furent d'autant plus agreables, qu'elles avoient eſté long-temps attenduës, & qu'elles ſe trouverent accompagnees des couleurs de Madame, que le Roy envoya au Prince de Piedmont. Ce Prince qui eſtoit à Rivoles, retourna auſſi-tot à Turin : & le meſme ſoir qu'il y arriva, qui eſtoit le troiſiéme de Ianvier, il donna le Bal aux Dames, au milieu duquel vn bruit de trompettes s'eſtant fait entendre, vingt-quatre Pages entrerent dans la Salle, avec des flambeaux allumez, ſuivis d'vn Heraut, qui publia vn Cartel au nom du Prince, ſur le ſujet des couleurs de Madame, qui eſtoient bleu, incarnat, blanc, & amarante, qu'il prit le jour des Courſes pour celles de ſa Quadrille. Il choiſit pour luy l'amarante, & pour nom de camp celuy de Chevalier de la Royale Amarante : Il compoſa ſa Quadrille de douze Cavaliers, en trois rangs, tellement diſpoſez, qu'eſtant veſtus de l'vne des quatre couleurs, ils les faiſoient voir toutes quatre en chaque rang. Les files auſſi faiſoient les meſmes couleurs, & tous enſemble ne repreſentoient que cette livrée. Comme dans le Cirque Romain on voyoit courre chaque fois quatre chars, vn de chacune des quatre couleurs.

Tous les Cartels des Chevaliers eſtoient ſur le ſujet des couleurs, celuy du Cavalier Bruniſcarpe avoit je ne ſçay quoy de fier, qui plait merveilleuſement en ces ſortes de deffys, il commençoit ainſi :

Ie ſuis Bruniſcarpe du Nil, j'ay l'ame noire, le viſage noir, l'habillement noir, les paroles noires. Ie hay les couleurs d'Amarante, non pas qu'en effet elles ne ſoient belles,

DES QVADRILLES.

les, mais d'autant qu'estant belles, elles me deplaisent, & m'offensent. Ie n'ayme pas à voir en autruy la felicité dont je suis priué. Viuant dans les tenebres ie ne puis souffrir que les autres viuent dans la lumiere, &c.

Deux Comtes de Savoye eurent les noms de Comte Rouge, & de Comte Vert, pour avoir pris ces deux couleurs dans des Tournois. Paradin décrit en ses Chroniques de Savoye l'occasion du surnom de ce dernier, en cette maniere: *Ce jeune Prince, beau, & tres-gratieux adolescent, aimant dés son enfance le deduit des Armes, ordinairement s'exerçoit en Lices, Tournois, Ioustes, Combats à pié, & à cheval. Et pour auoir vn premier jour de May emporté l'honneur de Cheualerie, en vn Tournoy general, estant armé, vestu, ses gens & ses Pages, tous de Cendal verd: ses chevaux aussi bardez, caparaçonnez, & empennachez de verd; prit si grand plaisir à cette couleur verte, qu'il s'en vestoit ordinairement, à cette cause fut surnommé le Comte verd.* Les anciens Romans sont pleins des noms des Chevaliers, Blanc, Noir, Rose-seche, Rosicler, &c. parce qu'ils paroissoient vestus de ces couleurs.

L'Eglise, qui est mysterieuse en toutes ses Ceremonies, a divisé de cette sorte, comme en plusieurs Quadrilles, les Troupes des Anges, & des Saints. Elle fait neuf Chœurs des premiers, & represente saint Michel armé pour la defense de son Maistre contre les Anges rebelles, avec cette Devise militaire, qui tient du cartel, & du cry, *Quis vt Deus*, dont elle a mesme fait le nom de cét Archange en langue Hebraïque, comme les Chevaliers des Carrousels se font des noms de Chevaliers du Soleil, de la Rose, &c. selon les Devises qu'ils prennent.

Elle a divisé la Troupe des Saints en Patriarches, Prophetes,

phetes, Apoſtres, Martyrs Confeſſeurs, & Vierges.

Elle a auſſi ſes couleurs, & ſes livrées: Le blanc, pour les Confeſſeurs & les Vierges, le rouge pour les Apoſtres & pour les Martyrs, le bleu, ou le violet, pour les temps de Penitence, le vert pour les temps d'eſperance, le noir pour les Morts, & le blanc, pour les jours de joye.

Relation du Voyage du P. Ioſeph Tiſſanier. ch. 7. Ces Ceremonies ont paſſé juſqu'aux pays les plus reculez, & aux Peuples infideles. Au Tunquin, les Bonzes & quelques autres, diviſent le Monde en cinq parties; dont les quatre premieres ſont ſemblables aux noſtres, & la cinquième eſt celle du milieu; & rendent leurs hommages de telle ſorte, que pour chaque partie ils ont vne couleur particuliere. Quand ils adorent le Septentrion, ils s'habillent de noir, & ils n'ont pour leurs ſacrifices que des inſtrumens noirs. Lors qu'ils adorent le Midy, ils ſont reveſtus de rouge, & tout ce qui ſert au ſacrifice eſt auſſi rouge. Lors qu'ils adorent l'Orient, ils ont des habits verts, & les tables du ſacrifice ſont vertes. Lors qu'ils adorent l'Occident, ils prennent des habits blancs, & enfin quand ils adorent le milieu, ils paroiſſent tout reveſtus de jaune.

Cette diverſité de couleurs pour les Quadrilles, ne ſert pas ſeulement pour la varieté, mais encore pour faire remarquer le ſuccez, & les avantages de chaque Troupe, dans les Courſes. Auſſi chaque Faction avoit ſon parti, ſes Protecteurs, & ſes Patrons. Neron, & Verus eſtoient pour la Faction verte; & comme quelques-vns du peuple en murmuroient, cette Quadrille verte ayant ſouvent emporté le prix, apres la mort de Neron, Martial fit en ſa faveur cette Epigramme, en laquelle il concluoit que c'étoit le vert, & non pas Neron, qui luy donnoit cét avantage.

Sæpius

DES QVADRILLES.

Sapius ad palmam Prasinus *post fata Neronis*
Pervenit, & victor præmia plura refert.
I nunc livor edax: dic te cessisse Neroni
Vicit nimirùm, non Nero sed Prasinus.

Mart.l.11.
Epig.34.

Constantin fut pour les blancs, comme temoigne vne ancienne Epigramme Grecque:

Il n'y eut jamais chez les Grecs que quatre Quadrilles des couleurs, que i'ay déja dites. Les Romains en retinrent la pratique, mais Domitien y en ajouta deux autres l'vne d'or, l'autre d'argent, dit Xiphilin, quoy que Suetone en fasse l'vne vêtuë de pourpre. *Domitianus duas Circenses gregum factiones aurati, purpureique panni ad pristinas addidit.* Ces deux Quadrilles ajoutees ne subsisterent pas lon-temps. Tibere restablit celle de pourpre, mais elle ne dura gueres apres son restablissement.

Quoy qu'il y eut quatre Quadrilles, elles ne faisoient pourtant que deux Partis sous les noms des verts & des bleus, qui furent les causes de tant de troubles dans l'Empire à Rome, à Constantinople, en Egypte, & dans tout l'Orient. Tellement que comme on a vû la Ville de Florence divisée, entre les blancs & les noirs, durant les troubles civils de cette Republique d'autrefois. Tout Constantinople estoit divisé, dit Zonare, entre les verts & les bleus, jusqu'à ce que l'Empereur Iustinien ayant assemblé les deux Partis dans le Theatre, ou dans le grand Hippodrome, les mit d'accord. Ces Factions & ces troubles donnerent lieu à l'ancien proverbe Grec, qui disoit *que les verts & les bleus seroient toûjours contraires.* La Quadrille verte, & la Quadrille blanche estoient vnies, & la rouge avec la bleuë. Comme a écrit Corippus dans l'Eloge Poëtique qu'il a fait de Iustinien.

Et

Et fecere duas studia in contraria partes,
Ut sunt æstivis brumalia frigora flammis.
Nam viridis vernis campus ceu concolor herbis,
Pinguis oliva comis, luxu nemus omne virescit.
Æstatis Roseus rubrâ sic veste refulget,
Vt nonnulla rubent ardenti poma colore.
Autumni venetus ferrugine dives & ostro.
Maturas vuas, maturas signat olivas.
Æquiparans candore nives, hyemisque pruinam,
Albicolor viridi sociâ conjungitur urnâ.

Coripp.
l. 1. Iustin.

Comme ce fut le dessein de representer les quatre Saisons de l'Année, les quatre Chevaux du Soleil, & les quatre Elemens, qui obligea les Anciens de se determiner à quatre Quadrilles, le nombre en peut-estre plus grand, quand on represente d'autres sujets. Ainsi à Naples pour la dispute des sept Planetes on en fit sept, & quatre seulement vne autrefois pour les quatre Parties du Monde. A Turin l'an 1665. pour le second Mariage du Duc Charles Emanuel, avec la Princesse Marie Ieanne Baptiste de Savoye sa Parente, on en fit douze pour les douze Signes. Comme on n'en avoit fait que quatre pour celuy des Elemens de l'an 1618. & pour celuy des Deitez, du Ciel, de l'Air, de la Mer, & de l'Enfer de l'an 1621. mais on auroit pû ajouter en ce dernier les Divinitez de la Terre. Celuy des quatre grandes Monarchies fait à Madrid n'en avoit aussi que quatre.

Le nombre des Quadrilles en ces sortes d'occasions ne depend pas de la fantaisie de celuy qui dresse le Carrousel, mais de la nature des choses que l'on veut representer: en tous les autres sujets, où le dessein ne porte pas essentiellement ce caractere d'vn nombre determiné, on en peut faire autant que l'on iugera à propos.

DES QVADRILLES.

Comme les Chevaliers & les Tenans peuvent prendre des noms de Camp, & de course conforme à leurs desseins, ainsi que i'ay déja remarqué, les Quadrilles peuvent aussi avoir les leurs. Telles sont les Quadrilles des Chevaliers de la Gloire, du Soleil, de la Renommée, de l'Honneur, de la Fortune, des Amadis, des Conquerans, des Esclaves libres, & plusieurs autres qu'on a vû paroître en diverses occasions.

Vne Quadrille est ordinairement composée de Trompettes, Tambours, Tymballiers, ou autres joüeurs d'instrumens militaires, d'Esclaves, de chevaux de Main, de Pages à Cheval, du Chef de quadrille, avec ses Parrains, des Cavaliers, qui suivent le Chef de quadrille, de Machines, & de Musiciens pour les Recits, & d'autres pareilles choses, dont quelques-vnes ne sont que d'ornement, & peuvent estre omises, ou pratiquées selon l'inclination du Chef, & les desseins arrestez.

On oppose Quadrille à Quadrille dans les courses, & pour lors elles doivent estre de nombre pair, ou vne seule tient contre toutes les autres, & en ce cas le nombre peut estre pair, ou impair.

L'vsage des Quadrilles, qui est vniversellement receu dans tous les lieux où l'on fait aujourd'huy des Courses, & des Festes à Cheval, n'a esté introduit que fort tard en France : Comme on y preferoit les exercices de valeur à ceux d'invention, & de pure addresse, on y gardoit plus de pas d'armes, & l'on y faisoit plus de combats à la Barriere que de Carrousels.

Les Princes, & les Seigneurs, qui venoient à ces Combats, y venoient comme autant d'Aventuriers, qui aimoient mieux s'y faire voir bons Gendarmes, & Cavaliers, à redouter, qu'adroits, & galans courtisans. Ils ne

laissoient

laissoient pas de s'y rendre en bel equipage d'hommes, d'habits, & de chevaux, mais ils n'affectoient pas de faire des Quadrilles, & des Troupes reglées, comme on fait à present. Ainsi au Tournoy fait à Paris prés des Tournelles l'an 1514. le 13. de Novembre, pour l'Entrée de la Reine Marie d'Angleterre, seconde femme de Loüis XII. Le Duc de Valois, & de Bretagne, ayant fait publier des Ioustes, & vn Combat *à poulx & jet de lance*, & à l'espée dans tout le Royaume d'Angleterre, & par toute la France, par Montjoye Roy d'armes, & premier Heraut, il s'y rendit quantité de Princes, & de Seigneurs, mais sans affectation de Quadrilles ny de Machines. Monsieur d'Alençon, qui fut le premier des Avanturiers, y parut avec ses Trompettes, & les Herauts du Roy, vn Page vestu de drap d'or & de noir, qui portoit la Lance de son Maistre sur vn Cheval paré de ses livrées, quantité de Valets de pied vestus de tanné, d'autres qui portoient des lances. Aprés eux alloit Monsieur d'Alençon bien armé avec la cotte d'armes, partie de drap d'or, & de velours noir decoupé sur le drap d'or. à L. qui estoit son chiffre ou sa devise. Toute sa troupe estoit vestuë de velours jaune à bords de satin blanc, decoupé sur velours noir. Il fit son entrée le premier iour en cette sorte. Le second jour Monsieur de Bourbon fit la sienne avec ses Trompettes, & les Herauts, trois Gentilshommes, & ses Pages, & Valets de pied, qui portoient ses lances tous vêtus de taffetas blanc. Il paroissoit aprés armé & vestu de satin broché d'argent, decoupé sur satin blanc à cordelieres d'argent, pour sa devise par allusion à son nom de François. Monsieur de Guise fit son entrée aprés avec ses Trompettes, & ses Escuyers, qui portoient ses lances vestus de taffetas blanc, & jaune, bordé de noir. Monsieur

de

DES QVADRILLES.

de Guise, avec ses Aides, vestus de drap d'or à Bandes, ondées de Velours blanc, semé de lettres d'or à Cordeliere noire. Le Capitaine Bonneval, & Monsieur de Nevers, firent leurs entrées en pareil ordre. Le troisiéme jour le Comte de Saint Pol, l'Infant d'Arragon, Monsieur d'Estouteville, Monsieur de Conty, Monsieur de Pontremy, & la Riviere, parurent en equipage à peu pres semblable. Le quatriéme jour Monsieur de Brenne, & quantité de Gentilshommes de divers costez, Iarnac, Monsieur de Vendosme, & d'autres Seigneurs : estant libre à tout Gentilhomme de se presenter à ces combats, on y alloit indifferemment sans observation de rang : ainsi l'on ne sçavoit en France ce que c'estoit que Quadrille. Ce mot, & cet vsage de se distinguer par Bandes, & Troupes reglées nous sont venus des Italiens, & des Espagnols, qui se reglerent ainsi à l'exemple des Mores, lesquels affectant de paroître aussi galans que bons, & hardis Cavaliers, donnerent à ces Exercices toute la justesse qu'ils purent. Ie voy dans l'histoire des guerres de Grenade, s'il y a quelques mesures à prendre sur ce Roman historique, qu'ils se distinguoiẽt non seulement par Quadrilles, dãs leurs jeux de cannes, mais que châque Quadrille encore estoit divisée assez souvent en quatre autres Quadrilles, pour rendre leurs Courses plus agreables. Ils partageoient mesme toute leur Cavalerie en Quadrilles quand ils alloiẽt en guerre. Ainsi quand le Roy Chico voulut aller assieger Iaën, toute sa Cavalerie estoit divisée en quatre Quadrilles. *La gente de a cavallo iba repartida en quatro partes, y cada vna llevava vn Estandarte differente.* La premiere estoit commandée par le Prince Muça, & composée de cent cinquante Cavaliers Abencerrages, d'autant d'Alabezes, des Vanegas, & d'autres Cavaliers. L'Estendart

estoit de Damas rouge, & blanc: La Devise d'vn costé vn Sauvage qui déchiroit vn Lion, de l'autre vn Sauvage qui de son baston rompoit vn Globe, qui representoit le Monde, avec ces mots: *Todo es Poco.*

La segunda Quadrilla. La seconde Troupe, ou Quadrille, car c'est ainsi que l'Histoire l'appelle, estoit des Zegris, des Gomeles, & des Maças, l'Estendart de Damas vert, & violet, vn Croissant d'argent pour devise, avec ces mots:

Muy presto se vera llena,
Sin que el Sol eclipsar la pueda.

Elle estoit de deux cens & quatre-vingt Cavaliers, tous lestes, & bien armez.

La troisiéme Quadrille estoit des Aldoradins, Gazules, & Azarques: leur Estendart tanné & jaune, la devise vn Dragon vert, qui de ses ongles mettoit en pieces vne Couronne, avec ces mots:

Hamas Hallarè resistencia.

La quatriéme, des Almoradis, Marins, & Almohades, commandée par le Roy de Grenade, avoit pour devise vne Grenade, & ces mots:

Con la Corona naci.

C'est ainsi que les Mores se regloient. En France le premier vsage des Quadrilles commença, si je ne me trompe, par les Courses à la Barriere, que fit le Roy Henry IV. dans l'Hostel de Bourbon, l'an 1605. Ce grand Monarque couvert de Palmes & de Lauriers, apres avoir semé l'Olive en son Royaume, voulut que ses Princes, & sa Noblesse, s'exerçassent toûjours aux exercices de Mars. On avoit accoustumé depuis long-temps, de faire des divertissemens publics au temps de Carnaval, il voulut qu'ils

DES QVADRILLES.

qu'ils fussent Militaires. Le Duc de Nevers, le Comte de Carmail, le Marquis de Cœuvres, le Baron de Termes, & le Comte de Saint Agnan, sous le nom de Paladins Thraciens, defierent tous allans & venans au Combat de la pique, & de l'espée. Ils firent publier leurs Cartels, & les envoyerent aux Paladins de France, ausquels plusieurs Princes, & Seigneurs respondirent : les vns prenant les titres de Chevaliers du Soleil, les autres de Roland, & Roger, d'Argonthée, d'Enfans de Mars, de Cavaliers François, de Cavaliers de l'Aigle, Numides, & Tenebreux.

L'Année suivante 1606. pour continüer ces Exercices, on fit dans la Cour du Chasteau du Louvre le Carrousel des quatre Elemens, representé par quatre Quadrilles de Cavaliers, qui sortirent de l'Hostel de Bourbon. La premiere representa l'Eau : vingt-quatre Pages marchoient devant, vestus de toile d'argent, avec chacun deux flambeaux. Il estoient suivis de douze Sereines, qui joüoient des haut-bois. Vne Machine en Fontaine, avec vn Char des Divinitez de la Mer alloient apres. Les Pages portoient les Lances de douze Cavaliers, & de Monsieur le Grand, qui estoit Chef de la Quadrille. Ils estoient tous vestus de toile d'argent, avec de grands Pennaches, & leurs Chevaux superbement caparassonnez. Apres avoir fait le tour de la Cour du Louvre, & montré leur dexterité à manier leurs Chevaux, ils prirent leur place en vn des coins de cette Court, pour laisser entrer la seconde Troupe, qui representoit le Feu.

Grand nombre de Pages, vestus d'Ecarlate, suiv⟨oient⟩ les Trompettes : apres quoy quatre Forgerons se mire⟨nt⟩ au milieu de la Court, & frapperent sur vn Enclume, dont ils firent sortir tant de Fusées, que l'on avoit peine

de s'en garantir. L'on ne voyoit que feux de toutes parts, par la decharge de ces Fusées, outre plus de deux mille Flambeaux, & autant de Lampes mises aux fenestres, & attachées aux murailles du Louvre. Quand ces fusées eurent cessé il entra plusieurs animaux, qui ne vivent que dans le feu. Le Dieu Vulcan les suivoit, & quantité de Pages precedoient les Cavaliers de la Quadrille, vestus en Parthes, dont Monsieur de Rohan estoit le Chef. Ils estoient tous vestus de mesme parure, avec la lance, l'espée, & l'escu, où leurs armoiries estoient peintes. Apres qu'ils eurent fait le tour de la Lice, & pris leurs places comme les premiers.

La Quadrille de l'Air parut. Vingt-quatre Pages marchoient en teste suivis de Iunon Deesse de l'Air, tirée sur vn Char magnifique, avec quantité d'oyseaux, qui sont les habitans des airs, Monsieur de Sommerive estoit Chef de la Quadrille, composée de douze Cavaliers, precedez de leurs Pages, qui portoient leurs Lances, & leurs Devises.

La Quadrille de la Terre estoit representée par les Mores. Apres les Trompettes, & les Pages deux Elephans portoient des Tours pleines de toutes sortes de loüeurs d'Instrumens, qui faisoient vne belle & grande Symphonie. Des Esclaves mores menoient les Chevaux de main. Monsieur le Duc de Nevers estoit Chef des Cavaliers Mores. Les douze Cavaliers de l'Eau, & les douze de la Terre, combattirent vn à vn, deux à deux, trois à trois, & enfin tous ensemble. Ceux du Feu, & de l'Air firent le mesme, & apres avoir rompu lances, coutelas, dards, fleches, & boucliers dans la meslée, ils prirent chacun vn flambeau, & retournerent à l'Hostel de Bourbon.

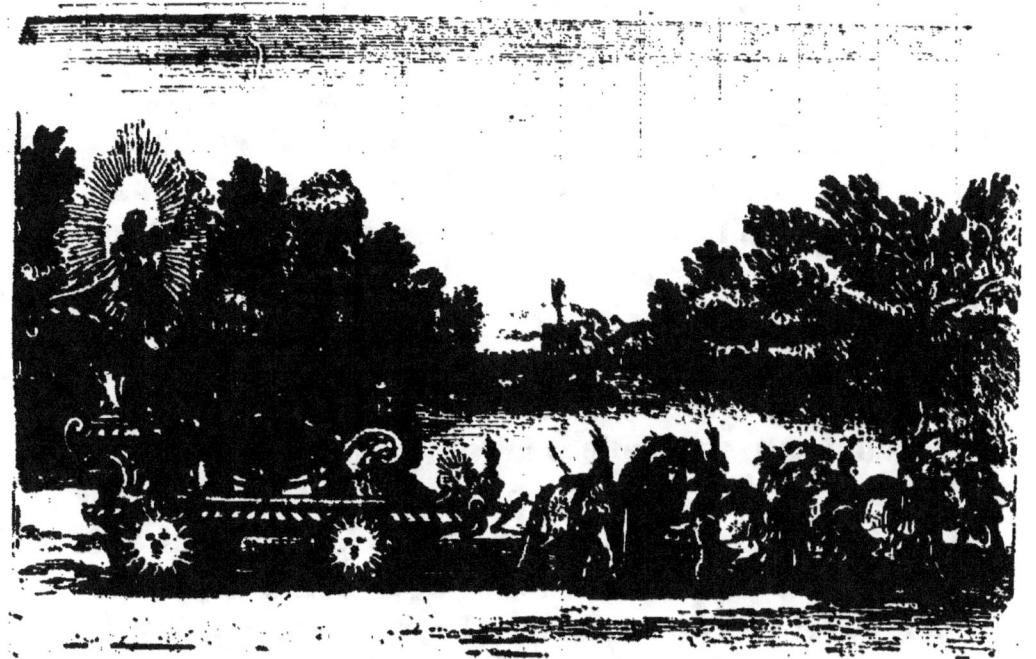

DES MACHINES.

OUT ce qui se fait par Machines, a toûjours paru admirable, extraordinaire, & surprenant. C'est pour cela que les Anciens ne vouloient pas que leurs Dieux servissent dans leurs Tragedies, à faire les denoüemens, si la chose n'estoit si importante en elle-mesme; & d'ailleurs si embarrassée, qu'elle eût besoin d'vn tel secours pour estre conduite à sa fin. Aussi consideroiét-ils ces introductions des Dieux, comme des Machines Celestes, que l'on ne devoit

Θεὸς ἀπὸ μηχανῆς.
Deus ex Machinâ vetus Paræmia.

devoit employer qu'en de grandes necessitez. Ce qui estoit vn defaut dans l'ancienne Tragedie, est vn ornement necessaire au Carrousel. Parce que la Tragedie n'estant qu'vne action humaine, où la crainte, & la compassion sont les passions dominantes, que l'on pretend de moderer par ces representations, il ne faut pas mêler les Dieux à ce que la Raison peut faire d'elle-mesme, quand elle est bien menagée. Au contraire le Carrousel estant vne pompe sacrée, vne espece d'Apotheose, & vne consecration aussi religieuse que solemnelle en son institution, demande ce grand appareil, qu'on ne voit pas en d'autres choses qui demandent moins d'ornemens. C'est pour cela qu'on y portoit les Images des Dieux, & de leurs actions les plus celebres. Tout y estoit mysterieux jusques aux couleurs, & aux Courses, comme nous avons remarqué. Ainsi le luxe est de l'essence de ces divertissemens, & il en a toûjours esté. Il n'est rien de riche en habits, en parures, & en chevaux, qui n'y ait esté employé, & les Machines en ont toûjours fait vne partie necessaire.

On donne le nom de Machines à tout ce qui n'a mouvement que par l'artifice des hommes. Les Scenes, & les Theatres mobiles, les Chars, les Nues, les Vaisseaux, par quelque voye qu'ils soient mûs, sont veritablement Machines, parce qu'estant de leur nature des estres morts, & immobiles, soit qu'ils soient mûs par des ressorts, par des poids, par le vent, par l'eau, par le feu, ou par des animaux, c'est de l'industrie des hommes qu'ils reçoivent ces mouvemens, & passent ainsi pour Machines.

Tout ce qui sert aussi aux hommes pour faire des actions, qui paroissent estre au dessus de toutes les forces humaines, est vne espece de Machine. Ainsi ce qui les
porte

porte en l'air, & ce qui les éleve en haut, ou ce qui les fait descendre par des voyes extraordinaires de quelques lieux eminens, ce qui leur fait passer les mers, & les rivieres, sans nager, renverser remparts, & murailles, forcer, & surmonter de grands obstacles, & faire semblables prodiges, vient de la mesme nature.

Apres ces suppositions, il est aisé de concevoir ce qui doit passer pour Machine. Les representations de toutes sortes d'animaux, à qui l'on donne mouvement en quelque forme que ce soit, les Scenes mouvantes, les Chars roulans, les Cieux tournans, & suspendus, les Nües artificielles, les Vaisseaux, les Forests mobiles, les Fontaines portatives, les Monstres, Geans, & Statuës, qui sont des ouvrages de l'Art, accompagnez de mouvemens, sont toutes les especes de Machines, qui peuvent estre introduites en ces divertissemens: car le mouvement qui se fait, se fait ou sur l'eau, ou par l'air, ou sur terre. S'il se fait sur l'eau, il se fait ou par des Vaisseaux, & des Barques, ou par des Animaux, & par des Monstres artificiels, comme sont les Poissons, Baleines, Cygnes, & autres choses semblables. Si c'est en l'air, où l'on s'y guinde par des cordes, par des nuées, ou par des oiseaux suspendus, Dragons, & animaux volans. Sur la Terre, ce seront Chars, Traisneaux, Brancards, Chaises roulantes, Animaux feints, Arbres, Rochers, ou Instrumens harmoniques, & Statuës à ressorts, qui se meuvent par contrepoids, ou par suspension, balancement, & roulement sur des pivots.

Il y a donc cette difference entre la Decoration, & la Machine, que la Decoration est toûjours fixe, comme les Scenes immobiles, les Arcs triomphaux, Pyramides, Statuës, Temples, Obelisques, Peintures, Fontaines, Jardins,

dins, Forests, Paysages, Perspectives, & autres choses arrestées. La Machine au contraire est pour agir, ce qui luy donne avantage sur la Decoration, qui paroit vne chose morte, parce qu'elle est sans mouvement.

Ces deux choses sont en vsage pour les Carrousels, la Decoration pour la Lice, comme j'ay déja fait voir dans vn article exprez pour ce sujet, & les Machines pour la Pompe.

Les Estres idéels & fabuleux ont succedé aux images, & aux representations des Dieux, & nous introduisons la Gloire, la Beauté, la Force, la Vertu, la Grace, l'Amour, la Guerre, la Valeur, & tous ces Estres abstraits, qui sont ou des habitudes de l'Ame, ou des facultez du Corps, & de l'Esprit, ou des Estres qui ne subsistent que dans les Idées des hommes, comme la Noblesse, l'Honneur, le Destin, la Fortune, &c. ou les choses naturelles dont nous faisons des Images vivantes & animées. Nous donnons de cette maniere des corps vivans, & agissans aux Astres, au jour, à la nuit, au temps, aux heures, aux mois, aux metaux, aux Plantes, aux Elemens, aux Saisons, aux vents, aux quatre Parties du Monde, & ces representations ne sont en elles-mesmes que des Personnages symboliques, & idéels, mais la maniere de les introduire est ce qui fait la Machine, parceque nous les faisons ou descendre du Ciel, ou venir tout à coup de loin, ou monter en haut des Enfers. Nous le faisons ou par des Chars, ou par des Nües, ou par des Vaisseaux, ou par des Animaux estrangers, & peu connus.

L'an 1585 en la reception de l'Infante Catherine d'Austriche à Nice, où elle alloit épouser Charles Emanuel Duc de Savoye: on fit paroître autour de la Galere Royale où estoit la Princesse, douze petites Galeres sur chacune

desquelles

desquelles estoient vingt-quatre Gentils-hommes vêtus de satin blanc à broderie d'or. Ces Galeres estoient suivies de trois Monstres Marins, dont l'vn de cent soixante pieds de long estoit plein d'yeux faits de miroirs, ses écailles estoient d'argent & colorées, & il portoit sur le dos vn écueil chargé d'herbes & de plantes de Coral. Il estendoit deux grandes aisles, qui couvroient les rames, dont les mouvemens estoient reglez par le battement de ces aisles. Estant prés de la Galere Royale, il tira le col en dedans comme par respect, & puis l'estendit de plus de vingt pieds avec l'estonnement de tout le monde. Vne troupe de Nymphes estoit assize sur l'écueil, dont l'vne vêtuë de brocard d'or, avec quantité de filets de perles, & de branches de Coral, presenta les clefs de la Ville dans vn bassin, & recita des stances Italiennes à la Princesse. Sur le plus haut du rocher, estoit l'Amour vertueux, qui tenoit des poissons d'vne main, & des fleurs de l'autre. L'Honneur sur le bas du rocher, sembloit conduire ce Monstre avec vne bride d'or de vingt brassées. La Foy, la Perseverance, la Liberalité, & la Concorde estoiét assises sur le mesme rocher, & deux Tritons sonnoient de leurs trompes sur les aisles de ce Monstre. Le second Monstre estoit conduit par Neptune, moitié nud, moitié vêtu. Il estoit sur vne grouppe de quatre Monstres Marins, & tenant vne grande bride d'argent, faisoit ouvrir & fermer la gueule de ce Monstre. Ce Dieu baissant son Trident devant la Princesse fit son recit. Le troisiéme Monstre, qui estoit merveilleux pour la varieté de ses couleurs portoit sur le dos vn siege fait de trois Sereines au naturel, sur lequel estoit assize Thetis vestuë de brocard d'or semé de perles, vne Nymphe conduisoit ce Monstre, & Thetis presenta à la Princesse vne Nacre pleine de perles & de

T pierreries

pierreries. La Princesse estant passée sur vn Pont de cent vingt-cinq pas de long, pour entrer de sa Galere dans la Ville, toutes ces Divinitez, & ces Gentils-hommes décendirent de leurs Monstres & de leurs Galeres pour la suivre.

On ne peut rien voir de mieux imaginé que les Machines, que Monsieur de Scuderi a introduites dans son Carrousel des Heros Afriquains resuscitez. Chaque Quadrille en a trois: l'Image d'vne Ville d'Afrique, vne des raretez & des merveilles de ce païs-là, & vn char sur lequel est portée la statuë d'vne des Femmes Afriquaines, que l'Histoire a renduës celebres. En la Quadrille d'Amilcar, Pere d'Annibal, on voyoit la Ville de Tunis, avec ses tours & ses mosquées, suivie d'vne autre Machine representant vne terrasse toute ronde; au bord de laquelle douze Elephans estoient rangez la croupe en dedans, chargez chacun d'vne tour, où l'on voyoit des Archers entre les carneaux. Le Char argenté orné de camayeux verts, & tiré par quatre chevaux blancs, avec des housses de velours vert chamarré de broderie d'argent, avoit son Cocher vestu de vert avec la mesme broderie. Sur le derriere de ce char estoit vn Trone magnifique couvert d'vn Dais vert, en broderie d'argent, & sur ce Trone élevé de trois marches, on voyoit assize la statuë d'Arsinoé Reine d'Egypte. La Quadrille de Iugurthe, qui estoit la seconde faisoit marcher la Ville d'Alexandrie connoissable par la magnificence de ses bastimens, & par le Lac de Mareotis qui l'arrose. La Machine qui suivoit representoit le Tombeau de Cleopatre, où cette Reine s'enferma toute vive vn jour avant la mort d'Antoine: & les Colomnes, les Pilastres, les Corniches, les Vases fumans, les Figures pleurantes, les Amours qui esteignoient leurs
flambeaux,

flambeaux, & tous les autres ornemens paroissoient estre de marbre blanc & noir. Le Char approchoit de la forme d'vne Galere, & l'on y voyoit en bas reliefs, la suite des Roys d'Egypte, dont Cleopatre estoit descenduë. Cette Reine estoit assize sur ce Char, sous vne tente de satin noir toute couverte de broderie d'argent. La troisiéme Troupe de Micipsa, outre la representation de la Ville de Saba, dans l'Isle de Meroé, au milieu du Fleuve du Nil, plantée sur vne Montagne couverte d'Arbres de Canelle, menoit vn piedestal quarré, à degrez en Amphiteatre chargé de douze Lyons, & d'autant de Dragons volans, qui sembloient combattre ensemble. Le Char tiré par des chevaux pies, estoit bordé de Cassolettes de vermeil doré, cizelées à fleurs, d'où exhaloient des parfums, & l'Image de Maqueda Reine de Saba, estoit assize sous vn Dais toute couverte de pierreries.

Hiarbe Roy de Getulie fit paroître dans sa Quadrille la fameuse Ville de Carthage,& le celebre Phare d'Alexandrie, avec le Char de Didon couvert de Palmes, en relief entrelassées. La Quadrille dediée à l'Honneur de Berenice,par celuy qui representoit Iuba,faisoit marcher l'Image d'Alger, & vne Niche d'Architecture d'où la statue de Memnon, avec vne lyre à la main faisoit oüir vne agreable harmonie. Le Char estoit en forme de Conque de Nacre tout brillant d'argent, & d'or meslez de la couleur d'Aurore, & du Gris de lin bien variez.

La Ville de Memphis, qui est à present le grand Caire, vn Hippodrome avec vn grand Rhinocerot enfermé dans ce Cirque,pour combattre contre douze Chasseurs Ethiopiens, & vn char à fueillages d'or, d'argent & de couleur de rose, entremélez sur vn fond de fueille morte, estoient les Machines de la Quadrille de Siphax Roy de

T 2 Numidie

Numidie, & de Barcé Reine de Lybie. On voyoit la Ville de Thebes, les Pyramides d'Egypte, & le Char de Memphis fille d'Ogdoüs Roy d'Egypte, dans la Quadrille d'Alamin qui representoit Annibal. La representation du Nil, qui suivoit celle de la Ville de Damiette, n'estoit pas vne des moindres Machines, puis que c'estoit la figure d'vn vieillard venerable, couché sur le haut des affreuses Montagne où est sa source. Il avoit le bras gauche sur vne grande vrne d'où sortoit vn gros d'eau, qui se divisoit en sept ruisseaux en tombant. Ces sept ruisseaux formoient en bas vne riviere, qui environnoit toute la Machine, parmy les ondes de laquelle, de distance en distance, on voyoit des Crocodiles, avec leurs larges gueules armées de dents, & fort ouvertes.

Le Char destiné à l'Image de Candace Reine d'Ethiopie, alloit devant le feint Asdrubal. La Ville de Fez, & vne Terrasse, où combattoient douze Austruches contre autant de Pygmées, n'estoient pas de moindre appareil, non plus que le Char de Tharbis, suivi de Bomilcar Capitaine general des Carthaginois, qui faisoient les Machines de la dixiéme Quadrille. Celles de l'onziéme estoient la Ville de Marroc, le Labyrinthe d'Heracleopolis, & le Char de Iudithis qui estoit suivi du Prince Almansor chef de la Quadrille.

L'onziéme faisoit voir la Ville de Telensin, Capitale du Royaume de Tremesen, avec vn Colosse d'vne hauteur prodigieuse entre deux Obelisques, qui servoient à le faire paroître plus haut, estant fort au dessous de luy. Le Char estoit celuy de Thermut, qui tira Moyse du Nil, & Adherbal fils de Micipsa, chef de la Quadrille.

La douziéme conduisoit la Ville de la Goulette, avec le Mont de la Lune, qui borne la Nubie, tout couvert de Tigres,

Tigres, de Pantheres, de Leopards, d'Onces, de Lynx, d'Hyenes, de Basilics, & des Dragons, avec le Char d'Edesie tiré par quatre chevaux, & Hiempsal vn autre fils de Micipsa. Enfin la troupe du Chevalier inconnu, qui survint aprés que les autres eurent déja fait leurs comparses, fit paroître vn Chariot chargé d'vn Pavillon que les Esclaves allerent dresser dans la lice, pour servir de retraite à cette treizieme Quadrille, qui conduisoit la Ville de Tripoli, avec vn Temple demy rond, vouté en dome, enrichi de plusieurs niches, réplies des Images des Dieux de l'Egypte assorties de leurs symboles. Le Char plus élevé que les autres, estoit orné de plusieurs Camayeux de la Fable de Persée & d'Andromede, & au dessus vne grande couronne fermée servoit de Dais à l'Image de Sophonisbe. Comme le Cavalier inconnu representoit Masinisse.

Au Carrousel du feu Roy pour faire porter les Armes des Tenans & des Assaillans, on avoit fait vn Chariot de quatorze pieds de long, sur six de large, tiré par six Lyons. Le Cocher qui le conduisoit, estoit la Terreur representée en homme armé, ayant la teste d'vn Dragon, & vne espée nuë en main. En la plus haute partie du Chariot estoit vn homme affreux vêtu de peaux de Tigres, & de Leopards, ayant plusieurs serpens entortillez à l'entour de son casque, pour representer la Fureur, qui tenoit d'vn costé vn faisseau de lances, & de l'autre vn écu d'argent, où estoit peint vn Lyon effelonny de gueules. Au derriere de ce Chariot estoit écrit en grosses lettres FVROR ARMA MINISTRAT. Les Ecus & les Armes des Tenans estoient rangez en ce chariot, lequel estoit environné de vingt Estaffiers.

Le Char des Chevaliers de la Gloire, tiré par huit chevaux

chevaux ailez, estoit bordé de Trophées ; vne haute Pyramide s'elevoit au milieu, & portoit vne Sphere d'or, avec ce mot *Ulterius*. La Victoire & la Renommée estoient aux costez de la Gloire. Les douze Sybilles au dessous. La Machine estoit vn grand Rocher tiré au son de la lyre d'Amphion. Dans quinze Grottes estoient autant de joüeurs de hautbois, & au plus haut du Rocher s'élevoit vn grand Arbre, auquel les Ecus & les preuves de Noblesse des Chevaliers estoient attachez.

Orphée sur vn Rocher, faisoit marcher aprés soy vne Forest de Lauriers, parmy lesquels estoit Daphné changée à moitie en vn de ces arbres, Apollon la suivoit, les Muses alloient aprés Apollon, lequel faisoit des Couronnes pour le Roy, tandis que les Muses en faisoient pour les Chevaliers du Soleil. Le Char du Soleil tiré par huit chevaux, estoit conduit par Phaëton, & portoit l'Aurore, les Heures, les quatre Saisons, & les deux Crepuscules sur les bords. Celuy des deux grandes Couronnes, portoit deux Couronnes de face, sur douze hautes colomnes enrichies de trophées. Venus avec huit Amours estoit sur ce superbe Char. La Troupe des Amadis faisoit tirer par vn grand Dragon, sur lequel étoit monté Vrgande la deconnuë, la Tour de l'Vnivers à sept estages, sur lesquels les sept Planettes estoient representées. Celle du Persée François faisoit tirer vn grand Trophée par des Cerfs, & la Paix au milieu des Graces estoit sur ce Char de Triomphe, suivi d'vn grand Rocher en forme d'Ecueil, qui traisnoit apres soy le Monstre auquel Andromede fut exposée. Ce Rocher qui jettoit du feu par son sommet, faisoit couler quatre Ruisseaux, avec quantité de jets d'eau. La Troupe de la Fidelité, outre le Char dedié à l'Amour fidele, sur lequel estoit vn Obelisque

lisque marqué de tous les chiffres, & de toutes les devises de cét Amour, faisoit marcher par des ressorts & des mouvemens cachez le Temple de la Fidelité, d'Architecture Dorique. Huit Dames de l'Antiquité, recommandables pour leur amour fidele, avoient leurs Statuës entre les Colomnes de ce Temple. Et dix Roys vaincus marchoient enchaisnez au tour de ce Temple, portant en leurs chaisnes, & en leurs fers la juste punition de leur infidelité. Le Char du Soleil, le Palais de la Renommée, vn Navire tout doré, avec les Voiles de taffetas, & tous les cordages de soye. La Montagne de Menale, le Chariot du Globe de l'Vnivers, dont les roües representoient les Elemens, & les douze Mois en figures de Relief faisoient les principaux ornemens, & les Chariots des quatre parties du Monde.

Il y a enfin des Machines de Guerre, & de Paix, de Triomphe & de Ceremonie sacrée. Ainsi les Anciens avoient leurs Chariots de Guerre à faux tranchantes, les Chars de leurs Princes, ceux de leurs Triomphateurs, & ceux de leurs Divinitez. Les vns estoient tirez par deux chevaux seulement, les autres par quatre, six, huit, ou dix attelez de front. Ils y atteloient aussi quelquefois des Lyons, des Ours, des Licornes, des Bœufs, des Cerfs, des Elephans, des Rhinocerots, des Dragons, des Aigles, des Loups, des Daims. & d'autres animaux selon les diverses choses qu'ils vouloient representer, quelquefois des Roys Esclaves, &c. Pour representer les Licornes, les Elephans, & quelques autres animaux, on se sert des chevaux que l'on deguise en diverses formes. On travestit aussi des hommes en Ours, en Lyons, en Tigres, & en autres animaux de basse taille. Chez les Poëtes Grecs & Latins, le Soleil, Mars, Neptune, l'Aurore, la

Nuit

Nuit, & plusieurs autres choses semblables, ont des Chars tirez par des Chevaux de diverses couleurs, dont je parleray en traitant des Chevaux.

Touchant ces Machines, il y a selon mon sens deux choses à observer: la premiere qu'elles ne paroissent pas estre contre la nature des choses. Comme de faire marcher des Rochers, des Arbres, & des Forests, qui sont immobiles de leur nature. Il est de l'esprit de celuy qui choisit vn dessein de Carrousel, de trouver des inventions pour rendre ces Corps mobiles. Il en est certains qui le font par des prodiges de la nature. On a vû des Isles flotantes, & celle de Delos l'a esté au rapport des Fables. On pourroit la representer de cette sorte dans les Carrousels qui se font sur l'eau. Amphion, & Orphée, peuvent au son de leurs Luths tirer des Villes, des Forests, & des Rochers, comme ils firent au Carrousel du feu Roy, la Fable leur attribuë ces effets. On peut representer toutes sortes d'Animaux bizarres, monstrueux, & tels que l'on voudra: parce qu'ils ont dans eux-mesmes le principe de leurs mouvemens, mais pour les autres choses, à moins que l'on n'introduise des Dieux, ou des Magiciens pour les faire mouvoir par vne puissance secrette, dont il faut faire connoître l'occasion; je ne crois pas qu'on les dût employer. Il en est que l'on peut faire mouvoir par le moyen des animaux, comme les Chars, les Canons, des Trophées, &c. mais pour les Temples, & les Rochers, qui ont des fondemens solides, qui les attachent à la Terre, il y a quelque chose à dire. Cependant pour representer le combat des Geants avec les Dieux, on pourroit faire rouler des Montagnes, puisque la Fable l'authorise: mais pour faire marcher des Temples, des Palais, des Obelisques, & d'autres pareils bastimens, je voudrois que l'on

l'on employat le secours extraordinaire d'vne puissance Divine, ou les forces de l'Enfer.

Secondement ces Machines doivent estre propres des lieux : mettre des Vaisseaux sur Terre, où il n'y a point d'eau à passer, c'est faire ramer en l'air. Hors des Chars des Dieux marins, je ne crois pas qu'on en doive guere exposer d'autres sur les Rivieres. Quand on fait ces representations sous des Loges, ou dans de grandes Sales, on a occasion de faire diverses machines en l'air, qu'on ne sçauroit bien faire ailleurs.

Troisiémement ces Machines doivent estre ajustées au dessein, s'il est historique, il les faut prendre dans l'Histoire mesme, s'il est fabuleux, dans la Fable : s'il est Poëtique, & d'Invention, on a plus de liberté à inventer cent belles choses; c'est en quoy les Anciens ont toûjours esté tres exacts, comme nous en pouvons juger par quantité de bas reliefs où nous voyons les machines, dont ils se servoient dans leurs Festes.

Quatriémement, il faut qu'en particulier elles soient conformes aux choses que l'on veut representer. Ainsi chez les Anciens, le Char de la Lune estoit à deux chevaux à cause des deux faces qu'elle prend quand elle est pleine, ou en décours : & l'vn de ces deux chevaux estoit blanc, & l'autre noir, parce qu'elle paroit de jour, & de nuit. Le Char des Dieux des Enfers estoit tiré par trois chevaux, à cause qu'ils sont au troisiéme estage du Monde. Celuy du Soleil par quatre, pour les quatre parties du jour : Celuy de Iupiter par six. Au superbe Carrousel fait à Florence, sur l'Arne l'an 1608. le Vaisseau d'Hercule avoit l'Hydre pour sa Proüie, avec ses sept effroyables têtes, & le Cerbere pour l'Esperon de la Pouppe. Celuy de Castor & de Pollux avoit leurs chevaux à la Proüie, avec

leurs deux Eſtoiles, & Leda leur Mere à la Pouppe, aſſize ſur vn Cygne. Enfin il faut apprendre des Poëtes, & des anciens Autheurs Grecs & Latins, ce qui eſt propre des Dieux pour ces repreſentations.

Les Chars, Vaiſſeaux, & autres ſemblables Machines, peuvent avoir la forme, & la figure de divers animaux, Monſtres, & autres choſes naturelles, & artificielles, ou fabuleuſes. Il y a des Chars en forme de Phenix, de Paon, d'Aigles, de Sphynx, de Coquilles, de Treilles, de Tonnes, de Temples, de Trones, de Trophées, de Chimeres, d'Hidres, de Dragons, d'Hippogriphes, &c. Aux réjouïſſances de Florence de l'an 1608. les Nymphes qui chantoient eſtoient montées ſur des Dauphins, des Tortuës, & des Nacres flottantes ſur l'Arne, & la Barque des Muſiciens déguiſez en Dieux Marins, & en Tritons, eſtoit vn Char tiré par deux Dauphins, les rais des roües de ce Char eſtoient de Coquilles pleines de Perles, & les Iantes de Nacres, & de branches de Corail. Trois coquilles les vnes ſur les autres, faiſoient le derriere de cette Barque en forme de Trone, ſur lequel eſtoit aſſis Glaucus. Le Vaiſſeau de Periclimene eſtoit vn grand Cancre Marin, dont les branques eſtoient les Rames, & ce Cancre s'eſtant ouvert fit voir vn Vaiſſeau côme les autres. Celuy d'Euritus, d'Echion, & d'Etalide eſtoit vn Paon faiſant la roüe, dont la queüe leur ſervoit de Trone.

Les Metamorphoſes, & les Inventions Poëtiques, ſont les ſources admirables des belles, & grandes Machines, & il faut advoüer qu'il eſt difficile d'en voir de plus ſurprenantes, & de plus ingenieuſement inventées que celles de Florence, de Lorraine, & de Baviere, que Cantagallina, Calot & Kuſſell, ont gravées.

DES

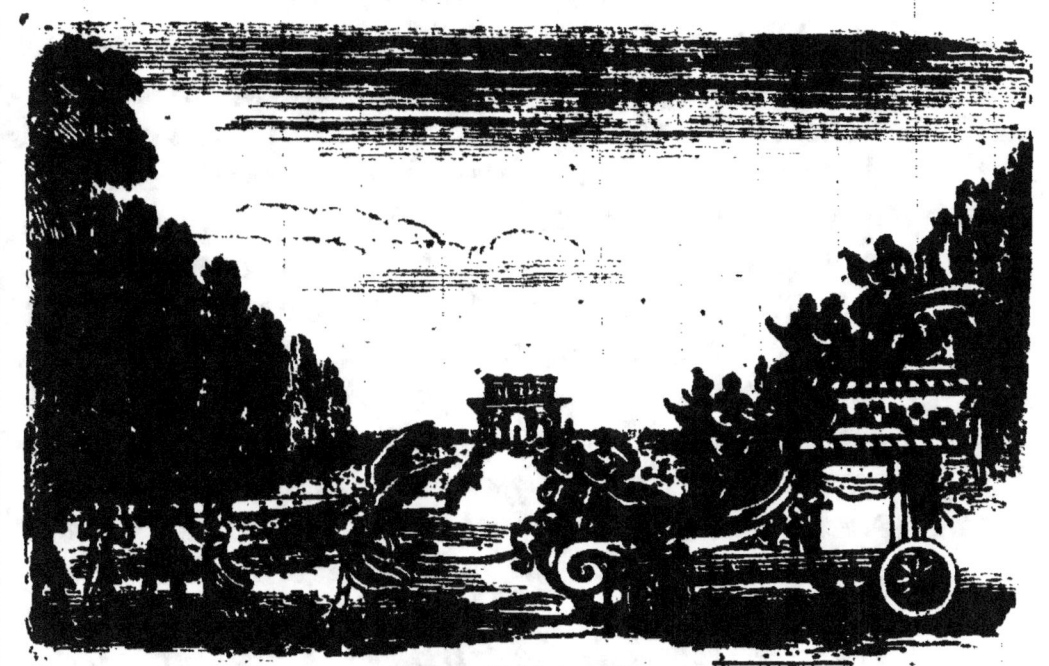

DES RECITS.

es Machines ne servent pas seulement à la beauté de la Pompe, & à la Magnificence de l'Appareil: mais on les fait encore servir aux Recits, & à l'Harmonie. C'est pour cela qu'on y fait paroître des Nymphes, de petits Amours, des Satyres, des Tritons, des Dieux de la Fable, des Vertus, des Princes, des Heros, des Heroïnes, des Provinces, des Villes, des Genies, qui recitent ou chantent des vers. Parce que le Carrousel est toûjours

vne Allegorie, & vne invention Emblematique, destinée ou a instruire par ses courses, ses Machines, & ses Decorations, ou à honorer le merite des Princes, & des personnes illustres en faveur de qui ils se font, on y mesle des recits, qui sont les applications, de la Pompe, de l'appareil, & de la pluspart des Machines, dont on les a composez.

<small>Olivier de la Marche, liv. 1. des Memoires, ch. 3.</small>

Au Mariage de Charles Duc de Bourgogne, avec Marguerite d'Angleterre, entre plusieurs Machines, qui parurent, *entra vne Licorne, grande comme vn Cheval, toute couverte d'vne couverture de soye, peinte aux armes d'Angleterre, & dessus icelle Licorne avoit vn Liepard moult bien fait, aupres du vif. Celuy Liepard avoit en sa main senestre vne grande banniere d'Angleterre, & à l'autre main vne fleur de Marguerite, moult bien faite: & apres qu'à son de trompes & de clairons ladite Licorne eut fait son tour, on l'amena devant mondit Seigneur le Duc: & là vn des Maistres d'Hostel d'iceluy Signeur à ce ordonné, prit ladite fleur de Marguerite és mains du Liepard, & se vint agenoüiller devant mondit Signeur, & luy dit telles paroles:* Tres excellent, tres-haut, & tres-victorieux Prince, mon tres-redouté, & souuerain Signeur, le fier & redouté Liepard d'Angleterre, vient visiter la noble Compagnie, & pour la consolation de vous, & de vos Alliez, Païs, & Sujets, vous fait present d'vne noble Marguerite: *Ainsi receut mondit Signeur ladite fleur de Marguerite moult cordialement; & ainsi s'en retourna ladite Licorne par où elle estoit venue. Assez tost apres, entra vn Lion tout d'or, & d'aussi grande grandeur que le plus grand destrier du monde. Celuy Lion estoit couvert d'vne grande couverte de soye, toute peinte aux Armes de mondit Signeur de Bourgogne: & dessus iceluy Lion estoit assise la Naine de Mademoiselle*

demoiselle de Bourgogne, vestuë d'un riche drap d'or, & par dessus un petit rochet de volet fin, & portoit pannetiere, houlette, & tous habillemens de Bergere: & menoit derriere elle un petit Levrier en laisse: & furent ordonnez deux nobles Chevaliers pour adextrer ladite Bergere, laquelle tenoit en sa main une grande Banniere de Bourgogne. Et quand ledit Lion entra, il commença à ouvrir la gorge, & à la reclorre, par si bonne façon qu'il prononçoit ce que cy-apres est écrit: & commença ledit Lion à le chanter en chanson faite à ce propos la teneur, & dessus, qui disoit ainsi:

RONDEAV EN FAVEVR DE LA
Nouvelle Mariée, chanté par le Lyon.

Bien vienne la belle Bergere,
De qui la beauté, & maniere
Nous rend soulas & esperance,
Bien vienne l'espoir & fiance
De cette Signeurie entiere.
 Bien devons celle tenir chere,
Qui nous est garant & frontiere
Contre danger, & tant qu'il pense.
 Bien vienne.
C'est la source, c'est la miniere,
De nostre force grande & fiere,
C'est nostre paix, & assurance
Dieu loüans de telle assurance,
Crions chantons à lie chere,
 Bien vienne.

V 3 En

En chantant cette Chanson fit ledit Lyon son tour, & quand il fut devant Madame la nouvelle Duchesse, ledit Maistre d'Hostel, qui avoit fait le present de la Marguerite, s'agenoüilla devant madite Dame, & dit les paroles qui s'ensuivent.

Ma tres redoutée Dame des Pays, dont aujourd'huy par la grace de Dieu vous estes Dame, sont moult joyeux de vostre venuë; & en souvenance des Nobles Bergeres qui par cy-devant ont esté Pastoures & gardes des Brebis depardeça, & qui si vertueusement s'y sont conduites, que lesdits païs ne s'en sçavent assez loüer, à ce que soyez mieux instruite de leurs Nobles mœurs, & conditions, ils vous font present de cette belle Bergere habillée & embastonnée de vertueux habillemens, & batons à ce servans, & propices, vous suppliant que les ayez en souvenance, & pour recommandé. *En ce disant, les deux Chevaliers prirent ladite Bergere, & la presenterent, & madite Dame la receut tres humainement, & n'est pas à oublier que la houlette & pannetiere servans à la Bergere estoient tous peints & ornez de Vertus: & ainsi le Lyon recommença sa Chanson, & retourna par où il estoit venu.* Ces Vers & ces Complimens sont assez dignes d'vn siecle auquel les bestes parloient.

Pour faire voir la difference qu'il y a entre ces temps-là, si rudes & si grossiers, & ceux-cy, qui sont si polis, il ne faut que faire voir les applications ingenieuses de deux Recits du Carrousel du feu Roy. Orphée qui faisoit marcher au son de sa Lyre vne Forest de Lauriers, au milieu de laquelle estoit Daphné, à moitié changée en vn de ces arbres, avec Apollon qui en faisoit des Couronnes, chanta ce Recit en faveur du Roy, & de la Reyne sa Mere.

Fugitives

Fugitive Daphné, dy moy que vouloit dire
 La faute que tu fis,
De fuir Apollon, pour fuivre vn jour fa Lyre
 Dans les mains de son fils ?
D'où vient que ton esprit te rendoit inflexible
 Aux charmes de fa voix ?
Et n'ayant plus de sens, que tu fois plus sensible
 Aux accords de mes doits ?
Maintenant qu'vne écorce endurcit ta poîtrine
 Facile à mes appas,
Tu me suis à la trace, & mesme ta racine
 Ne t'en empesche pas.
Les destins envieux ont fait tous ces miracles,
 Prenant plaisir de voir
Qu'Apollon n'eût appris de ses propres Oracles
 L'erreur de son espoir.
Voilà qu'il te cultive, & sans que tu l'accueilles
 Favorable à ses vœux,
Il aime mieux orner sa teste de tes fueilles
 Que non pas de ses feux ;
Abandonnant son Char à ses heures mobiles
 Pour charmer son ennuy,
Il te vient visiter & les Muses gentiles
 Y viennent avec luy,
Aux rais d'vn si beau jour, qui n'ayant rien de sombre
 Eclaire l'Univers,
Diroit-on qu'en ces lieux le Soleil fut à l'ombre
 Des rameaux toûjours verds ?
REINE dont les vertus ont calmé de la Guerre
 Les vents seditieux ;
Et que tant de beautez, font estre sur la Terre,
 Ce qu'il est dans les Cieux,

Les Lauriers vous sont dûs autant côme à luy-mesme,
Il vous les viens offrir,
Tel que sans jalousie un Royal Diademe
Les pourra bien souffrir,
Pour vous aussi GRAND ROY, *dont la riche Couronne*
Est moindre que le Cœur
Prevoyant l'avenir, Apollon vous ordonne
Celle de grand Vainqueur.
Car vous devez un jour faire tant de Conquestes
Et vous, & vos Guerriers;
Que les Rives d'Eurote à Couronner vos Testes
Auront peu de Lauriers.

Orphée s'estant tû pour donner temps à Apollon son Pere de faire son Recit, il chanta ces Vers.

France les delices des yeux,
Terre que ie prefere aux Cieux,
Croy ce qu'Apollon te va dire :
Devant le midy de ses jours
Ton Roy verra dans son Empire
Commencer, & finir mon cours.

Mes mains d'un Art laborieux
Pour les Triomphes glorieux,
Luy tiennent des Couronnes prestes :
Mais je manqueray de Lauriers,
S'il faut qu'à toutes ses Conquestes
I'en mette au front de ses Guerriers.

Si loin du Celeste sejour,
Ie viens pour voir comme l'Amour
Triomphe aujourd'huy de la haine :
Le Ciel en doit-il murmurer ?
Le regard des yeux de ta Reine
Suffit-il pas pour l'éclairer ?

Quelques

DES RECITS.

Quelquefois le Recit sert à animer ceux qui doivent combattre, comme au Carrousel du Triomphe de la Vertu, contre les Monstres, fait cette année 1669. le 24. de Ianvier à Turin, sur la Neige par Madame Royale de Savoye, & les Dames de sa Cour. La Vertu, qui estoit assize sur vn Char d'argent, chanta ces Vers & ce recit, pour exhorter ces Amazonnes à la defaite des Monstres.

Sù sù l'armi impugnate
Belle ardite Guerriere
Alla Battaglia andate,
Quanto vezzose più tanto più fiere:
E se vincer sapete Amor ignudo
Armate contro il vitio hoggi lo scudo,
Vincete leggiadre
Le Barbare Squadre:
Dell' ardir che lampeggia
Entro di questa Reggia
Dell' Ardor, e del cuore
E del vostro Valore
Ia son fatta la guida
Acciò 'l vitio s'uccida.

En celuy de la Naissance du Prince d'Espagne, on chanta ceux-cy.

Viua España fecunda, Alegre viua
Madre de tanto Heroès famosos
Dignos de Palma, & de Laurel, de Oliua,
Como le an precedido valerosos:
A Prosperos sucesos se aperciba,
Con sus hijos de oy mas, por mas dichosos,
Pues vn Principe el cielo les à dado
PROSPERO tanto como deseado.

Il avoit nom Prosper.

X De

De tal prosperidad, de dichas tantas
Duplicados reciban para bienes
Las Magestades dos, las dos Infantas,
Que es, o España, lo mas bello que tienes:
Reciban los tanbien Provincias quantas
En dilatados terminos contienes,
Pues es quanto sucede al Cetro Godo
Todo Prosperidad, PROSPERO todo.

Ces Recits ne se font qu'à mesure que les Machines passent prés des Loges, & des Balcons des Princes, à qui s'adresse ce qu'on chante, & ce qu'on recite. Chaque Quadrille peut avoir les siens suivant les applications que l'on veut faire.

On peut faire ces Recits en Dialogues, comme on fit aux Courses de Bague de Versailles, de l'an 1664. où Apollon & les Quatre Siecles, aprés avoir fait le tour du Camp, s'estant arrestez devant les Reynes, firent ce Recit.

LE SIECLE D'AIRAIN
A APOLLON.

Brillant Pere du Iour, Toy de qui la puissance
Par ses divers aspects nous donna la naissance;
Toy l'Espoir de la Terre, & l'ornement des Cieux;
Toy le plus necessaire & le plus beau des Dieux;
Toy dont l'activité, dont la beauté supreme
Se fait voir, & sentir en tous lieux par soy-mesme:
Dis-nous par quel destins, ou par quel nouveau choix
Tu celebres ces Ieux aux Rivages François?

APOLLON.

Si ces lieux fortunez ont tout ce qu'eut la Grece

De gloire, de valeur, de merite, & d'adresse;
Ce n'est pas sans raison qu'on y voit transferez
Ces Ieux qu'à mon honneur la Terre a consacrez:
I'ay toûjours pris plaisir à verser sur la France
De mes plus doux Rayons la benigne influence:
Mais le charmant objet, qu'Hymen y fait regner,
Pour elle maintenant me fait tout dedaigner.
Depuis vn si long-temps, que pour le bien du monde,
Ie fais l'immense tour de la Terre, & de l'Onde,
Iamais ie n'ay rien vû si digne de mes feux
Iamais vn sang si noble, vn cœur si genereux,
Iamais tant de lumiere avec tant d'Innocence,
Iamais tant de jeunesse avec tant de Prudence,
Iamais tant de Grandeur auec tant de bonté,
Iamais tant de Sagesse auec tant de beauté.
Mille Climats divers qu'on vit sous la Puissance
De tous les demi-Dieux dont elle prit naissance,
Cedant à son merite autant qu'à leur deuoir
Se trouveront vn jour vnis sous son pouvoir.
Ce qu'eurent de grandeurs & la France & l'Espagne,
Les droits de Charles-quint, les droits de Charlemagne
En elle auec leur Sang heureusement transmis,
Rendront tout l'Univers à son Trone soumis:
Mais vn titre plus grand, vn plus noble partage
Qui l'éleue plus haut, qui luy plait d'avantage;
Vn nom, qui tient en soy les plus grands noms vnis,
C'est le nom glorieux d'Espouse de Loüis.

LE SIECLE D'ARGENT.

Quel destin fait briller auec tant d'injustice,
Dans le Siecle de Fer vn Astre si propice?

LE SIECLE D'OR.

Ah ! ne murmure point contre l'ordre des Dieux,
Loin de s'enorgueillir d'un don si precieux,
Ce Siecle qui du Ciel a merité la haine,
En devroit augurer sa ruïne prochaine,
Et voir qu'une Vertu, qu'il ne peut suborner,
Vient moins pour l'anoblir, que pour l'exterminer.
Sitost qu'elle paroist dans cette heureuse Terre,
Voy comme elle en bannit les fureurs de la Guerre :
Comment depuis ce jour d'infatigables mains
Travaillent sans relache au bonheur des humains;
Par quels secrets ressorts un Heros se prepare
A chasser les horreurs d'un siecle si barbare,
Et me faire revivre avec tous les plaisirs,
Qui peuvent contenter les innocens desirs.

LE SIECLE DE FER.

Ie sçais quels ennemis ont entrepris ma perte,
Leurs desseins sont connus, leur trame est découverte,
Mais mon cœur n'en est pas à tel point abbatu.....

APOLLON.

Contre tant de Grandeur, contre tant de Vertu,
Tous les Monstres d'Enfer unis pour ta defense,
Ne feroient qu'une foible, & vaine resistance :
L'Vnivers opprimé de ton joug rigoureux,
Va gouter par ta fuite un destin plus heureux :
Il est temps de ceder à la Loy Souveraine,
Que t'imposent les veux de cette Auguste Reine;
Il est temps de ceder aux travaux glorieux,
D'vn Roy favorisé de la Terre & des Cieux :
Mais icy trop long-temps ce different m'arreste,
A de plus doux combats cette lice s'appreste;

Allons

*Allons la faire ouvrir, & ployons des lauriers
Pour couronner le front de nos fameux Guerriers.*

Outre ces Recits, qui se font ordinairement par des Musiciens, quand on les chante, ou par des Comediens, quand on les recite simplement, il y a quelquesfois des Vers d'application aux personnes qui sont de ces Festes, à propos des Personnages qu'elles representent, ou des Devises qu'elles portent : comme sont les Vers qu'on distribuë ordinairement avec les sujets des Ballets. Ainsi aux Festes de Versailles, le Roy avoit pour Devise le Soleil avec ces mots : NEC CESSO NEC ERRO. Surquoy on fit ce Quatrain pour luy.

POVR LE ROY, REPRESENTANT ROGER.

*Ce n'est pas sans raison, que la Terre, & les Cieux,
Ont tant d'estonnemens pour un objet si rare,
Qui dans son cours penible, autant que glorieux,
Iamais ne se repose, & jamais ne s'égare.*

Pour le Duc de S. Aignan, representant Guidon le Sauvage, Marechal de Camp, ayant pour Devise vn Tymbre d'Horloge, frappé par le marteau qui sonne les heures, avec ces mots : DE MIS GOLPES MI RVIDO.

MADRIGAL.

*Les Combats que i'ay faits en l'Isle dangereuse,
Quand de tant de Guerriers ie demeuray vainqueur,
Suivis d'une epreuve amoureuse,
Ont signalé ma force aussi bien que mon cœur.
La Vigueur, qui fait mon estime,
Soit qu'elle embrasse un party legitime,
Ou qu'elle vienne à s'échapper :
Fait dire pour ma gloire aux deux bouts de la Terre,
Qu'on n'en void point en toute guerre
Ny plus souvent ny mieux frapper.*

Pour Monsieur LE DVC representant ROLAND.

Roland fera bien loin son grand nom retentir,
La Gloire deviendra sa fidele Compagne,
Il est sorti d'vn sang qui brule de sortir
Quand il est question de se mettre en campagne.

Aux Courses de Turin, faites sur la neige cette année 1669. le 24. Ianvier : Il y avoit vn Quatrain pour chaque Amazonne.

POVR MADAME ROYALE,
REPRESENTANT SOPHRONISBE LA PRVDENTE.

Condottiera suprema hor la Prudenza
Inuitta all' Armi le pompose Squadre,
E già monstran l' Amazzoni leggiadre
Ch'il tutto abbate vna Regal Presenza.

POVR MADAME LA PRINCESSE
SERENISSIME, REPRESENTANT ARPALACE LA FORTE.

La suora son del Grande Alpino Sire,
Ch'il cuor dell' Alpi ancor porto piu forte,
Vò ch'al vitio il mio stral porti la Morte
Con giusto sdegno essercitando l' Ire.

POVR LA COMTESSE DE SALE,
REPRESENTANT CELIE LA CONSIDERE'E.

Non val Mostri crudel, vostra fierezza
Contro d'vn cuor che non pauenta alcuno,
E col considerarui ad vno ad vno
Hoggi v'abbatterà la mia Bellezza.

Il seroit trop long de rapporter tous les autres. Ces trois suffiront pour seruir de montre, & pour en faire voir l'vsage.

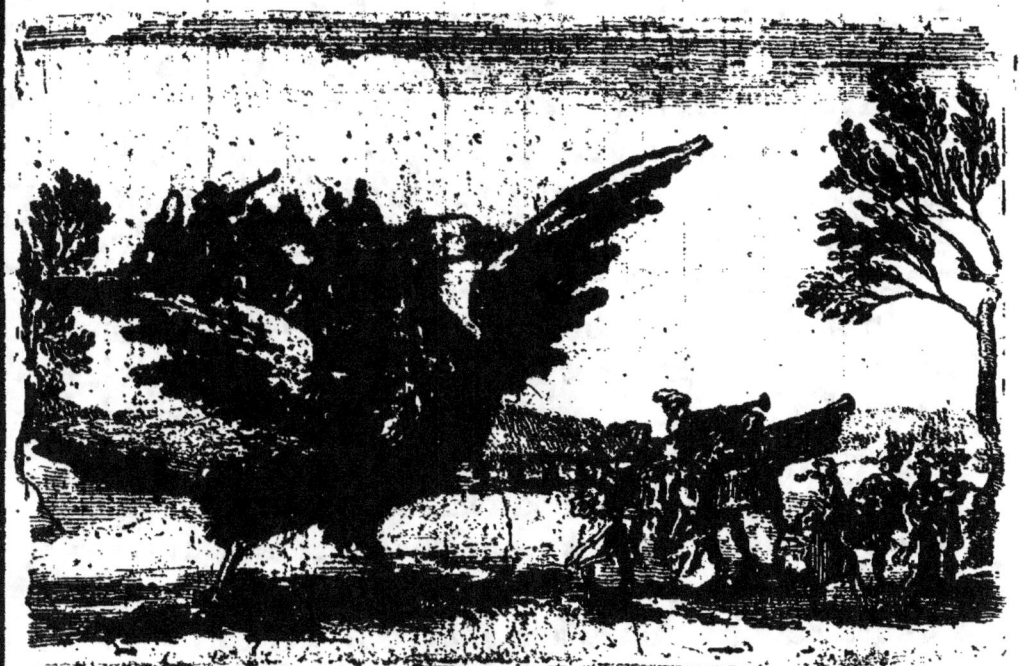

DE L'HARMONIE.

IEN que l'Harmonie ne soit qu'vne expressiõ grossiere de cette Eloquéce persuasiue, qui se rend la Maistresse des Esprits, ce charme des oreilles ne laisse pas de faire des impressions si fortes sur les sens, que les animaux, mesmes les plus fiers, en sont addoucis. Aussi les premiers Sages se persuaderent, que le Monde ne subsistoit que par des concerts harmoniques, dont les Cieux regloient tous les mouvemens, & faisoient toutes les cadences. C'est sur de pareils

pareils fondemens que la Fable, & les Poëtes firent baſtir des Villes, & des murailles, & mouvoir des arbres, & des rochers au ſon des Luths, & des Guiterres. L'Economie du corps humain, qui eſt vne image du grand Monde, ſemble appuyer ce ſentiment, puiſqu'il eſt lié de muſcles, de nerfs, de tendons, & de clavicules, comme vn inſtrument de Muſique l'eſt de cordes, & de chevilles.

Il n'eſt donc rien de plus naturel à l'homme que l'Harmonie, particulierement dans la joye, qui ouvrant le cœur à l'effuſion des Eſprits, les porte en abondance par tout le corps. Les conduits de la voix, qui s'en rempliſſent plus aiſément, par le tranſport naturel de la chaleur, qui les éleve, en reçoivent des vibrations ſi ſubites & ſi impetueuſes, qu'ils ſont obligez de ceder à leurs mouvemens, & de leur donner vn paſſage auſſi libre, que leur entrée eſt ſoudaine & precipitée : de là vient que la Ioye nous fait chanter, & ſauter en meſme-temps, par les diverſes agitations que cauſe dans toutes les parties du corps cette effuſion des Eſprits.

Ne cherchons point donc d'autre cauſe de la coutume conſtante de tant de ſiecles, qui ont meſlé la Muſique, & le ſon des Inſtrumens à toutes leurs Feſtes publiques, & advoüions que la conformité de tant de peuples eſt plutôt vn mouvement de la Nature, qu'vn effet du caprice, ou du hazard.

Le premier Triomphe des Iſraëlites, delivrez de la ſervitude n'eut point d'autre appareil que le chant de la ſœur de Moyſe, & les concerts de voix, & d'inſtrumens d'vne troupe de femmes qui ſe ioignirent à elle. L'Harmonie ne devoit pas donc manquer aux Carrouſels, qui ſont des Feſtes d'appareil, & des rejoüiſſances publiques. Auſſi comme ce ſont des Feſtes militaires & galantes, des Ieux

en

en forme de Combats, & des Exercices guerriers, changez en Divertissemens, leur harmonie est de deux sortes, l'vne militaire, fiere, & guerriere, l'autre douce & agreable. La premiere se met en teste de chaque Quadrille, pour animer les Cavaliers, & pour annoncer leur venuë, leur entrée dans la Carriere, leurs Comparses, & leurs Courses; & l'autre ne sert qu'aux Recits, aux Machines, & à la Pompe.

Les Trompettes, Tambours, Tymbales, Clairons, Nacaires, Attabales, Cornets, Timbes, Cimbales, Dulcines, Haut-bois, Cromornes, Fifres, Flutes traversieres, sont les instrumens les plus propres pour cette harmonie guerriere. Les Luths, Theorbes, Guitterres, Musettes, Clavessins, Epinettes, petites Orgues, Violons, Violes, Harpes, Flutes douces, & autres pareils Instrumens, sont les plus propres pour l'Harmonie des Chars, & des Machines, où il y a des Personnages paisibles, comme les Vertus, & les Nymphes.

Ces Instrumens doivent estre propres des Personnes que l'on introduit en ces Festes. On donne des Attabales, & des Nacaires aux Mores, des Tymbales, & des Tambours aux Allemans, des Clairons aux Persans, des Cornets tors aux Tritons, des Flutes aux Satyres, & des Sifflets à sept tuyaux. Aux Bergers des Musettes, & des Chalumeaux, des Trompes aux Postillons, & des Cors de Chasse aux Chasseurs. La Lyre à Apollon, & à Orphée : ainsi des autres. Sur les Machines Militaires, il ne faut que des Instrumens Militaires. Sur les Machines Champestres, & Rustiques, des Instrumens champestres. Sur les Vaisseaux des Trompettes Marines.

On fait au son de ces Instrumens des Ballets, & des Danses de Chevaux, & les Sybarites sont les premiers

Y qui

qui les dresserent de cette sorte, avec tant de succez, que Pline asseure que toute leur Cavalerie avoit des chevaux dressez de cette sorte : *Docilitas tanta est, vt vniuersus Sybaritani exercitus Equitatus ad symphoniæ cantum saltatione quadam moueri solitus inueniatur.*

Athen. Deipnosoph. l. 12. cap. 3.

Athenée a remarqué apres Aristote, que les Crotoniates qui leur faisoient la guerre, s'en estant apperceus, firent secrettement apprendre à leurs Trompettes les airs de Balets qu'on faisoit danser à ces Chevaux, & que les ayant fait sonner, quand la Cavalerie des Sybarites parut, leurs Chevaux au lieu de combattre, & de suivre les mouvemens des Cavaliers qui les montoient, se mirent tous à danser, ce qui leur donna le moyen de les mettre en desordre, & de les tailler en pieces, sans beaucoup de resistance. Charon de Lampsaque raconte la mesme chose des Cardiens, qui furent defaits par les Bisaltes, peuples de Macedoine, par vn stratageme semblable.

Lib. 2. de finibus ac limitibus.

Ces Animaux aiment l'harmonie, particulierement celle des trompettes, & des tambours, qui les excitent au Combat, & aux Courses, comme Solin a remarqué : *Voluptatem his inesse Circi spectacula prodiderunt. Quidam enim Equorum cantibus tibiarum, quidam saltationibus, quidam colorum varietate, nonnulli etiam accensis facibus ad cursus provocantur.*

Poly hist. cap. 57.

Au Carrousel du feu Roy, les Chevaliers du Lys danserent vn Balet à cheval, de huit figures.

La premiere estoit de six Chevaliers, les six Escuyers apres, au pas, & aux courbettes.

La seconde estoit vn tour au pas en rond, & vn autre à courbettes.

La troisiéme, deux demy voltes à courbettes, les Escuyers vn tour au galop.

La

DE L'HARMONIE. 171

La quatriéme, deux passades à courbettes, & les Escuyers deux demy voltes terre à terre.

La cinquiéme, deux voltes à courbettes, & les Escuyers deux voltes terre à terre.

La sixiéme, les trois faisant au milieu du rond vne volte ensemble, les trois autres alloient & venoient à courbettes, de costé : Les Escuyers apres faisoient vne volte & demi, terre à terre, chacun autour de son Chevalier.

A la septiéme, ils partoient vis à vis l'vn de l'autre, & faisoient vne volte changeant de Compagnon, deux à deux, & puis vne demy volte, retournant châcun à sa place toûjours à courbettes. Apres les Escuyers s'entrelassoient en faisant vne chaisne terre à terre.

La huitiéme, cependant que les Escuyers faisoient la chaisne, les Chevaliers reprenoient leur rang, & allant vingt pas à vingt courbettes, ils faisoient vne belle figure; & puis les Escuyers en firent vne, où l'adresse n'étoit pas moindre. Apres ils reprenoient la mesme suite, & se trouvant en bon ordre, & en belle figure, ils s'en retournerent continuellement au pas, & à courbettes, jusques à ce qu'ils arriverent à la place du Camp, qui leur estoit destinée.

Ce Ballet fut de l'Invention de Monsieur Pluvinel, Escuyer du Roy, qui dressa luy-mesme les chevaux, & qui fut de la Troupe des Chevaliers, qui firent cette Entrée.

Toute la cadence des Chevaux se reduit à quatre sortes d'airs, à l'air de terre à terre, l'air des courbettes, l'air des caprioles, & l'air d'vn pas & vn saut.

L'air de terre à terre, est de pas, & de mouvemens égaux, en avant, en arriere, à volte sur la droite, ou sur

la gauche, & à demy volte. On le dit air de terre à terre, parce que le cheval ne s'y éleve point.

L'air des courbettes, est vn air de mouvemens à demy éleuez, mais doucement en avant, en arriere, par voltes, & par demy voltes sur les costez, faisant son mouvement courbe, ce qui fait donner le nom de Courbette à cet air.

Les Caprioles ne sont autre chose que des sauts que fait le Cheval à temps dans la main, & dans les talons, se laissant soûtenir de l'vn, & aider de l'autre, soit en avant, en vne place, sur les voltes, & de costé. Tous sauts ne se peuvent pas nommer Caprioles, mais seulement ceux qui sont hauts, & elevez tout d'vn temps.

L'air d'vn pas & vn saut, est vn air composé d'vne capriole, & d'vne courbette fort basse. On commence par vne courbette, & apres s'afermissant l'aide des deux talons, & soutenant ferme de la main on luy fait faire vne capriole, & lâchant la main, & le chassant en avant, on luy fait faire vn pas. Apres on recommence si l'on veut, retenant la main, & aidant des deux talons, pour luy faire faire vne autre capriole.

Ces airs ont diverses passades, qui sont comme les temps de l'harmonie qu'il faut observer. Car comme dans le Ballet ordinaire il y a trois choses, l'Air, les temps de l'Air, & la Figure. Le ballet des Chevaux les a aussi. L'air du Ballet est lent, ou precipité, gay, ou grave, &c. Il y a aussi les quatre airs des mouvemens des Chevaux, comme ie les viens d'expliquer. Les temps des airs sont les mouvemens des instrumens ausquels il faut accommoder les mouvemens des pieds & du corps, en sorte qu'ils se repondent, ce qu'on appelle proprement cadence, parce qu'ils commencent & finissent en mesme temps, comme

deux

DE L'HARMONIE. 173

deux corps qui s'élevent & tombent en mesme temps? La Figure est propre & de rapport. La propre est celle d'vn seul, qui allant en avant, ou en arriere, en rond, ou en tortillant, exprime par ses mouvemens des figures differentes. Celle de rapport, est celle de plusieurs danseurs, qui dansent dos contre dos, de front, sur vne ligne, en rond, ou en quarré, avec vne iuste proportion des mouvemens de l'vn à ceux de l'autre, l'vn faisant sur la droite, ce que l'autre fait sur la gauche, pour ajuster la figure.

Les téps des airs des Chevaux, sont donc les passades qu'on leur fait faire, les faisant aller en avant, en arriere, à vne place, & de costé deça & delà. De tous ces mouvemens se font diverses figures, & quand d'vn seul temps sans s'arrester, on fait aller son cheval de ces quatre manieres, on appelle cela faire la Croix ; ce qui est vne figure.

Les Passades relevées sont les plus difficiles, parce qu'il faut que le cheval quelque plein de feu qu'il soit, ait avant que de commencer la patience de se tenir à vne place, & droit & puis qu'il ait l'art de bien partir de la main, qu'il arreste iuste sur les hanches, & que de la mesme cadence de son arrest dans la main il acheve la demie volte, au fermer de laquelle il attende sur les hanches allant en vne place, le temps de l'autre repart, & ainsi deux, trois, quatre, ou six demies voltes selon le temps de l'harmonie. Pour manier à vn pas & vn saut, il faut que le Cavalier lasche la main, afin que le cheval fasse le pas avec vn peu de furie, comme s'il manioit terre à terre, puis soudain il faut tirer la main, comme quand il manie à courbettes, après la soutenir pour luy faire faire la capriole fort haut.

Comme il y a diverses passades pour les airs de terre à terre, & des courbettes, il y a aussi trois sortes de caprio-

Y 3 les

les : qui estant toutes trois de mesme hauteur ne different que par le mouvement des pieds du cheval. Aux veritables caprioles le cheval estant en l'air à la fin de sa hauteur avant que tomber à terre espare entierement du derriere, faisant resonner la jointure du jarret. C'est à dire qu'il ruë tout d'vn coup, en estendant les jambes en arriere avec violence. Quand il n'espare qu'à demy on donne le nom de balotade à la capriole, & le nom de groupade quand au lieu de ruër, & d'estendre les jambes en arriere il les trousse sous luy, comme s'il les vouloit retirer dans le ventre, & retombe presque les quatre pieds ensemble, ayant le temps plus court que celuy des balotades.

Les Trompettes sont les instrumens les plus propres pour faire danser les chevaux, parce qu'ils ont loisir de reprendre haleine, quand les Trompettes la reprennent, il n'est point aussi d'instrument qui leur plaise plus, parce qu'il est martial, & que le cheval est genereux, & aime ce bruit militaire. On ne laisse pas de les dresser, & de les accoustumer à l'harmonie des violons, mais il en faut vn grand nombre, que l'air soit de Trompette, & que les Basses marquent fortement les cadences.

Selon la gayeté, ou la gravité des airs, on manie les chevaux pas à pas, ou on les pousse au galop, on court en rond, en ligne, en quarré, en triangle, & de diverses manieres pour faire diverses figures.

L'vn des plus beaux Ballets de Chevaux que l'on ait vû, est celuy d'Eole Roy des Vents, que le sieur Alfonse Ruggieri Sanseverino, fit aux nopces du Prince de Toscane l'an 1608. à la Place de sainte Croix à Florence. Sur vn des fonds de cette place paroissoit vn grand écueil, avec vne caverne enfoncée dans vn rocher, & fermée d'vne grande porte ferrée de cadenats.

<div style="text-align: right;">Dom</div>

DE L'HARMONIE. 175

Dom Antoine de Medicis qui faisoit la fonction de Mestre de Camp, ayant reconnu la Carriere, Eole Roy des Vents, entra la Couronne en teste sur vn grand Cimier, accompagné de douze Mariniers, ausquels il apprit autrefois l'vsage des voiles, & la nature des vents. Douze Tritons marchoient devant luy, sonnant de leurs trompes: huit Sirenes avec des Fiffres, & des Sourdines, & quatre Sonneurs de Nacaires, vestus de noir semé de grêle pour representer les tempestes, qui sont les vents imprevûs, qui s'élevent soudainement. Ils estoient suivis de huit Pages, qui representoient les Effets des Vents, qui rendent le Temps froid, chaud, humide, sec, clair, obscur, serein, & plein de nuages.

Le Chariot estoit celuy de la Renommée qui vole, & va par tout comme le vent. La Vierge celeste estoit sur ce Chariot assise sur vn Lion, couronnée d'Estoiles, & l'agrafe de sa grande Mante representoit le signe de l'Ecrevisse.

Les deux Parrains marchoient apres ces Pages. Le Char de l'Ocean marchoit aprés tiré par deux grandes Baleines. Il representoit vn grand Ecueil couvert d'Algue, de Corail, & de divers Coquillages. Les Nymphes de la Mer, des Rivieres, & des Fontaines estoient assizes sur cét Ecueil, & faisoient vn grand concert de Musique que Dolopée femme d'Eole regloit. Ce Prince ayant passé en cét équipage, & estant arrivé devant la Loge des Princes, fit la reverence à la nouvelle Espouse, & luy ayant offert son Royaume, & toutes ses Troupes, prit vne lance en main, & partant tout d'vn coup alla d'vne belle course rompre contre la porte de la Caverne des Vents, qui en ayant esté ouverte, & les cadenats brisez, mit en liberté trente deux Cavaliers, & cent vingt-

huit

huit Estaffiers, qui courant comme les vents qu'ils representoient s'allerent rendre à l'autre fond de la Place, d'où ils recoururent vers leur Caverne, iusqu'à ce qu'Eole les arresta, par les divers commandemens qu'il leur fit, pour les ranger en figure triangulaire. Il les mena tous en cét ordre faire la reverence à la Princesse pour qui se faisoit cette Feste. Aprés ayant pris leurs places du costé de bise, ils commencerent à manier leurs chevaux en rond sur la droite, & marchant terre à terre, ils se mirent file à file pour faire la chaisne, & seize l'ayant rompuë en firent vne plus serrée, dont huit s'estant encore detachez en firent vne plus petite. Les premiers allant à courbettes manierent à voltes, & à demy voltes, & se joignant par passades deux à deux, quatre à quatre, & huit à huit méloient des caprioles au galop, & caracollant en figures firent vn labyrinte merveilleux de cette place par leurs divers enlassemens, & leurs evolutions.

L'an 1615. on fit vn autre Ballet de Chevaux en cette mesme Cour, pour l'arrivée du Prince d'Vrbin, mais d'vne maniere aussi galante que le precedent, puis que ce fut vne attaque, & vn combat en cadence contre trois cens hommes de pied, qui firent divers Bataillons en croissant, en ovale, en quarré, & en triangle. Ils avoient si bien dressé leurs Chevaux, qu'ils ne perdirent iamais la mesure des airs, qui avoient esté faits pour ce sujet. Il y eut grand nombre de Machines tirées par des Lyons, des Cerfs, des Elephans, & des Rhinocerots, & comme on representoit le Triomphe d'Amour sur la Guerre. Les quatre parties du Monde suivirent le Char du Victorieux sur autant de Chariots. Celuy de l'Europe estoit tiré par des Chevaux; celuy de l'Afrique par des Elephans; celuy de l'Asie par des Chameaux, & celuy de l'Amerique par des

des Licornes. Le Chariot du Triomphe de Mars, & de Venus alloit ensuite, & celuy de la Reine des Indes escorté de soixante-quatre Chevaliers, merveilleusement bien vestus, & armez, & suivis de cent Estafiers. Gradamant Roy de Melinde, & Indamor Roy de Narsingue, suivoient le Chariot de cette belle Reine: le premier accompagné de cinquante Chevaliers, & de cent cinquante Gardes à pied: & l'autre tout de mesme. Apres suivoient six vingt Soldats Afriquains, cent Indiens, cent Asiatiques, cent cinquante Europeans, douze Sauvages, & douze Geants, tous diversement habillez, & armez à la mode de leurs Pays. Les Machines de cette Feste furent gravées par Calot.

Il n'est pas merveille que l'on puisse dresser des Chevaux à la danse, puis qu'on y dresse des Chiens, des Singes, des Ours, & des Elephans mesmes qui sont les plus lourds des animaux. Elien, Martial, & Arian parlent des danses de ces animaux; qui ont une inclination merveilleuse à l'Harmonie. *Enimverò ad numerum saltare, tibia auditione de mulceri, cursum tardare ad soni tarditatem, seque remittere ad remissionem tibiæ; rursus quùm acutè sonans impellit festinare, discere, assequi perfectè Elephantus solitus est.* Voilà toutes les marques de la justesse des cadences qu'Elien leur donne, quand il asseure qu'ils s'ajustent à la mesure des airs, aux temps, & à la nature des Tons. Mais ce qu'il ajoûte est encore plus merveilleux, quand il dit que du temps de Germanicus, on en dressa avec tant de succez, qu'ils dansoient de justes Ballets, en diverses figures, & vestus de divers habits propres aux sujets qu'ils representoient: *Duodecim numero Theatrum ingressi, composito gradu incedebant, in diversas Theatri partes divisi ac molliter ingredientes*

Lib. 2. hist. anim. c. 11.

Lib. 2. hist. anim. c. 11.

gredientes toto corpore diffluebant, miro ornatu, nimirum stolis saltatoriis, & floridis induti, solaque magistri significatione vocis ordinatim instructi, vt ferunt gradiebantur. Ac verò rursùs si illis hoc imperaretur in orbem saltabant. Eumdemque orbem ad imperantis vocem denuò solvebant, & explicabant. Atque nunc flores pauimentum ornabant spargentes, idque parcè & modestè : nunc pedibus terram pulsantes concinnam & moderatam saltationem vnâ consensione obibant. On les a vû mesme manger en vn Festin, dit encore cet Historien, avec tant de retenuë, & de modestie, que les hommes les mieux reglez ne l'auroient sceu faire avec plus de bienseance.

Si des animaux si lourds, ont tant d'addresse, les Chevaux qui sont plus maniables, peuvent bien estre plus capables de discipline, & d'autant plus aisément que les hommes les montent, & ont deux aides pour les conduire, la bride, & les esperons.

D'ailleurs il est à observer qu'il est peu d'animaux qui n'ayent de l'Instinct pour l'Harmonie, qui estant vn son mesuré, fait certaines vibrations sur leurs corps, & sur leurs fibres, par les agitations de l'air, & la consonance de leurs muscles, que pourveu que l'on trouve l'air, qui peut faire ces vibrations, on ne sçauroit manquer de les exciter. Il n'est pas jusqu'aux poissons, qui sont les animaux les plus indisciplinables, qui n'aiment la danse, & le son des Instrumens : ce qui fait qu'on employe ces artifices pour les prendre, comme Elien a remarqué pour les Pastenades.

Pastinacas capiunt, qui earum piscationis studiosi sunt, & desiderio non frustrantur in hunc modum. Saltant & canunt, quàm possunt suauissimè. Illa verò tùm auditu mulcentur, tùm spectanda saltatione se oblectant, &

Lib.1.hist. anim.c.39.

& adnant propiùs. At piscatores sensim ac pedetentim recedunt. Ibi tùm dolus in miseras structus apparet, qua saltatione, & cantu allectata fuerunt, retibus iam extensis inclusa capiuntur.

Il faut encore remarquer, que toute sorte d'harmonie ne plaît pas indifferemment à toutes sortes d'Animaux, la diversité des temperamens, & de la disposition du corps, rend les inclinations diverses, & les mouvemens differens. On connoit par là la sympathie, ou l'antipathie naturelle, qu'on peut avoir avec diverses personnes, lors qu'on prend plaisir à leur oüir chanter certains airs, qu'ils chantent plus volontiers que les autres, ou quand on est rebuté de ceux qui leur plaisent d'avantage. Ainsi l'on peut dire que comme il y a des consonances, & des dissonances, qui font les accords de l'Harmonie, ou qui les rompent, il y a aussi des rapports de mouuemens dans les differentes dispositions des corps, ce qu'on peut appeller le miracle de la nature, qui a fait vn concert merveilleux de toutes ses productions sympathiques, & antipathiques pour regler nos mouuemens, & nous donner des semences naturelles d'amour, pour ce qui nous est convenable, & d'aversion pour ce qui nous peut nuire. Il faut donc dire que l'harmonie de certains airs, & de certains instrumens, se trouvant sympathique avec nos corps, ou les corps des animaux, de qui les muscles peuuent estre dans vne disposition semblable à celles des cordes d'vn luth bien monté, dont l'vne estant touchée fait vibrer toutes les autres : il se fait de pareils tremouflemens dans ces corps au son de ces instrumens, & ces tremouflemens agitent les esprits d'vne maniere si douce, que toutes les parties où ils vont en ressentent du plaisir, par les chatoüillemens qu'ils leur causent. Enfin comme dans toutes les passions,

passions, il y a des mouvemens particuliers des esprits, qui font passer ces affections de l'ame jusques sur les corps, on peut aussi exciter ces passions differentes par le moyen de divers airs, & de divers Instrumens qui agitent ces Esprits differemment. Ainsi les Trompettes & les Tambours excitent la Hardiesse, & le Courage, par vn bruit Militaire, & Martial, qui agite les Fibres, & les Esprits plus fierement. Le Luth au contraire excite les langueurs d'Amour, par des tons mols & languissans, tandis que les mouvemens precipitez & violens, excitent la crainte, comme le Tocsin, & les décharges imprevûës des Canons, & des Mousquets.

Cela estant ainsi, il faut estudier la nature, & le temperament des animaux, que l'on veut faire danser, & les mouvemens qui leur sont plus ordinaires, & plus naturels, pour faire choix des Instrumens, & des airs, qui sont plus propres à regler ces mouvemens. L'on ne doit guere attendre des Chevaux que des danses Militaires, ny se servir d'autres Instrumens que de Tambours, & de Trompettes, ou des airs qui conviennent à ces Instrumens, comme j'ay déja dit, parce que ce sont ceux qui ont plus de rapport au temperament militaire de cet animal genereux.

Les figures de ces dances dependent de l'addresse de ceux qui montent les Chevaux, qui les peuvent tourner à toutes mains, à voltes, & demi voltes par le moyen de la bride : mais il faut affecter de faire peu d'action du corps; afinque le cheval semble faire de luy mesme tous les mouvemens. C'est pour cela qu'on les dresse à sentir les genoux, & le gras des jambes quand on les presse, sans qu'il soit besoin de se servir du talon, & de la main, beaucoup moins du bras, & d'vne partie du corps.

DES

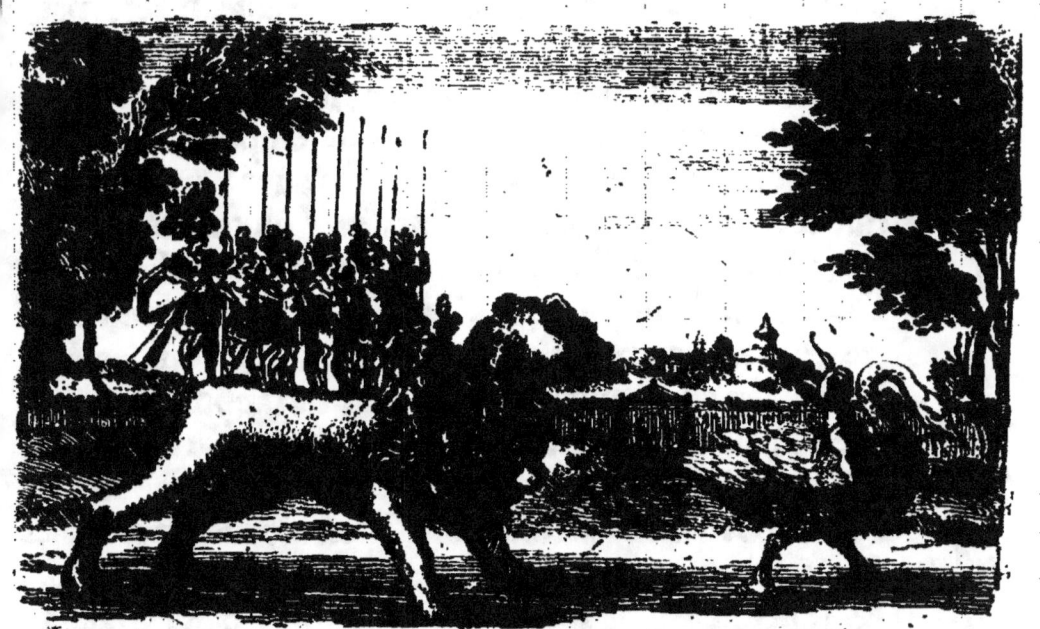

DES CHEVAVX,
Et des autres Animaux qui peuvent servir aux Carrousels: & des Habits.

A plufpart des exercicés de Courfes, de Combats, & de Tournois, fe font avec des Chevaux, quoy qu'il y ait des Combats à pied, & des Carroufels de Sale, comme j'ay déja remarqué. Les Anciens ne fe fervoient gueres des Chevaux dans les exercices du Cirque, que pour tirer leurs Chariots, auffi mettoient-ils toute leur addreffe

à estre bons Cochers, & ils estoient d'ailleurs fort mauvais hommes de cheval.

Ils en attelloient deux, quatre, six & mesme huit de front, quoy que rarement, & pour emporter le prix il ne falloit pas seulement les pousser auec plus de vitesse que les autres pour leur faire acheuer plutot leurs courses, mais il les falloit tourner court dans le detour du Cirque, & si iuste que le Char ne se fracassast point contre les buttes comme il arriuoit souuent. De tous les Animaux, il n'en est aucun, qui ait plus de rapport à l'Homme, & qui semble estre plus à ses vsages que le Cheval. La Nature, dit Oppien, semble luy avoir donné mesme cœur, & mesmes inclinations. Il est docile pour toutes sortes d'exercices, on le tourne à toutes mains, & la bride, & l'éperon le font aller, venir, courre, parer, sauter, avancer, reculer comme l'on veut. Il a du cœur, il aime la gloire, & il se plait aux caresses, & aux applaudissemens. Ils ont du Iugement, dit Solin, & reconnoissent leurs Maistres, & les Ennemis de leurs partis, il s'en est mesme trouué quelques-vns, qui n'auroient pas souffert que d'autres les montassent: Quelques-vns ont pleuré la mort de ceux qu'ils avoient seruis, & quelques-vns se sont laissé mourir de faim apres les avoir perdus. *Equis inesse iudicium documentis plurimis patefactum est, cum iam aliquot inventi sint, qui non nisi primos dominos agnoscerent, obliti mansuetudinis, si quando mutassent consueta servitia. Inimicos partis suæ norunt, adeò vt inter prælia hostes morsu petant. Sed illud majus est, quod rectoribus perditis, quos diligebant accersunt fame mortē.*
Le mesme Autheur a remarqué qu'aux Courses, & aux Ieux solemnels du Cirque, ils ne laissoient pas de courir, & de tourner autour des bornes, & de s'arrester au lieu où

Ἵπποι μὲν σὺ ἄλλα φύσις περὶ τεχνήεντα Νεμέριον κραδίην καὶ εἴδμενα δαιάλα ἦτορ. Cynegetic. lib. 1.

In Circo ad currus iuncti equi non dubie intellectū adhortationis & gloriæ fatentur amissos lugent dominos, lachrymasque interdūm desiderio fundunt. Plin.

Solin. Polyhist. c. 57. Affectum Equinum lachrymæ probant. Ibid.

où devoient finir leurs Courses, comme pour demander le prix, quoy que ceux qui les conduisoient fussent tombez de leurs Chariots. Ils rusoient mesme en cet estat, pour prendre le devant des autres, comme ils firent aux Courses de l'Empereur Claude : *Ingenia Equorum, & Claudij Cæsaris Circenses probarunt, cum effuso Rectore quadrigæ, cursus æmulos, non minùs astu, quàm velocitate præverterent, & post decursa spatia legitima ad locum Palmæ sponte consisterent, velut victoriæ præmium postularent*

Les Chevaux de Cappadoce, & de Sicile, estoient autrefois les plus celebres pour les Courses du Cirque : Les premiers, plus vieux ils estoient, & plus ils avoient de legereté, & de vigueur : ce qu'Oppien considere avec raison comme vn prodige :

Miraculum in Cappadocibus ingens vidi pernicibus,
Quoad quidem tenellum in ore dentem,
Et lacteum ferunt corpus sunt imbecilli:
Celeriores autem sunt, quantò magis senescunt.

Le mesme Autheur donne les Chevaux de Sicile pour les meilleurs coureurs du Monde : cependant il dit tôt apres que ceux d'Armenie, & des Parthes sont plus vistes à la course, & leur prefere encore les Chevaux d'Espagne.

Equorum verò quotquot genera educavit immensa
Tellus Velocissimi Siculi.
Velociores autem Siculis propter Euphratis fluenta
Armenij, Parthiquè demissa iuba sunt.
Verumtamen etiam Parthis longè antistant Iberi.

Θαῦμα δὲ
κατιδε-
σιασι μέγ᾽
ὕψαυκ ἐπ᾽
κινίσκικα
εἰσέτι μέν
νηπίην ὑπὸ
γαμφηλῆσι
ὀδόντα. Καὶ
γαλαγερὸν
φορέωσι δέ-
μας, τοι δὲ
ὁ ἀδύλοιο
Κραιπνό-
τεροι ὅ τελέ-
θωσιν ὅσσω μᾶλ-
λα γηράσ-
κωσι.
Cyneget.
lib. 1.
Ἴππων δ᾽
ὁσσα φῦλα
τίκτως
μυρίου αἶα
Ὠκύτατοι
Σικελοί.
Κραιπνό-
τεροι Σικελῶν
Ἀρμένιοι
Πάρθοι τε
Ἀλλ᾽ ἄρα καὶ
Πάρθοισι
μέγα προ-
φέρουσιν Ἴβη-
ρες.

Il ajoûte en termes de Poëte qu'il n'y a que l'Aigle, & l'Epervier, ou le Dauphin, qui puissent disputer de vitesse avec ces Chevaux de Castille, ou d'Andalousie.

Vegece les met en parallele avec ceux de Cappadoce pour les Courses du Cirque, quand il dit, *Cappadocum gloriosa nobilitas: Hispanorum par, vel proxima in Circo creditur.*

Les Chevaux d'Espagne, & les Barbes qui viennent d'Alger & de Tunis, sont aujourd'huy ceux dont on se sert pour ces Courses, & pour ces Exercices, parce que ce sont des Chevaux fins, genereux, & legers à la main.

Non seulement on considere aux Chevaux, le pays d'où ils viennent, mais encore la race dont ils sortent; C'est pour cela que les Empereurs Valentinien, Valent, & Gratien écrivirent expressément à Ampelius Preteur à Rome, de faire nourrir à leurs frais les Chevaux sortis du Haras de Palmas, & d'Hermogene, quand ils ne seroient plus propres pour les Courses, afin qu'on en conservât la race. *Palmatis atque Hermogenis Equos, quos in curulis certaminis sorte, vel contentionis incertum, vel annorum series, vel diversa ratio debiles fecit,* <small>xv. Cod. Theodos. Tit. x. de Equis curulibus.</small> *ex horreis fiscalibus alimoniam præberi decrevimus.* On vendoit les autres, comme on void par la suite du Decret de ces Empereurs. *Equos verò Hispani sanguinis vendendi solitam factionariis copiam non negamus.* Cependant les Chevaux d'Espagne estoient celebres pour les Courses témoin Claudien:

<small>In Panegyr. Manlij Theodos. Cons.</small>
Illustret Circum sonipes, quicumque superbo
Perstrepit hinnitu Betim, qui splendida potat
Stagna Tagi, madidoque iubas aspergitur auro.

On

On dit qu'vn cheval pour estre bon, doit avoir trois parties correspondantes à trois de la Femme, la poitrine, le fessier, & les crins. C'est à dire poitrine large, croupe remplie, & les crins longs. Trois du Lyon, le maintien, la hardiesse, & la fureur. Trois du Bœuf, l'œil, la narine, la jointure. Trois du Mouton, le nez, la douceur, la patience. Trois du Mulet, la force, la constance au travail, & le pied. Trois du Cerf, la teste, la iambe, & le poil court. Trois du Loup, la gorge, le col, & l'ouïe. Trois de Renard, l'oreille, la queuë, le trot. Trois du Serpent, la memoire, la veüe, le contournement. Trois du Lievre, ou du Chat, la course, le pas, la souplesse. Il y a des Academies pour les dresser au manege, & à tous les exercices, & il ne faut pas moins d'adresse, de vigueur, & de soupplesse en ces Animaux, que de force, d'experience, & de dexterité en ceux, qui s'en servent pour reüssir en ces exercices.

Dás les Carrousels il y a cinq sortes de Chevaux. Ceux qui servent aux Trompettes, Aides, Officiers, Pages, & autres personnes semblables. Ceux qui tirent les Chariots, & les Machines: les Chevaux de main, que les Esclaves, & les Valets de pied conduisent pour servir aux Courses, les Chevaux de parade, que montent les Cavaliers, & les Chevaux de charge, qui portent les Armes, les Pavillons,&c.

On affecte de choisir des Chevaux de mesme couleur, & de mesme poil pour chaque Quadrille, ce qui sert à les distinguer les vnes des autres, outre la diversité des habits, des instrumens, & des Machines. Ainsi toute vne Quadrille meine des Chevaux gris pommelé, ceux d'vne autre sont noirs, vne autre en a d'Alezan, vne autre

d'Au

d'Aubere. On void des Pies en l'vne, des Chevaux Roan en l'autre. M.^r Scudery a affecté cette diversité de couleurs dans les treize Quadrilles qu'il a decrites au second volume de l'Esclave Reine. Ceux de la premiere sont blancs. Ceux de la seconde noirs & luisans comme du Geez. Ceux de la troisiéme Pies. Ceux de la quatriéme Bays. Ceux de la cinquiéme Roan. Ceux de la sixiéme gris pommelé. Ceux de la septiéme Isabelle. Ceux de la huitiéme d'Alezan brûlé. Ceux de la neufviéme Rubican. Ceux de la dixiéme Bays brun. Ceux de l'onziéme Aubere. Ceux de la douziéme blancs mouchetez de Bay rouge. Ceux de la troupe du Chevalier inconnu, qui faisoit la treiziéme, estoient gris.

Comme les Anciens ont eu des couleurs affectées pour les Chevaux du Soleil, de la Lune, & de leurs Divinitez, il faudroit retenir ces couleurs dans le choix, que l'ō fait de ceux, qui sont destinez à leurs Chariots, ou aux Quadrilles, qui les representent. Ceux du Soleil estoient rouges, ceux du Feu de mesme, ceux de l'Air blancs, ceux de la Terre tirant sur le vert, ceux de la Mer tirant sur le bleu, ceux de l'Esté estoient Alezan brulé, ou Roan, ceux de l'Hiuer blancs, ceux du Printéps tirant sur le vert, ceux des Zephirs blancs, ceux de Mars rouges. S. Isidore en fait la description au livre 18. de ses Origines, où il rend raison de ces couleurs. *Circà causas Elementorum Gentiles etiam colores equorum iunxerunt, roseos Soli, id est, Igni, albos Aëri, prasinos Terra, venetos Mari assimilantes: item roseos aestate, currere voluerunt, quod ignei coloris sint, & cuncta tunc flavescant: albos hyeme, quod sit glacialis, & frigoribus vniversa canescant: vere prasinos viridi colore, quia tunc pampinus densatur: item Roseos currere Marti consecraverunt, à quo*

Romani

Romani exoriuntur: & quia vexilla Romanorum cocco decorantur ; sive quod Mars gaudeat sanguine: albos Zephyris, & serenis tempestatibus, Prasinos flori & terra. Venetos aquis & aëri, quia caruleo sunt colore: luteos id est croceos Soli & Igni: purpureos igni sacraverunt, quem arcum dicimus, quod Iris plurimos colores habeat. Il falloit qu'ils peignissent leurs Chevaux pour en avoir de toutes ces couleurs, ou que ce fussent seulement leurs harnois, qui les distinguassent de cette sorte.

Non seulement on distingue les Chevaux par leurs couleurs, mais encore par les lieux de leur naissance. Ainsi il y a des Barbes, des Castillans, des Genets d'Espagne, des Coursiers de Naples, des Guilledins d'Angleterre, des Chevaux Turcs, des Hongres, &c. Ne parlons icy que des ornemens, qu'on leur doit donner en ces festes, ou ils font l'appareil le plus superbe, laissons aux Cavalerisses & aux Escuyers d'Academie à regler leurs actions, leurs mouvemens, & tous les airs qu'il faut leur donner pour les manier, & les dresser aux exercices de ces courses solemnelles.

Les freins, les bardes, les caparassons, les houssures & les chanfrains, sont les ornemens qui les parent, la diversité des couleurs, les ouvrages de broderie, les perles, & les pierreries, les chanfrains d'argent, ou argentez & dorez, les aigrettes, & les pannaches de differentes couleurs, font les richesses de ces ornemens.

C'est ainsi que sa Majesté en la Course de Bague qu'elle fit l'an 1656. au Palais Cardinal, parut sur vn Cheval blanc pommelé, lequel tant par la parure de ses crins composée d'vn prodigieux nombre de galans couleur de rose & blanc, que par l'éclat & les richesses de son har-

nois, & vn pompeux pannache dont il estoit couronné sembloit estre le Cheval du Soleil, aussi en portoit-il la devise en divers endroits de sa housse avec ce mot, qui ne fait pas moins le caractere des qualitez Royales de ce Prince incomparable, que celuy de sa bonne mine, de son addresse, & de sa magnificence en ces courses. *Ne piu, ne par* c'est à dire *qu'il n'en est point de plus grand, ny de pareil.*

Il y a cent inventions ingenieuses, & galantes de chiffres, d'Arabesques, de devises, & d'enroullemens de fueillages d'or & de soye pour les housses. Vn Seigneur Espagnol nommé VALER en vn Tournoy couvrit la housse de son Cheval de diademes d'or, avec ce mot VA-LER, pour dire en rebus, & avec allusion à son nom *Dia de Mas Valer*. Que c'estoit vn iour & vne occasion celebre à se faire valoir. Henry II. à cause de Diane de Poitiers qu'il aimoit, fit garnir tout le sien d'arcs de fleches, de carquois & de croissans. Et le Duc d'Alve marchant apres des Quadrilles, dont les Cavaliers representoient diverses constellations, & avoient tous les ornemens de leurs Chevaux semez d'Etoiles, deguisant le sien en Pegase pour en faire le Cheval de l'Aurore, sema sa housse de cette devise. *Al mi Parecer s'ascondan las Estrellas*, que les Estoiles disparoissent quand ie commence à paroistre, parce que les Estoiles se retirent, ou du moins disparoissent à nos yeux, des que l'Aube paroit.

Au Tournoy de l'Emprise du Chasteau de la Ioyeuse-garde, le Seigneur de Beauveau avoit le caparasson de son Cheval semé de pensées. Potron de Saintrailles de grands I d'or. Guillaume de Gauthieres, de grands Y d'or. Philippes de Culant de mesme. Antoine de Leve ayant appris que Charles-Quint rendoit à François Sforze la Du-
hcé

ché de Milan, qu'il avoit conquise, & qu'ainsi il estoit privé du fruit de ses esperances, fit mettre au jour du couronnement de cét Empereur, des Abeilles d'or sur tous les ornemens de son Cheval, avec ces mots de Virgile:

Sic vos non vobis.

Il faut considerer en ces ornemens, comme en tout le reste, ce que representent ceux qui montent ces Chevaux. S'ils representent de Dieux Marins, on peut mettre au lieu d'Aigrettes, & de Pennaches, des branches de Coral, avec des pendeloques de Perles, vne grande Coquille au lieu de Chanfrain. Pour les Moscovites au lieu de Housses de grandes peaux de Tigres, ou de plusieurs Martes Zibellines cousuës ensemble: les Housses peuvent estre à écailles, ou decouppées en lambrequins, ou à Campanes, ou en testes de Serpens, suivant que le sujet le requerra.

On met des aisles aux Chevaux de Bellerophon, de Pegase, & de Persée. A ceux du Temps, des Heures, de l'Aurore, de la Gloire, & de la Renommée. On mesle des tresses d'or, & d'argent, des rubans, des pendeloques de cristal, des houppes, & des sonnettes aux crins des Chevaux, on pourroit les garnir de fleurs artificielles.

Quelquefois au lieu des Chevaux de charge pour porter les armes, on les fait porter par des Chameaux: comme on fit au Carrousel de Baviere.

Les Grecs, & les Romains prirent plaisir de faire voir des animaux de toutes sortes dans leurs combats du Cirque, & de l'Amphitheatre: où ils introduisirent des Lions, des Elephans, des Rhinocerots, des Dromadaires, des Crocodiles, des Tigres, des Lynx, des Onces, des Pantheres, des Leopards, des Taureaux, des Buffles, & quantité d'autres semblables, d'où est venuë la coustume d'en

conduire en forme de Machines dans les Carrousels.

Il en est certains, que l'Histoire, ou la Fable obligent d'y introduire comme vn Dauphin pour Arion, des Asnes pour les Silenes, vn Taureau, pour Europe, vn Belier pour Helle, vn Cygne pour Leda. L'Aigle pour Iupiter, le Paon pour Iunon, les Pigeons pour Venus. La Louve pour Remus, & Romulus Enfans, & ainsi de plusieurs autres.

Les Anciens conduisoient des Bœufs, des Brebis, & d'autres Victimes parées, & couronnées de fleurs pour servir aux Sacrifices, par lesquels on commençoit ces Ieux, & ces Exercices. Aussi avoient-ils des Autels dans leurs Cirques, comme i'ay remarqué au Chapitre de l'Origine des Carrousels.

Au lieu de ces Sacrifices que le Christianisme a abolis, autrefois nos Cavaliers alloient apres leurs Courses, & leurs Tournois, rendre des graces solemnelles à Dieu, dans quelque Eglise, où ils appendoient les armes, qui leur avoient servi en ces exercices, & souvent ils y faisoient peindre & representer leurs Courses, & leurs équipages. Ie ne puis assez regretter la perte de deux Tournois de cette sorte, qui avoient esté peints, l'vn dans l'Eglise du grand Saint Antoine de Viennois, & l'autre dans l'Eglise de Saint François de Chambery, ceux qui ont pris soin de faire blanchir ces Eglises, nous ont fait perdre ces deux monumens, mais il me reste quelques lambeaux du dernier, que j'espere donner vn jour dans mes traitez du Blason.

Liv. 1. de ses memoires ch. 9.

Olivier de la Marche racontant les preparatifs que fit le Seigneur de Charny pour le Pas d'Armes, qu'il dressa pres la Ville de Dijon, en vne Place nommée l'Arbre Charlemagne, dit : *que le Signeur de Charny fut pres d'vn*

d'vn an accompagné des Signeurs, & nobles hommes écrits & nommez après: & qu'ils portoient tous, pour Emprise, chacun vne garde d'argent, à la maniere de la garde d'vn harnois de jambes, & la portoient au genoil senestre les Chevaliers, estant icelle dorée, & semée de larmes d'argent. Et les Escuyers la portoient d'argent semée de larmes dorées, & devez sçavoir, que c'estoit belle chose de rencontrer tels treize Personnages ensemble, & d'vne parure. Et firent leurs Essais & preparatoires en l'Abbaye Saint Benigne de Dijon, & ensuivant leurs Chapitres, le Signeur de Charny fit clorre à maniere d'vn bas Palis l'Arbre Charlemagne, qui sied à vne lieüe de Dijon tirant à Nuis, en vne Place appellée la Charme de Marcenay, & contre ledit Arbre avoit vn drap de haute-lice, des pleines armes dudit Signeur, qui sont écartellées de Bauffremont & de Vergy, & au milieu vn petit Ecusson de Charny: & à l'entour dudit Tapis furent attachez les deux Ecus, semez de larmes: c'est à sçavoir au dextre costé l'Ecu violet semé de larmes noires pour les armes à Pié, & au senestre, l'Ecu noir semé de larmes d'or, pour les armes de Cheval: Et pour garder iceux estoient Rois d'Armes, & Heraux, vestus & parez des Cottes-d'armes dudit Signeur, tenant à l'Arbre-Charlemagne. Ainsi qu'au Pié a vne Fontaine grande, & belle: laquelle ledit de Charny fit reédifier de pierre de taille, & d'vn haut Capital de pierre. Au dessus duquel avoit Image de Dieu, de nostre Dame, & de Madame sainte Anne: & du long dudit Capital furent élevez en pierre, les treize blazons des armes dudit Signeur de Charny, & de ses Compagnons gardans & tenans le pas d'icelle Emprise. Vn peu plus avant sur le grand chemin, & d'iceluy costé retournant

tournant devers la ville de Dijon, fut faite une haute Croix de pierre, où fut l'Image du Crucifix: & devant l'Image ainsi qu'à ses piés, estoit à genoux & élevée la presentation dudit Signeur, la Cotte-d'armes au dos, le Bacinet en la teste, & armé pour combatre en Lices.

C'est ainsi que nos anciens Cavaliers prenoient plaisir de joindre les marques de leur pieté à celles de leur courage, & de leur addresse. Les representations d'hommes armez, que l'on void en plusieurs Eglises, avec leurs Cottes d'armes chargées d'Armoiries, sont des restes des vieux Tournois. Aussi-bien que tant de Tapisseries où l'on void des Combats representez avec des Lices, & des Emprises aux Ecus pendans.

Entre les Articles des Tournois, dressez par le Roy René, il est dit expressement: que *les Bannieres, & Tymbres sont à l'Eglise du Cloistre, où ils auront parti lesdites Bannieres, & Tymbres, ou autres Eglises, que les Iuges ordonneront.*

![woodcut illustration]

DES PERSONNES
Qui composent les Carrousels, & des Habits.

LVSIEVRS Personnes entrent dans la Pompe du Carrousel. Le Mestre de Camp, & ses Aides, les Tenans, & Assaillans, les Chefs des Quadrilles, les Trompettes, les Herauts, les Pages, les Valets de Pied, & Estaffiers, les Personnes des Recits, & des Machines, les Musiciens, les Parrains, & les Iuges.

Le Mestre de Camp, ou Mareschal de Camp, est celuy qui

qui conduit toute la Pompe, qui regle sa marche, qui fait filer les Quadrilles, & leurs Equipages, & qui introduit dans la Carriere, & dans les Lices. C'est luy aussi, qui visite la Carriere, qui prend garde que tout y soit disposé dans l'ordre pour les Courses, les Comparses, & les Combats, & qui conduit à leurs Postes les Machines, & les Cavaliers.

Les Aides de Camp, sont ceux qui le servent en ces fonctions, qu'il auroit peine de faire seul. Ils n'agissent que par ses ordres, & portent comme luy des bastons dorez, pour marque de leur Office.

Les Tenans sont ceux qui ouvrent le Carrousel, & qui font les premiers deffys par les Cartels qu'ils font publier par les Herauts, avec les conditions des Courses, & des Combats. Ils sont dits Tenans, parce qu'ils avancent certaines propositions, qu'ils s'engagent de soutenir les armes en main contre tous venans. Ce sont ceux qui composent la premiere Quadrille.

Les Assaillans sont ceux qui s'offrant par leurs responses au deffy & aux Cartels, de soutenir le contraire, composent les Quadrilles opposées.

Chaque Quadrille a son Chef, au nom duquel se fait le Cartel de la Quadrille, & qui donne ses livrées & ses couleurs à tous les autres. J'ay dit ailleurs qu'il estoit ordinairement, ou Prince, ou choisi par sort, si sa qualité, & ses emplois ne le mettoient dans un rang plus elevé que les autres, qui sont de sa Quadrille.

Les Trompettes, & les autres Ioüeurs d'Instrumens militaires, y sont absolument necessaires pour animer au Combat, aux Courses, & aux autres Exercices, & pour sonner durant la marche.

Les Herauts y sont d'ancien usage, & dans toutes les Emprises,

Emprises, Gardes de Pas, Ioustes, & Tournois, d'autrefois les Princes donnoient quelques-vns de leurs Herauts ou Poursuivans d'Armes, aux Tenans, pour garder les Emprises, & écrire les noms de ceux qui se presentoient pour toucher les Ecus pendans.

Les Pages sont ordinairement montez à cheval, & portent les Lances de Parade, & les Boucliers des Devises des Tenans, & des Assaillans. Anciennement ils portoient encore les Casques, quand on joustoit avec les Lances.

Les Estaffiers, sont ceux qui conduisent les Chevaux de main, qui portent les flambeaux allumez, qui se tiennent auprès des Machines, qui en conduisent les Chevaux, & qui font d'autres fonctions semblables. On les deguise en Turcs, en Mores, en Esclaves, en Sauvages, en Americains, en Singes, en Ours, en Babouïns, & de cent autres manieres.

Les Personnes des Recits, & des Machines, sont comme des Acteurs de Theatre, qui representent diverses choses selon le sujet.

Les Musiciens sont tous ceux qui sont employez aux Concerts de voix, & d'instrumens.

Les Parrains anciennement estoient de jeunes gens, qui en la Pompe du Cirque conduisoient les Chariots, les Representations, & les Images des Dieux. Ils estoient nommez Patrimi, & Matrimi, & Ciceron fait mention d'eux en sa harangue *de Haruspicum responsis*. Ils faisoient vne fonction semblable à celles des jeunes Enfans que l'on habille en Anges, pour les Ceremonies des Processions, où l'on leur fait jetter des fleurs, porter des Cassolettes, des Encensoirs, & des Lumieres, accompagner les Reliques, & les Images des Saints, & conduire

les Esclaves rachetez, aux Processions solemnelles que font les Peres Mathurins, pour la Redemption des Captifs.

Aux Duels les Parrains, estoient ceux qu'on donnoit aux deux Combattans, pour estre comme leurs Advocats, ou qu'ils choisissoient eux-mesmes pour defendre leurs droits, & representer aux Iuges les raisons qu'ils avoient pour ce combat. On en prend encore par Ceremonie dans les Carrousels, & chaque Quadrille en a deux, quatre ou six, selon que l'on veut rendre la Ceremonie plus auguste, & les Comparses plus belles.

Les Iuges sont ordinairement de vieux Cavaliers experimentez en tous ces Exercices, qui sont nommez par le Prince, ou choisis par les Tenans, & Assaillans, pour presider aux Courses, observer les actions, & tout ce qui s'y passe, & pour adjuger les prix à ceux qui les ont justement meritez.

En la cinquantiéme Olympiade, on choisit par la voye du Sort deux Citoyens d'Elide, pour estre Iuges des Ieux Olympiques. En la 29. on en avoit choisi neuf: trois pour les Courses des Chevaux, trois pour les cinq Combats, & trois autres pour les autres Exercices. L'Olympiade suivante, on y ajoûta vn dixiéme, & enfin comme les Eleens estoient divisez en douze Tribus, on en prit vn de chacune, la cent & troisiéme Olympiade: ces Olympiades estoient les temps destinez aux jeux Publics, qui se faisoient de cinq en cinq ans.

Olivier de la Marche memoires liv.2.ch.4.

La description du pas de l'Arbre d'or tenu par le Bastard de Bourgogne fait voir cette diversité de personnes.

Tantost apres vint Monsieur de Bourgogne. C'estoit le Tenant, son Cheval harnaché de grosses sonnettes d'or, & luy vestu d'une longue robe d'orfevrerie, à grandes manches

ches ouvertes. Ladite robbe estoit fourrée de moult bonnes Martres. Ses Chevaliers & Gentilshommes l'accompagnoient à moult grand nombre: & ses Archers & ses Pages l'addextroient à pié. Monsieur le Bastard de Bourgogne fonda son pas, sur un Geant qu'un Nain conduisoit prisonnier enchaisné: voilà les personnes de Machine. La cause de sa prison est declarée en une lettre. Voilà le Cartel. Laquelle lettre un poursuiuant nommé Arbre d'or, qui se disoit Seruiteur de la Dame de l'Isle Celée, avoit apportée à Monsieur le Duc: & aussi par un chapitre baillé à mondit Signeur. Au regard de la place ordonnée pour la Iouste estoit une grande porte peinte à un arbre d'or, & y pendoit un Marteau doré; & à l'autre bout à l'opposite avoit une grande porte pareillement à l'Arbre d'or: & cette porte estoit faite à tournelles, & sur icelle estoient les clairons de mondit Signeur le Bastard à grandes Bannieres de ses armes revestus de sa livrée, qui fut pour celuy iour robes rouges à petits Arbres d'or mis sur la manche en signe du pas, & sur les deux tours de ladite Porte avoit deux Bannieres blanches à deux Arbres d'or à l'opposite des Dames, fut l'Arbre d'or planté: qui fut un moult beau pin tout doré d'or exceptées les fueilles: & d'empres iceluy pin avoit un perron, à trois pilliers ou se tenoient le petit Nain & le Geant & l'Arbre d'or. Voilà la decoration de la Lice. A l'encontre dudit pillier avoit ecrit quatre lignes, qui disoient ainsi.

De ce Perron nul ne prenne merveille.
C'est une emprise, qui nobles cueurs reveille,
Ou seruice de la tant honorée
Dame d'honneur, & de l'Isle Celée.

Au plus pres dudit Perron avoit un Hourd tapicé: ou

estoient les Iuges commis de par Monsieur, pour garder ledit pas en Iustice & en raison. Avec iceux estoit le Roy d'Armes de la Iartiere, le Roy d'Armes de la Toison d'or, Bretagne le Heraut, Constantin le Heraut, Bourgogne le Heraut, & plusieurs autres : & en vn autre Hourd tenant à cestuy la, estoient tous les Rois d'Armes & Heraux tant Estrangers comme Privez, qui estoient à cette Assemblée.

Les HABITS qui servent à ces ceremonies sont de differentes formes selon les suiets qu'on se propose. Si ces sujets sont Historiques, ou Fabuleux, on les accommode à l'Histoire & à la Fable. Il y a des habits propres à diverses Nations, qui servent à les distinguer, comme les habits des Romains, d'autrefois, des Grecs, des Turcs, & des Persans, des Armeniens, des Moscovites, des Polonnois, des Indiens. Les habits du Carousel du Roy estoient de cette maniere. Outre ces habits de divers Peuple, il y a des habits de divers temps, qu'il faut ajuster à ceux des sujets que l'on choisit, parceque les habits changent de Modes, & nous voyons par les portraits, qui nous restent de nos Rois, que leurs vestemens sont fort differens. Il y des habits Symboliques, pour les Vertus & les autres estres Moraux, dont i'expliqueray les Mysteres, & les inventions ingenieuses dans le traité des Ballets, dont ils sont plus propres que des Carousels.

Comme on affecte dans chaque Quadrille l'vniformité de couleurs & de livrées, on affecte la diversité des vnes, & des autres, pour la distinction de ces Quadrilles, ainsi que i'ay deja observé.

Il y a des habits propres aux diverses fonctions des personnes, qui composent les Carrousels. Ainsi les habits des Pages sont d'vne chausse trouffée à la Polonnoise. Ceux des

des Trompettes, font en forme de Casaques à manches pendantes. Les Herauts ont leurs cottes d'Armes faites en Tuniques, avec les Armoiries des Provinces qu'ils representent, devant & derriere, & des Toques en Teste. Les Parrains, sont vestus de Iust au corps, pour representer vne espece d'habit long. L'habit des Tenans & des Assaillans doit toûjours estre militaire de quelque forme qu'il soit. Aussi est-il ordinairement composé d'vn corps en forme de Cuirasse à courtes manches, d'ou pendent sur les Espaules, & sur le tour de la ceinture devant, & derriere des lambrequins coupez à diverses fueilles de Chesne, ou d'Acanthe, & sous ces Lambrequins ils portent vn Tonnelet, ou Bas de saye plissé, enflé, & tourné en rond, avec vn bas d'attache, qui prend depuis les pieds jusques au plus haut des cuisses sous le Tonnelet. Les Brodequins à figures, & à trophées, ont bonne grace sur ces bas d'attache, & quant on veut on les garni de Pierreries.

La Casaque de broderie, ouverte à moitié sur le devant, & rattachée sur les costez, est vn habit assez avenant, & propre pour les Cavaliers. Pour la Coëffure de teste, il y a quelques nations, qui en ont de particulieres, comme les Turcs, les Mores, & les Persans, qui ont des Turbans de diverses couleurs, avec des aigrettes. Les Moscovites, & les Polonnois, des Bonnets de fourrure. La Militaire est vn Casque garni de plumes, & de panaches ondoyans autour d'vne grande aigrette. On y porte aussi des Cimiers d'Arbres, de Plantes, d'Animaux de Monstres, & d'autres pareilles choses, & anciennement tous les Casques estoient couverts de volets, ou chapperons decoupez, d'où est venu l'vsage des Lambrequins, qui pendent des Casques en Armoiries, comme i'ay autrefois iustifié en mon veritable Art du Blason.

En

En la Cavalcate Royale de l'an 1656. Seize Pages masquez avec vne tres magnifique livrée d'or & d'argent, dont le fond estoit couleur de Rose, & blanc, portoient des plumes ondoyantes sur le chapeau de toile d'argent, les bas de soye accompagnez de brodequins de gaze, avec des souliers blancs garnis de Roses de pareille estoffe, & couleur, & estoient montez sur des Chevaux de Prix, dont les selles, brides, & estrieux estoient aussi tout éclatans d'or, & d'argent, & les crins ornez d'vne merveilleuse quantité de rubans, pareillement Rose, & blanc, qui estoit la couleur de sa Majesté. Ils marchoient en cet Equipage les premiers apres les Trompettes, avec les Lances, & les escus de leurs Maistres sur lequel estoit la devise de chacun des Chevaliers dont la Quadrille estoit composée. L'Escuyer de la grande Escurie alloit apres eux avantageusement couvert, & sur vn fort beau Cheval suivi de douze autres Pages de sa mesme Majesté, dans vn Equipage tres riche. Le Marechal de Camp de cette bande Royale, alloit sur leurs pas revestu d'vn Iuste au corps en broderie d'or, & d'argent, avec vn magnifique bouquet de plumes rouges, & blanches, & monté sur vn Cheval d'Espagne des plus beaux, paré d'vne housse en broderie d'or. Il avoit à ses costez huit Trompettes vestus de Casaques de mesmes livrées. Sa Majesté paroissoit immediatement apres, au milieu de deux Pages, dont l'vn portoit sa Lance, semée de fleurs de Lys d'or, & l'autre son Escu avec sa devise. Ce Prince estoit vestu à la Romaine, avec vne Aigrette garnie de Diamans sur vne forme de Casque de gaze d'or.

Au grand Carrousel de 1662. le Roy estoit vestu d'vne Cuirasse à la Romaine, sur laquelle il y avoit trois bandes de Roses de Diamans, qui en faisoient le tour,

couverte

couverte de six-vingt Roses extraordinairement larges, & fermées pardevant avec trois grandes agraffes de Diamans. Il y avoit aussi quarante-quatre Roses de Diamans à la Gorgerette, douze Lambrequins de Diamans sur les manches, de dix pieces de chaisne, avec vne Pendeloque à chacune de Diamans à plusieurs pierres : Quatorze Ecailles garnies de Diamans, attachées aux mesmes Lambrequins, avec vn grand Diamant au bout : cinquante-deux pieces de chaisne sur le haut des manches ainsi qu'à la ceinture, qui en separoit le corps : & vingt-quatre Roses de Diamans au tour des deux bouts des manches. Les chausses estoient couvertes de quatorze Lambrequins de chaisnes de Diamans, finissant par vne grande Pendeloque de mesme. Sur chaque Lambrequin il y avoit vingt pieces de chaisne d'vne prodigieuse grandeur, avec quinze Ecailles au dessus garnies de Diamans pareils à ceux des Lambrequins, chacun desquels se terminoit encore par vne grande Pendeloque de Diamans, & la ceinture, qui detachoit le corps estoit composée de cinquante quatre pieces de Chaisne de Diamans, d'vne extraordinaire grosseur.

La coëffure de sa Majesté estoit vn Casque d'or garni de Diamans, avec vne Enseigne sur le devant d'vne prodigieuse grosseur y ayant sur les costez deux grands Diamans, & douze Roses : comme le tour du Cordon estoit de douze autres Roses de Diamans. Enfin d'vn grand & magnifique Bouquet de plumes, couleur de feu sortoit vne Aigrette noire.

Son Cimeterre, dont quantité de Diamans faisoient la chaine, en estoit semé le long du fourreau : & il y en avoit vn tel nombre à la poignée, & à la garde, qu'à peine appercevoit-on l'or, dans lequel ils estoient enchassez.

Les Brodequins, & les Iarretieres ne paroiſſoient pas moins riches que le reſte, tant par quatre nœuds de Diamans ſur le devant, & le derriere, & deux bandes des meſmes Pierreries, qui regnoient tout au long; que deux agraffes encore de Diamans ſur le pied, de maniere qu'il ne ſe pouvoit rien voir de plus ſuperbe, & de plus digne de la magnificence d'vn ſi grand Monarque.

Monſieur, avoit vne Veſte à la Perſienne, toute couverte de Rubis, & de Diamans, ſur vne broderie d'argent à fonds incarnat. On voyoit ſur le devant grand nombre de Boutonnieres de pareilles Pierreries, avec vne Ceinture de meſme. Il y avoit de ſemblables boutonnieres ſur les manches, dont le haut, & le bas, eſtoient garnis de chaînes, auſſi de Rubis, & Diamans : & parmy ces richeſſes, on découvroit vne infinité de nœuds de ruban incarnat, & blanc, qui eſtoit ſa couleur. Il avoit vn Bonnet en forme de Couronne, à la façon des Rois de Perſe, encor tout ſemé de Rubis, & Diamans, ſous vn grand nombre de Plumes incarnates, & blanches, avec des aigrettes, y en ayant vne autre ſur le devant admirablement compoſée de Rubis & Diamans à jour.

Son Sabre avoit vn fourreau couvert de ces Pierreries mélangées, ainſi que la garde, & la poignée : & la chaîne eſtoit auſſi de Rubis, & Diamans. Les Brodequins paroiſſoient tout eclatans de ceux qui les couvroient, d'vne groſſeur prodigieuſe, outre deux Enſeignes ſur le devant.

Monſieur le Prince eſtoit coëffé d'vn magnifique Turban, couvert de Pierreries, & garni de Plumes blanches, noires, & bleües, d'où ſortoit vne grande Aigrette, le tout attaché avec vne ſuperbe Enſeigne de Diamans. Son Veſtement n'eſtoit pas moins riche, eſtant d'vne

broderie

broderie toute particuliere, avec vne infinité de Pierreries.

Monsieur le Duc, qui representoit le Roy des Indes, sembloit en avoir ramassé les richesses autour de sa coëffure, & sur ses habillemens.

Le Duc de Guise avoit vne Cuirasse de peau de Dragon, où deux testes sortoient des Espaules, comme les queües composoient les lambrequins, le tout chargé d'vne broderie de Perles, & de rubis, ainsi que les Brodequins. Sa coëffure estoit vn petit Morion d'or, sur lequel regnoit vn Dragon de mesme metal, soûtenant deux cercles de brillans d'or, ondoyez de plumes vertes, & blanches, couronnées de trois masses de Heron, qui donnoient quatre pieds de hauteur à cette coëffure, dont vne queüe de plumes luy descendoit sur le dos. Son Cimeterre estoit d'or garni de Pierreries, le fourreau à la Chinoise, pareillement enrichi de Pierreries, & il portoit vne Masse d'armes à aisles dorées, & decoupées à jour, dont le baston formoit vn Serpent au naturel.

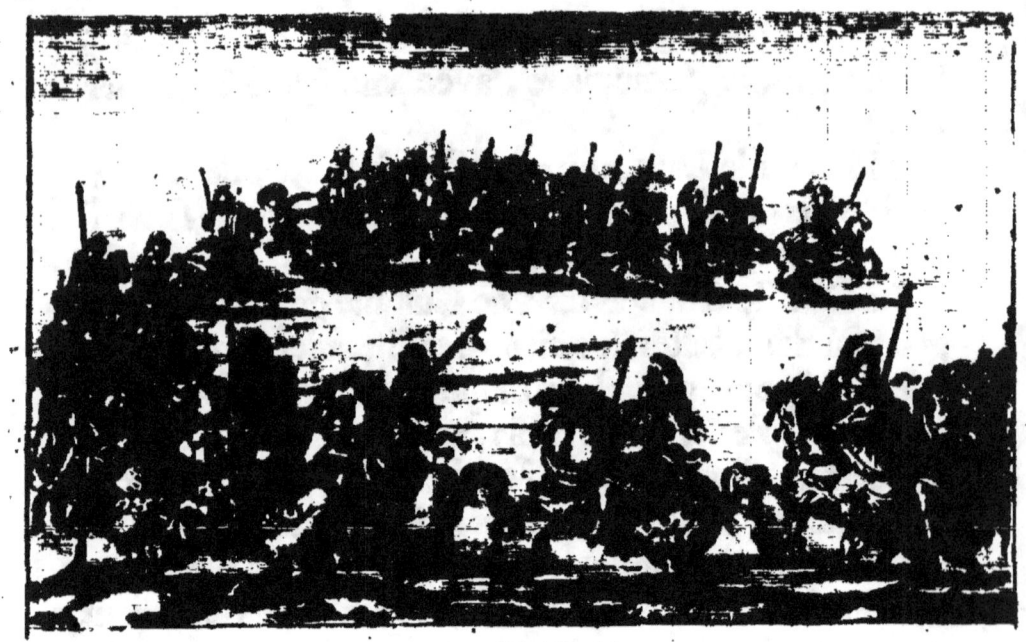

DES COMPARSES.

A Comparse est aux Carrousels, ce qu'est l'Entrée aux Ballets, & la Scene aux Comedies, & Tragedies. C'est à dire qu'elle est l'Entrée des Quadrilles dans la Carriere, dont elles font tout le tour pour se faire voir aux Spectateurs, & s'aller rendre aux Pavillons, & aux Postes qu'on leur a destinez. Elle sert aussi a mesurer la Lice pour la Course, & l'vsage en est si ancien que Virgile decrivant les Ieux qu'Enée fit pour son Pere, a remarqué expressément les Comparses, quand il dit :

Postquam omnem læti concessum, oculosque suorum
Lustravere in Equis.

Apres

DES COMPARSES.

Apres que l'Escadron eust suivi le Theatre
Pour contenter les yeux de ce Peuple Idolatre.

Avant que d'entrer on en fait demander la permission au Prince qui Preside à ces spectacles, & le Marechal de Camp avec ses Aides, se presente aux portes de la Barriere pour introduire les Quadrilles.

Elles peuvent toutes entrer par la mesme porte les vnes apres les autres, ou par diverses portes opposées. Les Trompettes sonnent l'entrée dés la porte, & tous les Pages portent les Lances hautes, & les Escus de leurs Maistres tellement disposez que leurs devises puissent estre vûes. Quand les Charriots, & les Machines sont arrivez devant la loge des Princes, & Princesses, toute la Quadrille fait alte pour donner lieu aux recits apres lesquels elle continuë sa marche.

Les Cavaliers saluënt les Princes, les Princesses, & les Dames, en passant prés de leurs Balcons, & de leurs loges.

Virgile a decrit bien au long les comparses du Tournoy qu'Enée fit faire à son fils.

At Pater Æneas nondum certamine misso,
Custodem ad sese, comitemque impubis Iuli
Epitidem vocat, & fidam sic fatur ad aurem;
Vade age, & Ascanio si iam puerile paratum
Agmen habet secum, cursusque instruxit Equorum,
Ducat Avo Turmas & sese ostendat in armis.
Dic, ait. Ipse omnem longo decedere Circo
Infusum populum, & campos iubet esse patentes.
Incedunt pueri, pariterque ante ora parentum
Frænatis lucent in Equis: quos omnis euntes
Trinacria mirata fremit Trojaque Iuventus.

Omnibus in morem tonsâ coma pressa coronâ.
Cornea bina ferunt præfixa hastilia ferro:
Pars leves humero pharetras; It pectore summo
Flexilis obtorti per collum circulus auri.
Tres Equitum numero turmæ, ternique vagantur
Ductores: Pueri bisseni quemque secuti,
Agmine partito fulgent, paribusque Magistris
Vna acies Iuvenum, ducit quam Parvus ovantem
Nomen Avi referens Priamus, tua clara Polite
Progenies, auctura Italos: quem Thracius albis
Portat Equus bicolor maculis: vestigia primi
Alba pedis, frontemque ostentans arduus albam.
Alter Atys genus unde Athyi duxere Latini:
Parvus Atys, Pueroque puer dilectus Iülo.
Extremus formaque ante omnes pulcher Iülus
Sidonio est inuectus Equo: quem candida Dido
Esse sui dederat monumentum, & pignus Amoris.
Cætera Trinacriis pubes senioris Acestæ
Fertur Equis.
Excipiunt plausu pavidos, gaudéntque tuentes
Dardanidæ, veterumque agnoscunt ora Parentum.
Postquam omnem lati confessum, oculosque suorum
Lustravere in Equis, signum clamore paratis
Epytides longè dedit, insonuitque flagello.

Au moment que les Ieux estoient prets de finir,
Le Prince fait au Cirque Epitide venir,
Fidele gouverneur qui sur Ascane veille,
Et luy parle en ces mots doucement à l'oreille :
Va cours dire au petit que s'il a disposé
Le Tournoy des Enfans, qu'il nous a proposé,
Et le bel Escadron de ces petits gendarmes,
Qu'il amene sa Troupe, & qu'il paroisse en armes.

DES COMPARSES.

Il ordonne auſſi-tot que les champs ſoient ouverts,
Au large tout autour de la foule couverts.
Le jeune Eſcadron marche, & par brigades fieres
Les petits Cavaliers brillent devant leurs Peres,
En allant admirez par les deux Nations,
Et ſuivis de ſouhaits, & d'acclamations.
Chacun ſelon l'vſage a la teſte couverte,
Et le Caſque entouré d'vne couronne verte :
Ils branlent à la main deux brillans Iavelots,
Quelques-vns ont auſſi le Carquois ſur le dos :
Vn collier ondoyant d'vne chaiſne d'or fine
Tout à l'entour du col flotte ſur la poitrine.
Tout l'Eſcadron chemine en trois gros differens,
A la Teſte conduits par trois Chefs apparens.
Douze Enfans deux à deux paroiſſoient à la ſuite
Egaux en conducteurs de meſme qu'en conduite.
Priam fils de Polite, iſſu du ſang Troyen,
Qui devoit augmenter le ſang Italien,
Ainſi nommé Priam du nom de ſon Anceſtre,
De la premiere troupe eſt le ſuperbe Maiſtre,
D'vn grand Coureur de Thrace il embraſſe le flanc,
Parti de deux couleurs, & marqueté de blanc,
Blanc du pied de devant, & ſa teſte elevée
Porte au milieu du front vne eſtoile gravée.
Le ſecond Capitaine eſt le petit Atys,
De qui les Atyens à Rome ſont ſortis,
Le jeune Atys enfant, cher à l'Enfant Iüle
Tot aprés la terreur de l'inſolent Rutule.
Mais enfin le plus beau que l'on viſſe partir
Fut Iüle monté ſur vn Cheval de Tyr
Que la belle Didon luy donna dans Carthage,
De ſon affection, & la preuve, & le gage,

Pour

Pour le reste qui suit de l'Escadron Troyen,
Il monte les Chevaux du vieux Sicilien.
Tout le peuple reçoit le jeune sang de Troye
Effrayé du spectacle, & des grands cris de Ioye,
Il se plait à les voir, & d'vn front tout joyeux
Il reconnoit en eux les traits de leurs Ayeux.
Apres que l'Escadron eust suiui le Theatre,
Et contenté les yeux de ce peuple Idolatre,
Epitide de loin, dont ils suiuent les loix,
Leur donne le signal du foüet, & de la voix.

Quelquefois les Dames ont introduit les Cavaliers *Iuuenal des Vrsins vie de Charles VI.* dans la lice pour les Comparses. Au Tournoy que Charles VI. fit pour la Ceremonie de Chevalerie des deux fils du Roy de Sicile, tous les Princes & Chevaliers, qui parurent sur les rangs, furent menez par des Dames vestues de Satin bleu à Echiquier d'or, *& auoit au col du Coursier lié vn gros las d'or & de soye, que les Dames tenoient en leurs mains, & presentoient au Champ lesdits Chevaliers, montées sur grandes Haquenées.*

Olivier de la Marche a décrit la Comparse de Monsieur de Ravastain, au Tournoy du Bastard de Bourgogne, en cette maniere: *Monsieur de Ravastain environ six heures arriua à la porte de l'Arbre d'or, laquelle il trouua close, & son Poursuiuant nommé Ravastain la Cotte d'armes vestue, qui portoit le Blason de ses Armes, heurta trois fois d'vn marteau doré à ladite porte: & tantôt luy fut la porte ouuerte: & vint Arbre d'or le Poursuiuant, ayant vne Cotte-d'armes blanche à grands Arbres d'or: & estoit accompagné du Capitaine des Archers de Monsieur le Bastard, & de six de ses Archers, qui defendoient l'entrée. Ledit Arbre d'or dit*

DES COMPARSES.

au Poursuivant: Noble Officier d'Armes que demandez-vous? *& le Poursuivant luy repondit:* A cette porte est arrivé haut, & puissant Signeur, Monsieur Adolf de Cleves, Signeur de Ravastain, lequel est icy venu pour accomplir l'avanture de l'Arbre d'or. Si vous presente le Blason de ses Armes: & vous prie qu'ouverture luy soit faite, & qu'il soit receu. *Le dit Arbre d'or prit une table, où il écrivit le nom du Chevalier venant au Pas, & puis prit en ses mains en grande reverence, & à genoux, le Blason de Monsieur de Ravastain, & l'emporta solemnellement jusques à l'Arbre d'or: & en passant pardevant les Iuges leur montra ledit Blason, & leur dit l'avanture qu'il avoit trouvée à la porte. Si fut ledit Blason mis, & attaché à l'Arbre d'or, comme il estoit ordonné. Et fut fait sçavoir au Chevalier qui gardoit le pas, le nom de celuy qui estoit arrivé, pour son Emprise fournir. A celle heure partirent du Perron, pour venir à la porte, Arbre d'or, qui alloit devant, & apres luy le Nain, qui menoit le Géant enchaisné..... sur ce point fut la porte ouverte: & entrerent premierement les Clairons de Monsieur de Ravastain, & apres lesdits Clairons venoient les Tabourins, & apres les Tabourins, les Officiers d'armes, & apres iceux Officiers d'armes, venoit un Chevalier à maniere d'un homme de Conseil: c'estoit le Parrain. Ledit Chevalier estoit monté sur une petite Mulle enharnachée de Velours bleu: & ledit Chevalier vestu d'une longue robe de Velours bleu: Suivant ledit Chevalier, venoit la personne de Monsieur de Ravastain, en une litiere richement couverte de drap d'or cramoisi, les pommeaux de ladite Litiere estoient d'argent aux Armes de mondit Signeur de Ravastain, & tout le bois richement peint aux Devises de mondit Signeur.*

Signeur. Ladite Litiere estoit portée par deux Chevaux noirs moult beaux, & moult fiers. Lesquels Chevaux estoient enharnachez de velours bleu à gros clous d'argent. Richement, & sur iceux Chevaux, avoit deux Pages vestus de robes de velours bleu, chargé d'orfaverie, ayans barrettes de mesme ; & estoient houssez de petits brodequins iaunes, & sans Esperons. Dedans ladite Litiere estoit le Chevalier, à demy assis sur grands coussins, de riche velours cramoisy : & le fond de sadite Litiere estoit d'un Tapis de Turquie. Le Chevalier estoit vestu d'une longue robe de velours tanné, fourrée d'Ermines à un grand collet renversé, & la robe fenduë de costé, & les manches fenduës de telle façon, que quand il se dressa en sa Litiere, on voyoit partie de son harnois. Il avoit une barrette de velours noir en sa teste : & tenoit toute maniere de Chevalier Ancien, foulé & debilité des Armes porter. Ladite Litiere estoit adextrée de quatre Chevaliers, qui marchoient à pié grans & beaux hommes, qui furent habillez de paletots de velours bleu, & avoient chacun un gros baston en la main. Apres ladite Litiere, venoit un Varlet de Pié, vestu de la livrée de Mr. de Ravastain, qui menoit en sa main un Destrier en selle, couverte d'un riche drap d'or bleu, chargé de grosses campanes d'argent, & bordé de grandes lettres d'or, de brodure, à la devise du Chevalier : & apres iceluy destrier, venoit un Sommier portant deux grands paniers, ou pouvoit estre le surplus de son harnois, les deux panniers furent couverts d'une couverte de velours noir, chargé de grosses campanes d'argent, à bastons & à lettres de mesme, & entre les deux paniers, avoit un petit Sot, vestu de velours bleu, à la devise dudit Signeur de Ravastain. En cette ordonnance marcha ledit Signeur

jusques

DES COMPARSES.

iusques devant les Dames ; & luy là arrivé, fut sa Litiere ouverte par les quatre Chevaliers, & là se mit le Chevalier à genoux, & osta sa barrette : & le Chevalier monté sur sa petite mule, fit pour luy sa presentation aux Dames...... Puis se remit en son chemin pour faire le tour, autour de la toile : & vint passer par devant le Perron, & l'arbre d'or, ou pendoit le blason de ses Armes.

Il en est qui dans leurs Comparses, ne paroissent pas moins lestes, magnifiques, & bien mis, qu'adroits, & deliberez dans leurs Courses. C'est là que l'on remarque avec plaisir les richesses des habits, la beauté, & la fierté des Chevaux; l'Iuvention des Machines, & toute la pompe de l'Appareil.

A l'Emprise du Chasteau de la Ioyeuse garde, que tenoit le Roy René, sa Quadrille fit sa Comparse en cette sorte. Deux Estafiers Turcs avec de longues vestes, & des Turbans de Damas incarnat, & blanc, menoit chacun vn veritable Lion, attaché avec vne grosse chaisne d'argent.

Apres suivoient les Tambours, & les Fifres du Roy, à Cheval, & ensuitte les Trompettes, tous richement vestus de la livrée, & de la devise du Roy, de Damas incarnat, & blanc.

Apres marchoient à Cheval, deux Rois d'Armes tenans leurs livres, ou cartulaires d'Honneur, & de Noblesse en leurs mains.

Puis marchoient sur de tres beaux Chevaux, dont les houssures estoient ornées d'Armoiries en broderie, les quatre Iuges du Camp. En suite venoit vn Nain vestu à la Turque, sur vn beau Cheval, richement caparassonné portant l'Ecu de la devise que le Roy René avoit choisie en cette occasion ; Il estoit de gueules semé de

Dd 2 pensées

pensées au naturel, comme estoient aussi les cottes d'Armes, les Bannieres, les Chanfrains, les Houssures, & les Caparassons des Chevaux, des Chevaliers, & des Escuyers du Roy, & de tous les Tenans.

Apres ce Nain marchoit vne tres belle Dame à Cheval, superbement vestue, menant, & conduisant le Cheval du Roy René, par vne Echarpe attachée à la bride, ce Prince portant sa Lance sur la Cuisse, & l'Ecu de la devise au Bras senestre tout le Cheval couvert d'vn Caparasson de la mesme devise, trainant à Terre. Le Roy estoit suivi de Monsieur Ferry de Lorraine, & de plusieurs autres Chevaliers.

Pour donner vne Idée juste, & achevée de ces Comparses, il ne faut que décrire celles du celebre Carrousel de 1612.

Avant que les Tenans sortissent du Palais de la Felicité, l'on entendit vn grand nombre de Haut-bois, & vne Musique de plusieurs voix concertées. C'estoient celles des Oracles, qui promettoient la Felicité à tous ceux qui seroient fideles à la Reine. Apres la Musique on vid sortir du Palais Monsieur de Praslin, Chevalier des Ordres du Roy, & Mareschal de Camp des Tenans, monté sur vn beau Cheval richement harnaché, & luy superbement vestu d'vn habit tout couvert de Diamans, avec de grandes, plumes, & touffes de Heron en teste, ceint d'vne tres-belle Echarpe en Baudrier, & le Baston de sa Fonction en main. Il estoit accompagné d'vn Escuyer, & de huit Estaffiers habillez de Velours noir, tout chamarré de passemens d'or. En cet état il alla vers Monsieur le Connestable, & vers Messieurs les Marechaux de France, les avertir que les Tenans desiroient faire leur entrée, & recevoir ceux qui voudroient courir contre eux, selon le

le contenu de leur Cartel. Monsieur le Connestable l'ayant renvoyé à leurs Majestez, il s'avança vers leur Loge, leur presenta le Cartel des Tenans, & les supplia tres-humblement de leur permettre l'ouverture du Camp, ce qui luy fut accordé : & tout incontinent il courut leur en porter la permission.

En mesme-temps, pour avertir les Spectateurs de l'entrée, & de la Comparse des Tenans, & de l'ouverture de la Carriere, les Mousquetaires du Regiment des Gardes firent vne Salve generale. Aprés laquelle on oüit les Trompettes du Palais de la Felicité, d'où la Quadrille des Tenans devoit sortir.

Le Sieur de S. Estienne leur Aide de Camp entra le premier ayant à ses costez deux Archers vestus à la Moresque, qui tiroient des flèches. Trente Trompettes à Cheval, vestus de toile d'argent incarnate, & blanche, avec leurs Plumes, & Banderolles de mesme sonnoient tous à la fois. Cinq Herauts d'Armes avec leurs Baguettes d'argent, & des Cottes d'armes de Velours incarnat, bandées de clinquans d'or & d'argent, de la livrée des Tenans, marchoient sur leurs pas. Vn magnifique Chariot d'Armes de quatorze pieds de long, & six de large, estoit tiré par six Lions. La Terreur conduisoit ce Char, armée à crû, ayant la teste d'vn Dragon pour Cimier, & vne espée nuë en main. Sur le plus haut de ce Chariot estoit vn homme affreux, vestu de peaux de Tigres & de Leopards, ayant plusieurs Serpens entortillez à l'entour de son Casque, representant la Fureur; embrassant de la main droite vn faisseau de Lances, & tenant à la gauche vn Escu d'argent, où estoit peint vn Lion sanglant. Au derriere de ce Chariot estoit écrit en gros Caracteres : FUROR ARMA MINISTRAT. Les armes des Tenans estoiét rangées

rangées dans ce Chariot, accompagné de vingt Eſtaf-
fiers, veſtus comme les Trompettes.

Douze Tambours à Cheval, veſtus des meſmes li-
vrées, avec des Tymbaliers, & des Ioüeurs de Corne-
muſes, & de Muſettes, commençoient le ſecond Corps
de la Comparſe de cette Quadrille, & eſtoient en teſte de
trente Chevaux de main, capparaſſonnez de lames d'ar-
gent, incarnates & blanches, menez chacun par deux
Eſtaffiers habillez de la livrée. Cinq grands Geans d'en-
viron treize pieds de hauteur, ſuivoient cét Equipage,
veſtus de taffetas de diverſes couleurs, portant des Arcs,
des Fleches, & des Maſſuës en leurs mains.

Enſuite alloit vn grand Rocher attiré par la douceur
de la Lyre d'Amphion. Ce Rocher ouvert en quinze
Grottes, eſtoit rempli de Ioüeurs de Haut-bois. Et ſur le
plus haut du Rocher, s'élevoit vn grand Arbre à cinq
branches, dont pendoient les preuves de Nobleſſe des
Tenans en autant d'Ecuſſons. Des Nymphes richement
veſtuës, & ornées de fleurs, eſtoient auprés de cét Arbre.
Et trente Eſtaffiers veſtus de livrée bordoient les coſtez
de cette Machine. Elle eſtoit ſuivie de quantité d'Eſclaves
diverſement veſtus, portant des Lances, des Bannieres,
& des Banderoles incarnates, & blanches, ſuivis de deux
Cavaleriſſes, accompagnez de cinq Ecuyers, qui por-
toient les Bannieres des Parrains, qui marchoient apres,
richement veſtus, & montez à l'avantage, ſuivis de tren-
te Eſclaves de la livrée des Tenans. Cinq Eſcuyers veſtus
comme les precedens, portoient les Lances de Combat
des Tenans. Trente pages veſtus de ſatin incarnat cha-
marré d'argent, tant plein que vuide, & montez ſur des
Chevaux de prix, portoient les Eſpées, & les Lances de
Parade des Chevaliers.

Ces

DES COMPARSES.

Ces Chevaliers parurent enfin apres ce grand Equipage vestus comme des Heros, qui representoient les Chevaliers de la Gloire, C'estoient les Ducs de Guise, & de Nevers, le Prince de Ioinville, & Messieurs de Bassompierre, & de la Chastaigneraye.

Leur Char de Triomphe les suivoit du milieu duquel s'elevoit vne Pyramide d'argent comme le Symbole de la gloire, ayant à la pointe vne Sphere d'or avec ce mot *Ulterius*, pour dire que la gloire des Tenans passeroit mesme les Cieux.

La Gloire vestuë de toile d'argent à fleurons d'or & de Soye, & couronnée d'vn Cercle d'or embrassoit cette Pyramide. Elle avoit à sa droite la Victoire, & la Renommée à sa gauche, l'vne vestuë de toile d'argent avec des aisles d'or, vne corne d'abondance; & des branches de Palmes; l'autre habillée de toille d'or, couverte d'yeux & d'oreilles, avec des aisles d'argent, & vne Trompette de mesme en sa main. Les douze Sybilles vestuës comme les Anciens nous les ont representées, remplissoient le reste de ce Chariot, qui estoit par tout le dehors relevé de Trophées d'Armes, d'or & d'argent, & tiré par huit Chevaux blancs aislez comme les Chevaux de la gloire. Trente Esclaves de diverses Nations, vestus de differentes manieres, selon l'vsage de ces Nations, environnoient ce Chariot. Cinq Pages portoient apres les devises des cinq Tenans, & dix Estaffiers menoient, cinq Chevaux de main avec de grands cordons d'or houppez d'argent, & de soye cramoisie.

Comme les Mousquetaires du Regiment des Gardes avoient donné le signal pour cette Comparse, par vne Salve generale, les Suisses le firent pour la seconde, & pour l'entrée de la premiere Quadrille des Assaillans.

Le

Le Camp ayant esté demandé pour eux, à Monsieur le Connestable, & accordé par leurs Majestez, vn Aide de Camp introduisit les quatorze Trompettes, vestus de lame d'argent incarnate, & bleüe, semée de Soleils, de Roses, & de Palmes d'or, masquez en Mores. Apres suivoient quatorze Chevaux bardez, & caparassonnez de Gaze d'argent sur vn fond incarnat blanc & bleu, & deux Escuyers superbement vestus, & montez avantageusement. Quatre Estaffiers menoient deux Elephans apres eux, chargez chacun d'vne Tour quarrée, ou estoient plusieurs Lances avec leurs banderoles au bout, couvertes de Soleils, de Palmes, & de Roses en broderie. Vne grande Machine faite en forme de Rocher, sur lequel paroissoit Orphée avec vne Musique excellente, faisoit marcher apres soy vne Forest de Lauriers, parmi lesquels estoit Daphné changée à moitié en vn de ces Arbres. Apollon couroit apres elle suivi des Muses, & ce Dieu prenant quelques branches de Laurier en faisoit des Couronnes pour le Roy, tandis que les Muses en faisoient pour les Chevaliers du Soleil, qui composoient cette Quadrille.

Le Char de cet Astre, dont ils avoient emprunté le nom, estoit tiré par huit Chevaux, & conduit par Phaëton. L'Aurore estoit sur le devant, & apres elle le Temps, & les quatre Saisons, & les douze Heures du jour, & les deux Crepuscules tenoient les deux extremitez, comme ils sont celles du jour. Tous ces personnages estoient vestus selon les descriptions que les Poëtes en ont fait.

Apres ce Char, marchoient les Chevaliers du Soleil, dont Monsieur le Prince de Conti estoit le Chef assisté de Monsieur de Palaiseau, Chevalier des Ordres du Roy, & de Monsieur le Comte de la Chapelle ses Parrains, qui

portoient

DES COMPARSES.

portoient des bastons d'argent pour marque de leur fonction. Le Chevalier de Guise, le Comte de S. Agnan, le Vidame de Chartres, le Comte de Croisy, le Marquis de Roüillac, le Baron de Fontaine Chalandray, Monsieur de la Bourdaisiere, le Baron de Tussay, le Baron de la Ferté Imbaut, le Baron du Pescher, Mery, Marillac, le Baron de S. André, Devins, & de Sezis estoient les quinze Chevaliers de cette Troupe, sous ce Chef.

La Quadrille des Chevaliers du Lys, fit la troisiéme Comparse apres vne decharge faite par les Soldats qui bordoient les barrieres. Monsieur Descures ayant fait ouvrir le Camp à Monsieur de Sourdiac Chevalier des Ordres du Roy, & Marechal de Camp de cette troupe, pour laquelle il le demanda.

Douze Trompettes à Cheval, vestus de toile d'argent incarnate, avec leur casaques, & banderoles semées de fleurs de Lys, alloient devant trente Chevaux caparassonnez de satin fait à bandes incarnat blanc & noir, enrichies de broderie d'argent par compartimens, de franges, & de cordons, de fueilles, & de fleurs de Lys, avec de grands panaches blancs sur la teste, & sur la croupe. Ils estoient menez par des Estaffiers, & suivi de l'Escuyer, & des deux Pages du Marechal de Camp.

Trente Pages venoient en suite, montez sur des Chevaux parez de mesme, dont les six derniers estoient destinez, aux Courses du Faquin. Six Escuyers portoient ensuite chacun vne Banniere d'Azur semée de fleurs de Lys d'or, & les Armoiries de chacun des Chevaliers du Lys, au milieu de chacune de ces bannieres.

Le Char estoit de douze Colomnes, qui portoient deux grandes Couronnes, l'vne de France, & l'autre d'Espagne, pour representer la double Alliance des deux

E e Couron

Couronnes. Venus estoit sur ce Char, avec huit petits Amours, & vne troupe de Musiciens, & de Concertans de plusieurs sortes d'instrumens marchoient apres.

Les Chevaliers estoient le Duc de Vandosme Chef de la Troupe. Le Marquis de la Valette, Monsieur Zamet, le Baron de Pontchasteau, Monsieur de Pluvinel, & Monsieur Benjamin, qui danserent vn ballet à Cheval avec six Escuyers, qui les suivoient, & qui portoient leurs devises.

La Quadrille des Chevaliers Amadis fit sa Comparse apres celle des Chevaliers du Lys. Douze Trompettes parurent les premiers, apres la ceremonie ordinaire de la demande du Camp, & portoient en leurs Banderoles les Armoiries des Chevaliers. Des Esclaves Turcs vestus de Vestes à lozanges blanches, & bleües, menoient dix chevaux de main. Suivis de douze Ioüeurs de Haut-bois, & de Cornets à bouquin vestus en Pelerins. Six Pages montez sur de beaux Chevaux precedoient Vrgande la deconnüe, si celebre dans le Roman des Amadis : Elle estoit vestuë de satin noir, à bandes d'argent, montée sur vn Dragon, qui tiroit la Tour de l'Vnivers, formée à sept estages, pour representer les orbes des sept Planettes. Elle presenta plusieurs Vers à leurs Majestez. Apres elles alloient seize Estaffiers avec la Cappe à l'Espagnole, le Bonnet, & les Chausses de satin incarnat couuertes de clinquans d'or. Deux Escuyers montez sur des chevaux d'Espagne, portoient les Escus des Devises des deux Chevaliers, le Comte d'Ayen, & le Baron d'Vxelles, l'vn representant Amadis de Gaule, & l'autre Amadis de Grece.

Le Duc de Montmorency, sous le nom du Persée François, fit vne Comparse qui ne cedoit guere à celles

des

DES COMPARSES.

des autres Quadrilles. Huit Trompettes en faisoient la tête, vestus de Casaques de satin couleur de chair, & de grands bas de saye de Velours vert, avec des aisles au dos, les cheveux épars, & vne Guirlande de fleurs sur la teste, pour representer les Zephyrs. Douze Esclaves de diverses Nations, à sçavoir deux Polonnois, deux Tartares, deux Indiens, deux Mores, deux Sauvages, & deux Chinois, menoient les Chevaux de main, caparassonnez, & houssez à la façon de chacun de ces Pays. Huit Pages à Cheval portoient des Bannieres aux chiffres de l'Assaillant. Quatre Escuyers vestus à l'antique les suivoient, portant chacun vn Escu des Armoiries du Chevalier, avec sa Devise au dessous.

Monsieur de Bouteville Marechal de Camp, suiui de son Escuyer, & de quatre Estaffiers, marchoit devant le Heraut, vestu d'vne Robe de satin à la Turque, toute chamarrée d'or, ayant le Turban d'or, d'argent, & d'incarnat, vn Cimeterre au costé, & tenant en son bras vn Ecu, où estoient les armoiries de l'Assaillant.

Deux Persans menoient le Cheval d'honneur, & deux Argus celuy des Courses. Le Chariot de Triomphe étoit tiré par six Cerfs, avec leurs ramures dorées. Il estoit à grands trophées bronzez, conduit par Saturne, les trois Graces s'y donnoient les mains, & la Paix assise vn peu plus haut chantoit les Recits ; on y voyoit des Dieux enchaisnez, & attachez à vn trophée d'armes rompuës, & le Persée François assis sur vn demy rond, entre la France & l'Espagne.

Vn Cheval d'Espagne Pie, avec deux aisles blanches, representoit le fameux Pegase, conduit par deux Esclaves Arabes. Et vn grand Rocher de plus de quarante pieds de circonference, & de dix-sept de haut, traisnoit apres

Dd 2 soy

soy le Monstre auquel Andromede fut exposée. Il sortoit du Feu du haut de cette Montagne, de l'Eau par quatre Iets, & du sang par quelques autres. Douze Hautbois vestus de satin vert marchoient apres ces Machines, & representoient les Dieux des Forets Couronnez de branches de Chesne avec les glands d'or.

 Les Chevaliers de la Fidelité firent aussi leur Comparse en cet Ordre. Huit Trompettes vestus de taffetas bleu couvert de clinquant d'or, & d'argent, marchoient apres l'Aide de Camp. Quarante Estaffiers vestus à la Persienne, menoient les Chevaux de main. Le Char de Triomphe estoit tiré par six Chiens marquetez de noir, & de blanc, & conduit par Mercure. Sur le milieu de ce Chariot s'élevoit vn grand Obelisque marqué de divers Hieroglyphes. Douze Satyres enchaisnez joüoient sur les costez de leurs Cornets. Quinze Pages portoient les Armes, & les devises des Chevaliers. Qui marchoient apres suivis de leurs Escuyers. Quinze Sacrificaturs Payens alloient apres eux, deux à deux vestus de longues robes de toile d'argent meslée de bleu, Couronnez de Myrte, & joüoient des Hautbois. Le Temple de la Fidelité basti sur vn Rectangle d'vne excellente Architecture Dorique à huit colomnes d'argent, & quatre Pilastres de serpetin alloit apres de luy méme sans estre tiré, & ses ornemens estoient divers Symboles de la Fidelité. Ce Temple qui estoit ouvert en forme de Portique, avoit au milieu vn Autel sur lequel estoit l'Image de la Fidelité assise sur vn Cube, tenant vne main sur la poitrine, & caressant vn Chien de l'autre. A l'entrée estoient les Images d'Hymen, & d'Vranie la Venus celeste, & entre les Colomnes, celle de huit Dames fideles, Penelope, Hero, Thisbé, Alcione, Panthée, Arthemise, Hypsicrate, Porcie.

DES COMPARSES.

Porcie. Sur le haut du Dome estoit l'Image d'Amour avec vne Palme en main, & au tour de ce Temple, marchoient dix Princes infideles enchaisnez. Therée, Iason, Hercule, Thesée, Paris, Enée, Spurius Camilius Ruga, qui inventa le divorce parmi les Romains. Iugurta, Marc-Antoine, & Othon.

Sur l'entrée de ce Temple estoit assis le Souverain Sacrificateur, assisté d'vn Ministre des Autels, & d'vn Victimaire, qui chantoient des Vers. Douze Trompettes suivoient cette Machine avec vingt Estaffiers, les cinq Chevaliers, le Duc de Rets, le Duc de la Rochefoucaut, le Comte de Dampierre, le Baron de Senecé, & le Marquis de Ragny, & leurs cinq Escuyers.

La Comparse du Duc de Longueville, représentant le Chevalier du Phenix ne fut pas moins belle. Elle avoit douze Trompettes vestus de toile d'argent tannée, avec des Phenix dans leurs banderoles, & la bottine à l'Arabesque de meusles de Lions dorez. Deux Escuyers conduisoient douze Chevaux de main, menez par des Estaffiers vestus à la Persienne. Seize Pages à Cheval portoient les bannieres à chiffres, & à devises. Deux Cavalerisses vestus en Arabes avec la Zagaye en main marchoient apres. Les Signes du Firmament faisoient vn corps de Musique, pour représenter l'Harmonie Celeste, & avoient chacun en teste la figure de la Constellation qu'ils representoient avec vne Couronne d'Estoiles. Les douze Signes du Zodiaque alloient au tour du Char du Soleil, tiré par quatre Chevaux aislez attelez tous quatre de front. Sur le milieu du Char estoit l'Image d'Apollon, & devant luy vn Phenix, qui allumoit son bucher, l'Aurore conduisoit ce Char, chassant les Estoiles devant elle, & sur les quatre coins estoient les quatre

Ee 3 Saisons

Saisons represétées par Flora, Ceres, Bacchus, & Saturne. Deux petits Mores suivoient, montez sur des Rhinocerots, & deux Geants conduisoient le Palais de la Renommée composé de vingt Colomnes en quarré, qui portoient vne balustrade, au dessus de laquelle s'élevoit sur six Consoles vne Colomne, qui servoit de Piedestail à la Renommée en pied & preste de voler. Les Images d'Hercule, d'Hector, d'Achille, d'Enée, d'Alexandre le grand & de Iules Cesar decoroient les Niches de ce Palais. Les autres Statuës representoient la Fortune, l'Occasion, la Faveur, le Bon-Evenement, la Victoire, la Gloire, & la Felicité. Vingt-quatre Estaffiers suivoient ce Palais, devant le Marechal de Camp, accompagné de ses deux Escuyers, & de ses six Estaffiers. Apres paroissoit le Chevalier du Phenix, suivi de six Escuyers.

La Comparse de la Quadrille des quatre Vents, Princes de l'Air, s'ouvrit par neuf Trompettes, aîlez d'aigrettes, & douze Chevaux de main menez par vingt-quatre Estaffiers. Douze Pages à cheval precedoient vn grand Vaisseau doré, equippé de cordes de soye, & de Voiles de taffetas incarnat, gris de lin, jaune, & bleu, environné de douze Tritons, qui sortoient de l'eau à demy corps, sonnant de leurs trompes. Sur la Pouppe du Vaisseau estoit la Deesse Minerve, qui recita des Vers à leurs Majestez. Dix-huit Estaffiers marchoient trois à trois devant les quatre Escuyers des Chevaliers, qui terminoient cette Comparse.

Les Nymphes de Diane firent la leur incontinent apres. Vn Escuyer marchoit en teste de dix Trompettes, vestus de Casaques de satin vert, semées de croissans d'argent. Vingt Estaffiers vestus en Veneurs, avec le Cor en écharpe, & l'Epieu en main menoient dix Chevaux de main.

main. La Montagne de Menale couverte d'Arbres verdoyans faisoit la Machine. Elle avoit diverses Grottes, & diverses Fontaines, avec des Bergers joüans de leurs Musettes. Il sortit de cette montagne quantité de Rossignols, de Chardonnerets, de Tarins, de Linotes, & de Cerins, quand elle fut arrivée devant la Loge de leurs Majestez. Vingt Pages, & cinq Escuyers marchoient apres, & ces derniers portoient les Devises des Nymphes. Leurs chevaux de Combat estoient menez par vingt Estaffiers devant le Marechal de Camp, & le Char tiré par huit chevaux couverts de peaux de Cerfs. Les trois Graces, & les neuf Muses chantoient assises sur les Marches les plus basses de ce Chariot, au haut duquel estoient les cinq Nymphes, & apres elles, marchoient à cheval leurs Escuyers.

Les Chevaliers de l'Vnivers firent leur Entrée avec huit Trompettes, vestus de Casaques de taffetas jaune, paillé d'incarnat, & de gris de lin, semées de Soleils en broderie d'or. Huit Estaffiers menoient quatre Chevaux de main, suivis de huit Pages à cheval, & de quatre Nains montez sur de grands Chevaux. Deux Escuyers alloient immediatement devant le Chariot du Globe de l'Vnivers, tiré par six Coursiers Pies, attelez de front. Les roües du Chariot representoient les quatre Elemens, & les costez relevez en bosse les douze Mois. Au plus haut sur le devant estoit Latone, avec vne Plante de Lys au naturel en main. Les Figures des quatre Saisons portoient vn grand Globe Celeste, qu'elles soûtenoient chacune d'vne main, & ce Globe estoit Couronné d'vne grande Couronne Royale, à fleurs de Lys. Les Chevaliers de l'Vnivers alloient apres, avec leurs Escuyers.

Enfin

Enfin la derniere Comparse fut celle des Illustres Romains, dont seize Trompettes annoncerent l'Entrée, suivis de deux Porte-Enseignes à la Romaine, qui portoient des Aigles d'argent, avec la Banderole volante, & le chiffre S. P. Q. R. Deux Rois d'Asie captifs, marchoient apres eux, suivis d'vn Char de Triomphe, tiré par quatre Elephans, & chargé de Trophées d'armes. Derriere estoient douze Esclaues enchaisnez. Deux Soldats Romains, à cheval, avec leurs Enseignes precedoiēt deux Rois d'Affrique captifs, & vn Char de Triomphe, tiré par quatre Lions de front, suivi de douze Afriquains Esclaves, diversement vestus. Vn troisiéme Char alloit apres, tiré par quatre Chevaux de front, precedé de deux Rois Europeans captifs, & de deux Soldats Romains, & suivi de divers Esclaves des Peuples de l'Europe, vaincus autrefois par les Romains. Vingt-sept Estaffiers menoient autant de Chevaux de main : & autant de Pages à Cheval portoient les Lances de leurs Maistres. Trente Estaffiers vestus à l'ancienne Romaine alloient devant le Char de la Victoire, tiré par huit chevaux caparaconnez de brocatel d'or. Au plus haut de ce Chariot estoit la Victoire sur vn Autel d'or, ayant des couronnes en main, & des aisles au dos. Elle avoit autour d'elle divers loüeurs d'instrumens. Enfin neuf Escuyers portoient les Armoiries des neuf Illustres Romains, qui marchoient apres eux, trois à trois, & fermoient toute cette Pompe, suivis de neuf autres Escuyers qui portoient leurs Devises.

DES

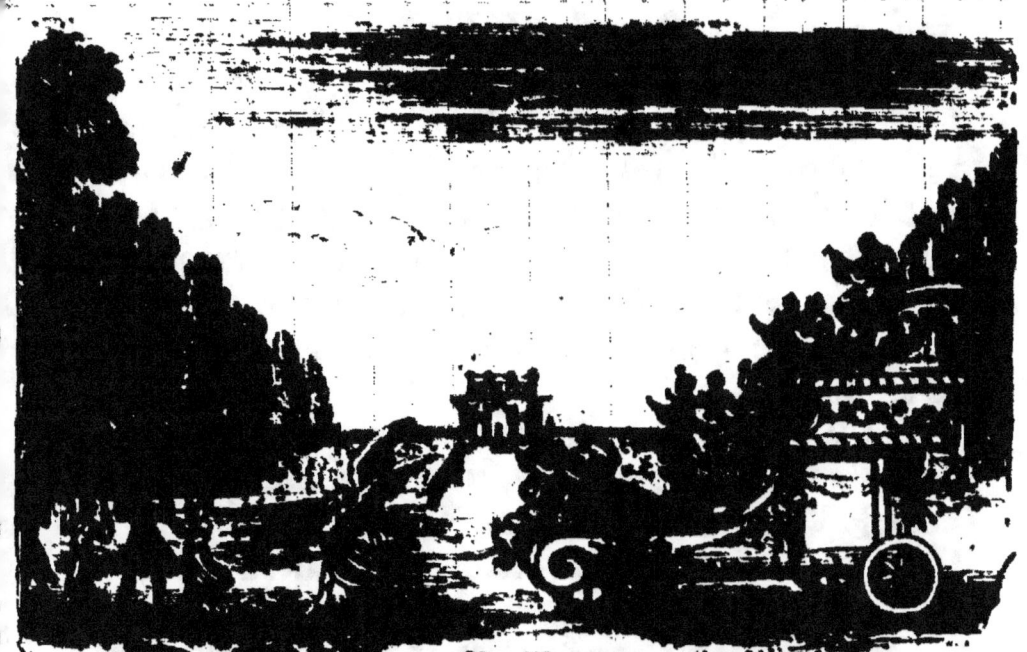

DES NOMS,
ET DES DEVISES
Des Tenans, & des Assaillans.

OMME les Sujets des Carrousels sont Historiques, Fabuleux, ou Emblematiques, les Tenans, & les Assaillans y prennent ordinairement des noms conformes au sujet qu'ils representent. Ainsi au grand Carrousel que j'ay decrit au Chapitre precedent, les neuf Chevaliers qui representoient les Illustres Romains, prirent les noms de ces Braves. Le Marquis de Sablé, celuy de TRAJAN. Le Duc de Roüanez, celuy de IVLES CESAR. Le Baron

F f de

de la Boissiere, celuy de Vespasian. Le Marquis de Courtenvaux, celuy de Pavl Emile. Le Baron de Beauvais Nangis, celuy de Marcvs Marcellvs. Le Baron de Montglar, celuy de Scipion l'Affricain. Le Marquis de Marmontier, celuy d'Avgvste. Le Marquis de Bressieux, celuy de Coriolan. Et le Comte de Monrevel, celuy de Caivs Marivs. Tous ces noms estoient historiques.

On y peut prendre des noms de Romans, comme ceux des Chevaliers du Lys, qui se nommerent Roseleon le Valeureux, Clarisel le Fortuné, Alberin le Courtois, Belloglese le Hardi, Valdante le Fidele, Riveglose le Dangereux.

On en forme aussi en diverses langues, pour exprimer sa pensee, & son dessein comme ceux de Fidamor, Lvcidamor, & Lindamor, qui signifient vn amour fidele, eclatant, & beau, ou galant: qui furent les noms du Vidame de Chartres, du Baron de Fontaines Chalandray, & du Baron de Saint André, Chevaliers du Soleil. Ceux d'Erandre, de Melidor, d'Eranthe, d'Evridamas, & de Thrasille, portez au mesme Carrousel, sont Grecs.

Quelquefois ils font allusion à la Devise, ou aux couleurs du Chevalier: comme au Carrousel des Fleurs representé à la Cour de Savoye l'an 1620. Le Prince de Piedmont prit le nom de Giglialbo, parce qu'il avoit le Lys blanc pour sa Devise, & c'estoit la Fleur pour laquelle il combattoit. Monsieur d'Ormesan prit celuy de Canemire pour la Fleur de la Cane d'Inde. Le Chevalier d'Aglié celuy de Ninforte, sa Devise estoit le Nenufar, ou Lys d'eau, que les Latins nomment Nymphæa.

Souvent

Souvent ils sont pris à plaisir sans aucune allusion comme ceux de Florimont, Ardomire, Artemidore, Rosimond, Amphrise, Salviandre, Cyprinde, Ophianerée, & Amelidore portez au mesme Carrousel.

Outre ces noms affectez on porte des Devises, qui sont des expressions ingenieuses de quelque passion secrette. Enfin ce sont ces festes, qui ont fait naistre les Livrées, les Chiffres, les Armoiries, & les Devises, qui ont des sens si mysterieux. La Livrée les exprime par des couleurs, le Chiffre par des caracteres, le Blason par des figures de certaines couleurs determinées, & la Devise par l'application d'vne proprieté naturelle de quelque corps sensible à quelque qualité morale.

Les Livrées & les Chiffres, sont inventions des Mores, & des Arabes, à qui l'Alcoran ayant defendu toutes sortes de figures, il ne leur resta que ces deux voyes d'exprimer leurs pensées par des choses sensibles. C'est d'eux que nous est venuë l'explication des couleurs, & les enlassemens de lettres, qui faisoient il y a deux siecles, toutes les beautez des habits, & des meubles, comme les chiffres, & les enlassement de lettres se sont remis en vogue depuis quelques années, pour les cachets, ornemens de Carrosses, & autres choses semblables. Les applications, qu'ils firent des couleurs furent en partie fondées en raison, & en partie de pur caprice.

Le blanc signifioit la Pureté, la Sincerité, l'Innocence, & l'Indifference, la Simplicité, la Candeur, &c. parce que de toutes les couleurs, c'est celle qui a plus de lumiere & qui est la plus naturelle, la plus simple, & la plus pure, & capable de recevoir toute autre sorte de couleur. l'Eglise s'en sert pour les Vierges, pour les Confesseurs, & pour les Mysteres de la vie du Fils de Dieu, & de Nôtre Dame.

Le Noir signifioit la douleur, le desespoir, la constance, l'obscurité, &c. parce que c'est vne couleur de tenebres, qui a moins de lumiere que les autres, qui n'est pas sujette à changer, & qui ne prend pas aisément les autres. L'Eglise s'en sert pour les Funerailles.

Le Vert estoit parmy eux comme il est encore parmy nous le Symbole de l'Esperance, de la Ioye, & de la Ieunesse, parce qu'il est la couleur du Printemps, qui est l'Esperance des recoltes, la saison la plus agreable, & comme la Ieunesse de l'Année.

Fà di speme e letitia il verde Mostra.

Dit Iean Rinaldi nel monstruosissimo mostro. Torquato Tasso en la cinquante deuziéme octave du chant dix-neufviéme de sa Ierusalem delivrée.

Verde è fior di Speme.

L'Arioste au sixiéme chant, voulant representer la Cour d'Alcine toute en Ioye fait paroistre ses Damoiselles vestuës de vert, & couronnées de fueilles.

Tutte Vestite eran di verde gonne
E Coronate di frondi novelle.

Petrarque nomme sa Ieunesse son aage vert:

Tutta la mia fiorita, è verde Etade.

Le Gris de lin auquel on applique *Amour sans fin. Iouïssance* au Iaune, Blanc & Bleu *Courtois & Sage*, &c. sont pures fantaisies, n'y ayant aucun rapport naturel de ces couleurs à ces choses.

C'est du mélange, & de l'vnion de ces livrées, & de ces couleurs qu'on a tiré vne infinité d'expressions diverses. Il y a vn Siecle entier que l'on a Imprimé le Blason des Couleurs en livrées de Sicile le Heraut, dont voici les applications.

Blanc

ET DES DEVISES. 229

Blanc pour la Femme, *chasteté*. Pour la Fille, *virginité.*
 Pour le Iuge, *iustice*. Pour le Riche, *humilité.*
Blanc & Incarnat, *apparent & elevé entre les autres.*
Blanc & Bleu, *courtois & sage.*
Blanc & gris, *esperance de venir à perfection.*
Blanc & Iaune, *iouïssance d'amours.*
Blanc & Rouge, *hardiesse en choses honnestes.*
Blanc & Verd, *vertueuse ieunesse.*
Blanc & Pourpre, *grace de toutes gens.*
Blanc & Noir, *avoir ses plaisirs.*
Blanc & Tanné, *suffisance.*
Blanc & Violet, *loyauté en Amours.*
Rouge, *courroux, colere, hastiveté.*
Rouge & Vert, *hardie jeunesse.*
Rouge & Bleu, *desir de sçavoir.*
Rouge & jaune, *cupidité d'avoir.*
Rouge & gris, *esperer en hautes choses.*
Rouge & noir, *envié du monde.*
Rouge & tanné, *toute force perdue.*
Rouge & pourpre, *fort en toutes choses.*
Rouge & violet, *amour trop echaufé.*
Iaune, *iouïssance, prudence, hautesse.*
Iaune & bleu, *iouïssance des plaisirs mondains.*
Iaune & gris, *plein de soucis.*
Iaune & violet, *jouïr d'amour.*
Iaune & noir, *constance par tout.*
Iaune & incarnat, *richesse temperée.*
Iaune doré, *sage, & de bon conseil.*
Iaune pâle, *trahison, deception.*
Vert & bleu, *joyè simulée.*
Vert & violet, *amoureuse liesse.*
Vert & incarnat, *esperance en honneurs.*

Vert & tanné, *rire & pleurer.*
Vert & gris, *jeunesse transie d'amour.*
Vert & noir, *attrempance en joye.*
Pourpre, *abondance de biens de fortune, grace de tout le monde.*

Elle est rare en livrée, dit cét Autheur, qui en parle en ces termes : *de cette-cy ne blasonnerons point en livrée, car on n'en porte guere.*

Noir & gris, *esperance de mieux avoir.*
Noir & bleu, *deffiance simulee, simplicité affectée.*
Noir & incarnat, *constance à bien vivre.*
Noir & violet, *deloyauté, & trahison.*
Noir & tanné, *tristesse sans ioye, & la plus grande douleur du monde.*
Bleu & gris, *de richesse en pauvreté, de pauvreté en richesse, secheresse de trop sçavoir.*
Bleu & violet, *sagesse en amours.*
Bleu & incarnat, *habile en choses honnestes.*
Bleu clair, *beau parler, doux penser.*
Bleu & tanné, *patience en ses adversitez.*
Incarnat & gris, *esperance d'avoir richesses.*
Incarnat & violet, *bonne grace envers les Grands.*
Incarnat & tanné, *bon-heur, & malheur.*
Violet, *amitié, loyauté, nul reproche, reconnoissance.*
Violet & gris, *trop forte loyauté.*
Violet & tanné, *amour non permanente.*
Gris obscur, *esperance, patience, confort, simplicité, bonne coustume.*
Gris clair, *secheresse, pauvreté, inimitié, desespoir.*
Gris & tanné, *esperance incertaine, patience rechignée, confort en douleur.*

Tanné

Tanné & blanc, *contrition d'avoir mal fait, innocence simulée, justice troublée, & joye feinte.*
Tanné & rouge, *courage feint, soucy trop aspre, douleur trop furieuse.*
Tanné & violet, *amour troublée, loyauté menteuse, simple courtoisie.*
Gris violant, *amoureuse esperance, courtois labeur, souffrir par amitié.*
Gris cendré, *travail, soucy, & penser à la mort.*
Incarnat blanchissant, *richesse amoindrie, courage perdu, petite noblesse.*
Iaune orenger, incarnat, & blanc, *richesse bien acquise en loyauté.*
Bleu, vert, & rouge, *joye moderée avec courroux.*
Violet, incarnat, & blanc, *fidelité à sa femme, à son Seigneur, & à son prochain.*
Noir, gris, & blanc, *esperance bien attrempée.*
Gris, & tanné, & violet : dit cét Autheur, *signifient desloyauté, ou autrement esperer en dolentes amours, la livrée est fort belle, mais la devise tres laide.*
Bleu, violet, & gris, *loyauté en esperance.*
Les Italiens donnent aussi des signification mysterieuses aux Couleurs, dont voicy les Principales.

Argenteo. *Passione, Affanno, Tema, Sospetto, & Gelosia.*
Bianco. *Purità, Castità, Honestà, Fede, Verità, Vittoria, Trionfo, Felicità, & Sincerità di animo e cuore.*
Giallo. *Dominio, Superbia, & Arroganza.*
Incarnato. *Piacere amoroso.*
Leonato. *Overo Tané fortezza, Animosità, Fierezza,*
Regale

Regale grandezza, Animo intrepido, e ricordevole de benefici ricevuti.

Mischio. *Bizzaria, Fantastichezza, Frenesia, Pazzia, poco cervello, Instabilità, Confusione, discordia.*

Morello. *Fermezza di animo in Amore, e dispreggio di vita per la cosa amata.*

Negro. *Mestitia, Doglia, e Tristitia, sì per causa d'Amore come anco di morte.*

Oro. *Signoril richezza, Honore, & Amore.*

Rosso. *Vendetta, Crudeltà, Stratio, Fierezza, Sdegno, Ira, e Furore.*

Torchino. *Alto pensiero, Magnanimità, Amor buono e perfeto.*

Verde. *Allegrezza, Speranza, Giubilo, e festa.*

Verdegiallo. *Poca speranza, e disperatione.*

Il y a peu de fondement en ces applications, qui sont purement de caprice sans apparence de raison, du moins pour la pluspart. Il y a quelque apparence que c'est des Mores que Sicile le Heraut a emprunté les interpretations qu'il a données, puisqu'il estoit au service du Roy Alphonse d'Arragon le Sage, & le Magnanime, sous lequel la memoire des Mores & des Arabes estoit encore fraîche en ses Estats. L'Histoire des guerres civiles de Grenade m'apprend que les Arabes donnoient le nom de devises à ces livrées. Mahomad Zegri parlant à ceux de son parti leur dit : *Pues el Rey me ha hecho Quadrillero, Saldremos treinta Zegries, y llevarèmos libreas roxas, encarnadas, con los penachos de plumas azules, antiqua divisa de los Abencerages, paraque sea esto instrumento de que se enojen con nosotros.* Le bleu étoit la devise des Abencerrages, dont ils voulurent prendre

dre les pannaches, pour avoir occasion de se broüiller avec eux, tandisque ceux cy se disposerent à la Course des Taureaux, au jeu des Cannes, & au Tournoy avec leurs livrées ordinaires, sous la conduite du Vaillant Muça, que le Roy avoit fait Chef de Quadrille.

Ordenavan su Quadrilla Muça, y los Abencerrages, siendo Quadrillero el vallente Muça per mandado del Rey; en la qual Quadrilla avia de ir Malique Alabez, y los Abencerrages, y de comun acuerdo Sacaron las libreas de damasco Azul afforradas en tela de plata fina, Con penachos azules, blancos, y pagizos. Conforme à la librea los pendoncillos de las Lanzas blancos, y azules recamados con mucho oro.

On a retenu dans les Carrousels la diversité des livrées, pour la distinction des Quadrilles, mais ces livrées n'y sont pas mysterieuses comme elles estoient sous les Mores. On se contente des Devises pour exprimer ses sentimens d'vne maniere plus ingenieuse, & les Mores mesmes n'ont pas tousjours esté si Religieux observateurs de l'Alcoran, qu'ils n'ayent pris des Devises figurées. *Llevavan en las adargas por divisa vnos Salvages. Solo el Malique llevava su misma divisa, que era en el liston morado que atravessava la adarga vna corona de oro con su letra que dezia, de mi Sangre. Muça llevava la misma divisa que sacò el dia que Escaramuço con el Maestre que era vn Coraçon en la mano de vna donzella apretado el puño, destilando el coracon gotas de sangre, y la lettra dezia, por gloria tengo mi pena.*

Hist. de los Vandos de los Zegries y Abencerrages Cavalieros Moros. cap. VI.

L'an mil six cents dix-neuf le Prince de Piedmont ayant receu les livrées de Madame Chrestienne de France, en fit le sujet d'vn Carrousel, où ce Prince, le Prince Thomas son Frere, & vingt-deux Cavaliers coururent

chacun pour diverses couleurs, comme j'ay déja remarqué. Le Prince sous le nom du Chevalier de la Royale Amarante pour le *Bleu, l'Incarnat, le Blanc & l'Amarante*, qui estoient les couleurs de la Princesse sa future Espouse, publia le Cartel suivant.

De tant de Riches inventions dont les Amans se sont avisez, pour representer leur Amour, ie n'en trouve point de si gentille que celle des livrées. C'est le temoignage le plus public qu'on sçauroit donner de son affection, lorsque les couleurs en sont bien choisies, & qu'elles se rapportent aux effets d'une passion amoureuse. Leur langage quoy que mysterieux & muët, s'entend par tout le monde, & il n'y a celuy qui ne sçache ce que les couleurs signifient. Ce sont des interprettes du cœur, & des Messagers de la volonté. La Parfaite, & Royale Amarante a des couleurs, qui ont un grand rapport aux qualitez dont elle est ornée. Elle nous represente par le Bleu ses pensées Celestes, & relevées. Par l'Incarnat ses chastes, & belles inclinations. Par le Blanc la candeur, & la pureté de sa foy. Et par l'Amarante sa constance, &c. S'il se trouve quelqu'un si osé que de soutenir le contraire; qu'il s'assure que de l'orgueil du Iaune, du desespoir du Gris, de la franchise du Noir, du peu d'assurance du Rouge, de la tromperie du Vert, il passera du Vermeil de la vie au pasle de la Mort.

Aux Festes de Versailles le Duc de Guise prit la couleur noire pour livrée, & le nom d'Aquilant le Noir avec ces Vers:

La Nuit a ses beautez, de mesme que le Iour,
Le Noir est ma couleur ie l'ay toûjours aimée,
Et si l'obscurité convient à mon Amour;
Elle ne s'estend pas iusqu'à ma Renommée.

Le

ET DES DEVISES.

Le Comte d'Armagnac y prit le Blanc & le nom de Griffon le blanc, avec ce quatrain.

Voyez, quelle candeur en moy le Ciel à mis:
Aussi nulle beauté ne s'en verra trompée,
Et quand il sera temps d'aller aux Ennemis,
C'est ou ie me feray tout blanc de mon Espée.

Si les Mores introduisirent les couleurs, & les livrées mysterieuses dans les Carrousels, ils y introduisirent aussi les chiffres, & les enlassemens de lettres, qui estant Arabes, & inconnuës aux Europeans, ont toûjours passé pour des enroulemens de fantaisie qu'on a nommez Arabesques, & Moresques. Ces Arabesques ont été depuis en vsage pour les houssures des Chevaux, où l'on met encore aujourd'huy des chiffres couronnez. Nous voyons en divers endroits des Φ. des K. des H. des F. des L. ou Λ. couronnez & diversement entrelassez pour nos Rois Philippes, Charles, Henris, François, & Louïs. Le grand Collier du S. Esprit a des H. Couronées. Les Pistoles depuis le feu Roy ont vne Croix, de quatre L. addossez, & couroneés. Au Tournoy fait l'an 1346. le premier jour de May, par le Comte Vert à Chamberi. Vn Seigneur de Miolans avoit pour chiffre vn A̅. & vn Seigneur de la Beaume de Monrevel. IrI. y. A celuy qui fut fait à Paris l'an 1514. pour l'entrée de la Reine Marie d'Angleterre seconde Femme de Louys XII. Le Duc de Valois avoit pour devise, ou pour chiffre G. M. Et le Comte de Saint Pol A. F.

La Maison de Bourbon a lontemps retenu pour Chiffre vn P. & vn A. Antiques, entrelassez d'vn cordon, & liez à vn chardon, depuis le Mariage de Pierre de Bour-

Guichen. Hist. de Savoye.

Gg 2 bon

bon, avec Anne de France Fille de Loüis XI. qui regardant leur alliance comme vn don du Ciel, qui leur estoit cher, prirent selon la coustume de ce temps-là, vn chardon pour Devise, pour dire en rebus *cher don* : & enlasserent leurs deux Chiffres de lacqs d'Amour, comme on les void en la Chapelle de Bourbon, & sur vne vieille tapisserie du Louvre.

Aux Courses faites à Rome l'an 1634. le Seigneur Laurent Mancini, Pere de Madame la Princesse de Conti porta divers chiffres pour devise, avec ce mot :

SOL CON VNA.

Et ce Quatrain Italien :

Dal fortunato ardor che'n me s'apprende
Segno con notte oscure alti misteri,
Cerchi pur mente scaltra i miei pensieri,
Altri che voi sò ben che non m'intende.

On a trouvé diverses inventions de Fleurs, de Palmes, & de Fleurons pour former ces Chiffres. On les represente de Perles, de Diamans, & de diverses couleurs pour faire diverses allusions. Les Marchands, & les Artisans prennent ordinairement pour leurs marques des chiffres avec des cordons, & des nœuds, qui enlassent les Lettres de leurs noms. Ce qui fait que les Personnes de qualité font leurs chiffres de caracteres Italiques, enlassez & couronnez.

A ces livrées, & à ces chiffres ont succedé les Armoiries, qui ne furent en leur origine que les *connoissances des Escus*, & les marques de distinction des Chevaliers dans les Tournois. On affecta dellors d'en faire comme les Devises de divers Princes, & de divers Preux, dont on prenoit les noms dans ces Exercices militaires. Et comme

me on fit divers Romans en Vers, & en Prose, de ces Tournois, & de ces Emprises, Bara & quelques autres Blasonneurs en ont tiré les armoiries de Iason, des Argonautes, des neuf Preux, & des Chevaliers de la Table ronde, dont ils ont grossi leurs Armoriaux. Aux Ceremonies faites à Saint Denis, pour la Chevalerie de Loüis Roy de Sicile, & de Charles Comte du Maine son frere, sous le Roy Charles VI. Les vingt-deux Chevaliers que le Roy avoit choisis entre toute la Noblesse, comme les plus braves, & les plus adroits pour les Ioûtes, & les Tournois, qui furent faits à cette Feste avoient l'Escu verd pendu au col avec la Devise gravée en or du Roy des Cates.

Histoire de Charl. VI. liv. 9. c. 1.

Iean Bastard de Saint Paul, Seigneur de Haubourdin, au Pas de la Pelerine, qu'il tint pres de Saint Omer sous Philippe le Bon, Duc de Bourgogne, *portoit sa Cotte-d'armes des Armes de Lancelot du Lac, à la bande de Benouhic, son cheval de mesmes parures, & les Escus & Blasons, qui furent à l'entour de son Pavillon semblables*: Mais au combat qu'il fit contre Bernard de Bearn, Bastard de la Maison de Foix, qui parût *avec sa Cotte-d'armes de Foix à la barre traversant comme il appartenoit à Bastard de celle Maison, le Signeur de Haubourdin fit oster les blasons qui estoient sur son Pavillon, qui furent de Benouhic, & y demourerent autres blasons des Armes de Luxembourg, à la bande traversant de Lusignan, & saillit iceluy Bastard de Saint Pol armé de toutes armes, la Cotte d'armes des Armes de Luxembourg au dos.* Le Seigneur de Ravastain, le Seigneur de Crequi, & le Seigneur de Ternant, Chevaliers de la Toison d'or l'accompagnerent: *& furent leurs Chevaux couverts de trois couvertes de soye, & de brodure,*

Olivier de la Marche liv. 1. des Memoires chap. 18.

Chap. 19.

dure, telles qu'il avoit preparées pour courre à son pas, selon que l'on toucheroit les Ecus : & fut le cheval du Signeur de Ravastain couvert d'vne couverte faite de bourdons & de coquilles : qui fut l'ancienne Devise du Signeur de Haubourdin, en signifiant qu'il estoit serviteur de la Pelerine. Le Cheval du Signeur de Crequi estoit couvert des Armes de Lancelot du Lac à la bande de Benouhic : & celuy du Signeur de Ternant, des Armes de Palamedes. Les Armoiries de Lancelot du Lac, & du Roy Ban de Benoïc, Chevaliers de la Table ronde, sont d'argent à trois bandes de Bellif, dit mon vieux Livre *de la Devise des Armes des Chevaliers de la Table ronde, qui estoient du temps du tres-renommé & vertueux Artus Roy de la grant Bretagne, avec la description de leurs Armoiries.* Ce titre fait voir que les Armoiries de ces Preux imaginaires, estoient des Devises, & qu'on donnoit le nom de Devises aux Armoiries, & aux descriptions, ou narrations de diverses choses. Pour le Seigneur de Ternant, il choisit des Armoiries, qui aux Emaux pres, estoient les mesmes que les siennes, puisqu'il portoit pour sa Famille Echiqueté d'or & de gueules, & qu'il prit la Devise de Messire Palamedes, Chevalier de la Table ronde, à qui on donne echiqueté d'argent & de sable ; parce qu'on attribuë à vn autre Palamedes l'Invention de l'Echiquier & du jeu des Echecs, qu'il trouva au Siege de Troye.

Les Allemans, & les François, furent ceux qui introduisirent les Armoiries dans leurs Ioustes, Tournois, & Festes à cheval. Elles passerent depuis en marques de noblesse, & de distinction pour les Familles, comme j'ay justifié en mes Traitez du veritable art du Blason. Ce fut ce qui fit inventer d'autres Devises de Tournois, de Ioustes,

Cette Devise faisoit allusion à son nom de Haubourdin, ce qu'on affectoit ordinairement en ces temps-là.

ET DES DEVISES.

stes, & de Combats, qui sont encore en vsage aujourd'huy. Pour en donner l'Idée je choisis celles du Carrousel du Iugement de Flore, fait en la Cour de Savoye l'an 1620. & celles du dernier Carrousel du Roy, sur lesquelles ie feray apres les reflexions necessaires pour l'vsage & la pratique de ces images ingenieuses.

Comme le sujet de ce Carrousel estoit comme j'ay deja dit diverses fois la dispute des Fleurs pour meriter l'honneur de couronner la Princesse le jour de sa naissance. Le Duc Charles Emanüel Beaupere de Madame la Princesse de Piedmont, pour qui se faisoit cette Feste, prit pour nom celuy de Vieux Chevalier de la Pensée, avec cette Fleur pour Devise, & ces mots : *Heureux est qui la tient dans son cœur adorée.* Les Chevaliers de sa Troupe furét

Monsieur de Cipierre, sous le nom de Chevalier du Soleil, avec le Soucy, & ces mots : *De mon soucy vient ma gloire.*

Monsieur de Commarain, *le Courrier du Printemps*, la Marguerite : *Hos inter Flores Amores.*

Monsieur de Cigliano, *Florimont le Courageux*, l'Espine blanche : *Nel periglio maggior tanto piu caro.*

Dom Emanüel, *le Chevalier Blanc*, le Iasmin : *Hinc odor, & Honor.*

Le Comte de Montvé, *Rosimaure*, le Rosmarin : *Luce receptâ.*

Le Baron de Curcy, le Larris parmy les flammes : *In flammis viresco.*

Le Baron d'Aimana, *Ardomire*, le Violier : *Cœlestia tantum.*

Monsieur de Cavoret, *Heliodore de Crete*, l'Heliocrison de Crete : *Stat sine morte decus* ; c'est vne Espece d'Immortelle.

Le Comte de Masin, *Artemidore*, la Peruenche : *In vtroque discrimine virtus.*

Monsieur de Parelle, *Rododatyle*, la Rose blanche : *Dum flagrat fragat.*

Le Marquis de Saint Damien, *Gelosarte*, la fleur Ialousie : *Del mio vario color vn Sol disegno.*

Le Prince de Piedmont fut Chef de la seconde Quadrille sous le nom de *Giglialbo*, sa Devise estoit le Lys blanc, avec ce mot : *Neglectis cateris.*

Monsieur de Druent, *Clorinde*, le Lys orangé : *Novo felicior ortu.*

Le Marquis Philippe Forno, *Ophianerée*, le Trefle d'Eau, avec des Serpens autour de sa racine. *Ceda l'Inganno sempre alla virtute.*

Le Comte Bobba, *Florinde*, la Lysimachie avec vn Lion au dessous : *Positâ clementior irâ.*

Le Comte Ardoüin de Valpergue, *Cyprinde*, le Ionc fleury. *Nescit nodosa.*

Monsieur de la Dragoniere, *Salviandre*, l'Asphodelle, *Noxiis tantùm.*

Le Baron de Cardé, *Ismenie de Dannemarck*, la fleur de Moly : *Non sine numine.*

Monsieur d'Orbesan, *Cannemire*, la fleur de la Canne d'Inde : *I'espouvante les Monstres.*

Le Seigneur Fulvio delle Lanze, *Palmirene de Tyr*, le Ros Solis : *Spiritus intùs alit.*

Le Comte de Beinette, *Amirinde*, l'Aron d'Egypte : *Non mihi cibus erit.*

Le Chevalier d'Aglié, *Ninforte*, le Lys d'eau : *Solo al Sole.*

Filacore de Tartarie, le Lys de Marets, ou l'Acorus : *Vndique Lucem.*

Le

ET DES DEVISES.

Le Prince Philibert Chef de la troisiéme Quadrille, sous le nom de *Filene*, la fleur Parfait Amour : *Questo solo m'aguaglia al nome col opre.*

Le Comte François Maino, *Amphrise*, la fleur Altamerinde :
Quien d'amor singular llora y suspira,
T en la mayor beldad puso la mira.

Dom François de Cordoüe, *Vranie*, la Violette : *Flaccescens expiro in Amorem.*

Le Comte de Stropiana, *Ardelion de Thrace*, le Martagon : *Tam Firmè qua firmo.*

Le Comte de la Luserne, *Seluimarte*, le Chevrefueil : *Altè florescens aspera vincit.*

Monsieur de Non, *Rosimond de Norvege*, le Xystus : *Forsi por somiglianza.*

Le Comte Hierome Valpergue, *Odorinde*, le Baume : *Vulneribus facunda meis.*

Le Marquis de Cirié, *Tirinde*, le Genest : *Dabit illa decorem.*

Le Comte de Montisel, *Celidore*, le Nard Celtique : *Iuvat & ornat.*

Le Comte de la Trinité, *Ternofile*, la fleur de la Trinité : *Vnus omnia.*

Le Comte de Frusasque, *Amellidaure*, l'Espargoute : *In tenebris clarior.*

Le Chevalier Barthelemy Provane, *Cilestre*, le Blüet : *Chi d'offender mi crede in van mi prende.*

Le Prince Thomas Chef de la quatriéme Quadrille, sous le nom de *Clitie*, le Tournesol : *Tal mi fa il moto di mia fede immoto.*

Le Seigneur Tagliacarne, *Arminius*, le Safran : *Non satis vna*; parce qu'il a trois langues de feu.

Le Comte de Vifche, *Fernand de la Nuit*, trois fleurs blanches de la nuit : *Nunc amica Soli.*

Monsieur de Fleury, *Rosanne*, le Pavot, *Tollet ipsa soporem.*

Monsieur de Beffey, *Lindaure*, la Couronne Imperiale : *Ventura præscia sortis.*

Doronique, la Doronique : *Non omnibus idem.*

Le Comte della Montà, *le Chevalier de la Constance*, le Phalangion : *Floridior gelidis.*

Monsieur de Culier, *Entrarque*, la Fleur d'Aurore : *Fraudem sapientia pellit.*

Monsieur de Saconey, *Almedor*, le Lys des Vallées, ou petit Muguet : *Iam despicit ima.*

Le Seigneur Hortensio la Morea, *Celsinde*, le Nard : *Decus id putat vnum.*

Le Comte de Morette, *Zelinde*, la Gentiane : *Nititur in sidere virtus.*

Le Chevalier Buneo, *Agence*, le Lilac : *Æterno candore virescent.*

Avant que de passer outre, à alleguer d'autres exemples, ie me vois obligé de iustifier la pluspart de ces Devises, qui ne paroîtront guere iustes à ceux qui les voudront mesurer aux regles severes des Devises Academiques, que tant de Maistres ont données ; mais il faut à mon sens distinguer entre ces devises ingenieuses, qui se font avec Art, & avec Methode par des Professeurs, & des Sçavans, & ces Devises Cavalieres, qui se fõt par des gens d'Espée, lesquels se contentent souvent d'exprimer leurs pésées & leurs desseins d'vn air libre & degagé sans s'assujettir à tant de Regles, que des Speculatifs, & des Distillateurs de Quintessences ont establies quelquefois sur leurs

pures

pures rêveries avec plus de couleur que de Raison. I'approuve leur exactitude pour ces sortes d'inventions quand elles doivent estre proposées pour exemples, & pour modeles, & quand elles doivent servir à des Assemblées Sçavantes, & à des Decorations ingenieuses, ou tout doit estre spirituel. Mais ie ne voudrois pas traiter avec la même rigueur ce qui sert dans les Carrousels, dans les Tournois, & dans les Ioustes, ou il n'est pas iusqu'aux Rebus, & aux Chiffres parlans, qui ne soient de bonne grace, & qui souvent ne vallent mieux, que ces Devises epurées, qu'on fait passer cinq, ou six fois sous l'Examen severe d'vne Academie. Venons aux exemples, & passons des Idées à la pratique, à vostre avis ne seroit ce pas ignorer toutes les lois du Carrousel, du Tournoy, & des Ioutes Militaires de vouloir que les Devises y fussent aussi modestes que celles d'vn jeune Academicien, qui ne parle que de se polir, & de se perfectionner dans ses Estudes? Ne vous semble-t-il pas plutot qu'elles doivent estre fieres, hardies, fanfaronnes, & hautaines? Ne seroit-il pas beau voir vne Devise paisible, & des sentimens reservez avec les noms de Bradamante, d'Hercule, de Thesée, de Guidon le Sauvage, d'Oger le Danois, de Roland le Furieux, de Brandimart le Forcené, de Mutius des sept Montagnes, &c. & avec des Cartels de deffy pleins de menaces? On permettra à des Poëtes, & à quelques Ecrivains qui ne font que des Heros en Papier de prendre des Devises ambicieuses, parce que la hardiesse de l'Esprit, & les grands sentimens de l'Ame se peuvent exprimer dit-on par des paroles hardies, & l'on voudra qu'vn Cavalier, qui a du cœur, & qui est brave parle en Devise comme vn Novice de Cloistre, qui ne parle de soy qu'avec mépris? Pour moy ie trouve aussi extrava-

gant le Dieu Terminus d'Erasme avec son *Cedo Nulli*. Que ie trouve belle & digne d'vne grande Ame, la Devise du Baron de Gayan aux Courses de Tolose l'an 1616. C'estoit vn Ciel tranché d'Eclairs avec ces mots Italiens *Tosto Fulminarò*. Et celle du sieur du Bosq, qui avoit vn foudre, qui frapoit des Montagnes, avec ces mots Espagnols *Contra los mas levantados*. Ie vois avec plus de plaisir sur le Bouclier de Capanée, ce Geant nud qui menace avec son flambeau allumé de brusler la Ville, & celuy qui la prend par Escalade sur le Bouclier d'Eteocle, que la Devise la plus belle que Bargagli, & Ruscelli ayent iamais faites pour leurs Academies. Ainsi i'admire celle de Balagny, qui au Carrousel du Feu Roy avoit pris pour la sienne vn vent impetueux qui abbatoit des Lauriers, avec ces mots *Possum nec fulmina possunt*. Elle a ie ne sçay quoy de Cavalier qui plait d'abord, & le sens en estoit d'autant plus beau que souvent ceux qui sont les plus braves dans les Armées, ne sont pas tousjours les plus heureux en ces exercices qui demandent beaucoup d'addresse. D'ailleurs il representoit l'Autan, qui est vn vent de midy impetueux. Celle de Monsieur de la Chastaigneraye n'estoit pas moins belle. C'estoit vn Tymbre d'Horloge avec ces mots Espagnols *De Mis Golpes mi Sonido*. De mes coups mon bruit. Pour dire qu'il se rendroit recommandable par les coups qu'il donneroit. Les applications ridicules que l'on peut faire de ces choses sont de la malice des Interpretes, & n'ostent rien de la beauté, & du bon sens de ces Devises. Il en est peu que l'on ne pût detourner aussi malicieusement que celles là, quelque soin que l'on prenne d'eviter les contresens, & si tout le monde estoit aussi delicat qu'vne Princesse, que i'ay vûe, qui ne vouloit pas qu'on luy fit des

Æschyl.

Devises

Devises, qui eussent la Lune pour corps, ie ne sçay de quelles figures on pourroit se servir d'oresnavant, puisqu'il n'est pas iusqu'au Soleil qui n'ait des taches, & dont on n'ait fait plus d'vne fois des applications malicieuses. Nous avons de fraische datte vne devise d'vn Canon pointé, qui a servi d'occasion à beaucoup de railleries, & de railleries vilaines. Cependant elle est iuste, elle est reguliere, & elle part d'vn bon Maistre. Ces railleries sont de la malice des Interpretes, qui l'ont detournée à de mauvais sens, & ie ne voudrois pas supprimer des Devises aussi spirituelles, & aussi iustes que celle là sur la mauvaise foy, de certains Esprits debauchez, qui laissent du venin & de l'ordure sur tout ce qu'ils touchent.

Secondement c'est vne Regle de tous les Maistres des Devises, qu'il ne faut pas nommer le corps qui fait la figure principale de la Devise, mais ie ne sçay si celle que le Duc d'Alve porta en vne course de Taureaux auroit esté aussi belle que ie la trouve, s'il eust esté aussi scrupuleux que ces Maistres. Devant entrer apres les Fonseques, qui portent des Estoiles pour Armoiries, & qui les avoient prises pour devises. Il prit pour la sienne vne Aurore qui chasse les Estoiles, avec ces mots, *Al Parecer de l'Alva S'ascondan las Estrellas.* Ie dis que son nom fait merveille en cet endroit, & que cette Devise auroit moins de grace si le nom de l'Aurore, & des Estoiles n'y estoient pas exprimez.

Ces mesmes Maistres establissent comme vne Regle definie, qu'il n'y a que le rapport de la proprieté Physique à la proprieté Morale, ou à la pensée heroïque, qui puisse faire la Devise, ainsi il faudroit condamner sur ce principe la plûpart de celles des Fleurs du Carrousel de Savoye

Savoye. Puisque celles de la Pensée, du Lys blanc, de la Marguerite, du Genest, du Pavot, de la Couronne Imperiale, du petit Muguet, & du Lilac, n'ont pas ce rapport en ces Devises. Celle du Duc Charles Emanüel tient du chiffre parlant, & du rebus, dont la Pensée est le sujet. Le *neglectis cæteris* du Prince de Piedmont, étoit vn mot qui luy convenoit plûtot qu'au Lys de sa Devise, & il ne vouloit dire autre chose sinon qu'il avoit choisi pour Epouse Madame Chrestienne de France, representée par ce Lys, preferablement à toutes les autres Princesses avec lesquelles il eust pû s'allier. Monsieur de Commarrain avec sa Marguerite, & son *hos inter flores Amores*. Vouloit dire que sa Maistresse avoit non Marguerite. Le Marquis de Cirié, qui avoit pris la fleur de Genest, qui n'est pas des plus belles, se contentoit de dire qu'elle deviendroit plus belle, si elle avoit l'avantage de Couronner la Princesse, à qui la Couronne Imperiale de Monsieur de Bessey presageoit l'Empire. Comme Monsieur de Sacconey disoit que son petit Muguet se tiendroit si glorieux d'avoir Couronné cette Teste, qu'il ne voudroit plus naistre que sur les Montagnes, & mepriseroit les Valées, ou il croist ordinairement. Le *Non omnibus Idem* de la Doronique, est vne allusion à son nom qui en Langue Grecque signifie le present du Victorieux, elle estoit d'autant plus heureuse qu'elle se rapportoit au nom du Prince Victor Amedée Espoux de Madame Royale pour laquelle se faisoit cette Feste.

L'Esprit à plus destenduë, que la Methode de ces Maistres Scrupuleux, qui luy donnent des bornes, & des barrieres, que l'on peut franchir quelquefois sans s'eloigner du fin, & du bon sens, qui ne dependent pas tousjours de leurs Regles imperieuses, & de leurs Arrests souverains.

rains. Il y a ce me semble ie ne sçay quoy de plus agreable, & de plus conforme au sujet de ce Carrousel, de s'y estre assujetti à ne prendre que des fleurs pour Devises, que de les avoir fait plus justes en cherchant d'autres corps.

Toutes ces Devises de Tournois, & de Carrousels sont ordinairement de bravoure, d'Amour, ou de Fidelité. C'est à dire qu'elles expriment le courage, & la valeur, & ainsi elles doivent estre Cavalieres: ou l'amour, & elles doivent estre galantes; où l'attachement au service de son Maistre, & de son Prince, & elles doivent estre flateuses. Au Carrousel du Feu Roy celles cy estoient de bravoure.

Le Duc de Rovanois, vn Torrent qui renverse & Maisons & Chaussées. *Ni amparos, ny reparos.*

Le Marquis de Narmoutier, vn Soleil. *A Todos yo a mi ninguno.*

Celle du Comte de Montrevel, la foudre qui renverse vne Tour. *Obstant nulla furenti.*

Celle de Monsieur Deffiat, vn Soleil avec vne nuë qui luy faisoit vne Couronne. *Quien se me opone me Corona.*

Celles cy estoient d'Amour. Monsieur de Chastillon vn Zephire, qui souffle sur vn feu. *I'allume & i'esteins.*

Monsieur Arnaud, vne flame. *Mas ardor que lumbre.*

Le Marquis de Courtenvaux vne plante d'Aloës sur les flammes. *Flamma augebit odorem.*

Les cinq Chevaliers de la Fidelité, en prirent qui exprimoient cette vertu.

Le Duc de Retz, vne Isle fixe au milieu de la mer. *Non fluctuat.*

Le Duc de la Rochefoucaut, vn Rocher au milieu des ondes. *Æternumque manebit.*

Le

Pagination incorrecte — date incorrecte

NF Z 43-120-12

Le Comte de Dampierre General des Galeres, vne Galere en pleine mer : *Cœlum non animum mutat.*

Le Baron de Senecé, le Globe de la Terre : *Ponderibus librata suis.*

Le Marquis de Ragni, vne Pyramide d'Egypte : *Mole sua stat.*

Aux Festes de Versailles de 1664. le Duc de Coaslin, & le Marquis de Villequier voulurent temoigner leur attachement au service du Roy, l'vn par vn Tournesol panché vers le Soleil, avec ces mots : *Splendor ab obsequio :* & l'autre par vn Aigle, qui plane devant le Soleil : *Vni militat Astro.*

Les premieres Devises de Tournois ont esté de simples mots sans figures, & ce sont les anciennes Devises dont nous voyons que plusieurs Familles nobles accompagnent leurs Armoiries.

Les quatre Ducs de Bourgogne, de la Maison de France, Philippe le Hardy, Iean le mauvais, Philippe le bon, & Charles le guerrier, avoient de ces Devises de Tournoy. Le premier : *Moult me tarde.* Le second : *Ie le tiens.* Le troisiéme : *Ie l'ay Empris.* Le quatriéme : *Ainsi je frappe.* Ils sont representez avec ces quatre Devises dans vne grande Sale de l'Abbaye de Cisteaux.

Philippe le Bon, outre celle de *Ie l'ay Empris,* ayant espousé en troisiéme nopces Isabelle de Portugal, l'aima tellement qu'il fit serment de n'en avoir jamais d'autre, & prit pour Devise *Autre n'aray,* qu'il fit graver & peindre en tous ses bastimens, vitres, meubles, & tapisseries. Ie l'ay vûe sur des Ornemens qu'il donna aux Chartreux de Dijon, & en plusieurs endroits je l'ay vûe toute entiere en ces termes :

Autre n'aray toute ma vie Dame Isabel.

L'ancienne

L'ancienne Devise de la Maison de Lyobard, en Bresse, estoit *Pensez y belle, siez vous y.* Celle de la Maison des Allemans en Dauphiné: *Place place à Madame.* Celle d'Arces en la mesme Province: *Le bois est vert & les fueilles sont arses.*

Au Tournoy du Comte Vert, fait à Chambery l'an 1346. vn Seigneur de Chales avoit pour devise: *C'est à mon tort.* Vn autre: *Là où je puis.* Le Seigneur de Malet: *Vert & sec.* & *Tousiours à temps.* Le Seigneur d'Orly: *Tout par fortune.* Vn de la Maison de Candie: *Tout à rebours.* Il y avoit aussi ajoûté des Ecrevisses, & c'estoit le seul des Chevaliers qui eut Devise figurée. Vn autre de la mesme Maison: *Quoy?* Vn Chabod de l'Escherenne: *Tout à temps.* Vn de la Maison d'Yenne: *Plus ne seray.* Vn Bressieu: *Ie men perçoy.* Bonatrait: *Sans departir,* qui est encore aujourd'huy la Devise de la Famille d'Aglié en Piedmont, avec vn Faisceau de fleches. Veysi *Tant qui soffit.* Valevoir *Bonne ou nulle.* Il vouloit vne bonne femme, ou n'en vouloit point. La Forest *Tout à travers,* sans doute à cause de ses Armoiries, qui sont de sinople à la bande d'or frettée de gueules.

Miolans *Force m'est.* Gramont qui porte d'or coupé de gueules, au Lion de l'vn en l'autre: *I'en suis.* Vn autre Malet de mesme nom, & mesmes armes que le precedent *Hastez-vous d'entendre.* L'Escherenne *C'est à Tard.*

A ces Devises de sentences, & de mots, succederent insensiblement celles des lettres, & des chiffres parlans. La Maison d'Vrtieres, en Savoye, portoit des A de cordes torses, comme je les ay vûs en quelques ruines du vieux Chasteau de cette Famille: c'estoit pour dire *Acordez Torts* A cordez, Tors. Vn Seigneur de Poitiers, de Saint

Vallier en Dauphiné, avoit pour la sienne vn petit & vn grand A Tors, pour dire *A tort, & A grand tort*. Cette sortes de devises estoit si vniverselle en ces siecles ignorans, qu'il est peu d'endroits, où je n'en aye vû plusieurs. Vn Seigneur de Raconis, Bastard de Savoye, voulant faire connoître que la tache de sa naissance ne luy estoit pas desavantageuse, prît pour devise deux testes de choux cabus, avec ces mots: *Tout nest, Tout n'est*, pour dire *Tout n'est qu'Abus*. Celle de Messieurs de Guise est devenuë celebre par vn Proverbe: c'estoient des A enfermez dans des O pour dire *chacun A son tour*. J'ay vû en plusieurs endroits de l'Abbaye de Tournu en Bourgogne, vn foüet, qui estoit la devise d'vn Abbé de la Maison de Toulongeon, avec ce mot, *le meilleur*, qui avoit mis en peine tous ceux qui l'avoient voulu interpreter: mais ie pris garde que le manche de ce foüet estoit par tout d'vne branche de houx avec ses fueilles, ce qui me fit penser qu'il avoit voulu dire, *que le foüet doux estoit le meilleur*: comme on dit que des maux il faut choisir le moindre. Ie trouve agreable l'Invention de ce Cavalier Italien, qui estant tombé de cheval en vne course de Bague, parut le lendemain en Equipage plaisant d'Estropié, avec vn bras en echarpe, & vne jambe enveloppée, portant vn fromage dur sur sa teste, pour dire en rebus CASO DVRO, que sa chûte luy avoit esté fascheuse: Il fit merveille en toutes ses courses, & repara la honte de sa chûte du jour precedent, autant par son addresse, que par cette galanterie, qui seroit blamée par ces Empyriques de Devises, qui ne veulét rien qui ne soit grand, *e di bella vista*, comme ils parlent: cependant celle-cy fut applaudie vniversellement de tout le monde, parce qu'elle fut soutenuë par l'addresse du Cavalier.

Aux

ET DES DEVISES.

Aux Carrousels, & aux Courses, qui ont vn dessein, & vn sujet: il faut tant que l'on peut ajuster les Devises au sujet commun. Au Carrousel de 1612. tous les Chevaliers de la Quadrille du Soleil avoient vn Soleil pour le Corps de leur Devise, & ceux de la Fidelité en avoient, qui exprimoient sous divers Corps cette vertu.

A la Course de Quintaine, faite à Rome l'an 1634. le Marquis de Bentivoglia qui estoit le Principal Tenant, fit publier ce Cartel, sous le nom de Tiame de Memphis.

TIAMI DI MEMPHI,
A LE DAME ROMANE,
CHE L'AMORE NON DEE TENERSI CELATO.

Vostra rara bellezza a torto offende
Chi celarne gl' effetti altrui procura
Belle Dame del Lazio; è insana cura
Coprir l'incendio, ove la fiamma splende.
 Di sconosciuto eterno foco accende
L'ime caverne à Mongibel natura,
Ma in luminosi giri à l'aria pura
Ei di sue angustie impatiente ascende.
 Di nobili olocausti altar ripieno
Arde in aperto; & à celeste nume
Spargon lampane d'oro ardor sereno.
 Lucerna funeral' ha per costume
D'ardor rinchiusa, & à sepolcri in seno
A Cadaveri Sol comparte il lume.

Sa Devise estoit le Soleil avec ce mot:
 Quod latet non lucet.

Quatre Rois autre fois prisonniers à Rome furent les Assaillans de la premiere Quadrille : Eux & les autres Chevaliers prirent des Devises en faveur du secret d'Amour, celle de ce Prince de Memphis. Ces quatre Princes estoient.

Aristobule Roy de Palestine, qui portoit pour Devise vne Lune dans vn Ciel obscur avec ces mots. *Per Amica Silentia.*

Tigrane Prince d'Armenie, vn pot à feu couvert. *Acriùs quià Arctiùs.*

Ossatre Prince de Cappadoce, vn Port de Mer tres calme. *Æquora tuta silent.*

Artaferne Prince de Bithynie, vn Phenix sur son bucher. *Moro tacendo, e nel morir rinasco.*

La seconde troupe des Assaillans fut celle de quatre Illustres Romains.

Cincinnat, vn Soleil couvert de Nües. *Mentre mi Celo altrui, splendo a me stesso.*

Fidamour le Courtois, vn Cercle d'argent. *Quando è perfetto Amor, Chiude se stesso.*

Le Chevalier Mutio. Mutio des sept Montagnes, la Lune en son croissant. *De Muti Campi, e del silentio amica.*

Les Chevaliers de Provence vestus à l'Antique faisoient la troisiéme troupe.

Blacas de Baudinar, vn Minotaure dans vn Labyrinte. *In silentio & spe.*

Remond de Cougnac, des Abeilles qui font leur miel dans vn vieux tronc de Chesne. *S'asconde il più soave.*

Guillien de Bergedan, vne Vrne antique avec vne de ces lampes immortelles, que les Anciens mettoient dans les sepulchres. *Vive Sol quanto è Chiuso.*

Savaric

Savaric de Mauleon, des Gruës, qui portent des caillous au bec. *Tuta silentio.*

La Quadrille des Chevaliers opiniatres.

Pertinax, le Montgibel enflammé. *Causa latet.*
Venceslas, vn bouton de Rose. *Quando si mostra men tanto è più bella.*
Furio il Generozo, la Lune au milieu de la nuit. *Fida silentia.*
Armideé d'Insubric, vn cadenat à lettre E. *Sò ch' altri che voi nissun m'intende.*

La Quadrille des Chevaliers d'Egypte.

Malcandre de Thebes, vn feu caché sous la Cendre. *Por que no se apague.*
Ormondo de Memphis, vn vase couvert. *Servabit odorem.*
Sigaleon d'Alexandrie, vn Obelisque chargé de Hieroglyphes. *Intenda mi chi puo.*

Les Chevaliers de Scithie.

Ormond de Sicile, le Mont Etna couvert de Neige, & iettant des flames. *Sotto gelide forme vn cuor di fuoco.*
Arimaspe le fidele, vne Noix dans son Ecorce. *In varie spoglie il mio candor ascondo.*
Alceste, vne Montagne dont sort vn tourbillon de fumée. *Di fuori si tege.*

Il y auroit d'autres reflexions à faire sur la pratique des Devises, mais reservons les à vn traité exprez, qui peut estre ne sera pas inutile pour en découvrir les Mysteres, quoy qu'il vienne apres les ouvrages de plusieurs Au-
theurs

theurs celebres, qui ont écrit sur ce sujet, mais qui ne l'ont pas épuisé, quelque finesse qu'ils pretendent d'avoir trouvé dans les Regles, qu'ils ont données. Ajoutons seulement icy les Devises du dernier Carrousel du Roy. Il y en a d'assez iustes pour pouvoir servir de modeles au Rafineurs de cét Art.

Celle du Roy Chef de la Quadrille des Romains representant Iules Cesar. Estoit le Soleil levant, qui dissipe des broüillards.

Ut vidi vici.

Celle de Monsieur Chef de la Quadrille des Persans, la Lune.

Vno Fratre Minor.

Celle de Monsieur le Prince Chef de la Quadrille des Turcs, le Croissant de Lune.

Crescit ut Aspicitur.

Celle de Monsieur le Duc Chef de la Quadrille des Indiens, vne planete recevant sa lumiere du Soleil.

Magno de lumine lumen.

Celle de Monsieur de Guise Chef de la Quudrille, des Sauvages d'Amerique, vn Tygre terrassé par vn Lion.

Altiora Præsumo.

Celle du Marquis de Bellefons, depuis Marechal de France, vne Abeille sur les fleurs.

De Todas vn Poquito.

Celle du Marquis d'Illiers, vne Fusée.

Poco duri pur che m'inalzi.

Le Marquis de Gamaches, vn Palmier qui se courbe vers vn autre Palmier.

Soli Succumbit Amori.

Le

Le Duc de Boüillon, vn Tournesol.
Mihi fas concurrere Soli.
Le Marquis de Tury, vne Giroüette au milieu de deux Vents.
No Mudo, si no Mudan.
Le Prince de Marsillac, vne Fleche.
Et Marti, & Servit Amori.

Toutes les autres Devises des Avanturiers, marquoient ou leur reconnoissance envers le Roy, ou la gloire de sa Majesté, ou leur fidelité, & leur attachement à son service, ou enfin le sentiment dans lequel ils estoient, de n'avoir aucun éclat que celuy qu'ils tiroient de sa bien-veillance.

Aux Festes de Versailles, le Duc de Noailles avoit pour Devise vn Aigle qui regarde le Soleil. *Fidelis & audax.*
Le Duc de Guise vn Lion, qui dormoit. *Et quiescente pavescunt.*
Le Duc de Foix, vn Vaisseau sur la mer. *Longè levis aura feret.*
Le Duc de Coaslin vn Heliotrope avec le Soleil. *Splendor ab obsequio.*
Le Comte du Lude, vn Chiffre en forme de Nœud. *Non sia mai Sciolto.*
Le Prince de Marsillac vne montre à roües. *Chieto fuor, commoto dentro.*
Le Marquis de Villequier, vn Aigle qui regarde le Soleil. *Vni militat Astro.*
Le Marquis de Soyecourt, la Massuë d'Hercule. *Vix aquat fama labores.*
Le Marquis d'Humieres, toutes sortes de Couronnes. *No quiero menos.*

Le Marquis de la Valiere, vn Phenix sur son bucher: *Hoc juuat vri.*

Monsieur le Duc, vn Dard entouré d'vn Laurier: *Certò ferit.*

On demande si l'on peut se servir dans vn Carrousel, ou dans vn Tournoy, d'vne Devise empruntée, & qui ait déja paru en quelque autre occasion. Cette demande ne se fait pas sans raison, puisque nous voyons tous les jours, qu'il y a des devises que l'on fait revivre en ces Festes, & qu'on s'y accommode quelque fois de ce qui a servi ailleurs.

Ie répons qu'on le peut en deux cas, le premier quand on represente vn Heros, qui durant sa vie a eu vne deuise qui luy estoit propre, on peut la prendre pour le faire mieux connoitre, comme on prend son blason, & ses livrées.

Ainsi au Carrousel celebre, qui se fit pour le Mariage de la Princesse Adelaïde de Savoye, avec l'Electeur de Baviere : comme on representoit divers Heros des Maisons Souueraines, de France, d'Austriche, de Baviere, & de Savoye, ceux qui les representoient prirent les devises que ces Princes eurent autrefois.

Celle du Comte Verd, fut vn noeud d'Amour avec ce mot, FERT.

[Hist. de Savoye. Typotius in Symbolis.]

Celle d'Edoüard, vne Ourse: *Stimulata Ferocior.*

Celle du Duc Emanuel Philibert, vn Elephant: *Infestus Infestis.*

Celle de Charles Emanuel, le Centaure Sagittaire, avec la Couronne à ses pieds, & le mot, *Opportunè.*

Celle de Victor Amedée, l'Oiseau de Paradis : *Cælestis Æmula motus.*

Celle

ET DES DEVISES. 257

Celle d'Othon Vitelspach, le Cheval de Troye, avec le mot *Audendum*. — Numismata Luckij.

Celle d'Othon IV. le Rhein, & le Danube: *Uterque serviet vni*. — Typotius.

Celle de Loüis IV. vn Vaisseau battu de la tempeste, & Nostre Dame dans le Ciel: *Ad hanc Cynosuram*.

Celle du Roy Loüis XII. le Porc Espy, *Cominùs & Eminùs* — Frise Metallique.

Celle de François I. la Salemãdre: *Nutrisco & extinguo*.

Celle de Henry II. le Croissant: *Donec totum impleat Orbem*. — Hist. de Mezeray.

Celle de Henry IV. les deux Couronnes, de France, & de Navarre: *Duo protegit vnus*.

Celle de Loüis XIII. vne Massue: *Erit hæc quoque cognita Monstris*.

Celle de Rodolphe I. vn Aigle qui tient vn Sceptre, avec ce demy vers, *Imperium sine fine dedi*.

Celle de Frederic III. vn Livre & vne Espée: *Hic regit ille tuetur*.

Celle de Charles Quint, les deux Colomnes: *Plus outre*.

Celle de Ferdinand I. l'Aigle à deux testes avec vn Crucifix sur la poitrine. *Aquila electa omnia vincit*.

Celle de Maximilien II. vn Aigle tenant vn croissant entre ses serres, avec ces mots: *Comminuam, vel extinguam*.

Secondement, quand la devise paroit plus juste & plus ingenieuse, par le rapport qu'elle peut avoir au nom, ou aux armoiries de la personne qui la prend, ou à l'occasion de la Feste, & de la Ceremonie, ou quãd on peut y ajuster vn mot tiré d'vn Poëte, qui signifie la mesme chose, que celuy qu'on avoit donné auparavant à cette Devise: Par

K k exemple

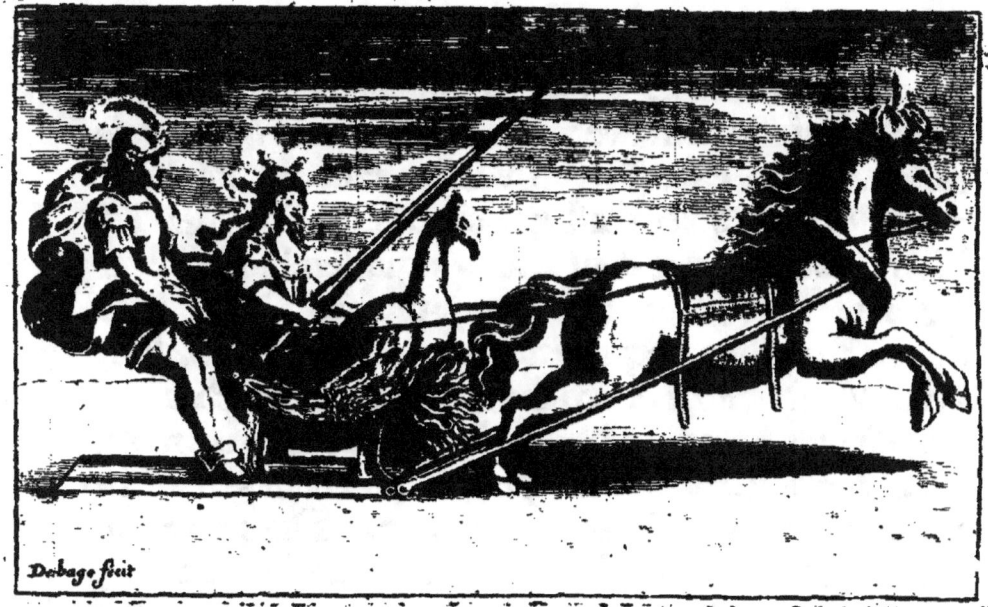

DES ACTIONS,
DES TOVRNOIS,
ET DES CARROVSELS.

OMME la beauté des Tournois, & des Carrousels consiste principalement aux belles Courses, pour lesquelles on dresse tout le reste, & pour lesquelles on donne les prix, il est important de cōnoistre, quelles sont ces actions, où le Cavalier doit montrer sa force, son addresse, & son experience à manier vn Cheval. Les plus ordinaires sont rompre des Lances en Lice les vns contre les autres, les rompre contre la Quintaine, qui est la Course du Faquin, les rompre en terre, courre la Bague, lancer

Kk 3 le

exhalaisons allumées, que le vulgaire croit estre des Estoiles qui tombent, avec ces mots, *Sequitur lux magna cadentem*. Le Pape Vrbain VIII. estant fait Pape prît pour devise le Soleil naissant, avec ces mots, *Idem & alius*, pour dire que dans le rang, qui sembloit l'élever sur tout le reste, il seroit toûjours le mesme. On a donné depuis au mesme corps cette Ame, *Nusquam alius*. Pour Marguerite d'Austriche morte en ses couches, on peignit vne Aurore qui enfante le Soleil, avec ces mots, *Dum Pario Pereo*. Depuis pour la mort d'vn jeune Enfant, on a peint vn éclair avec ceux-cy. *Dum orior morior*. Charles Duc de Nevers porta autrefois le Soleil, avec ces mots, *Nec Retrogradior nec devio*. On donna au Roy en vne course de Bague des Festes de Versailles le mesme corps, avec ces mots, *Non Cesso nec erro*. Dans la France Metallique on avoit vn Phare allumé dans la nuit semée d'Estoiles, avec ces mots, *Præstat quod nequeunt*. Depuis on a fait peindre la Lune au milieu des Estoiles, avec ces mots, *Præstat tot millibus vna*. La Reine Marie de Medicis durant sa Regence, prit pour devise vn feu entre deux vents, qui servoient à l'allumer. *Crescit ab adversis*, depuis on a mis vn Soleil dans les broüillars, avec ces mots, *Major ab adversis*. Il y a dix ans que publiãt des devises de la vie du Fils de Dieu, & de N. D. i'en fis paroître vne pour sa vie Evangelique, dont le corps estoit le Soleil avec ces mots de l'Evangile. *Transiit benefaciendo*. Cinq ans aprés vn Autheur celebre a donné la mesme en deux de ses Ouvrages; ce qui fait voir clairement, que l'on peut tomber dans la pensée d'vn autre; & qu'il ne faut pas toûjours faire passer ces rencontres pour des larcins, ny pour des radoubemens.

DES

voy dans l'Histoire des guerres de Grenade que le Roy Chico de Grenade a pour devise vne Grenade, avec ces mots *Con la Corona naci.* On a vû depuis ce mesme corps, avec ces mots Latins, *Mea mecum nata Corona est.* On fit il y a plusieurs années pour Mr le Chancelier la devise du Soleil dans l'Ecliptique, avec ces mots *Nec devius vnquam,* & Vulson l'a imprimée, avec celles de la Galerie du Palais Cardinal, depuis on a fait pour le Roy la mesme chose, avec le mot *Nusquam devius.* On porta aux courses de Bague de Tolose, l'an 1624. vn lierre attaché à vn arbre mort, avec ces mots Espagnols, *Si no la vida porque la muerte.* Depuis on s'est servi du mesme corps, avec ceux cy, *Vt virenti sic arenti.* Vn Italien prit le Soleil, avec ces mots, *Nulla est meta labori.* Depuis on l'à appliqué au Roy, avec ceux-cy, *Nusquam meta mihi.* Sur vn jetton de 1645. on avoit mis pour le Roy, sous la Regence de la feüe Reine vn jeune Aiglon, que sa Mere presentoit au Soleil. *Matre viam monstrante Colet.* Depuis on l'à appliquée à Mr le Dauphin, avec ce mot *Patre viam monstrante.* Parmy les devises de Camerarius, il y a vn arbre de Baume, avec ces mots, *Vulnere vulnera sano.* On luy a fait dire depuis, *Vulneror vt sanem.* Ferro a pour nostre Dame vn Horloge, avec ces mots, *Metior immensum.* On a depuis fait paroître vn Soleil avec vn Cadran, & ces mots, *Cuique suum metitur.* Aresi a fait pour N. D. cette admirable devise d'vne nuë opposée au Soleil, & imprimée d'vn parelie, avec ces mots du Magnificat. *Quia respexit.* On a pris depuis les mesmes corps, avec ces mots, *Respicio vt perficiar.* Pour la mesme mourant aprés son fils, l'Estoile de Venus qui se couche aprés le Soleil, *Sequitur deserta cadentem.* On a fait paroître depuis vne de ces

exemple il y a long-temps que l'on a mis en Devise l'Alembic, avec ces mots, *Mes pleurs mon feu decouvrent*: Cependant je ne ferois pas difficulté de la donner à vn autre, avec ce Vers du Tasse, qui rend la pensée plus belle :

Canto xi: ottau. 96.
Dentro hai le mie fiame, & fuori il pianto.

De mesme quoy que le Cardinal Crescentio, qui portoit des Croissans pour armoiries, pour reconnoitre qu'il devoit tout ce qu'il estoit au Pape Sixte V. eut pris le Soleil des armoiries de ce Pape, & vn Croissant des siennes, avec ce mot *Aspice crescam*. Celuy qui donna à Monsieur le Prince au dernier Carrousel de 1662. les mesmes corps, avec ces mots *Crescit vt aspicitur*, ne luy rendit pas vn mauvais office en l'accommodant de cette devise, puisque representant le Chef des Turcs, & voulant témoigner que c'estoit au Roy qu'il devoit ce qu'il estoit, on ne pouvoit rien trouver de plus juste, ny qui fit mieux pour luy. Le mot de la devise est meilleur que celuy du Cardinal, & il me semble qu'elle soit de la nature de ces pierreries qui pour avoir déja servi ne laissent pas d'estre pretieuses, & qu'on a qu'à faire remonter pour les mettre à la mode.

D'ailleurs il est aisé de donner dans la pensée d'vn autre, & il y a bien des Devises tirées de nos Poëtes, qui ne sont a des Autheurs celebres, que parce qu'ils sont plus vieux que nous, & qu'ils ont esté les premiers à cueillir des fleurs, qui se seroiét presentées aux mains de ceux qui les ont suivis, s'ils ne les avoient prevenus. Il ne faut pas donc s'estonner qu'il y ait des Devises qui se ressemblent, & qui quelquefois sont les mesmes. Ce n'est souvent ny larcin, ny deguisement, ny emprunt, mais vne rencontre de pensées, qui est inevitable en ces sortes de choses. Ie

voy

le dard, Combattre à Cheval l'Epée à la main, Courre les Testes, & faire la foule.

Toute l'addresse des Anciens dans les Ieux du Cirque consistoit à pousser leurs Chariots avec vitesse, à tenir leurs Courses droites,& serrées contre la Ligne du milieu du Cirque, & à tourner iuste sur le retour. Mais comme ces exercices sentoient plus le Cocher que le Gendarme, les Cavaliers les mepriserent avec le temps, & les laisserent à des personnes gagées pour le divertissement du Peuple, se contentant de leur fournir des Chevaux pour ces courses; mais depuis que l'on commença à se servir des Chevaux seuls, & de mesler à leurs Courses des actions militaires, on considera ces exercices comme vne Ecole de guerre, où l'on apprenoit à combattre, & les Princes & la Noblesse ont tousiours depuis pris plaisir de pratiquer ces Exercices.

Cependant depuis l'accident funeste arrivé à Henry II. qui fut blessé mortellement par Montgommeri, en rompant la Lance contre luy, & depuis l'invention des Armes à feux, qui ont fait abandonner l'vsage des Lances dans les Armées, on a quitté cét exercice, qui estoit auparavant le plus ordinaire, comme il estoit toûjours le plus dangereux. Deux Cavaliers armez de toutes pièces partoient tous deux ensemble à toute bride pour se rencontrer au milieu de la Lice, où ils s'atteignoient de leurs Lances avec tant de force, que quelques vns en estoient iettez hors des arçons, renversez sur le Cheval, & portez en terre. Les meilleurs coups estoient dans la teste depuis la vüe iusques à l'Epaule du costé gauche. Et l'on donnoit le nom de Iouxte à cét exercice, parce qu'on y combattoit de prez, ce que signifie ce mot en vieux langage François tiré du Latin *Iuxtà pugnare*.

Le

Le combat à l'Epée est moins dangereux, Les Cavaliers s'estant rangez dans la Carriere entre la Lice & l'Echaffaut des Princes éloignez de quarante pas l'vn deuant l'autre, l'Espée à la main, armez de toutes pieces attendent le son des Trompettes pour partir, lequel aussi-tost qu'on a commencé chacun serrant les deux talons à son cheval, baisse la main de la bride de trois doigts, & haussât le bras de l'Espée échappe furieusement, passe le plus prez de son aduersaire que faire se peut, & en passant luy donne vn coup d'Epée sur le deuant de la face tirant vn peu vers le costé gauche, puis au mesme endroit d'où son Ennemy est parti prend vne demi volte à courbettes, & estant tous deux tournez repartent en mesme temps, se donnent encore chacun vn coup d'Espée & continuent de la sorte iusqu'à la troisiéme atteinte, & alors au lieu de passer outre pour aller prendre la demi volte, ils demeurent, & tournent tous deux sur les voltes vis à vis l'vn de l'autre, se donnant continuellement des coups d'Espées auec vne action furieuse, & continuent iusqu'à la troisiéme volte. Apres ayant iustement la teste du costé qu'ils sont entrez, chacun s'en retourne furieusement d'où il est parti, faisant mine d'aller reprendre vne demy volte, au lieu de quoy deux autres vont remplir leur place & faire le semblable. Le Connestable de Montmorency n'estant encore que Marechal de France sous le nom de Marechal Dápuille, se rendit celebre en ces exercices en deux Tournois, le premier à Bayonne quand la Reine d'Espagne y vint trouuer le Roy Charles IX. son frere, & le dernier à Paris pour les Nopces d'Antoine de Croüy Prince de Portian. Au premier de ces Tournois il donna vn si rude coup d'Espée à vn Prince contre lequel il combattoit, qu'il le renuersa sur la croupe de son Cheval, & en l'au-

tre

tre il porta par terre hors de la selle vn Seigneur de qualité, qui avoit reputation d'estre vn des meilleurs hommes de Cheval de son temps.

L'exercice de rompre les Lances à la Quintaine est Ancien, & ie trouve dans le Code que l'Empereur Iustinien, qui defend les Ieux de hazard excepté cinq sortes de Ieux qui semblent estre la Course de Bague, les combats à Cheval, la Quintaine, le Tournoy, & le Camp ouvert, ou du moins quelque chose de semblable. Il s'en explique en ces termes au Code de *Aleatoribus l. 3. Tit.* 43. *Dumtaxat autem ludere liceat monobolon, & item ludere liceat Quintanam hastâ sine cuspide. A quodam Quinto ità nominatà hac lusus specie. Liceat item ludere* περιχυτῶν. *Liceat verò etiam exerceri hippicè absque dolo & circumventione.* Le Sçavant Cujas rend *Monobolon singularis saltus. & contomonobolon saltus conto suffultus.* Mais l'vn est manifestement la Course de Bague ou quelque chose d'Equivalent où l'on couroit, seul & l'autre la Iouste des Lances, qui estoit en vsage avec l'exercice de la Quintaine, qui fut ainsi nommée de Quintus son Inventeur. Il confond cét exercice avec celuy du Tournoy, & fait de l'vn, & de l'autre vne espece de Lutte ou de Iouste, enfin il convient que le dernier est le Carrousel, le Camp ouvert, ou le ballet à Cheval.

La Quintaine dont il s'agit icy n'est autre chose qu'vn tronc d'Arbre, ou vn pilier contre lequel on va rompre la Lance, pour s'accoustumer à atteindre l'Ennemy par des coups mesurez. Nous l'appellons la Course au Faquin parce qu'on se sert souvent d'vn Faquin, ou d'vn Portefaix Armé de toutes pieces, contre lequel on Court. Les Italiens la nomment la Course à l'Homme Armé & le *Sarrasin,* parce qu'ils transfigurent ce Faquin en Turc, en

[marginalia:] Παιζόντων μερίσσαλον, ᾐ κυντανὰ κοντα να χωρὶς τ' τρύπτης, ᾐ περιχυτῶν, ᾐ ἱσπικὴν ἄνευ τέχνης ᾐ ἐπινοίας.

Argum. I. & 11. constit. ex Nomocan.

Iaculatio hastæ, pili vel conti sine cuspide, quæ Quintani Iaculatio dicitur ab inuentore, hodieque Quintana vulgò ἀκοντοκόλλατιο. Ir- ωιωδ, Troja, sive Pyrrhicha curriculum Equorum. In Paratitl. ad Cod. de aleatorib.

en More, ou en Sarrasin pour rendre ces Courses plus mysterieuses. On se sert ordinairement d'vne figure de bois en forme d'Homme, plantée sur vn Pivot afin qu'elle soit mobile. Elle demeure ferme quand on la frappe au front, entre les yeux, & sur le nez, qui sont les meilleurs coups, & quand on la frappe ailleurs elle tourne si rudement que si le Cavalier n'est adroit pour esquiver le coup, elle le frappe d'vn sabre de bois, ou d'vn sac plein de terre, ce qui donne à rire aux Spectateurs.

Les Latins ont donné le nom de Pal à cette Quintaine, & Vegece aux Chap. XI. & XIV. du Liv. I. *de Re militari* decrit tous les exercices que les Romains y faisoient faire à leurs Ieunes gens pour les dresser à la guerre. *Non tantùm manè sed etiam post meridiem exercebantur ad Palos. Palorum enim vsus non solum militibus sed etiam gladiatoribus plurimùm prodest. Nec vnquàm aut arena, aut campus invictum armis virum probavit nisi qui diligenter exercitatus docebatur ad palum. A singulis autem Tyronibus singuli pali desigebantur in terram, ità vt nutare non possent, & sex pedibus eminerent, contrà illum palum, tanquam contrà adversarium Tyro cum crate, & clava velut cum gladio se exercebat, & scuto: vt nunc quasi caput aut faciem peteret, nunc à lateribus minaretur, interdùm contenderet poplites, & crura succidere, accederet, recederet, assultaret, insiliret, & quasi præsentem adversarium, sic palum omni impetu, omni bellandi arte tentaret. In quâ meditatione illa servabatur cautela, vt ità Tyro ad inferendum vulnus insurgeret, ne qua ex parte ipse pateret ad plagam.* Cap. XI. Non seulement on couroit avec la Lance contre ce pal, mais encore on y lançoit des dards. *Tyro, qui cum clava exercetur ad palum. hastilia quoque ponderis gravioris,*

L'Huomo Armato. Il Saraceno, il staffermo.

Habemus & ludum aliũ qui & ipse Bacchanalibus luditur, in quo Equites singulatim cerennt in ligneam quandam statuã tanquam in adversariũ Equitem, similiter hastam impellentes. Vlyss. Aldrovand. l. I. de quadruped. cap. de vsu Equorum in ludis.

vioris, quam vera futura sunt iacula, adversùs illum palum, tamquam adversus hominem iactare compellitur. In qua re armorum ductor attendit, vt magnis viribus hastile contorqueat, vt destinato ictu vel in Palum, vel iuxtà dirigat missile. Eo enim exercitio, & lacertis robur accrescit, & iaculandi peritia atque vsus acquiritur.

Il recommande ces exercices aux Ieunes gens pour se former à la guerre, & il en a fait vn Chapitre entier au Livre 2. *Ad Palum sudibus iuniores exerceri percommodum est, cum latera vel pedes, aut caput petere punctim, casimque condiscunt. Saltus quoque, & ictus facere pariter assuescant. Insurgere tripudiantes in clypeum, rursúsque subsidere, nunc gestiendo provolare cum saltu, nunc cedentes in terga resilire. Missilibus etiam palos ipsos procul ferire meditentur, vt & ars dirigendi, & dextra virtus possit adcrescere.* cap. 23.

La Course de Bague a esté inventée pour la mesme fin que la Quintaine, c'est à dire pour mesurer les coups de Lance, & comme c'est le plus aisé le moins dangereux, & le plus agreable à voir de tous les exercices de Cheval, c'est celuy qui est le plus en vsage. Depuis l'Invention des Armes à feu la Lance ayant esté bannie des veritables combats, on ne se sert plus des Ioûtes, qui estoient si frequentes autrefois, & l'on s'est contenté de retenir la Course de Bague, & la Course de Quintaine, où il paroit beaucoup d'adresse à faire les dedans & à rompre de bonne grace.

Le Tournoy des Anciens estoit vne simple course de Chevaux, qui se mesloient en tournoyant. On donna le nom de Troye à cette sorte d'exercice, parceque les Troyens le pratiquerent les premiers. Ascanius fils d'Enée le porta en Italie pour l'exercice de la Ieunesse, & des Enfans,

fans, qui commençoient par là à s'inftruire, & à fe faire infenfiblement bons Hommes de Cheval. Virgile fait mention de celuy que cét Afcanius fit pour les funerailles d'Anchife fon grand Pere, & en acheve la defcription par ces vers.

Hunc morem hos curfus atque hæc certamina primus
Afcanius, longam muris cum cingeret Albam
Pertulit, & prifcos docuit celebrare Latinos;
Quo puer ipfe modo, fecum quo Troïa pubes
Albani docuere fuos, hunc maxima porrò
Accepit Roma, & patrium fervavit honorem
Trojaque nunc pueri Trojanum dicitur agmen.

On faifoit ces Tournois de Ieunes gens dans le Cirque, & Tacite a remarqué que le Peuple fe declara pour Domitius, quand il vit fon adreffe dans ces Ieux. *Sedente Claudio Circenfibus ludis, cum pueri nobiles Equis ludicrum Trojæ inirent, interque eos Britannicus Imperatore genitus, & L. Domitius adoptione mox imperium & cognomentum adfcitus, favor plebis acrior in Domitium loco præfagij acceptus eft.* Si les Tournois des Ieunes gens furent celebres à Rome fous les Cefars, comme on peut voir dans Suetone en leurs Eloges, Les Empereurs de Conftantinople introduifirent dans leurs Cours les Iouftes & les Tournois comme raconte Nicephore Gregoras, & i'ay deja remarqué fur le rapport de Cantacuzene, que ce furent les Seigneurs de France & de Savoye, qui pafferent en Orient avec Anne de Savoye Mariée à l'Empereur Andronic Paleologue, qui leur en porterent l'vfage. Cette Princeffe ayant accouché d'vn Prince le dix huictiéme de Iuin, l'Empereur Andronic quita le dûeil qu'il portoit pour la mort de fon Ayeul, & fit faire des Iouftes, & des Tournois avec plus d'appareil qu'il n'avoit

Tacit. L. 11. Annal.

encore fait. Cet Autheur decrit si bien ces deux sortes d'exercices, qu'il ne sera pas hors du sujet de transcrire icy, sur la traduction Latine ce qu'il en a écrit en Grec : *Sequente æstate : Imperatoris conjux Anna Domina, quæ Didymotochi prægnans agebat, decimo octavo Iunij filium Ioannem Imperatorem peperit, quo Imperator audito celerrimè Didymotichum rediit & lætitia exultans lugubri veste quam propter Avi mortem gerebat depositâ splendidiorem sumpsit. Deinde duo etiam certamina celebravit Olympicorum ludorum imitatione : quæ cùm antea quoque sapius edidisset, nunc tamen majore apparatu exornavit. Hi à Latinis olim sunt excogitati exercendi corporis gratiâ cùm à re bellicâ vacabant : quorum unus duelli speciem præ se ferens, Cintzustra dicitur. Dividuntur secundum tribus, municipia, curias. Deindè vtraque pars armatur, singuli contrà singulos, qui volunt, & ab omni parte armis teguntur. Deindè vtrique hastis veruto præfixo acceptis impetu concurrunt : & alij alios fortiter vrgent : qui equo alium dejecerit corolla ornatur. Tale duellum etiam Imperatori sorte obtigit : & parùm abfuit, quin sæpe lethalem ictum acciperet, vnde cùm à senioribus moneretur vt huiusmodi rebus abstineret, (nec enim decere Imperatorem à servis, præsertim adeò impunè & cum periculo cædi) non paruit : sed illis repudiatis, vt qui degeneris sibi metus authores essent, æqualibus sui militibus magis est obsecutus. Alterum certamen Torne appellatum, sic se habet. Dividuntur & hic secundum Tribus, municipia, & curias, & simul omnes armantur. Deindè duobus Principibus sorte delectis inter sese concurrunt. Quod prius etiam usurpatum, tum autem frequentatum, etiam Imperatorem habuit Duci cuidam nempè militi obtemperantem : & cum utrinque*

acies

acies pari numero congrederetur, Imperator robustis clauis, & ferit, & sine reverentiâ feritur. Ea enim certaminis lex est, vt qui alterum vulnerarit aut occiderit, indemnis sit. Post certaminis huius finem, vtraque pars ducem suum secuta, atque inter cæteros Imperator etiam subditi ordinem non deserens, cum honorificâ pompâ & ordine in suum diversorium deducunt ubi ille cuique vini craterem propinans, & dexteram porrigens, omnes domum redire iubet.

Ce n'est pas sans sujet que cét Historien dit que la Loy de ces Ieux, veut que ceux qui blessent, ou tuent leurs adversaires en ces exercices ne soient point tenus pour coupables, puis que cette Loy est expresse dans le droit *ff. ad legem Aquil. l. qua actione §. si in colluctatione.*

Si quis in colluctatione, vel in Pancratio, vel pugiles dum inter se exercentur alius alium occiderit, si quidem in publico certamine alius alium occiderit, cessat Aquilia, quia gloriæ causa & virtutis, non injuria gratia videtur damnum datum. Vivien applique cette Loy aux Tournois, *In torneamento,* dit-il, *si vnus miles occidit alium, non tenetur, quia gratiâ virtutis fecit.* Cujas n'attribuë ce privilege qu'aux Tournois faits d'authorité publique, pour quelque réjouïssance, & fait responsables des desordres de ces Courses, & de ces Ieux, ceux qui les font de leur authorité: *In Torneamentis publicæ lætitiæ causa permissis, si alius alium occidit non punitur: si à privatis instituta sint, & in illis alius alium interficiat, punitur, qui occasionem dedit Torneamento.*

La France vid vn exemple de cette impunité en la personne de Montgommeri, qui avoit blessé mortellement le Roy Henry II. en vn de ces exercices, mais s'estant depuis ietté dans le party des Rebelles durant les trou-

bles, la Reine Catherine de Medicis envoya des troupes pour le forcer dans le lieu où il s'estoit retiré, & ayant commandé qu'on le luy livrat vif luy fit faire son procez, par lequel il fut condamné comme rebelle a estre decapité, ce qui fut executé à Paris en la place de Greve peu de temps apres la mort de Charles I X.

Ces exercices estoient tellement privilegiez, qu'il estoit defendu aux Esclaves de les pratiquer, & les Lois qui defendoient de joüer de l'argent par vn decret expres du Senat, le permettoient en ces sortes de Ieux, comme on peut voir au digeste *de Aleator. §. solent enim. Senatusconsultum vetuit in pecuniam ludere præterquàm si quis certet hastâ, vel pilo jaciendo, vel currendo, saliendo, luctando, pugnando, quod virtutis causa fiat.*

Basilic. lib. 60.§.4.

C'est de nous que les Orientaux ont pris les noms de *Iouste* & de *Tournoy*, qu'on trouve dans Cantacuzene liv. 1. ch. 42. dans Gregoras liv. 10. dans Constantin *In hist. Apollonij Tyrij*, dans celuy qui a decrit les nopces de Thesée. Dans Theonas, Bessarion, & quelques autres Autheurs de la basse Grece. Les Latins en ont fait aussi le mot de *Torneamentum* qui est frequent dans les Historiens Septentrionaux. *Albertus Argentinensis in Chronico. Cũ ad Torneamenta vel probamenta alia venirent, & multitudine egrediebantur.* Melchior Haiminsfeld s'est trompé en ses Notes sur la Chronique de Saint Gal, quand il a dit *Alamannis, Torner Tyronium corruptè pro Tyrocinio id est ludo Equestri vel militari vnde Barbari formarunt Torneamentum* Turnieren *velitari, in armis sese militarem in modum exercere, quod Barbari Torneare*: d'autres veulent deriver ce mot de *Trojamentum quasi ludus Trojæ*, mais le Terme est purement françois, & vient de *tourner*, parce que ces courses se font en tournant, & retournant.

Les

Les Princes se sont toûjours exercez en ces sortes de Ieux, pour se disposer à la guerre, & pour entretenir l'ardeur & l'addresse de leurs Chefs, & de leurs Soldats ils leur ont souvent proposé des prix à disputer de cette sorte. Sanche IV. Roy de Leon & de Castille, & Philippe I. Roy d'Espagne prirent mesme pour devise vn Cavalier armé avec la lance droite pour le combat à la barriere, avec ces mots de deffy, *Qui cupit. Qui volet.* Pierre Roy de Leon & de Castille vn bras armé avec la lance empoignée, *Hoc opus,* comme s'il eut fait son affaire de cette sorte d'exercice : & Iean Galeas Sforze Duc de Milan, pour y exhorter tous les braves de sa Course prit pour la sienne trois Couronnes enfilées dans vne lance, avec ces mots *Esse duces,* qui leur apprenoient que c'estoit le moyen de devenir bons Capitaines. Le Roy Henry IV. durant la guerre de la Ligue apres la bataille de Courtray prit pour la sienne vn bras armé d'vne lance, qui en brisoit vne autre, avec ces mots, *Sic vincere certum.*

<small>Typotius in Hierograph. Regū Hispan. & Ducem Mediolan.</small>

<small>Luckius in Syllog. numismat.</small>

L'Empereur Andronic Paleologue se rendit si adroit en ces Courses en peu de temps, qu'il emportoit souvent le prix sur les Savoyards, les François, les Allemands, & les Bourguignons, qui couroient avec luy, dit Cantacuzene au ch. 42. du livre 1. de son histoire : *Sic porrò honoris quodam desiderio plurimi Romanorum in his ludis excellere laborarunt, (supraque omnes Imperator, qui & Magistris palmam præripiebat) vt non Sabaudi modo, sed & Franci, Alemani, Burgundi, apud quas gentes potissimùm harum rerum studia vigent, hi inquam omnes, qui tum degebant Constantinopoli, victos sese faterentur, Imperatoremque agnatam quamdam in iis dexteritatem eius admirati, apud suos vel laudatissimis superiorem evasisse non negarent.*

<div align="right">Guichard</div>

Guichardin n'a pas laissé de blasmer en son Histoire Louïs Sforze, qui avoit donné la conduite de ses troupes à Galeas plus propre à paroitre dans vn Tournoy qu'à conduire des Troupes, puis qu'il s'enfuit d'Alexandrie, quand il vit que les François commençoient à la battre, quoy qu'il eut deux mille quatre cent Chevaux, & trois mille Fantassins pour se deffendre. *Cum*

Guicciard. Hist. Ital. L. 4. *Galli jam biduum circà Alexandriam fuissent, eamque tormentis percuterent, Galeatius cum quo erant mille ducenti gravis, totidem levis armaturæ Equites, & militum tria millia, tertij diei nocte cum nullo alio præfecto præterquàm cum Lucio Maluetia, consilio communicato, levis armaturæ Equitum parte comitatus clam Alexandriâ diffugit magnoque suo de decore, nec minore Ludovici prudentia infamia, quantum generosum Equum tractare, aut in Ludicris Equitum certaminibus, publicisque spectaculis magnas hastas vibrare (quibus in rebus cunctos Italos superabat) & exercitui præesse inter se differant, & quanto cum proprio detrimento Principes, qui in iis quibus res gravissima committuntur eligendis magis gratiam, quam virtutem intuentur, & spectant, decipiantur, documento fuit.*

Comme les Ioustes se font avec la Lance, on iette le dard aux Tournois. Les Mores ont esté les plus adroits de tous les Peuples en cette sorte d'exercice, qui est le vray χοντομονόβολον des Anciens. Les Espagnols l'ont appris d'eux, & le nomment Ieu des Cannes *Iuego de las cañas*, parce qu'ils se tirent en tournoyant des canes les vns contre les autres, & se couvrent de leurs boucliers pour les recevoir. Cét exercice passa des Espagnols aux Provinces de ce Royaume voisines des Pirenées. Le Roy Charles VI. estant allé visiter le Comté de Foix, ce Prince luy

Hist. de Charles VI. ch. 9. L. 9.

luy donna le plaisir de voir lancer le javelot, qui estoit le jeu le plus commun parmy les Nobles du Pays. Le Prix proposé par ce Comte fut vne Couronne d'or; mais quoy que ces Gentilshommes fussent fort adroits, & qu'aparement y dussent l'emporter en cette exercice dont ils avoient vn long vsage, le Roy à qui ce Ieu plût, s'estant mis à courre; & à lancer avec eux emporta l'honneur, & le prix du deffy, quoyque ce fut la premiere fois qu'il eust pratiqué. Neantmoins il leur abandonna la Couronne d'or, se contentant de l'honneur des Courses. Le Prince de Galles Fils du Roy de la grande Bretagne estant allé à Madrid l'an 1623. pour Epouser l'Infante d'Espagne on luy donna vn divertissement de cette sorte le 21. Aoust.

La grande place estant parée de riches Tapis, & l'Infante Marie, avec le Cardinal Infant, & la Reine qui étoit enceinte, s'estant redus *a las casas de las Panaderias* avec le Prince de Galles. D. Ferdinand de Verdugo, & le Marquis de Renty Capitaines des Gardes Espagnole, & Allemande se saisirent de la porte par où les Quadrilles devoient entrer.

La premiere estoit celle du Roy precedée de son premier Trompette accompagnée de soixante autres, & de vingt quatre joüeurs d'instrumens qui faisoient vne harmonie admirable. Ils estoient tous vestus de velours raz incarnat couvert de clinquant d'argent, les plumes incarnates, & noires, montez sur des Chevaux parez de mesme. Les Pages du Roy & ses Officiers d'Escuirie conduisoient teste nuë le Cheval sur lequel il devoit courir. Des Estaffiers vestus à la Turque menoient aprés de deux en deux soixante Chevaux de main, dont les mors, & les bossettes estoient d'argent, & les Housses de ve-

Mm lours

lours cramoifi à franges d'or, avec les Chiffres, & les Armoiries du Roy en broderie de mefme fur les quatre cantonieres. Quarante autres Chevaux fuivoient, caparaffonnez à la Turque, douze Mulets portoient des faiffeaux de Cannes avec des Couvertures femblables à celles des Chevaux de main, & de grands Panaches incarnat & noir femez de papillotes d'argent.

Les neuf autres Quadrilles ayant tiré au fort l'Ordre de leurs marches. Celle des Gouverneurs de Madrid fut la premiere, qui fuivit avec quatre Trompettes, & vingt quatre Chevaux conduits par autant d'Eftaffiers.

La troifiéme fut celle de Dom Edoüard de Portugal compofée de quarante huit Chevaux, & de quatre Trompettes, fa livrée eftoit Tané, Canelé, bleu, & argent.

La quatriéme fut celle du Duc de l'Infantade, Chef de la Maifon des Mendozes, fes couleurs eftoient de noir bordé d'argent. Il avoit quatre Trompettes, & quaranet tant Genets, Barbes, que Turcs tous blancs & noirs, & le crin blanc, caparaffonnez à la Morefque menez en main par deux Eftaffiers chacun : ceux de main droite ayant la roupille de Velours noir paffementé d'argent : & ceux de main gauche de longs fayes de taffetas cramoify. fon Efcuyer fermoit toute cette troupe monté avantageufement.

Apres luy entra la Quadrille de Dom Pierre de Tolede : les couleurs Iaune, & argent, & les plumes toutes blanches. Quatre Trompettes, trente Chevaux rouges caparaffonnez de la livrée : huit defquels eftoient tout couverts de brocatel, menez en main par des Eftaffiers veftus de la livrée, l'Ecuyer derriere galamment veftu.

La

DES TOVRNOIS, &c. 275

La Quadrille du Marquis de Castel-Rodrigo fut la sixiéme, avec quatre Trompettes, quarante-deux Chevaux, cinquante Laquais, douze Estaffiers, & vn Escuyer tous vestus de verd, & argent, avec les plumes de tanné canelé.

La Quadrille du Comte de Monterrey estoit toute semblable à la reserve des couleurs qui estoient or, argent, & velours blanc.

L'Admiral de Castille avec les couleurs argent & noir, les plumes jaunes & blanches, quatre Trompettes à Casaques de velours passementées d'or, & quarante chevaux, trente-deux chastains & huit sur lesquels on devoit courir à crins d'or, & la housse decoupée d'vne maniere nouvelle fit la huitiéme entrée.

Quatre Trompettes firent celle du Duc de Sessa avec trente-quatre Chevaux Barbes, ou Turcs, & quarante-deux Lacquais, les couleurs estoient verd de mer, & or, les plumes verdes.

La derniere Troupe fut celle du Duc de Cea avec ses quatre Trompettes à plumes bleües, & les Casaques de velours de la mesme couleur, cinquante-quatre Chevaux, & cinquante-quatre Estafiers.

Toutes ces Quadrilles mirent vne heure à faire leur Comparse, & les Marechaux de Camp ayant fait decharger les Cannes en presenterent au Roy, & aux Cavaliers de sa Troupe : les Aides de Camp firent le mesme aux autres Quadrilles, apres quoy le Roy, & le Comte d'Olivarez commencerent les premiers la Course. Apres l'Infant Charles avec le Marquis de Carpi : Dom Loüis de Haro, & le Comte de Sant Estevan : Dom Iaime de Cardenas, & le Comte de Portalegre.

Les Gouverneurs de Madrid coururent ensuite : Dom

Iean de Castille, & Dom Laurent d'Olivarez: Dom Pierre de Torres, & Christophle de Medina : Dom Antoine de Herrera, & D. François de Garnica: Dom Gaspard de Guzman, & Dom Sebastien de Contreras.

Dom Edoüard Chef de la troisiéme Quadrille courut avec le Comte de Villamor : D. Antoine de Menesez & le Comte de Peñaflor: Dom Rodrigue Pimentel, & le Comte de Peñonrostro : le Marquis de Malagon, & le Duc de Veraguas.

Ceux de la quatriéme furent le Comte de Sendille, & le Marquis de Mondexar : les Comtes de Coruña, & de Vilar : les Comtes d'Añouer, & de la Puebla : le Marquis de Mondexar, & Dom Diego Hurtado de Mendoza.

En la cinquiéme le Marquis de Belades, & le Seigneur de Higares : D. Loüis Ponce, & D. François de Eraso : D. Antoine d'Avila, & le Seigneur de la Horcada : Dom Pierre de Tolede, & Dom Diego de Tolede & Guzman.

Le Marquis de Castel-Rodrigo courut avec le Duc de Hexar : D. Laurent de Castro avec D. Denis de Faro: Le Marquis d'Orellana, & D. Balthasar de Ribera : Les Marquis de Ricla, & de Almaçan.

Le Comte de Monterrey avec le Marquis de Camarase : D. Iean Claros de Guzman, & le Marquis de Salvatierra : Le Marquis d'Ognate, & D. Pierre de Cardenas : le Marquis de Fromesta, & D. Iean Eraso.

En la huitiéme l'Admiral de Castille, & le Marquis d'Acañizas : Les Marquis de Tabara, & de Villalva : Le Marquis de Toral, & D. Antoine Moscoso : Dom Diego de Silva avec N. N.

En la neufviéme le Duc de Sessa, & D. Loüis de Vanegas : Le Seigneur de Sueros, & D. François de Cordoüe :

doïe: D. Loüis de Roxas, & D. Diego de Guzman: Le Comte de Cara, & D. Iean de Cordoüe.

Les dernieres courses se firent par le Duc de Cea avec le Prince d'Esquilache: le Comte de Peñafiel avec celuy de Valle: Les Comtes de Maxorade, & de Cattillane: le Comte de Rabalquinto, & Christofle de Gabiria.

Apres que ces Cavaliers eurent fait plusieurs de ces Courses, qu'ils appellent Parejas, ils commencerent à prendre de nouveaux chevaux, & de nouvelles targues, & chacun encor douze cannes, se divisant en deux troupes, chacune de cinq Quadrilles. Le Roy se mit à la teste de l'vne, & de l'autre, il donna la conduite au Duc de Cea. Apres que le Roy & ce Duc eurent fait plusieurs tours, & plusieurs retours en combattant d'vne belle maniere, le Roy appella comme en deffy le Duc de Cea, lequel ayant receu dans sa targue plusieurs coups de cannes du Roy, luy en darda quelques-vnes avec tant de dexterité, qu'il fit reconnoître à tous les assistans, qu'il observoit la courtoisie qu'vn Vassal devoit à son Roy. Cependant la meslée, qui se fit des deux Escadrons dura pres d'vne heure, & les Espagnols, qui ont appris des Afriquains ces jeux de Cannes, firent paroître qu'ils y estoient maintenant plus adroits que nation du monde.

On void en la description de ce jeu de Cannes les deux sortes d'Exercices que Gregoras dit que l'Empereur Andronic pratiquoit à Constantinople, la Iovste, & le Tovrnoy. *Liv. 1.*

Outre ces Tournois de jeux de Canne, qui sont le vray jeu de Troye, que la Ieunesse Romaine pratiquoit autrefois, les Espagnols ont encore la Course des Taureaux, qui est vne course dangereuse defendüe par les lois de l'Eglise, & qui pourtant n'a jamais pû estre abolie. On en-

ferme les Taureaux dans vne forte Barriere, où les Cavaliers entrent armez de Cannes, & montez sur de bons chevaux. Ils courent apres ces Taureaux, & tâchent de leur lancer leurs dards entre les yeux & les cornes, qui sont les meilleurs coups, tantot on les attaque avec l'épée, avec la lance, ou la pique, jusqu'à ce qu'on les ait atterrez. Beaucoup de chevaux & de Cavaliers sont tuez en ces exercices, qui tiennent des anciens combats de l'Amphitheatre, que les Empereurs abolirent à la requeste des Evéques. Constantin fut le premier qui les defendit apres son baptesme, comme Sozomene, & Eusebe l'ont remarqué. *Cruenta spectacula in otio civili, & domestica quiete non placent :* c'est l'Ordonnance de ce Prince envoyée de Beryte à Maxime Prefet du Pretoire, & inserée au titre 12. du liv. 15. du Code Theodosien. L'Empereur Theodose abolit expressement le combat des Taureaux, comme temoigne le Poëte Prudence, qui sollicite son fils l'Empereur Honorius d'imiter l'Exemple de son Pere, & de defendre entierement les Ieux de l'Amphitheatre :

Accipe dilatam tua Dux, in tempora famam,
Quodque Patris superest, successor laudis habeto.
Ille vrbem vetuit Taurorum sanguine tingi :
Tu mortes miserorum hominum prohibeto litare.
Nullus in orbe cadat, cuius sit poena voluptas.
Iam solis contenta feris infamis arena
Nulla cruentatis homicidia ludat in armis.

Cependant l'Vniversité d'Alcala ne laissa pas à la naissance du Prince d'Espagne l'an 1658. de faire vne de ces Courses, & celuy qui en a dressé la Relation, pour l'excuser, dit qu'elle crut qu'elle pouvoit prendre cette liberté à l'occasion d'vne Feste si solemnelle, & d'vne réjouïssance

[marginal note: Sozomen. l. 5. Euseb. l. 4. de vita Constantini.*]*

ce si extraordinaire. *Acomodose la universidad al Estilo, aunque estrano, admitido en nuestra España con esta disculpa, y quiso con tan gran causa, como era la del nacimiento de su principe autorizar esta licencia ya permitida.* Elle choisit pour cela la grande place du marché qu'elle fit fermer de bonnes lices, avec des loges en amphitheatre pour tous les Docteurs graduez, Maistres & dignitez de l'Academie. On fit venir de Castille des gens dressez à courre les Taureaux à pied, & Dom Philippe de Escobar estant entré en Lice à Cheval, en perça vn de sa Lance, & emporta le prix.

Ils y employent souvent des Dogues, & des Gens du Peuple, faits à ces exercices, & quand le Taureau a esté bien harassé les Cavaliers y entrent avec moins de danger. Enfin vn Poëte Espagnol en a fait en peu de mots le caractere, quand il a dit:

Plebeya mano le affrenta,
Silvo comun le reprime,
Azero vulgar le postra,
Y nobles hastas le Rinden.

L'Empereur Claude fit faire vne de ces Courses de Taureaux apres les Ieux du Cirque, & le Tournoy des jeunes gens, comme asseure Suetone en la vie de ce Prince. *Suprà quadrigarium certamen Troja lusit: Exhibuit Thessalos Equites, qui feros Tauros per spatia Circi agebant, insiliebantque, defessos & ad Terram cornibus detrahebant.* Dom Emanuël Carafe fils du Duc de Nocera combattit de cette sorte aux jeux de Naples de l'an 1658. ou son Cheval fut blessé d'vn grand coup de corne, qu'il receut dans le ventre, & ce Cavalier sentant que son Cheval commençoit à manquer sous luy, tira son espée,

espée, & perça le Taureau d'vn si grand coup dans le gozier qu'il atterra à ces pieds. Ce qu'il y eut de plus agreable en ces Ieux fut vn gros Singe, qui ayant esté ietté dans la Lice, se voyant poursuivi par le Taureau sautoit sur son col, & le mordoit sans que le Taureau luy pût faire mal, ce qui fit durer ce spectacle assez lontemps.

La Course des testes est nouvelle en ce Royaume, mais elle est d'vn vsage plus ancien en Allemagne, où apparemment les guerres avec les Turcs l'ont introduite, estant la coustume de cette Nation Barbare de recompenser les Soldats, qui apportent les testes des Ennemis qu'ils ont tuez : & comme les Allemans recourent souvent les testes de leurs Soldats, pour les retirer des mains de ces Barbares, ils s'exercent à courre des testes de Turcs, & de Mores contre lesquelles ils tirent le dard, & le pistolet, & en enlevent d'autres avec la pointe de l'Espée en se courbant en courant, qui est le trait d'adresse le plus grand qu'on puisse faire. On dispose dans vne mesme Lice sur diverses distances trois ou quatre de ces testes, afin que tout d'vne course on lance le dard à l'vne, on tire le pistolet contre vne autre, on fende celle cy avec vne hache, on en rompe vne autre avec la masse d'armes, & l'on enleve la derniere avec la Lance, ou avec l'Espée. Ce changement d'Armes, & cette diversité d'actions en vne mesme Course demande beaucoup d'exercice & d'adresse. Il est aussi necessaire à cause de la grandeur du Camp d'avoir des Chevaux de bonne haleine, & bien dressez, en sorte que dans le grand nombre de voltes, & de demy voltes, qu'il faut faire ils ne prennent de l'ardeur, & au lieu de se soutenir, se mettent au trot ou en desordre. Au Carrousel du Roy de l'an 1662. chaque Cavalier couroit la Lance à la main le long de la barriere pour

pour emporter vne teste de Turc posée sur vn buste de bois doré, sur la barriere mesme de la hauteur de six pieds, puis quittant sa Lance, avec vne demi-volte à la droite, prenoit vn dard sous sa cuisse, & revenoit darder vne teste de Maure sur vn autre buste à la distance de cinq pieds de la mesme barriere, & de la hauteur de quatre. Ensuite il s'écartoit par vne demi-volte à la droite, & revenoit avec vn autre dard vers le milieu du grand quarré, ou les Chevaliers se rencontroient, & faisoient ensemble vne volte, & demie aussi à droite, apres quoy ils partoient d'vn mesme temps ensemble, & chacun d'eux changeant de costé s'en alloit vers la barriere opposée à celle là ou il avoit dardé le Maure, prenoit sa demi volte à droite, & revenoit le long de la barriere darder vne teste de Meduse presentée en vn bouclier par vn Persée: lequel tenoit dans l'autre main vne Espée comme pour se defendre. Enfin par vne autre demi volte à la droite en s'ecartant de la barriere, on revenoit l'Espée à la main pour emporter vne teste posée sur vn buste de bois à vn pied de terre. On change quelque fois ces testes en autant de Monstres selon le sujet du Tournoy, & du Carrousel, & l'on en peut faire des Hidres, des Centaures, des Harpies, &c.

Au Carrousel que la Cour de Savoye fit l'an 1632. pour la Naissance du Prince Hiacinthe, on faisoit quatre coups d'vne mesme course, au premier on rompoit la Lance contre vn Centaure, au second on lançoit le dard contre l'Hidre, au troisiéme on tiroit le pistolet contre vn Lion, & au quatriéme on frappoit vn Dragon avec l'Epée, qui sont quatre travaux d'Hercule.

En celuy que Madame Royale a fait au mois de Ianvier cette année 1669. Comme elle voulut que les quatre

Quadrilles des Dames, qui compoſoient ce Carrouſel repreſentaſſent les Vertus morales ſous la conduite de la Prudence, de la Iuſtice, de la Force, & de la Temperance, qui en eſtoient les Chefs, elle voulut auſſi combattre les Vices oppoſez à ces quatre Vertus en autant de Monſtres diſpoſez en divers endroits de la Carriere. Le premier qui repreſentoit l'Imprudence avoit vn corps monſtrueux moitié taupe, & moitié chauve-ſouris. L'Injuſtice eſtoit repreſentée par vn corps de Panthere, qui eſt vn animal cruel & violent, la teſte, & les ſerres d'Ecreviſſe, qui eſt vn animal qui marche en arriere, & dont les branques ſont des tenailles. La Lacheté oppoſée à la Force eſtoit repreſentée par vn Cerf avec deux grandes aiſles de poiſſon, & vne queuë entortillée de ſerpent. Vne Harpie repreſentoit l'Intemperance. Ces Amazonnes d'vne meſme courſe combattoient tous ces Monſtres, le premier avec la Lance, le ſecond avec le Dard, le troiſiéme avec le Piſtolet, le quatriéme avec l'Eſpée.

Apres avoir fait toutes ces courſes deux à deux en meſme temps, elles ſe mirent à tournoyer Quadrille contre Quadrille, en ſe lançant des cannes argentées.

Il y a divers autres jeux en ces Courſes où l'on ſe jette des boules de terre pleines de ſon, ou de ſable : on rompt la maſſuë, & l'on ſe pourſuit en caracollant. Chaque Nation a pour cela des Exercices particuliers. Les Parthes combattoient en fuyant, & en tournant les vns ſur les autres comme a remarqué Sidonius Apollinaris :

It equo reditque telo
Fugiens, fuganſque Parthus.

Les Romains faiſoient quelque choſe de ſemblable au rapport de Claudien :

Hic

DES TOURNOIS, &c.

Hic & belligeros exercuit alea lusus,
Armatos hic sæpè choros, certaque vagandi
Textas lege fugas, inconfusosque recursus,
Et pulcras errorum artes, jucundaque Martis
Cernimus.

In 4. Consul. Honorij.

Les Goths faisoient autrefois des Courses à cheval sur la glace, sur la fin de Decembre quand les Lacs & les Rivieres estoient bien glacez, & le vingt-sixiéme jour du mois le Peuple se rendoit de divers endroits sur ces rivieres luisantes comme des miroirs pour voir courre ces Cavaliers, qui estoient obligez de courre une poste entiere de deux lieües sur cette glace pour emporter le prix de quelques mesures de bled, & les chevaux de ceux qui ne pouvoient pas achever la course: Voicy comment Olaüs le raconte.

Olim apud veteres Gothos mos erat brumali tempore ad finem mensis Decembris, dùm nivibus, & frigore lacus, stagna, atque terra omnes validissima glacie constringerentur, optimos quosque equos forma elegantiores in singulis provinciis ad edenda publica spectacula colligere: quantùm verò ad voluptuosa spectacula attinet: die vigesima sexta Decembris supra stagna ac flumina congelata instar speculi micantia, infiniti Terrarum incola in qualibet provincia distinctis licet communitatibus, pro bravio ac gloria in agilioribus equis certaturi congrediuntur. Terminus verò seu meta cursus huiusmodi longitudine quatuor aut sex milliarium continet Italicorum. Bravium autem aliquot mensura seu modij annona seminanda, & nova vestimenta apponuntur, & denique ut equus metam non attingens, victori cedat.

L. 1. c. 21.

Locenius dit aussi qu'ils avoient l'vsage des Tournois, & des Courses à cheval, où ils n'admettoient que les Gentilshommes, n'estant pas permis aux Roturiers, ny à ceux qui estoient atteints de quelque crime de se presenter à ces Festes avec la lance. Vn de leurs Exercices ordinaires estoit de monter à cheval tout armé, de lancer le dard en courant, & de prendre ceux qu'on leur lançoit : ce qu'on avoit appris à Totila leur Roy depuis son enfance : *Hastiludiis, & certaminibus Equestribus frequentem operam dabant, ad quæ nemo nisi nobili & honesto loco natus admittebatur. Hinc mos ille adhuc superest, vt ex infami vel inæquali conjugio natis nobilibus hastilis, aut lanceæ gestatione, atque vsurpatione in publicis festiuitatibus ac ludis Equestribus interdicatur. Sed ad cætera veterum exercitia pergamus. Modò iuuenem præcinctum gladio, clypeoque munitum de terra insilire Equum artis erat, modò desultare : modo Equum in gyrum torquere, modo etiam telum emissum, rursusque demissum inter equitandum impigrâ manu excipere exceptumque subitò retorquere, quod Totilam Gothorum Regem à puero fuisse edoctum testatur Procopius lib. 3. Hist. Gothor. Locenius Antiquit. Sueo-Gothic. lib. 3. cap. 3.*

Les Polonnois ont divers Exercices d'addresse à cheval, ils manient l'Arc, la Iaveline, la Hache, & la Masse d'armes avec vne dexterité admirable. Ils jettent vn bonnet en l'air, & avant qu'il tombe ils le percent de toutes leurs fleches. Ils tirent en fuyant comme les Parthes, & se defendent de tous costez sans rompre leurs courses. Monsieur le Laboureur raconte en la description du Voyage de la Reine de Pologne, qu'vn jour Mademoiselle de Guebriant revenant de la chasse, le Prince Ianusse

Ianusse Radzivil, & le Seigneur Sluska grand Tresorier de Lithuanie, suivis d'vn grand nombre de Gentilshommes, luy allerent à la rencontre pour luy donner le plaisir de la Course du Bonnet, & que le Seigneur Sluska courant à toute bride jettoit vne hache d'armes en l'air devant luy, & la reprenoit à dix pas au delà par le manche, soûmettant son addresse au danger d'en estre blessé.

L'Allemagne a les Courses de Testes, & des Tournois, semblables aux nostres. Le Marquis de Baden George Frideric, en fit de magnifiques à Bade, avec quantité de Machines. Le Comte Palatin Frideric avant que d'estre Eleu Roy de Boheme en fit à Heidelberg, quand il receut l'Ordre de la Iartiere, que le Roy Iacques d'Angleterre luy envoya. Le Duc Iean Frideric de Virtemberg en fit aussi à Sturgard l'an 1616. Les Empereurs en ont fait plusieurs. Le Carrousel de Vienne en Austriche de 1613. fut grand, & magnifique, accompagné de Combats sur l'Eau, de Feux d'artifice, d'vne Mascarade de Nopces Champestres, & d'vne Comedie Morale d'Orphée. Ce qui fait voir que tout le Septentrion s'occupe à ces Exercices, & à ces Festes, qui entretiennent parmy la Noblesse l'ardeur, & l'adresse Militaire.

Henry surnommé l'Oiseleur Duc de Saxe, & depuis Empereur, est celuy qui introduisit l'vsage des Tournois en Allemagne, environ l'an 934. auquel temps il en fit vn solemnel à Magdebourg. *Munster Cosmographie vniverselle liv. 3.*

Le second fut celebré par Conrad Duc de Franconie l'an 942. à Rotembourg.

Ludolphe Duc de Suaube celebra le troisiéme l'an 948. à Constance sur les bords du Lac.

Le Marquis de Misnie en fit vn à Merspourg Capitale de ses Estats, l'an 969.

Ludolphe Marquis de Saxe en tint vn à Brunsvic l'an 996. & Henry Marquis de Brandebourg y fut converti à la Foy.

Le Sixiéme fut celebré par l'Empereur Conrad second Duc de Saxe à Treves l'an 1019.

Le septiéme par Henry IV. à Halle en Saxe l'an 1042.

Le huictiéme par Herman Duc de Suaube à Ausbourg l'an 1080.

Le neufviéme par Ludolphe Duc de Saxe à Gotingen l'an 1119.

Le dixiéme par Guelphe Duc de Baviere à Thuric l'an 1165.

L'onziéme par le Comte de Hollande à Collogne l'an 1179.

Le douxiéme par Henry VI. Empereur à Nuremberg l'an 1198.

Le treiziéme à Vormes sous Frideric II. l'an 1209.

Le quatorziéme à Vvistbourg en Franconie l'an 1275.

Le quinziéme par la Noblesse de Baviere à Ratisbonne l'an 1284.

Le seiziéme par les François Orientaux à Suvinfut l'an 1296.

Le dix-septiéme par la Noblesse de Suaube à Ravenspourg l'an 1311.

Le dix-huitiéme par les Nobles du Rhein à Engelheim l'an 1337.

Le dix-neufviéme à Bamberg en Franconie l'an 1362.

Le vingtiéme à Eslin Ville de Suaube l'an 1374.

Le

Le vingt-vnième à Schaffhausen de Suaube l'an 1392.

Le vingt-deuxiéme à Ratisbonne de Baviere l'an 1396.

Le vingt-troiziéme à Darmstat entre Heidelberg, & Francfort l'an 1405.

Le vingt-quatriéme à Heilprun Ville de Suaube l'an 1408.

Le vingt-cinquiéme à Ratisbonne de Baviere l'an 1412.

Le vingt-sixiéme à Sturgard l'an 1436.

Le vingt-septiéme à Landzhut Ville de Baviere l'an 1439.

Le vingt-huitiéme à Vitzbourg de Franconie l'an 1479.

Le vingt-neufviéme à Mayence l'an 1490.

Le trentiéme à Heidelberg sous Philippes Prince Palatin l'an 1481.

Le trente-vniéme à Stuckard l'an 1484.

Le trente-deuxiéme à Ingolstad en Baviere la mesme année.

Le trente-troisiéme à Anspach prés de Nuremberg l'an 1485.

Le trente-quatriéme à Bamberg l'an 1486.

Le trente-cinquiéme à Ratisbonne l'an 1487.

Le trente-sixiéme à Vormes la mesme année. Depuis l'vsage en fut interrompu par les debauches de la Noblesse, qui meprisa ces loüables exercices.

Les Anglois se plaisent particulierement à faire courir des Chevaux, & proposent des prix, ou font des gageures pour ces Courses. Il y en a qui font vingt-mille en moins d'vne heure.

L'Italie

L'Italie qui a toûjours esté la mere de la Politesse, & des beaux Arts, commença des lors à prendre ces exercices, qu'elle rendit galants par vne infinité d'inventions de Machines, de Devises, de Recits, & de Decorations de Lices, & de Chariots. Rome, Florence, Bologne, Luques, Sienne, Milan, Parme, Ferrare, & Mantoüe sont les Villes, où ces galanteries sont plus en vsage. Elles ont plusieurs de ces exercices, où les seuls Nobles sont receus.

Les Cavaliers apres avoir couru deux à deux dans les Lices, le font quatre à quatre, six à six, huit à huit, & enfin courant tous les vns apres les autres sans interruption, ils font vn spectacle agreable de Courses, & de Caracols, *Par la fola.* que les Italiens nomment la Foule, par là finissent ordinairement toutes les Courses. Les Mores finissoient ainsi les leurs, & vn Romance Espagnol les decrit de cette sorte.

> *Ocho a Ocho, diez a diez,*
> *Saracinos y Aliatares,*
> *Iuegan Cañas en Toledo*
> *Contrà Alarifes, y Azarques.*

Enfin la feste se termine par des feux d'artifice. On court ordinairement iusqu'à la nuit, & dés qu'elle commance à paroitre, les Pages, les Estaffiers, & mesme les Cavaliers prennent des flambeaux allumez avec lesquels ils font d'agreables Courses. On éclaire toutes les Machines, on met des bougies aux Fenestres dans toutes les ruës, & la pompe de la retraite n'est pas moins belle à la faveur de ces lumieres, qu'elle l'a esté en plein jour.

Ie traiterois icy des inventions des Feux d'Artifice, de leurs Machines, & de tous leurs ornemens, si ie n'en avois
déja

déja donné vn traité exprez à la publication de la paix, & des réjoüiſſances, qui furent faites en cette occaſion.

Apres toutes ces Courſes, ces Feux d'Artifice, & les decharges de l'Artillerie, on conduit les Victorieux dans leurs Maiſons au ſon des Trompettes. Nicephore Gregoras dit que l'Empereur Andronic Paleologue les alloit luy meſme conduire juſques à leur Logis, & que là le Victorieux aprés avoir receu les applaudiſſemens de tout le monde, donnoit vn verre de vin à chacun, & leur touchoit à tous la main, apres quoy on ſe retiroit. *Poſt certaminis finem vtraque pars Ducem ſuum ſecuta, atque inter cæteros etiam Imperator ſubditi ordinem non deferens cum honorificâ pompâ, & ordine in ſuum diverſorium deducunt. Ubi ille cuique vini Craterem propinans, & dexteram porrigens omnes domum redire iubet.* L. X.

On a quelquefois fini les Courſes par des Entrées de Ballet, que les Cavaliers danſoient dans la Lice meſme pour faire voir aux Dames qu'ils n'eſtoient pas moins galans qu'adroits & genereux. On fait du moins ordinairement le ſoir des Courſes vn grand Bal, où l'on diſtribuë les prix en preſence des Dames, comme on fit à Naples l'an 1658. & comme on a fait pluſieurs fois en la Cour de Savoye.

Les Mores ajoutoient cette gentilleſſe du Bal & de la Danſe à celle de leurs Courſes, & de leurs Ieux de Cannes. L'Hiſtoire des Guerres de Grenade parlant du grād Carrouſel de la Saint Iean fait dans la place de Vivaramble, dit que tous les Cavaliers ſouperent avec le Roy, & les Dames avec la Reine, apres quoy ſuivit le Bal où tous les Cavaliers parurent avec les habits, & les livrées du Tournoy. *Aquella noche cenaron con el Rey todos los*

del Iuego de sortija y con la Reyna cenaron las mas principales Damas de la Corte. En la qual Cena huuo muy alegres Fiestas, musicas, danças, y çambra, y vn sarao publico. Dançaron todas las Damas, y Cavalleros con las libreas que avian jugado la sortija.

On fit la mesme Ceremonie au Tournoy de Saint Denis, pour la Chevalerie du Roy de Sicile, & du Comte du Maine son frere. On y combattit jusques au soir avec vne egale emulation de valeur, & d'estime ; & l'on y courut avec tant d'addresse, qu'il y eut autant de lances en eclats, qu'il y eut d'approches, & d'atteintes: & apres le souper les Dames comme Iuges du Camp & de l'honneur de la Lice, adjugerent le prix à deux Chevaliers, dont l'vn estoit de la Cour, & l'autre étranger. Le Roy defera volontiers à leur estime, & de sa part il fit aussi des presens à ces deux braves Champions, aussi dignes de sa magnificence ordinaire, que de leur merite, & de l'occasion où ils l'avoient signalé. Tout le soir se passa en Danses, & en Mascarades, & le jour suivant on abandonna la Lice aux vingt-deux Escuyers, qui avoient servi leurs Maistres, pour s'exercer avec les mesmes armes, & les mesmes chevaux. Ils furent conduits par autant de Damoiselles, & apres avoir couru jusques à la nuit avec vn succez digne de leur entreprise, ils se rendirent au souper du Roy pour subir le jugement des Damoiselles, & recevoir le Prix.

Hist. de Charles VI. l. 9. ch. 2.

On finit le plus galamment du monde le Tournoy fait à Rome pour les Nopces du Comte d'Altemps. Sur la fin du jour comme on faisoit la Foule, qui est la conclusion des Tournois, on vit entrer dans la Lice le Chariot

Chariot de Venus, & de Cupidon, d'où ce petit Dieu d'Amour ayant tiré quantité de fleches dorées à tous les Cavaliers, qui couroient, les obligea comme blessez de ses traits à suivre son Char comme ses Esclaves. Apres quoy il tira d'autres fleches aux Dames qui estoient dans les Loges, & sur les Echafauts, allumant apres des flambeaux, qui servirent de signal à toute la Ville pour en mettre à toutes les fenestres.

Autrefois apres ces Exercices les Cavaliers alloient rendre graces à Dieu dans quelque Eglise, où ils appendoient leurs armes, & faisoient peindre ou representer en tapisseries leurs Combats, pour en faire l'ornement de leurs Maisons, comme j'ay déja remarqué.

DES PRIX.

Qvoy que la Vertu soit assez belle d'elle-mesme, pour inviter les grandes Ames à la suivre, elle ne laisse pas d'avoir besoin d'attraits sensibles pour les exciter aux actions genereuses. C'est pour cela qu'en tous les temps il y a eu des recompenses, & des avantages proposez à ceux qui font de belles actions. Ainsi les Prix ne devoient pas manquer aux Carrousels, où l'on fait paroître tant d'adresse. La Grece aux Ieux Olimpiques, Isthmiens, Pythiens, & Neméens, couronnoit les Victorieux, & les Braves s'estimoient bien recompensez quand ils avoient emporté des couronnes d'Olivier, de Pin,

DES PRIX.

Pin, de Pommier, & de Persil, parce qu'ils cherchoient plutôt d'acquerir de l'honneur que des richesses. L'Interprete de Pindare dit qu'on les couronnoit de cette sorte, parce que la Vertu doit toûjours estre verte, & vigoureuse. Son nom a quelque rapport avec celuy de cette couleur, & si l'on donnoit des fueilles, il semble que ce fut pour demander des fruits à ceux qu'on en couronnoit. Ces couronnes ont esté quelquefois d'or, s'il en faut croire Pindare, qui faisant l'Eloge de Chromius de Sicile, victorieux aux Jeux Neméens, le loüe d'avoir emporté la couronne d'or à fueilles d'olivier, dans les Jeux Olympiques.

ταῦτον ὁπ- οἷς γε ἀμ- πέθα γ μὲν τῶ Θε. Lucian. In Gymnas. Coronabantur antiquitus victores vel gramine, vel foliis arborum, quia oportet viretum esse virtutem. Joan. Benedict. in scholiis ad od. 4. Pythior. γ᾽ Ολυμπίαν τῶν ᾳϊθλοις ὀπλαύει χρυσέοις μιχ- θέντα. Nemeor. od. 1.

Il s'est trouvé des Princes qui ayant des Filles à marier & beaucoup de jeunes gens, qui les recherchoient, & qu'ils ne vouloient pas se faire ennemis en preferant les vns aux autres, les ont proposées comme le Prix & la Recompense du Victorieux en ces sortes d'exercices. Barcé ou Alceis fille d'Antée Roy d'Irase, fut offerte de cette sorte par son Pere au plus habile Coureur, & ce fut vn Alexidamus, qui s'en rendit le possesseur.

Atalante fut femme d'Hippomene de la mesme maniere apres avoir elle mesme vaincu à la course plusieurs de ses pretendans, qu'elle faisoit mourir selon la loy des Courses, qu'elle establit elle-mesme, ne voulant estre qu'à celuy qui l'auroit vaincuë. Pelops obtint de la mesme maniere Hippodamie. Nos vieux Romans sont pleins de pareilles Fables, où l'on void de jeunes Princes, & des Chevaliers errans aller courir diverses avantures, pour plaire à des Dames qu'ils recherchoient. Dans celuy de Perceforest il y a les vœux de plusieurs Dames, qui demandent à leurs Chevaliers divers presens qu'il faut aller arracher aux Ennemis à force ouverte, ou en combat singulier.

Pindar. od. 9. Pythior. Ovid. l. 10. Metam.

Plusieurs

Plusieurs Cavaliers ont combattu en diverses occasions pour avoir des Escharpes, Manchons, Rubans, Bracelets, ou autres faveurs des Dames. Il y en a vn bel exemple dans l'Histoire du Chevalier Bayard, qui ayant esté nourri Page dans la Cour de Savoye avec vne jeune Damoiselle, qui servoit la Duchesse, se trouvant depuis à Carignan en Piedmont, où cette Damoiselle avoit esté Mariée au Seigneur de Frusasque : Elle le pria de faire quelque Tournoy pour l'honneur de la Duchesse sa Maîtresse qui luy en sçauroit bon gré, à quoy ce brave Chevalier se disposa tres-volontiers, luy demandant vn de ses Manchons, qu'il mit à la manche de son Pourpoint : faisant publier par vn Heraut dans toutes les Villes d'alentour où il y avoit Garnison, qu'il y auroit Tournoy dans Carignan le Dimanche suivant, où il donneroit pour prix au meilleur Gendarme le Manchon de sa Dame, d'où pendroit vn Rubis de cent Ducats, pour celuy *qui seroit trouvé le mieux faisant à trois coups de lance sans Lice, & à douze coups d'espée* : Luy mesme emporta le Prix au jugement de tout le monde, parce qu'il fit plus belles armes : mais ayant dit galamment à ceux qui le luy presenterent, qu'il devoit tout ce succez au Manchon de Madame de Frusasque qui l'avoit excité à bien faire, il voulut qu'on luy presentat le Prix, que cette Dame receut, & ayant detaché le Rubis de son Manchon, elle retint cette manche, qu'elle dit qu'elle conserveroit pour l'amour du Chevalier qui avoit fait de si belles armes, & fit donner le Rubis à Monsieur de Mondragon, qui apres le Chevalier Bayard avoit le mieux fait en ce Tournoy.

Il est fait mention dans Virgile, dans Silius, dans Homere, & dans la plûpart des autres Poëtes Grecs, & Latins,

DES PRIX.

tins des Prix, qu'on donnoit dans les Ieux qu'Enée, Scipion, Achille, & d'autres Chefs proposerent à leurs Soldats en ces exercices. Enée parle aux siens en cette sorte.

Accipite hac animis, lætasque advertite mentes,
Nemo ex hoc numero mihi non donatus abibit.
Gnosia bina dabo levato lucida ferro
Spicula, cælatamque argento ferre bipennem,
Omnibus hic erit vnus honor, tres præmia primi
Accipient, flavaque caput nectentur oliva.
Primus Equum phaleris insignem Victor habeto:
Alter Amazoniam Pharetram, plenamque sagittis,
Threiciis: lato quam circùm amplectitur auro
Balteus, & tereti subnectit fibula gemmâ
Tertius Argolicâ hac galeâ contentus abito.

Quand ce sont des Cavaliers, qui proposent les Prix, ils proposent ordinairement des Armes, & des Chevaux; quand ce sont les Dames, qui les donnent ce sont des habits, ou des pierreries, les Princes donnent aussi souvent des pierreries particulierement quand ils font donner le Prix par les mains des Dames.

Anciennement on exposoit ces Prix publiquement aux yeux de ceux qui devoient combattre pour les exciter à bien faire. Homere fait commencer par là la disposition des Ieux d'Achille, qu'il decrit au 23. de l'Iliade, *Achilles Agitatoribus primùm pernicibus illustria munera posuit.* Virgile fait faire la mesme chose à Enée.

Munera Principio ante oculos, Circoque locantur.

Et S. Iean Chrysostome en fait la remarque au discours qu'il a fait contre les spectacles. *Reges in ipso Agone coronas*

coronas cæteraque munera antè certantium oculos ponunt.

Scipion promet par avance des Prix à ceux qui combattront, & Silius luy fait dire, qu'il leur donnera les dépoüilles enlevées aux troupes d'Annibal:

*Præmia digna dabo, & Tyriâ spolia in clyta prædâ
Nec quisquam nostri discedet muneris expers.*

Et le Poëte ajoûte, que c'est par ce moyen qu'il les excite à bien faire.

Sic donis vulgum, laudumque cupidine flammat.

On peut apprendre de ces Poëtes, quels estoient les Prix que les Grecs donnoient pour ces exercices par ceux qu'Achille & Enée proposerent. Le premier proposa aux Ieux qu'il fit faire sur le tombeau de Patrocle des Chauderons, & des Trepiers, des Chevaux, des Mulets, des Bœufs, & des Armes bien polies. Pour les Courses de Cheval, le premier Prix estoit d'avoir pour Espouse vne Femme vertueuse, & sans reproche, dressée à toutes sortes d'ouvrages, & vne Chaudiere à trois pieds de vingt-deux mesures. Pour le second vne Iument de six ans. Pour le troisiéme vn Chauderon de quatre mesures. Pour le quatriéme deux talens d'or, par où l'on peut iuger de la valeur des autres Prix, qui devoient pour le moins estre d'argent. Pour le cinquiéme vne Bure d'argent.

Pour la Lutte il proposa d'autres Prix, dont le premier estoit vne Chaudiere à trois pieds propre à souffrir le feu, estimée la valeur de douze Bœufs, pour second Prix vne Femme, qui sçavoit faire beaucoup de choses, & qu'on estimoit autant que quatre Bœufs. Pour les Courses à pied. Le premier fut vne Cuvette d'argent de six mesu-

res

res excellemment cizelée. Le second vn gros Bœuf gras, & le troisiéme vn demy talent d'or.

Les Prix de l'Oiseau qu'on devoit tirer à coups de fleches comme on tire encore aujourd'huy au Papegay en divers endroits, estoient dix haches, & dix Serpes. On ne doit pas s'estonner de la nature de ces Prix parmy des Peuples, qui faisant profession de la guerre, où ils passoient toute leur vie, estoient obligez d'y faire menage. C'est pour cela qu'ils menoient quantité de Femmes Esclaves dressées à divers ouvrages pour les servir, c'estoient les Femmes qu'ils prenoient sur leurs Ennemis, & au lieu de les abandonner à l'insolence des Soldats comme on fait dans les Villes prise, d'assaut, on les donnoit en garde à d'autres Femmes pour les dresser, & les instruire, aprés quoy on les donnoit pour Femmes aux Soldats, & aux Chefs pour les servir. Les Chaudieres, les Burcs, & les Cuvettes d'argent servoiët ou aux Sacrifices, ou à la table des Chefs. Les Bœufs s'employoieut aussi aux mesmes choses, & l'on ne doit pas trouver estrange, qu'on en donnat pour prix a des Capitaines, puisque ie trouve dans les Registres de nos Chanoines de S. Iean Comtes de Lyon que l'an 1362. le Chapitre donna au Duc de Savoye vn Bœuf, qui coustoit quatorze florins, & au Roy & à ses gens quatre Bœufs, qui avoient cousté 57. florins.

Les prix qu'Enée propose au cinquiéme livre de Virgile tiennent plus de la maniere des Romains que des Grecs, ce sont des Trepieds Sacrez, c'est à dire consacrez à Apollon ou à Diane, & des Couronnes de Laurier avec des Palmes, des Armes, & des Habits.

Munera Principio ante oculos Circoque locantur
In medio, Sacri Tripodes, viridésque coronæ

Et Palma, Pretium victoribus, armáque, & oftro
Perfufa veftes, argenti, auriqui talenta.

Premierement les Dons devant tous expofez
Sont au milieu du Champ dans le Cirque pofez,
Les Trepieds confacrez, les Couronnes données,
Et les Palmes pour Prix aux Vainqueurs deftinées,
Habits de pourpre teints, Armes, Cuiraffes, Dards,
Talents d'or, & d'argent brillent de toutes parts.

Les autres Prix repondent à l'ancienne façon des Grecs, ce font des Chaudieres, des Cuvettes, des Bœufs, & vne Femme Efclave excellente ouvriere, avec fes deux Enfans.

Tertia dona facit geminos ex ære lebetas,
Cymbiaque argento perfecta, atque aspera fignis.
Sergeftum Æneas promiffo munere donat
Servatam ob navem latus, focio/que reductos.
Olli Serva datur, operum haud ignara Minerva,
Creffa genus Pholoë, geminique fub vbere nati.

En ces temps de Braves, & de Heros le luxe étoit incõnu, & l'on n'y parloit ny de perles ny de bijoux. Mais depuis que la complaifance a fait les Dames Iuges de ces Exercices, & qu'on les a faits pour elles, on a changé ces Prix militaires en Diamans, & en Bagues. Et de là mefme eft venu que pour emporter ces Bagues, on a crû qu'il les falloit enlever à la pointe de la Lance, ce qui a introduit cét exercice, que les Anciens n'avoient pas. Le P. Mambrun par vne licence de Poëte, à qui il eft permis de renverfer les lois des temps, & de donner à des fiecles reculez, ce qui eft d'vn vfage plus recent, fait courre la Bague aux Ieunes Gentilshommes de la Cour de Conftantin,

stantin ; dans le Poëme qu'il a fait de ce Heros, & la description de cette Course est si belle, que ie crois estre obligé de la mettre icy.

Ecce autem nova res, seris qua cognita Saeclis
Perque Asiam, perque Europam, populosque per omnes
Ingentem meruit plausum, spectacula primò
Tum dedit. A triplici demissus arundine triplex
Annulus, atque vno directus tramite pendet.
Protinus ingenti præco sic voce Cluentus:
Hoc opus, hæc leges Sunto certaminis : hastâ
Tres medio in cursu purâ simul auferat orbes
Victor Eques, mox & Regi se Sistat in armis.
Antè alios pulcra captus dulcedine laudis
Æolides; mox dextrâ hastam suspendit ad ile
Attollens Sensim, tùm oculis & arundine summâ
Orbiculos notat, & totas diffundit habenas.
Ocyor it Sonipes nimbo & qua gloria prima est,
Æquali rapitur cursu: haud felicibus æquè
Auspiciis Tydeus, tantum retinacula lenta,
Vnde orbes roseo pendent fulgore corusci,
Impulit imprudens, vacuâque inglorius hastâ
Iuit iter longum, tristisque reuisit amicos.
Egregius formâ sequitur, primáque iuuentâ
Conspicuus Gallo Clodius de sanguine, iam tùm
In Thalamos Tulla pactus, sed Virginis ætas
Cruda viro, & nimiùm matri dilecta puella
Invidet, inque aliud differt hæc gaudia tempus.
Immemor haud sponsâ, crescenti munus amori
Hoc dicat, atque inter palmas adolescere gaudet.
Virginei flos Tulla chori, lumenque iuuenta
Sequanicæ, hoc alacres, inquit, tibi curtimus æquor.

His studiis spatium invadit, geminosque per orbes
hastile inseruit summum: fortuna supremum
Abnegat, & plena dimittit laudis egentem.
Ingreditur Franca Regnator pubis, & acer
Impulit alipedem, toto sonat ungula campo.
Hasta vibrans omnes collegit subter eundo
Orbiculos: latè circùm fremuêre secundo
Murmure cum populis proceres, lætumque sonori
Instituunt tremulo litus Pæana canore.
Hinc alij, atque alij non una sorte, sed omnes
Adversam experti tamen: atque hic longiùs errat,
Hic propius, geminis ovat alter in orbibus, alter
Vno etiam felix ægrum solatur honorem.

Ie trouve bien dans Homere, que Penelope se voyant pressée par vne troupe de pretendans, qui faisoient beaucoup de desordres dans sa maison, se proposa pour estre le Prix de celuy qui enfileroit douze Bagues de fer d'vn seul coup avec vne fleche ; mais ce fut plûtost vn stratageme dont elle se servit pour les écarter, qu'vn jeu ordinaire qu'elle leur proposa, parce qu'elle sçavoit qu'il n'estoit aucun d'eux qui eust assez de force pour pouvoir se servir de l'Arc d'Vlysse, avec lequel il faloit tirer ces fleches. Aussi furent-ils tous surpris de la nouveauté de ce Ieu, & il n'y eut qu'Vlysse seul qu'on ne reconnoissoit pas encore, qui ayant pris son arc, & ses fleches, enfila du premier coup tous ces anneaux de fer.

C'est la reflexion d'Eustathius en son commentaire sur cétendroit de l'Odassée.

Τιμάτης ςὴ ἄξιϛ διὰ σὶ διπτυξία ἰὰ ἐπὶ ὄβελϛ ἴϛ χαλκοκαπίτ. Odyss L. 21.

Il y a divers Prix dans ces Courses. Le grád Prix, qu'on donne à celuy qui fait plus de dedans de Bague, ou qui emporte plus de testes, ou qui fait les meilleurs coups à la Quintaine. Le Prix de la Course des Dames, le Prix du plus

plus galemment ajusté, le Prix de la meilleure Devise, le Prix de celuy qui fait les Courses d'vn plus bel air, & de meilleure grace que les autres, quoy quil ne soit pas d'ailleurs le plus heureux.

Nous apprenons d'Homere, de Virgile, & de quelques inscriptions antiques, qu'il y avoit iusques à trois, quatre, & cinq Prix pour les mesmes exercices, & qu'on les donnoit par ordre à ceux, qui s'en estoient mieux acquittez.

Au Carrousel du Roy, Monsieur le Marquis de Bellefons depuis Marechal de France emporta le Prix de la Course des Testes, & Monsieur le Comte de Sault celuy des Courses de Bague. Aux Ieux de Naples de l'an 1658. Le Marquis d'Alvignano eut le Prix de la Pique de la Dame, *Il preggio della Picca della Dama*. Dom Alphonse de Silva, celuy de la meilleure grace à manier la Pique, *Il premio dell' Aria della Picca*. D. Charles Capuano du meilleur coup d'Espée. *Il meglio dello stocco*. Dom Thomas Guindazzo du plus fort. *La forza dello stocco*. Marin Caraciolo emporta celuy de la plus belle invention. Dom Fabrice Carafe celuy de la plus belle Devise, & Marin Caraciolo eut au Iugement des Dames celuy du plus Galant de toute la troupe. *Il preggio del più galante da trè prudentissime Dame, scelte da S. E. per formare il tribunale delle trè Gratie, fu dato à Marino Caracciolo.*

Aux Festes de Versailles de l'an 1664. Monsieur le Marquis de la Valliere emporta aux Courses de Bague le Prix, qui fut vne Espée d'or enrichie de Diamans, avec des Boucles de Baudrier de Valeur, que donna la Reine Mere, & dont elle l'honora elle mesme de sa main. Le Roy emporta celuy de la Course des Dames, & celuy des Testes, qu'il donna apres l'avoir gagné à courre aux

autres Cavaliers, & le Marquis de Coaslin l'emporta apres l'avoir disputé contre le Marquis de Soyecourt.

Les Prix s'exposent quelquefois publiquement dans le lieu mesme des Courses afin qu'ils puissent estre vûs de tout le monde. Virgile le fait faire ainsi à Enée au 5. de l'Eneide:

Munera principio ante oculos, circoque locantur
In medio, sacri Tripodes, viridesque coronæ,
Et Palmæ, pretium victoribus, armaque, & ostro
Perfusæ vestes, argenti, aurique talenta.

On le fit aussi au Tournoy celebre de Grenade, fait le jour de la Saint Iean Baptiste, qui n'estoit pas moins celebre parmy les Mores que parmy les Chrestiens. On voyoit pres de la Fontaine des Lions vne riche tenture de Brocard verd, avec vn Dais de velours, & vn grand Quarreau de mesme, sur lequel estoit la chaisne d'or de mille pistoles qui estoit le grand Prix des Courses, avec quantité de Pierreries pour les autres Prix. *Vieron junto* Hist. de los Vandos c. 9. *à la fuente de los Leones vna rica, y hermosa tienda de brocado verde, y junto à la tienda vn alto aparador, con vn dosel de terciopelo verde, y en el puestas muy ricas joyas de oro, y en medio dellas estava vna riquissima cadena, que valia mil doblas de oro: y aquesta era la cadena del premio.*

Cette Nation galante donnoit des Prix pour l'invention des Machines, & des livrées aussi bien que pour les Courses. Et les Iuges du Carrousel ordonnerent qu'on en donnat à Malique Alabez, & pour l'addresse de ses Courses, & pour la subtilité de ses Inventions, parce qu'il estoit entré avec vn grand Char doré, où estoit representée

tée en camayeux & en bas reliefs toute l'Histoire de Grenade depuis sa fondation avec les Medailles de tous ses Rois. Ce Char estoit rempli d'vne troupe de Musiciens, & de Concertans, qui firent vn excellent Concert. Sur le plus haut du Char estoit vne grande nuée placée avec tant d'artifice qu'elle faisoit le sujet de l'admiration de tout le monde. Il en sortoit des tonnerres, & des eclairs, qui donnoient en mesme temps de la crainte, & du plaisir à tous les Spectateurs. Il en tomboit vne gresle continuelle d'anis sucré qui couvroit toutes les rües par où cette nüe passoit.

Cette Machine estant arrivée devant la Loge Royale, s'ouvrit en huit parts, & fit voir vn Ciel étoilé qui brilloit merveilleusement d'vne infinité d'Astres dorez. Au milieu de ce Ciel Mahomet paroissoit assis sur vn Trône magnifique, tenant en main vne couronne precieuse qu'il mettoit sur la teste de l'Image de Cohaïde Maistresse de Malique Alabez, qui estoit assis à ses pieds lié par vne chaisne d'or à cette Image, comme son Esclave. Le Roy prevenant les Iuges dit, que Malique Alabez l'avoit emporté en Invention sur tous les autres, toute l'Assemblée en convint, & les Iuges des Courses luy firent donner les Prix que meritoient son addresse, & ses inventions:

El Rey dixò a los Caualleros: Alabez, ha lleuado el lauro de todas las inuenciones, porque la suya ha sido la mejor que he visto iamas. Los Cavalleros respondieron que no se auia visto tal sutileza. Los Iueges avian tratado que pusiessen Iuntos los retratos de Abenamar, y de Alabez, pues ambos eran tan buenos Cavalleros, y que por su valor se le diesse à Alabez vna buena joya, y por la sutil, y vistosa invencion que traxò.

Quand

Quand il y a dans les Courses de Bagues pareil nombre de dedans, & d'atteintes entre quelques vns des Cavaliers, ils se disputent le prix entre eux en recommençant les Courses jusqu'à ce qu'vn seul ait l'avantage, & si dans le mesme jour l'égalité de leur addresse les empesche de decider l'honneur des Courses, toute la Troupe à droit de les recommencer vne autrefois, comme on fit au grand Carrousel du feu Roy; auquel Messieurs le Duc de Vendosme, les Comtes de S. Agnan, & de Monrevel, & les Barons de la Chastaigneraye, & de Fontaines Chalandray furent égaux, ayant chacun de trois courses deux dedans: ce qui les obligea à recourir trois fois, & se trouvant encore egaux, comme par leur avantage ils avoient fait perdre aux autres la pretention du Prix, par leur égalité propre ils la perdirent eux-mesmes, selon les lois de ces Courses, qui en pareil cas en remettent tout le droit à la Dame qui donne le Prix.

Ainsi les Courses ayant esté remises à vne autrefois, la Bague demeura en dispute entre Monsieur le Chevalier de Guise, le Marquis de la Valette, & le Marquis de Roüillac, qui tous trois mirent dedans en toutes leurs Courses, tellement qu'il leur fallut recommencer, & le Chevalier de Guise avec le Marquis de la Valette n'ayant fait que deux dedans, le Prix demeura au Marquis de Roüillac, qui fit des dedans en toutes ses Courses.

On fait quelque fois proclamer par vn Heraut dans toute l'enceinte des lices les Victorieux des Courses. Les Anciens le pratiquoient, témoin Virgile, qui aux Ieux d'Enée fait declarer par vn Trompette que Cleanthe avoit emporté le premier Prix:

Tùm satus Anchisa, cunctis ex more vocatis,
Victorem magnâ præconis voce Cleanthum
 Declarat;

DES PRIX.

Declarat, viridique aduelat tempora lauro.
On garda cette ceremonie en la distribution des Prix des Courses faites à Naples. *Promulgò i premij vn Araldo.*

Quand il y a lieu de douter entre plusieurs Chevaliers quels doivent emporter le Prix des Tournois, & des courses de meslée, où il est plus mal-aisé de juger des coups, on les fait quelquefois tirer au sort, comme on fit aux Courses faites à Rome l'an 1634. y ayant douze Cavaliers, qui au rapport des Iuges, & des Dames, avoient egalement bien fait, & n'y ayant qu'vn prix à donner, les Iuges firent mettre les noms de ces Cavaliers dans vn chapeau, & en ayant fait tirer vn par vn Enfant, dont l'innocence ne pouvoit estre soupçonnée, le sort tomba au Seigneur Virginio Cenci, qui avoit déja eu le premier Prix d'vne riche enseigne de Diamans.

Ordinairement les Cavaliers qui ont emporté les Prix, pour faire voir qu'ils ne sont pas moins galans, & genereux, qu'adroits, & heureux dans leurs Courses, & qu'ils n'y cherchent que la gloire d'avoir bien-fait, & l'approbation des Dames, leur distribuent les Prix qu'ils ont emportez. Les Mores le pratiquoient ainsi, Abindarraz ayant eu deux bracelets d'or estimez deux cens ducats, les mit au bout de sa lance & les alla presenter à Xariffe, qui les receut civilement. Le grand Maistre de Calatrava, qui avoit fait demander au Roy permission d'entrer dans la Lice, & d'avoir part à la Feste, en vn temps de Treve, où il estoit permis aux ennemis de se voir, & de traiter ensemble, ayant emporté le grand Prix d'vne chaîne d'or, la mit aussi au bout de sa lance, & s'approchant de la Loge de la Reyne, luy fit vne profonde reverence, & la luy presenta, luy disant: *Vuestra Alteza reciba essa Niñeria, que no hallo a otra persona digna della. Vuestra Alteza*

no estrañe mi atrevimiento, que licito es en tales actos recibir qualquier joya. La Reine se leva, la receut, & l'ayant baisée, se la mit au col, & l'ayant remercié se r'assit.

Aux Courses de Naples tous les Cavaliers distribuerent leurs Prix de cette sorte. Le Marquis de Castelvetere ayant eu vne Sirene de Perles liées d'or, la presenta à la Princesse *di Ottaiano*. Dom Charles Capuano ayant eu vn crochet de Turquoises le donna à la Princesse de San Severino. D. Alphonse de Silva porta à sa femme vn bouquet de Diamans, qu'il avoit emporté. Le Marquis d'Alvignano envoya à la Princesse de Forino vn beau Diamant, qui luy estoit escheu. D. Thomas Guindazzo regala Isabelle Caracciola d'vne rose d'Emeraudes qui luy avoit esté adjugée. La Duchesse de Cardinale eut la Bague de D. Fabricio Carafa, & la Princesse de Cardito vne Bague avec vn Diamant, & vn Rubis de Marin Caracciolo fils du Prince della Torrella.

C'est là, si je ne me trompe, tout ce qu'on peut considerer pour la conduite des Tournois, Ioustes, Carrousels, & pareilles Festes, où les Cavaliers ont accoustumé de faire paroître leur adresse, & leurs inventions. Il reste seulement à dire vn mot des Divertissemens militaires des Turcs, & des Festes Populaires, Mascarades, & Courses Burlesques, qui se font quelquefois au Carnaval, afin que rien ne manque au dessein que i'ay entrepris pour la disposition des Spectacles publics en matiere de Courses, & de Carrousels.

DES DIVERTISSEMENS MILITAIRES ET SPECTACLES PVBLICS DES TVRCS.

Es Peuples les plus Barbares ont des jours de Feste & de Ceremonie. Ils ont des divertiſſemens Militaires, & des Exercices d'adreſſe qu'ils pratiquent en certains temps. Les Festes principales des Turcs, & leurs jours de rejoüiſſances, font ceux auſquels on Circoncit les Enfans des grands Seigneurs. C'eſt là qu'ils font paroiſtre toute leurs magnificence tant en habits, qu'en preſens,

que les Ambassadeurs des Princes Estrangers, les Officiers de la Cour, les Gouverneurs des Provinces, & tous les Corps font au grand Seigneur. Ils font aussi diverses Courses, & divers Ieux à leur maniere que Calcondyle, Nicephore Gregoras, Vigenere, Baudier, Mezeray, & quelques autres Historiens ont decrits. En voicy les traits principaux.

I. Sur des Chevaux, qui vont à toute jambe dans la Carriere ils tirent des flèches d'vn costé & d'autre avec vne admirable dexterité, & tant de justesse, qu'ils donnent ou ils veulent.

II. Se tournant en arriere au milieu de leurs Courses, ils tirent dans les fers des pieds de derriere de leurs Chevaux, si ferme, qu'ils en font sonner les fers, sans incommoder leurs Chevaux.

III. Ils s'elevent à force de bras à pieds joints sur la selle tandis que le Cheval court, & tout droits achevent en cét Estat la Carriere tenant vne demi Pique en main, dont ils font tous les exercices, & la lancent enfin avec violence, sans varier leur assiette.

IV. Tout debout sur la selle, & le Cheval passant Carriere ils donnent de droit fil d'vne Lance dans vn gand attaché au bout d'vn baston aussi justement que sçauroit faire le meilleur & le plus adroit homme d'Armes dans vne Bague.

V. Ils jettent en l'air vne masse de fer, luy faisant faire le tour en l'air, & la reprennent cinq ou six fois en vne seule Carriere.

VI. Le Cheval courant à toute jambe ils tirent le pied droit de l'estrier le mettent en terre, remontent au mesme instant, & reïterent cela jusques à cinq, ou six fois tout de suite.

VII. En

MILITAIRES DES TVRCS. 309

VII. En vne autre Carriere ils tirent trois fois en courant le Cimeterre, & le remettent autant de fois au fourreau avec vne prestesse admirable.

VIII. En se soulevant en l'air à force de bras sur le pommeau de la selle, ils passent la jambe gauche par dessous la droite iusqu'à faire vn tour entier comme sur vn Cheval de bois immobile dans vne sale où l'on apprend à voltiger, & se remettent juste dans les arçons.

IX. Le Cheval courant à toute jambe ils se renversent les pieds en l'air, la teste sur la selle, & passent ainsi la Carriere, au bout de laquelle ils se mettent tout d'vn coup dans les arçons.

Ce sont là les tours de soupplesse extraordinaires de cette Nation, qui passeroient pour incroyables, si tant d'Historiens ne les avoient decrits, & si l'on n'avoit vû à Paris l'an 1585. vn Italien de Cezenne prés de Rimini, lequel ayant esté Esclave, huit ou dix ans à Constantinople y apprit tous ces exercices, qu'il faisoit admirablement bien.

Ils ont des Basteleurs, qui font d'autres choses plus surprenantes que Nicephore Gregoras decrit au livre viij. de son histoire Byzantine à l'occasion de vingt de ces Charlatans, qui estoient venu d'Egypte à Constantinople, apres avoir couru tout l'Orient où ils avoient gagné beaucoup d'argent en faisant leurs tours de soupplesse. Il parle en particulier d'vne partie des Exercices de Cheval, que i'ay rapportez. *Alius Equo insidens ad cursum illum extimulabat, eoque currente nunc erectus in sella stabat, nunc in Equi iubâ, in fronte, nunc in clunibus, pedibus semper dextrè implexis, & velut avis in morem volitans. Nunc ex Equo currente descendens, eiusque caudâ prehensâ insiliens, rursus in sella sedens conspiciebantur,*

Qq 3

batur, & indè rursus ex alterâ sella parte sese demittens, & circùm agens facilè ex altera parte ascendebat, ac rursus in eo vehebatur. Quibus rebus cum occuparetur, ne id quidem negligebat, vt Equum flagello ad cursum incitaret.

Chalcondyle dit à peu prés la mesme chose à l'occasion des Ieux qu'on fit pour la circoncision des Enfans de Mahomet Empereur des Turcs. *Quilibet contendit in iis nuptiis* c'est ainsi qu'ils nomment la Circoncision. *Aliquod proponere ludicrum. Nec pauca ludicra in Circumcisione Regiorum liberorum exhibentur, viri erecti, insistentes Equis, nullâ externâ ope se tenentes, manent immoti, Equis in cursum effusis.*

L'an 1582. au mois de Iuin & de Iuillet on fit à Constantinople pour la Circoncision de Mehemet fils d'Amurath des Festes extraordinaires. La Feste dura cinquante iours.

Le premier le Ieune Prince apres avoir esté regalé sept ou huit iours dans le vieux Serrail par les Sultanes son Ayeule, & sa Mere, en sortit & fut receu par le Visir, les Bassas, & tous les autres Officiers de la porte, qui le furent prendre pour le conduire à la Mosquée avec grand nombre de Ianissaires, de Spahis, & de Chaoux à Cheval, vestus de riche robes de drap d'or, & de velours. Ils le conduisirent premierement au Palais d'Ibrahim Bassa, qui est à la place de l'Hippodrome, & de ce Palais il fut mené à la Mosquée pour y faire sa priere avec vne infinité de flambeaux, cinq entre autres de vingt brasses de haut, & d'vne demesurée grosseur, qu'on portoit pour les offrandes sur des Machines qui se mouvoient d'elles mesmes. Le Prince tout couvert de pierreries sur vne veste de satin verd, estoit monté sur vn Cheval tout couvert
de

MILITAIRES DES TVRCS. 311

de Perles & de Pierres precieuses d'vne inestimable valeur. Apres s'estre montré de cette sorte au Peuple, & avoir fait sa priere, il fut ramené au Palais d'Ibrahim sur vne heure apres midy, & lors se donna commencement à la Feste par vn Tournoy de cinq cens hommes d'armes, qui combattirent en foule, avec de grosses balles pleines de vent, attachées avec de longues courroyes de cuir à des bastons. L'Echaffaut des Ambassadeurs des Princes Chrestiens estoit dressé sur la Place, où l'on portoit à manger de la Cuisine du Turc.

Le second Iour, des Basteleurs firent plusieur tours de souplesse sur la corde, & vn Turc se couchant par terre le ventre en haut decouvert & nud, s'y fit mettre vne Enclume sur laquelle six jeunes hommes forgerent vn fer de cheval. Vn Esclave grimpa jusqu'à la pointe d'vn obelisque, & le grand Seigneur luy donna pour recompense la liberté, vne robbe de drap d'or, & vingt Aspres de provision durant tout le temps de sa vie. Le mesme jour commencerent les presens des Princes Estrangers.

Le troisiéme jour, on porta en montre & en parade plus de trois cens figures de sucre de divers animaux, & les presens continuerent depuis le matin jusques à midy. Apres midy parurent des Masques avec diverses Machines sur lesquelles ils dansoient, & faisoient divers tours de souplesse. Vn monta à force de bras jusqu'à la pointe d'vne haute pyramide. Il y eut vne chasse de bestes noires, & de pourceaux privez.

Le quatriéme jour parurent sur divers Chariots divers Artisans, qui travailloient de leurs mestiers, entre autres ceux qui font les Toquets de drap d'or, que portent les femmes, & les Pages favoris du Serrail, avec deux ou trois cens jeunes Apprentifs de douze à dix-huit ans, ve-

stus

stus richement de livrées de brocard d'or, & draps de soye. Ils firent promptement de ces Toquets en presence du grand Seigneur, apres avoir fait leur montre & leur côparse par toute la place, chantant des Vers à la loüange de Dieu, de sa Hautesse, & du jeune Prince. Ce qui fut pris en si bonne part qu'on leur ordonna de retourner le lendemain, & on leur jetta mille ducats enveloppez dans vn mouchoir. Vn Coche arriva aussi-tot apres, qui marchoit sans chevaux, suivi d'vne plaisante Lutte d'vn Turc qui combattoit contre vn Asne. Vn autre fit des merveilles sur vn cheval à peu pres de la nature des tours de souplesse que i'ay decrits. Apres quoy on fit vn Festin public au Peuple de plus de vingt bœufs gras rostis tout entiers avec leurs cornes.

Le cinquiéme jour on fit vn Festin aux Azappes, qui sont de jeunes avanturiers. Il y eut soixante bœufs, & cinq cent moutons rostis tout entiers. Apres on continüa les presens des Ambassadeurs, & les Ieux des sauteurs, & danseurs de corde. On fit vne chasse comme la precedente, & on donna à manger au peuple.

Le sixiéme jour parurent divers Chariots de Mestiers, sur lesquels on travailloit. Le soir on reïtera le repas public avec des feux d'artifice, comme on avoit fait tous les jours precedens.

Le septiéme jour fut destiné au Festin des Ianissaires au nombre de quatre mille, qui avoient leur Aga, ou Colonel general en teste. Ils mangerent sous des tentes de Galeres arrangées le long de la place.

Le huitiéme, se passa en la reception des Presens, accompagnez de plusieurs intermedes de Singes, de Magots, d'Asnes, de Chevres, & d'autres animaux, qui faisoient des choses surprenantes. Sur le tard se presenterent

soixante

soixante hommes de Cheval armez de cuirasses, avec des Casaques à l'Albanoise de satin jaune, & six vingt soldats à pied bien en ordre, n'ayant pour armes qu'vn baston, & vn bouclier. Tandis qu'ils faisoiēt leur marche on planta à chacun des deux bouts de la place vn chateau, l'vn gardé par des Chrestiens Esclaves ayant des arquebuses, fifres, tambours, & Enseignes à nostre mode, l'autre estoit defendu par des Persans, vestus & armez à leur maniere. Les Troupes de gens de Cheval, & de pied, se partagerent pour attaquer ces deux Chasteaux qu'elles emporterent apres vn rude combat, où les Chrestiens se defendirent si bien, que quoy qu'on ne tirât pas à bale quatre Turcs furent tuez, & plusieurs blessez. Apres la prise de ces deux Chasteaux les Cavaliers firent vn Tournoy avec des cannes, qu'ils se dardoient les vns contre les autres, & apres avoir fait la reverence au grand Seigneur, au Prince, & aux Bassas, se retirerent & laisserent la Place à vn Festin semblable à ceux des jours precedens.

Le neufviéme jour le Patriarche de Constantinople fit son present accompagné de cent Prestres vestus de Riches ornemens. Celuy d'Antioche fit aussi les siens suivi de quatre vingt six Prestres tous venerables Vieillards, & deux cens quarante jeunes Clercs tous bien en ordre. Ceux de la Republique de Venise furent en suite portez aux Bassas. C'estoient 150. Robes dont quatre estoient de drap d'or frisé, les autres estoient de soye de toutes sortes de couleurs. Il y eut des Courses de Chevaux Barbes, & Arabes, & vn Turc, qui se rompit le col en tombant du haut d'vn mast où il faisoit des tours de souplesse. Quelques Artisans parurent sur des Chariots pour faire des ouvrages de leurs Mestiers, & la journée se termina

par vne chasse de Porcs privez, de Renards, & de Lièvres, & vn repas à l'accoustumé.

Le dixiéme jour se fit le Festin au Spahis comme on l'avoit fait aux Ianissaires, & vn feu d'artifice sur le soir avec des Concerts à la Turque, mal plaisans.

L'onziéme apres la montre des chef-d'œuures de divers Mestiers parurêt divers fols Idiots, qui font les Saints parmy les Turcs, & qui allerent faire leurs prieres devant le Theatre où estoit le grand Seigneur. Apres quoy on fit vn Tournoy comme celuy du huitiéme jour, festin, & feux qui se continuerent tous les autres jours.

Le douziéme, il y eut des Voltigeurs Arabes, on jetta par vne fenestre au peuple vne distribution d'vn grand nombre de robes de drap, avec plus de six mille ducats à grandes poignées, & environ soixante tasses d'argent.

Le treiziéme, on donna à disner au grand Maistre de l'Artillerie, & à ses Canonniers au nombre d'environ deux mille, & sur le midy arriverent cent hommes de cheval en fort bon equipage, qui Tournoyerent à la Persienne, & à la Moresque se lançant des zagayes en avant, en arriere, & de tous costez avec vne dexterité admirable. Aprés en courant à toute bride ils tiroient des fleches à vne pomme, qui estoit au dessus d'vn grand mast. Sur le soir il y eut vne chasse de Porcs privez.

Le quatorziéme parurent les Tireurs & Fileurs d'or, au nombre de huit à neuf vingts, richement vestus, à qui le grand Seigneur fit vn Present. Ils furent suivis de cinquante hommes de Cheval, vestus de toile d'argent, qui firent merveille à tirer de l'Arc, & en passant vne mesme carriere, de trois coups ils donnoient dans trois blancs d'égale distance. Apres ils firent vne Escarmouche.

Le quinziéme fut le jour du Festin du General de la
Mer

MILITAIRES DES TVRCS.

Mer, & de six mille hommes de Marine. Plusieurs metiers parurent, entre autres les faiseurs de Verres, qui firent divers ouvrages sur des Chariots peints d'or & d'azur.

Le seiziéme il y eut des Ioustes sans Lices à Camp ouvert, & fer esmoulu.

Le dixseptiéme le festin aux Armeuriers, & vn Turc passa vne carriere à toute bride ayant vn pied dans l'étrier d'vn cheval, & l'autre dans l'étrier d'vn autre cheval, courant ainsi tout droit entre les deux.

Le dix-huictiéme, les Fruitiers parurent sur des chariots avec divers presens pour le grand Seigneur. Divers Basteleurs firent des traits de leur mestier.

Le dix-neufviéme, les Chrestiens de Pera se rendirent dans la Place en bel ordre. Douze jeunes Enfans deguisez y conduisoient vne Espousée à la Bohemienne, & danserent vn ballet de fort bonne grace. Les Papetiers, les Mirouëttiers, & les Contrepointiers firent divers ouvrages.

Le vingtiéme, les Mestiers continuerent, & l'on conduisit vne Girafe, qui est vn animal extraordinaire, par tout l'hippodrome. L'on attaqua aussi vn Chasteau.

Le vingt-vniéme se presenterét tous les Marchands du grand & petit Bagestan jusques au nombre de sept cens richement vestus, avec quantité de perles, de pierreries, & de chaisnes d'or. Il y eut vn danseur de corde, qui fit merveille.

Le vingt-deuxiéme, on courut la Bague, non pas à la maniere des Europeans, qui l'attachent à vne potence au bout de la Carriere, mais on la prenoit avec la pointe de la lance en terre, d'où il la falloit lever & emporter tout d'vn coup jusques à trois fois. Il y en eut vn qui à chaque course descendoit, & remontoit

Rr 2 jusques

jusques à cinq ou six fois sur son Cheval.

Le vingt-troisiéme vn Cavalier courut la teste en bas sur la selle, & les pieds elevez en l'air.

Le vingt-quatriéme se passa à voir des Lutteurs, qui combattoient nuds, avec tout le corps oint pour estre mieux hors de prise.

Le vingt-cinquiéme se firent d'estranges Courses de Cheval, & des Tours qu'on n'avoit pas encore vûs. Ils decochoiét tout d'vne Carriere 4. fleches en avãt, en arriere, & aux 2. costez contre de petits ronds, mettoient la main au cimeterre dont il frappoient sur la teste d'vn fantôme, qui representoit vn Chrestien, & apres d'vn'autre coup luy coupoient la teste en mesme temps. Ils remettoient leur Cimeterre, reprenoient l'Arc, & tiroient à vne pomme plantée sur vn mast. Remettroient l'arc sur l'espaule, retiroient le Cimeterre, en menaçoient trois fois, puis le remettroient. Apres se fit le festin des Ambassadeurs.

Le vingt-sixiéme 27. 28. & 29. Il n'y eut que des montres de Mestiers, & quelques Basteleurs.

Le trentiéme ces Métiers continuerét & on fit vn grand Festin au *Beglierbey* de la Grece, & à tous ses Saniaques, aux *Capigis*, ou portiers, aux *Azemoglãs*, & à leurs Chefs, le tout faisant prés de dix mille hommes. Sur le tard arriverent six cent Iuifs, qui presenterent au grand Seigneur plusieurs pieces de drap de soye. Apres quoy on fit vn Tournoy de vingt-quatre Hommes de Cheval moitie habillez en Femmes à la Bohemienne, les autres vestus à la Turque. Il y eut Bal le soir.

Le trente vniéme on mena quatre Lions, vne Giraffe, & deux Elephans par la place. Et on fit divers tours de soupless.

Le trente-deuxiéme on fit largesse aux Peuples d'habits, & d'argent.

Le

Le trente-troisiéme parurent quinze compagnie de Meſtiers qui firent des choſes rares, que l'on preſenta au grand Seigneur. On vid divers ſauts ſur la corde, il y eut Feſtin, & Feux d'Artifice.

Le trente-quatriéme parurent divers autres Meſtiers avec diverſes inventions. Apres quoy ſe preſenta vn Turc, qui avoit vn Arc paſſé dans la peau de ſon ventre, qu'il bandoit, & debandoit ſans aucune apparence de ſang.

Le trente-cinquiéme vne troupe de Cavalerie courut à la Quintaine. Apres elle tira de l'arc paſſant Carriere comme vn des jours precedens. Il y en eut vn qui abbatit la pomme, qu'il porta au grand Seigneur, qui le careſſa & luy fit vn beau preſent.

Le ſoir on fit largeſſe au Peuple on mit le feu à pluſieurs Machines, & cette meſme nuit le Prince fut Circoncis par Mahomet quatrieſme Baſſa, qui avoit eſté Barbier du Serrail.

Le lendemain jour de la Feſte, on fit divers tours, largeſſe au Peuple, Feſtin, &c.

Le trente-ſeptiéme ſe firent de belles jouſtes à Camp ouvert. Deux Chevaux s'y choquerent ſi rudement qu'ils tomberent roides morts, & l'vn des Cavaliers demeura eſtropié.

Le trente-huitiéme ſe fit vn Tournoy de cinquante Hommes de Cheval avec des Dards, & des Zagayes, & de fort belles Iouſtes, où pluſieurs furent bleſſez.

Le trente-neufviéme ſe preſenta vne muſique d'Italiens, & de Grecs, qui fut bien receuë. Il y eut largeſſe, feſtin, & feux.

Le quarantiéme ſe paſſa en bouffonneries de farceurs, & Ieux de ſoupleſſe.

Le quarante-vniéme, & le 42. Il y eut Courses, Ioustes, & Tournois.

Le quarante-troisiéme le grãd Seigneur mena le Prince Circoncis aux Estuves, le Bassa qui avoit fait la fonction eut sa dépoüille. Au sortir du Bain le grand Seigneur donna au Prince deux habits complets tout couverts de perles, & de pierreries d'vne inestimable valeur, avec la ceinture, & le Cimeterre à l'avenant, & trente-mille ducats en or & en argent pour ses menus plaisirs.

Le quarante-quatriéme n'eut que des sauts sur la corde, vn repas & des feux.

Le quarante-cinquiéme vn More monta sur vn mast graisse.

Le quarante-sixiéme il y eut des joustes, & des Tournois.

Le quarante-septiéme il n'y eut rien de fort extraordinaire.

Le quarante-huitiéme vn Turc se promena sur la corde portant vn Homme sur ses Espaules, & vn autre attaché à ses pieds. Il eut vn grand present, avec defense de plus faire semblables tours, parce que la corde rompit aussi tôt qu'il eut achevé, & les Sultanes en pasmerent de frayeur.

Le quarante-neufviéme on fit des basteleries de bassins pleins d'eau roulez & iettez en l'air sur des pointes de bastons. Sur le soir il y eut vn Tournoy à la Morisque.

Enfin le dernier jour on ietta des noix dorées pleines de billets ou bulletins bien cachetez qu'on portoit aux Bassas, & à l'ouverture les vns recevoient des presens, les autres des pensions, & quelques-vns des coups de bastons qui estoient contez sur le champ selon le sort qui escheoit & qui estoit marqué dans ces billets. Toute cette Feste

MILITAIRES DES TVRCS.

Feste se termina par vne sanglante guerre des Ianissaires, & des Spahis, dont plusieurs furent tuez sur la place, & plusieurs autres blessez.

Il y a beaucoup de choses à remarquer en ces Festes, l'adresse des Turcs à Cheval, & à se servir de leurs Armes, la montre des Mestiers, qui est vne chose particuliere à cette Nation, les grandes largesses en festins, & en presens, & les divers tours de souplesse.

Le P. Maphée en son histoire des Indes nous a décrit l'adresse des Ialophes, & des Numides Peuples de l'Ethiopie, dont quelques-vns ayant suivi leur Prince iusqu'en Portugal, où il estoit passé, firent merveille en des spectacles publics qu'on fit pour la Ceremonie de son Baptesme, le second de Novembre de l'année 1491. Ils avoient les membres si souples, & estoient si robustes, ou si adroits, qu'ils se tenoient tout droits sur la selle des Chevaux les plus vîtes, & poussez à toute jambe; & sans retarder en façon quelconque le train du Cheval, ils se tournoient, & faisoient plusieurs postures, tantost s'estant mis prestement en selle, ils ramassoient à terre de petits cailloux disposez sur la Carriere; tantot ils sautoient à terre, & ressautoient sur leurs Chevaux. Il decrit aussi au quinziéme livre les Festes qu'on fit à Goa pour la reception du Roy de Tanor. On ordonna, dit-il, divers divertissemens, la chasse des Taureaux, des Dances d'Hommes armez, à la mode des Indiens & des Egyptiens, des Boufons, des Farseurs, & des Sauteurs, & tout ce qui peut flater, ou exprimer la joye. On donna des Combats à Cheval à la façon des Numides : où l'on voit des Cavaliers differemment parez, qui se battent avec des traits de Ionc.

Toutes les autres Nations, quelque Barbares qu'elles soient

soient ont de pareils exercices où elles font voir leur adresse, & Tacite nous apprend que les anciens Allemands fautoient nuds entre des Espées croisées & plantées en terre. Les Goths nommoient cét exercice *Lodiflekan* comme l'asseure Vormius, c'est à dire, Ieu des Espées. Et les Allemans l'appellent *Schwverdank*, c'ét à dire la danse armée, à peu prés comme la Pyrrhique des Grecs. Les Peuples de l'Amerique ont leurs Festes d'armes, & s'exercent à tirer des fleches, à lancer le dard, à Courre, & à Lutter, & proposent des Prix aux Victorieux pour agguerrir leur Ieunesse, & pour la dresser aux exercices Militaires.

Tacit. Germ. c. 14. Quafi dicas gladiatorum ludu: Logdi vel lochti fuit gladio nomen. Worm. In libello de literat. Gothica.

DES COMBATS,
ET DES
FEINTES ATTAQVES
De Places, Villes, Chasteaux, &c.

ENTRE les Exercices Militaires, & les Spectacles Publics, les Combats, & les Attaques feintes de Places, Villes & Chasteaux sont assez ordinaires. Il n'est point où l'art, le, & le courage paroisse plus. On s'y sert de toutes les ruses, & de tous les artifices des veritables combats, & l'on y apprend à vaincre en divertissant les Spectateurs. Ceux de Pise le pratiquent ordinairement chez eux

S f pour

pour l'attaque, & la defense de quelque Poste, & l'an 1608. ayant obtenu permission du Duc de Florence d'attaquer de cette sorte le Pont de la Trinité, pour faire de cette attaque vn divertissement à toute la Cour, & à tous les Estrangers, qui estoient allé voir la Feste des Nopces du Prince ils commencerent par vne reveüe generale de leurs Troupes, les vns dans la Place du Palais Pitti, & les autres dans la Place Ducale, où toute la Cour se rendit. Mario Sforza Comte de Santa Fiore commandoit le Quartier du Septentrion, assisté de Silvio Piccolomini General de l'Artillerie. Ferdinand des Vrsins troisiéme fils du Duc de Bracian commandoit le Quartier du Midy, assisté de ses deux freres.

Il y avoit vingt Compagnies de trente Soldats, chacune avec leurs Officiers, Capitaines, Lieutenans, Enseignes, Sergens, Artillerie, & autres Machines de guerre, d'autant plus diversifiées, que toutes ces Compagnies representoient des Nations differentes. Ils passerent premierement en Corps d'Armée devant les Princes, & apres filant Compagnie apres Compagnie, ils presenterent leurs Cartels, & firent voir la diversité de leurs livrées.

La Grande Duchesse avoit vestu à ses frais deux des Compagnies avec de longues Vestes, & des Arbalestes pour armes. Les Chevaliers de l'Ordre de Saint Estienne en firent aussi vestir deux, l'vne en Hongrois, l'autre en Turcs. Quelques Cavaliers en firent vne de Cyclopes, d'autres vne de Mores, vne de Grecs à l'antique, vne Compagnie de Suisses, vne à la Macedonienne & vne à la Françoise. Le Parti opposé avoit vne Compagnie de Romains, vne de Persans, vne d'Indiens, vne de Turcs, vne de Suisses, vne de Portugais, & deux ou trois autres

de

ET DES FEINTES ATTAQVES.

de Soldats les vns vestus en Lions, les autres en Dieux Marins, &c.

La Bataille se donna au milieu du Pont, où les deux Partis combattirent lon-temps sans avantage de part ny d'autre: Enfin vn Parti demeura victorieux ayant poussé l'autre hors du Pont.

Les Turcs font souvent de ces attaques de Spectacle, comme nous avons vû au chapitre precedét. Aux Festes de la circoncision de Mahomet III. le grand Visir voulut avoir l'honneur d'exposer aux yeux de son Maistre la representation de ses Victoires contre les Chrestiens. Il fit trainer dans la Place deux grands Chasteaux de bois diversement peints, montez sur des roües, qui servoient à les faire mouvoir. Ils estoient fortifiez de Remparts, & munis d'Artillerie. L'vn estoit gardé par des Turcs, qui avoient planté sur les Tours plusieurs Enseignes rouges, blanches, & vertes. L'autre estoit defendu par des hommes vestus en Franques, ou en Chrestiens: leurs Enseignes estoient marquées de grandes croix. Chacun de ces Chasteaux avoit trente Chevaux pour les Sorties, & les Escarmouches. Les Turcs ayant forcé ceux qui representoient les Franques, les obligerent à faire la retraite dans leur Fort, qu'ils assiegerent, battirent les murailles, y firent bresche, l'envoyerent reconnoitre, & marcherent à l'assaut avec leurs cris, & hurlemens accoutumez. S'estant rendus maistres d'vn Poste où ils ne trouverent de resistance qu'autant qu'ils vouloient qu'on en fit, ils firent semblant de passer tout au fil de l'espée, & d'avoir tranché la teste aux principaux faisant voir quantité de fausses testes exposées sur les Creneaux.

"Occhiali Bassa grand Admiral de la Mer surpassa par son industrie l'artifice du Visir. Il fit rouler sur la Place

de l'Hippodrome vne grande Isle admirablement bien faite d'ais & de carte, qui representoit Chypre. Deux puissantes armées la tenoient assiegée, l'vne par mer, & l'autre par terre, on y voyoit naïvement leur descente en l'Isle, le Siege de Famagouste, les sorties, les Escarmouches, les batteries, contre-batteries, mines, contre-mines, bresches, assauts, sur-assauts, & tout ce que la fureur de la guerre a sceu mettre au jour. Tantot les Turcs estoient maistres de la muraille, tantot la generosité des Cypriots les en repoussoit. Le temps, la force, & le manquement de secours firent recevoir à ceux-cy la composition qu'on leur offrit, & les Turcs s'en estant emparé par cet artifice mirent les vns à la chaisne, & passerent les autres au fil de l'Espée. Alors le son des trompettes, le bruit des tambours, les hurlemens des Turcs, & le tonnerre des canonnades sembloient prendre veritablement vne autre Chypre.

Quelques autres Chasteaux d'artifice parurent apres montrant presque les mesmes choses que celuy du grand Visir. Vn entre autres portoit deux Tours, dans lesquelles il y avoit deux hommes armez, qui combattoient l'vn contre l'autre à coups de cimeterre. Les Romeliens, & les Albanois vinrent en suite armez de lances & de targues, & s'y battirent. Il y eut plusieurs chevaux tuez en combattant, comme il arrive souvent qu'il y a des hommes tuez & blessez en ces Festes, où l'on ne s'échauffe guere moins qu'en de veritables combats.

En Angleterre on represente de ces attaques sur la Tamise. L'an 1613. le 14. Fevrier Elizabeth fille vnique du Roy de la grande Bretagne ayant esté espousée à Londres par l'Electeur Palatin Frideric V. on fit des Spectacles publics, & des feux d'artifice durant six jours. Des Galeres

leres & Vaisseaux s'estant promenez sur la Tamise, allerent attaquer deux Chasteaux d'Infideles, que l'on auoit expressément dressez. Aussi-tôt que les Infideles découvrirent cette armée Navale ils coururent aux Armes, & tirerent dessus: mais les Chrestiens s'approchant les attaquerent vigoureusement, & ceux des Chasteaux se defendirent aussi bravement, jusques à ce qu'ils furent forcez par les Chrestiens de se sauver, & d'abandonner leurs deux Forteresses, qui furent reduites en cendres.

Deux jours apres il se fit vn combat Naval entre quinze Vaisseaux Anglois, & leurs barques, contre soixante dix Galeres Turques. Le Roy, la Reine & toute la Cour s'estant sur les deux heures mis aux fenestres du Chasteau de Vvhit-hale, du costé de la Tamise, l'Admiral d'Angleterre fit signe aux Navires que leurs Majestez estoient là, & l'on oüit aussi-tot vne infinité de Canonnades pour les saluër. Sur le bord de la Tamise les Turcs avoient basti vn Chasteau, qu'ils appelloient Alger, où ils tenoient soixante & dix Galeres pour empescher que nul Vaisseau n'allast à Londres. Vne Nave Venitienne avec sa barque, ayant sa Banniere deployée, voulant entrer à Londres, fut attaquée par les Galeres Turques. Ce ne fut à l'abord que Canonnades, mais ayant esté investie par les Galeres, elle fut prise & emmenée. Peu apres vn Vaisseau Espagnol ayant paru fut aussi obligé de se rendre apres vn leger combat. Alors quinze Vaisseaux Anglois portant en leurs bannieres la croix rouge d'Angleterre auec quantité de Barques, qui tenoient & remplissoient tout le large de la Tamise s'avancerent pour combattre les galeres Turques, & les chasser de leur nouveau Alger, vn Turc qui estoit au haut de la Tour d'Alger avec vne lanterne donna advis à l'Admiral des Turcs, qu'il

Sf 3 avoit

avoit découvert les Vaisseaux qui venoient à eux. Incontinent l'Admiral Turc range ses Galeres en bataille, & vient au devant des Anglois, où il se fit vn grand Combat. Les Turcs se defiant enfin de leurs forces se retirerent sous leur Alger, où les Anglois les suivirent. Ce fut alors que ceux d'Alger déchargerent de leur Tour & des murailles toute leur artillerie sur les Vaisseaux Anglois, qui leur répondirent de toute la leur. On ne voyoit qu'éclairs, & fumée, tout trembloit à cét effroyable bruit. Les Turcs voulurent resister; mais les Anglois ayant pris & bruslé quelques Galeres, toutes tomberent en leur pouvoir. Ils prirent ensuite Alger, & le razerent, delivrerent & mirent en liberté les Navires Venitiene, & Espagnole, & pour achever leur entreprise, ils emmenerent prisonniers l'Admiral des Turcs, & tous les Capitaines des Galeres Turques vestus en Baslas de Turquie qu'ils presenterent au Roy.

Aux Ceremonies du Baptesme du Feu Roy, & des Filles de France l'an 1606. le Duc de Sully fit faire vn Chasteau artificiel plein de fusées, de boëttes, & d'autres artifices à feu, & le fit assieger, battre & prendre par des Satyres, & des Sauvages. Ce qui se fit à la vûe de plus de douze mille personnes en cette belle plaine, qui est hors de Fontainebleau du costé du levant. I'ay parlé ailleurs du secours de Rhodes, & du combat par eau & par terre fait sur le Moncenis au Passage de Madame Chrestienne de France Duchesse de Savoye.

L'an mil six cens vingt-deux aux Ceremonies de la Canonization des Saints Ignace de Loyola, & François Xavier faites à Pont-a-Mousson en Lorraine, les Bourgeois de la Ville dresserent au milieu de la grande place vne Forteresse quarrée de 3600. pieds de plan, au centre
de

ET DES FEINTES ATTAQVES 327

de laquelle s'élevoit vn Donjon haut de soixante & dix pieds. Sur la grande porte de cette Forteresse estoit écrit FORTERESSE DE LA VERTV DEDIÉE A SES DEVX PROTECTEVRS S. IGNACE & S. FRANÇOIS XAVIER. Les quatre bastions estoient dediez aux quatre Vertus Cardinales. Ainsi l'vn estoit le bastion de la Iustice, vn autre celuy de la force, vn autre celuy de la Prudence, & vn autre celuy de la Temperance: toute cette Forteresse estoit munie d'Hommes & d'Artillerie, qui faisoient vn feu continuel. Quatre cens Bourgeois sous les Armes attaquerent cette place, & avoient pour retraite vne Machine, qui representoit les Armoiries de la Ville. C'estoit vn pont à huit arcades flanqué de deux tours. Sur le pont se donna vn Combat de huit Hommes Armez, & ce Combat ayant servi comme de signal à l'attaque de la Forteresse, on vit d'abord vn grand feu de part & d'autre. La Cavalerie faisoit des sorties, & des Escarmouches. Il y avoit batterie de Canons pour l'attaque, on reconnut la place, on somma les assiegez de se rendre, & l'on fit toutes les autres fonctions militaires ordinaires aux sieges les plus reguliers. On fit bresche, il arriva du secours, il y eut mine, & contremine, assaut sur la bresche, & tout cela s'appliquoit à S. Ignace, qui fut miraculeusement converti ayant esté abbatu sur la breche de Pampelonne par vne pierre d'vn Bastion qu'vne volée de Canon avoit detachée, & poussée violemment contre la jambe de ce Capitaine. L'inscription estoit IGNATI DVM ARCIS OBSIDIO SOLO TE PROSTERNIT, CÆLO ERIGIT.

L'an mil six cens cinquante-huit le Prince Leopolde Ignace d'Austriche ayant esté elû Empereur quinze mois apres la mort de son Frere, la Ville de Bezançon qui estoit encore Ville Imperiale, le traité de l'Echange de Franckendal

kendal n'ayant pas esté effectué fit sur le Doux vn Combat Naval d'vn grand Vaisseau de guerre Alleman, & de deux Fregates Turques. L'vne de ces deux Fregates s'avança pour reconnoitre ce Vaisseau, mais ayant esté accueillie d'vne descharge de l'Artillerie, elle arbora l'Estendard rouge pour marque de combat. L'attaque, & la defense furent longues iusques à ce que le Vaisseau, & les Fregates s'estant accrochez, on ietta des pontons, & l'on combattit l'Espée à la main. Enfin les Turcs furent defaits, vne partie passa par le fil de l'Espée des Victorieux, les autres faits prisonniers & Esclaves furent liez au mast, & au Tillac, apres quoy le son des Trompettes annonça la Victoire & le Triomphe du Vaisseau, qui fit le tour de la Riviere, alla presenter ses depoüilles, & les Esclaves aux Gouverneurs, & enfin le soir parut tout en feu par vne infinité de lumieres, & de feux d'artifices.

Il ne s'est encore rien vû de si regulier, & de si militaire en ces combats faits à plaisir que l'attaque & la defence du fort celebre de S. Sebastien faite cette année auprés Versailles, pour le divertissement de la Cour. Le Roy, qui veut entretenir l'ardeur, & le courage de ses braves au milieu mesme de la Paix dont il nous fait sentir les douceurs, & qui fait luy-même de temps en temps la reueüe de ses troupes, tandis qu'vne partie de ses soldats chassoit le Turc de Candie, & consacroit ses trauaux & son sang à la gloire du Christianisme contre l'Ennemy commun de l'Eglise, & de la Religion, a fait vne campagne de plaisir & de divertissement en bâtissant vn fort, & dressant vn camp de vingt mille hommes, qui ont fait voir toute l'addresse, & toute la forme d'vne veritable attaque, & d'vn siege regulier, tellement qu'on pourroit dire de nos François ce que Iosephe a dit des Romains au livre troisiéme de la ruine de Ierusalem. *Tanquam*

ET DES FEINTES ATTAQVES.

Tanquam congeniti armis nunquam pausam exercitij faciunt, nec expectant occasiones. Meditationes autem illis siue exercitia nihil à verò vsu fortitudinis, & audaciæ abeunt: sed quisque quotidie miles omni alacritate tanquam bello exercetur: quo fit vt facillimè, vt penè sine laboris sensu pugnas tolerent: nec sanè errauerit, qui dixerit exercitia eorum pugnas sine sanguine, pugnas exercitia cum sanguine.

C'estoit particulierement dãs les reveües apres les sacrifices solemnels, que les Romains faisoient ces attaques & ces combats d'Exercice, & de divertissement comme a remarqué Tite-Live. *Mos erat lustrationis sacro peracto exercitum decurrere, & diuisas bifariam duas acies concurrere ad simulachrum pugnæ: Regij Iuuenes, Duces ei Ludicro certamini dati.* ^{Lib.4c: Hist.Rom.}

L'an 1619. La Reyne Marie de Medicis estant à Angers on luy donna le plaisir d'vn combat Naval sur la riviere de Mayenne. Plusieurs Soldats & Capitaines vestus des habits & livrées de diuerses Nations Barbares, combatirent contre trois Vaisseaux François peints aux armes & chiffres de la Reyne. La Paix estant suruenüe les mit d'accord, & tout finit par vn grand feu d'artifice.

La mesme année le Roy d'Espagne desirant que les Portugais à l'ouverture des Estats du Royaume, qui se devoient tenir au commencement de Iuillet, prestassent le serment de fidelité au Prince son Fils, le mena de Castille en Portugal avec la Reine, l'Infante sa fille & toute la fleur de la Noblesse d'Espagne. Le jour de S. Pierre ayant esté destiné à sa reception dans Lisbonne, il alla en Carrosse depuis le Monastere de Bethleem de l'Ordre de saint Hierome, qui est le lieu de la sepulture des Rois de Portugal distant d'vne lieüe de la Ville, jusques sur le bord

Tt de

de la Mer où vne grande armée de Galeres, & de Navires l'attandoit. Là il monta sur la Galere Royale, avec la Reine le Prince & l'Infante. Cette Galere estoit suivie de douze autres, qui luy servoient comme de Garde, & de soixante & dix autres bien armées de Soldats & d'artillerie, & d'autant de Navires. Comme on fut prés de Lisbonne plusieurs Monstres Marins faits de bois vinrent au devant du Roy, nageant sur la Mer avec tant d'adresse, qu'ils sembloient estre autant de Monstres naturels. Apres parurent quatre Chevaux Marins, avec vne grande Baleine tirant vn Char de Triomphe sur lequel estoit Neptune, qui avec son Trident sembloit rendre les ondes pacifiques pour recevoir ces Princes. Apres qu'ils furent descendus par vn Pont que les Marchands avoient fait magnifiquement dresser pour les porter en Terre, toutes ces Galeres, & tous ces Vaisseaux firent en bel ordre vn Combat de Mer. Les Romains eurent de ces Naumachies dans le Cirque, qu'ils remplissoient d'eau par le moyen de leurs Aqueducs. Enfin il suffit de dire en general pour ces sortes d'exercices, qui se font sur les rivieres ou sur la Mer, qu'ils se font avec des Barques, des Vaisseaux, & des Galeres, qu'on peut orner de Devises, de Pavillons, de Banderoles, & de cent manieres galantes, comme on peut voir par les exemples des Carrousels d'Eau que i'ay donnez, & que ie donneray cy apres.

Apres la fameuse Victoire de Belgrade, où les Turcs furent defaits par le Vayvode Iean Hunniade, on representa à Rome cette defaite dans le Cirque Agonal en réjoüissance de cette Victoire. Blondus, qui fut present à ce spectacle, dit qu'il y avoit vn personnage qui representoit Iean Carvajal Cardinal de saint Ange, qui avoit eu la conduite des Troupes du Pape, &
vn

ET DES FEINTES ATTAQVES 331

vn autre Iean de Capiſtran de l'Ordre de S. François qui avoit exhorté les Soldats. *Proximis diebus fuit ſpectaculum omnibus nobis gratiſſimum, qui Eccleſiaſticæ Romanæ Reipublicæ membra curiam ſequimur Romanam, cum in Circi Flaminij Agone prælij ſimilitudo quædam fuit, quod præclariſſimum æternaque dignum memoria æſtate proxima geſtum eſt: Ad Danubium, qua fluvius influit Savus. Cum Maumeth Imperator Turcorum, ſuprà centum millia in exercitu habens, ad Bellogradum oppidum aliquandiu oppugnatum; machiniſque & bombardis propè ſolo æquatum fuſus, & ſuis quibuſque melioribus ad ſexdecim millia occiſis fugatus, bombardas, & vim penè infinitam machinamentorum ac armorum amni terráque amiſit. Lætum quippè nobis, & dulciſſimum fuit inſpicere perſonatum quemdam, Ioannem Carvajal Hiſpanum Cardinalem Sancti Angeli indumento, & ornamentis referentem: Chriſtianorum & Romani Pontificis exercitui in illam ducendo Barbariem præeſſe. Sed lætius erat videre in alia Perſona Ioannem Capiſtraneum Ordinis Sancti Franciſci Fratrem: qui multis continuata annis opinione ſanctitatis tanto impleta miraculo, milites adduxerit Ieſu Chriſti vexilla ſecutos: qui celeberrimo Ioanne Hunniat Vayuoda Tranſſylvano, Duce pauca hominum millia ſupradictam in Barbaris cædem edidere: fueruntque ad id Circi Agonis ſpectaculum ex noſtratibus ingenio, & doctrina cultiores nonnulli, quibus ea die Romanam rem lacertos adhuc movere, Romanum nomen celebrari apparuit.* Blondus Romæ Triumphant. Libro 2.

Cette defaite des Turcs, & cette celebre Victoire

DES COMBATS,

des Chrestiens faisoit vn spectacle digne de la grandeur de l'Eglise Militante, & ie ne sçay si Rome vit jamais rien de si Auguste : ce fut en mesme temps vn combat, & vn triomphe, & vn divertissement de joye pour tous les Chrestiens, qui eurent occasion de rendre graces au Dieu des Armées d'vn succez si avantageux, où le Ciel sembloit avoir la meilleure part, la partie estant si inégale.

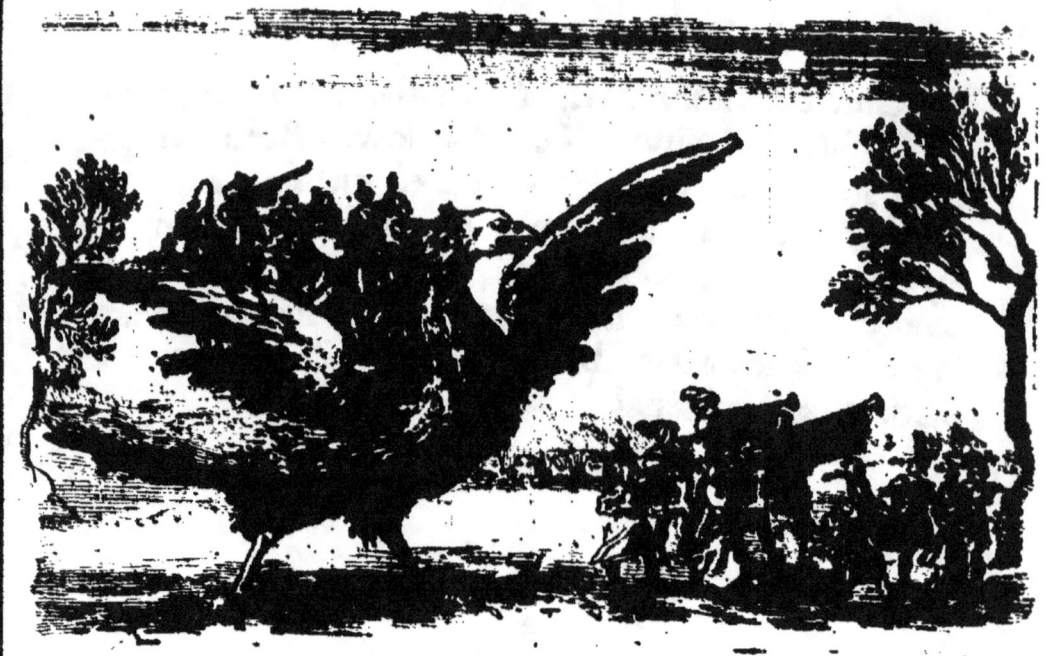

DES MASCARADES,
FESTES POPVLAIRES,
ET COVRSES BVRLESQVES.

A licence du Carnaval est vn reste des Saturnales, & des Bachanales des Romains, qui donnoient à leurs Esclaves la liberté de se divertir, & au Peuple de se Masquer, & de se deguiser comme il vouloit.

 Le Comte Tesoro dit que les Mascarades sont des representa- toins metaphoriques, qui par le moyen des Habits, du Masque, & des deguisemens nous expriment des actions

Tt 3 serieuses

serieuses ou ridicules. Ce qui fait voir qu'il y a des Mascarades Heroïques, & des Mascarades bouffonnes. *Mascherate son Metafore rappresentanti un Concetto, per mezzo di Habiti, e sembianti diversi. Et ancor di queste altre son gravi e piane, come il rappresentar un Heroe, un Nume con Sembianze decenti. Altre Capricciose, e ridicole, che contrafanno stranamente i sembianti, ò rappresentano cose sproportionate, ò imaginarie.* Ie ne sçay pourquoy un Autheur du temps, grand ami de la Metaphore, a maltraité ce galant Homme sur le sujet de cette figure, pour avoir dit que les Gestes, ou les Signes, les Ballets, les Tournois, les Carrousels, les Mascarades, les Tragedies, les Comedies, les Decorations, les Machines Theatrales, les Hieroglyphes, les Emblemes, les Armoiries, les Trophées, les Images Iconologiques, les Marques d'Honneur, les Revers de Medailles, & les Devises estoient des Metaphores. Car si toutes ces choses sont des Signes ingenieux, & des representations sçavantes elles sont necessairement des Metaphores, puisque la Methapore n'est autre chose qu'un transport de l'application naturelle d'une chose à une autre en sens figuré, ce qui se peut faire en plusieurs manieres, d'où ie conclus qu'estant le propre de tout signe, de nous porter à la connoissance d'une autre chose que celle qu'il montre à nos yeux, tout signe sçavant de pure institution ou de simple rapport de convenance, qui n'est pas signe naturel comme la fumée du feu, est necessairement Metaphore, & consequemment les Gestes les Ballets, les Tournois, les Carrousels, les Armoiries, les Devises, les Emblemes, les Decorations, les Machines Theatrales, les Hierogliphes, & les Figures Iconologiques estant des signes sçavans de pure institution ou, de

pur

ET FESTES POPVLAIRES, &c.

pur rapport de convenance, sont des Metaphores. Toutes les railleries qu'on a faites sur vn sentiment si iuste sont froides, & mal tournées, puis qu'on les pourroit appliquer à S. Paul, à Clement d'Alexandrie, au Poëte Prudence, à la plûpart des saints Peres, & à quantité de graves Autheurs, qui ont dit, que le Monde estoit plein d'Enigmes, parce qu'il n'est que la figure des biens Eternels que nous attendons, & vn crayon des grandeurs de la Divinité, qui ne l'à creé que pour nous les manifester. Quelle apparence y auroit-il sur le fonds de ces railleries, de dire que les Avares ne courent qu'aprés des Enigmes, quand ils courent aprés l'or & l'argent : que les Curieux ne remplissent leurs cabinets que d'Enigmes : qu'on ne sert dans les Festins que des Enigmes : qu'on bâtit des Enigmes quand on dresse des Palais: que les Vergers sont des files & des rangs d'Enigmes chargées de fruits , & que tous les Parterres ne sont que des quarreaux d'Enigmes de diverses couleurs ?

Is ipse tatum non habet Argēteorum Ænigmatū Augustus arcam possidens cui numus omnis scribitur. Prudēt.Hymn. æti sepārur.

Il y a donc deux sortes de Mascarades, les vnes graves & serieuses, les autres bouffonnes, & burlesques. Celle de Marseille que i'ay decrite au chapitre de la Pompe, estoit des serieuses. On en fit trois de mesme espece à Naples l'an 1658. Celle de Turin de l'an 1654. fut le Contraste de la Guerre & de la Paix entre les Turcs, les Mores, les Arabes, & les Persans. Le Chef des Turcs estoit Allaradin Sultan, avec ce Cartel :

ALLARADIN SVLTAN

Gran Signor della Terra, è de due Mari,
Imperator de Turchi
Nella sanguigna Luna, con gl' influssi di morte,
Terror eterno a chi non ha per fine dell' Armi
Una continua guerra.

La

DES MASCARADES,

Sa Devise estoit vne Lune sanglante, avec ces mots:
RVBICVNDA PROCELLAS.
Le Chef des Mores estoit Sibri Laya, avec ce Cartel:

SIBRI LAYA

Figlio d'Atlante, Emulator d'Orione, Grand Serif.
Monarca delle Libiche Arene, Dominator de Negri
A chi non ama d'eternar la guerra
Eterna pena, da miei horribili mostri con mortiferi
Veleni, e ogni instusso di più maligne stelle.

Sa Devise estoit vn Champ obscur semé d'Estoiles,
SINE FINE RVINAS.
Le Chef des Arabes estoit Zamarcan, avec ce Cartel:

ZAMARCAN.

Successor del gran Padre Kedar, Signor dell' Arabie,
Habitator dei deserti, dominator d'ell' Aria, e dell'onde.
A chi Sprezza la Pace vnico fine dell' Armi
Strage e Rouina, da quei fulmini che non
Oltraggiano i miei allori.

Sa Devise estoit vn Laurier avec ces mots:
CIET ISTA RVINAS.
Le Chef des Persans estoit Schak Aabhas, avec ce Cartel:

SCHAK AABBAS.

Figlio del Sole, Sophi, e Re dei Mansulmani,
Dio delle Monarchie de' Persi, Medi, Asiri, e Parti
Distributor di Corone. Archi funesti, e fatali Mausolei,
A chi frà gli archi di generosa guerra,
Non adora nell' Iride mia L'Arco d'vna vera Pace.

Sa Devise estoit l'Arc-en-ciel, avec ces mots:
POST IMBRES PARITVRA SERENVM.

Par

ET FESTES POPVLAIRES, &c. 337

Par là on peut voir que les Mascarades reçoiuent des Cartels & des Devises. On y distribuë aussi de svers, comme on fit en la mesme Cour, le dernier jour du Carnaval de l'an 1659. en la Mascarade à Cheval des Amazonnes. En voicy le Cartel.

Les Femmes ne sont pas seulement necessaires pour la conservation de l'Espece, & pour le soin des Familles, elles le sont encore pour l'ornement, & pour le bien de la société Civile. Ce n'estoit donc pas sans raison que la nature leur avoit donné conjointement avec les Hommes l'Empire de l'Vnivers, & puisque ce beau Sexe faisoit la plus sage, & la plus belle moitié du Monde raisonnable, il estoit bien iuste qu'il en partageat l'authorité. Mais s'il avoit toutes les lumieres, & tout le courage des Hommes, il avoit plus de douceur, & plus de bonté qu'eux. C'est de quoy ils se prevalurent pour vsurper peu à peu comme ils firent cette Domination, qu'ils ont exercée depuis avec tant de Tyrannie. Il est vray que le Ciel, qui permet quelquefois les vsurpations, & qui chastie toujours les vsurpateurs, semble avoir vangé les Femmes de cette injustice, & effacé la honte de leur servitude. Il a repandu sur elles vn Rayon visible de la Divinité, qui leur donne tant de pouvoir sur l'esprit des Hommes, que s'il est vray qu'ils commandent en general à toutes les Femmes, il n'est point de Femme en particulier, qui ne soit absoluë sur vn Homme. Toutefois l'invincible Talestris Reine des Amazonnes n'est pas satisfaite de cette vangeance, elle croit que ce n'est pas assez, pour reparer l'honneur de son Sexe, qu'il reprenne en detail ce que les Hommes ont vsurpé en gros. Elle sçait que s'ils laissent regner les Femmes sur eux pour quelque temps, c'est pour les soumettre avec plus de gloire, & que

V u *toutes*

toutes celles qu'ils nomment leurs Souueraines, deviennent enfin leurs sujettes. C'est ce qui là obligé de quitter son Trône, & la Tramiscyre avec les vaillantes Amazonnes, qui l'accompagnent pour venir soustenir contre tous les Tyrans du Beau Sexe, qu'il a droit de regner sur tout le Monde. Elle y est puissamment animée par la Iustice de la cause qu'elle defend, mais ce qui luy donne vne assurance infaillible de la victoire, est qu'ayant esté attirée du fond de l'Asie en ces Climats fortunez, par la reputation de la Grande CHRESTIENNE, elle va côbattre aux yeux de cette Heroïne, qui par sa conduite merveilleuse, & par ses actions heroiques fait confesser à toute la Terre, qu'il y a des Femmes, qui meritent de commander à tous les Hommes. C'est aussi à elle seule que Talestris consacre toute sa gloire.

 Que tous les Braves de la Terre,
 Que tous les Demons de la Guerre,
 Que la Vaillance & la Fierté,
 Et tout ce que l'on craint, & tout ce qu'on estime
 Confessent cette Verité,
 Qu'il n'est rien de si legitime
 Que l'Empire de la Beauté.
 Si quelque Vaillant temeraire
 Ose soutenir le contraire,
 Il sera la victime en ce champ glorieux
 Ou des coups de nos bras, ou des traits de nos yeux.

POVR S. A. R. REPRESENTANT TALESTRIS.

STANCES.

I'ay le cœur d'vn Heros sous l'habit d'vne Femme,
 Mille fameux Guerriers sont soumis à ma loy,

Mais

Mais quoy que ma valeur remplisse tout d'effroy,
Ie sens bien qu'elle cede à l'amoureuse flame,
Qu'allument deux beaux yeux qui triomphét de moy.

Toutefois mon humeur n'en est que plus guerriere,
Et les feux de l'Amour redoublent ceux de Mars,
Ie cours apres la gloire au milieu des hazards,
Et je sers sans espoir vne beauté si fiere,
Que je crains moins la mort, qu'vn seul de ses regards.

I'aime en Reyne Amazonne en aimant de la sorte;
D'vn grand cœur le beau Sexe est le plus digne objet,
Et ne pouvant souffrir, qu'on le traite en Sujet,
I'entreprens sa defense, & l'habit que ie porte,
M'oblige à le vanger de l'affront qu'on luy fait.

Contre tous ses Tyrans je soutiens sa querelle
Dans ce combat fameux, dont la gloire est le prix.
Soyez-en les temoins beaux yeux qui m'avez pris
Et je vous feray voir par l'ardeur de mon zele.
Qu'il n'est point de Heros, qui vaille Talestris.

POVR LE MARQVIS DE BROS
Representant Pantasilée.

Mortels cessez de murmurer
Si le beau Sexe regne, & se fait adorer,
Cedez luy cette gloire, où vous perdrez la vie.
Vn cœur comme le mien ne sçauroit endurer
Que la beauté soit asservie
Aux Tyrans dont l'orgueil la traite insolemment.
Contentez-vous qu'elle permette,
Que vous soûpiriez en l'aimant,

Ou s'il faut qu'elle se soumette,
Que se soit volontairement.

POVR LE MARQVIS DE PALAVICIN
Representant Minothe'e la foudroyante

La foudre jette moins d'effroy,
Et fait moins de fracas que moy :
Mes coups le plus souuent preuiennent ma menace.
Tremblez Tyrans du sexe & venez à genoux,
Demander humblement la grace
De viure sous les loix des femmes comme nous,
Prenez nôtre quenoüille, & nous quittant la place
Si vous me croyez filez doux.

POVR LE MARQVIS DE S. DAMIEN
Representant Antiope.

Pour reparer l'honneur du sexe où ie me vois,
Les esclairs de mes yeux seront suiuis du foudre,
Dont ie m'en vais reduire en poudre
Ceux qui le font gemir sous leurs injustes loix.
Ces Tyrans sans misericorde.
Peuuent-ils iustement leur refuser les droits,
Que la Nature leur accorde?

POVR LE MARQVIS DEL MARO
Representant vne Amazonne.

Quand ie n'aurois ny cimeterre
Ny tout cêt attiral de guerre,
Qui porte la frayeur par tout,

Voulant

ET FESTES POPVLAIRES, &c.

Voulant faire craindre les Belles,
Il suffiroit pour en venir à bout
D'estre de même sexe qu'elles.
Les Charmes, qu'il a toujours eu
Sont les Sirenes veritables,
Et ce n'est qu'au Païs des Fables,
Qu'Vlysse s'en est defendu.

POVR LE COMTE THOMAS D'AGLIE'
REPRESENTANT HIPPOLITE.

Ie veux de nos Tyrans purger tout l'Vnivers,
Et par ma valeur sans seconde
Tirer de la honte des fers
La plus belle moitié du Monde.
Soit par force, soit par Amour,
Il faut que le beau Sexe regne,
Et que l'Homme enfin à son tour
Adore la Femme, ou la craigne.

POVR LE BARON DE CARDE'
REPRESENTANT CLYTEMNESTRE.

Belles c'est mon bras, qui vous sert,
Mettez avecque confiance
Sous ma protection, vostre honneur à couvert,
Vous connoitrez par ma vaillance,
Quelqu'autre sentiment que tout le monde en ait,
Si je suis Femme en apparence,
Que ie suis plus qu'Homme en effet.

POVR LE COMTE DE TOVRNON
Representant Arethvse.

Mes yeux brillent d'vn feu, qui porte la terreur,
 Iusques dans les cœurs des plus Braves,
Ie vais rendre aujourd'huy tous les Hommes Esclaves
Ou les exterminer dans ma juste fureur.
 C'est la gloire des Amazones
De rétablir leur Sexe en son authorité
 Et du debris de tous les Trônes
 En faire vn seul pour la Beauté.

 Il y a ordinairement plus de Mascarades Bouffonnes, Burlesques, & enjoüées que de serieuses. Il s'en est fait de cette sorte vn assez bon nombre en Italie. L'vne des plus agreables est celle de l'heureux accouchement, où l'on fit paroître toutes les Deesses plaisantes, que les Anciens firent presider à la naissance, & à la nourriture des Enfans, Lucine, Partonde, Cunine, Rumine, Paventia, Potine, Eduse, Levane. Les Corybantes, le Dieu Vagitan. Deux Medecins, deux Accoucheuses, &c. On en fit vne autre du Duel l'an 1637. où le Duel marchoit en teste de deux Duellistes de chaque Nation. Deux François pourpoint bas avec l'espée. Deux Suisses avec l'espadon, deux Païsans avec des cailloux, deux Bolonnois avec des broches, deux Venitiens avec des dagues, deux Genois avec des Arquebuses, & des Cousteaux à leur vsage, &c. Celle de la Mort Ridicule fût des plus Bizarres, puis qu'on y fit paroître tous les Bouffons, Pantalons, & Saltimbanques du Monde resuscitez. Merlin Cocaye, Esope, Trivelin, Zerlin, &c. Celle de l'Ignorance ne le fut
 pas

ET FESTES POPVLAIRES, &c. 343

pas moins, elle fit son Entrée sur l'Asne d'or conduit par Apulée. L'Ignorance donnoit courage à son animal par ce recit,

Corri dunque ô Bestiaccia mal accorta,
Ch'il lume della Pelle il pié t'affida,
E doue il cieco Amor folle s'annida
Può volar l'Ignoranza senza scorta.

Elle estoit suivie de deux Medecins Ignorans, de deux Advocats, de deux Riches, de deux jeunes Seigneurs, de deux Amoureux, de deux vieux Philosophes, & de divers autres Estats aussi sujets à l'Ignorance. On passa l'Asne Docteur, & on luy donna le Bonnet, qui faisoit belle figure entre ses deux oreilles.

L'an 1613. tous les Archiducs d'Austriche s'estant rendus à Vienne prés de l'Empereur, avec grand nombre de Gentils-hommes pour traiter des affaires de leur Maison. L'Empereur choisit trois jours du mois de Fevrier, pour leur donner du divertissement. Au premier jour il voulut que ce fut vn Carrousel, au second vne Chasse, & au troisiéme vne Mascarade. Le sujet de cette Mascarade fut vne Nopce Champestre. Premierement entra l'Espoux avec nombre de Villageois, tous montez sur des Chevaux caparassonnez de Natte, tenant des lances jaunes & noires. L'vn deux portoit vne enseigne peinte de toutes sortes d'oiseaux embrochez, & prests à rostir. Vne Chambriere de Cuisine chargée de pots & d'escuelles, suivoit ce porte Enseigne. Ceux-cy passez, trois chariots couverts de branches de sapin, & tirez par de vieux Chevaux entrerent: Dans ces Chariots estoit l'Epousée accompagnée de plusieurs Villageoises avec vne Musique de Cornemuses, au son de laquelle elles sautoient, mangeoient

geoient, & beuvoient. Aprés entra vn Chariot sur lequel estoient des Tonneliers qui relioient des Muids, avec vn Bacchus assis sur vn Tonneau, dont il faisoit couler du vin aux Spectateurs, qui en vouloient. Vn petit Chariot le suivoit, dans lequel estoit vn jeune Boucher vêtu à la Villageoise, & son Char tellement accommodé qu'il luy servoit d'vn Estail de Boucherie. Celuy-cy offroit aux Assistans de leur vendre du Mouton, & du Porc. En vne autre mechante Charrette, qui suivoit ce Boucher, il y avoit sept Chats enfermez dans vne cassette troüée, qui passoient la teste par les trous, & faisoient vne horrible Musique au son d'vn instrument que touchoit vn Villageois. Vn Bouffon, & vne Vieille montez sur des Echasses, portoient des Hottes pleines de Bouteilles, & sautoient. Peu aprés entra vne Compagnie de Bouchers sur des Chevaux bardez de Natte, & conduisoient vn Bœuf fait d'Osier sur vn traisneau tiré par des Chevaux. Ils le mirent au milieu de la Place, & aussi-tost qu'il y fut il commença à vomir du Sang, & à jetter de tous costez des petards & des fusées sur les assistans. Suivoit aprés vn Charcutier monté sur vn Bœuf, que vingt personnes entouroient auec vn boudin de cent aulnes de long. Vne multitude de Bouffons, & de Pantalons les suivoit, entraisnant au milieu d'eux tous ceux de la populace, qu'ils trouvoient en leur chemin, lesquels aprés ils remirent à vingt-quatre Bouchers qui les suivoient, & qui tenoient vn grand cuir de Bœuf dans lequel ils les bernerent. Par ce moyen s'estant fait faire place, les Villageois, l'Epoux, & l'Epousée, & toute leur suite s'assemblerent pour faire la Feste Nuptiale: & en mangeant, beuvant, sautant, & dansant finirent cette Mascarade.

L'an

L'an 1658. Les jeunes Chirurgiens d'Alcala, en firent vne plaisante pour celebrer la Naissance du Prince d'Espagne. Ils estoient montez sur des Cheuaux deguisez de differentes manieres, & coururent vne espece de Ieu, qu'ils appellent *Mojiganga*. Dom Manuël de Leon a decrit cette Mascarade en vers Burlesques de cette sorte.

Vn Viernes se contaba por primero,
Ta escarchas cano, amanecio Febrero
Tan achacoso mes, que quando medra,
En faltarle la gota esta con piedra.
Este dia con trajes placenteros,
A Correr Mojiganga los Barberos
Salieron en rocines disfrazados,
Veinte y ocho sumados, y montados.
 Iban en dos Ileras
Vestidos con pellejos de vnas fieras,
Que sin duda en sus manos mas crueles
Dejaron afeitandose las pieles,
Y si en esto Letor por pio Escarbas,
Callen las relaciones, y ablen barbas.
Vbo rocin, que vn grano no le alcança
Y tiene sempre el verde en Esperança
Que al ombre enfin necessidad immensa
Suele obligar a lo que nunca piensa.
Este pues mas moliente que corriente,
 Estaba tan a diente,
Que en medio del tropel, y las barajas
Aunque cayò, jamas cogio las pajas.
Los ojos se llevaba vn bayo tuerto,
Cerrado de la Edad, del pecho abierto,

Calvo de cola, el paso levantado,
Sin tener mas defecto, que el pintado,
porque en verso, o en prosa
Sera falso si piensan otra cosa.
Cadra Potro corriò con su Barbero,
Sin creerse ninguno de ligero,
Que el que mas presumió de Balençuela,
Al freno obedecia, no a la Espuela
Tanto que las Fruteras del mercado.
Con vn Mascara, que iba en vn melado
Si en arrancar vn poco mas porfia
Van Rocin, y mançanas a quel dia.
El sòl las asusaba en sus caballos,
Los Rocines querian imitallos,
Y aunque huyeron tubimos Conjeturas,
Que ninguno mostrò las erraduras.

Les Courses d'Oye, de Poule, de Chat, d'Agneau, & d'Anguille sont ordinaires au Peuple, & aux gens de divers Mestiers, à qui on permet ces divertissemens au Carnaval. On attache l'Oye par les pieds à vne corde suspenduë contre laquelle on court à toute jambe pour luy arracher la teste. Les mechans Chevaux dont on se sert en ces courses, le peu d'adresse des Coureurs, les cris de l'Oye, & les chûtes, y sont vn passetemps assez agreable pour les Spectateurs. On court le Chat, le bras nud jusqu'au coude, & on va le frapper du poing fermé, il faut de l'adresse en cét exercice, car le Chat qui est attaché par les pieds de derriere, ayant les dents, & les deux pattes de devant libres, égratigne ou mord fortement ceux qui ne sont pas assez prompts à le frapper. On court l'Anguille sur l'eau, & quand

quand elle a esté huilée, il y a plaisir de voir bondir en l'air, & tomber dans la riviere ceux qui manquent la prise, aprés avoir esté guindez par la corde, qui est tenduë d'vn bord à l'autre. Les Bouchers courent l'Agneau enfermé dans vne cage tournante de bois, garnie de nerfs de Bœufs, qu'il faut rompre avec des masses de bois, & faire tomber l'Agneau, celuy qui l'a tiré dehors ayant le prix. Ce sont ces exercices, & quelques autres semblables, que l'on peut permettre au Peuple, mais on ne devroit pas souffrir que la Canaille s'exerçat à Courre la bague, qui est vn exercice de Gentilshommes, & de Cavaliers. En Italie il y a des Ieux, où il n'y a que la Noblesse qui soit admise, particulierement à Florence.

Entre les Courses risibles, les Italiens ont celle du sceau plein d'eau, contre lequel on court avec des Lances, & si l'on ne fait pas de bons coups, le sceau, qui se verse moüille celuy qui l'a touché. Douze Meusniers habillez de vestes avec des bonnets couverts de plumes jaunes & bleuës, firent cette année à Parme vne de ces courses sur la grande route du Chasteau, à l'occasion du Baptesme du Ieune Prince. Le Prix de cette course fut de cinquante écus pour le Victorieux. Le lendemain on donna le divertissement de la chasse du Porc sur vn Palc, qui avoit à cette fin esté dressé, & environné de retz, ce qui fut plaisamment executé par douze Hommes, qui avoient les yeux bandez, armez de corcelets, de brassards, & de gantelets, & habillez ainsi que les precedens. Ces gens montez sur des Asnes, selon la coustume furent conduits au son de la Musette en la place, où ils devoient attaquer la Beste & la tuer à coups

de bastons, non sans danger d'en estre mal traitez.

A Venise entre les spectacles superbes du Bucentaure, des Galeres, & des Brigantins des Mestiers, on a quelquefois donné le spectacle ridicule d'vn Brigantin de Bossus. Tous les rameurs estoient Bossus, le Commandant l'estoit devant & derriere, afin que personne ne pût luy disputer l'Eminence de la Bosse, & toute sa suite l'estoit aussi.

DES
NAVMACHIES,
OV CARROVSELS
Qui se font sur les Eaux.

'Ay déja traité en general de toutes sortes de Tournois, Ioustes, Combats, & Carrousels, qui se font par forme de jeux & de divertissemens, soit qu'on les fasse dans des Cirques, ou dans de grandes places, sur l'Eau, sur la Neige, ou sur la Glace: mais il me semble que les Naumachies qui font les Courses, les Combats, & les Exercices qu'on fait sur l'Eau, demandent quelques reflexions

Xx 3 particu

particulieres. Saint Hierome a marqué au commencement de l'Histoire de la captivité de S. Malch, que ceux qui doivent combattre sur la Mer ont auparavant accoutumé, lors qu'ils sont encore dans le Port, & dans le calme, de hausser, & de baisser le gouvernail, de se servir des rames, de preparer les mains de fer destinées à accrocher les Vaisseaux ennemis, & de mettre les Soldats en ordre le long des bancs, pour leur apprendre à demeurer fermes dans vn Champ de bataille aussi glissant qu'est celuy d'vn Vaisseau agité des flots, afin que s'estant exercez de la sorte dans ces combats, qui ne sont que feints, ils n'ayét point d'apprehension, ny de crainte lors qu'ils se trouveront dans des combats veritables. *Qui nauali prælio dimicaturi sunt, antè in portu, & in tranquillo mari flectunt gubernacula, remos trahunt, disponuntque per tabulata militem, vt non pendente gradu, & labante vestigio stare firmiter consuescat, & quod in simulachro pugnæ didicerit, in vero certamine non perhorrescat.* C'est la fin de ces Exercices, que les Anciens instituerent. Ils en firent au commencement des essais, & des epreuves de combat, & changerent avec le temps ces exercices en jeux, & en divertissemens.

Les Romains qui exerçoient leurs Soldats aux fonctions militaires, durant le repos de la Paix, dans le champ de Mars, y firent creuser vn grand Lac, où conduisant l'eau du Tybre par des canaux ils firent faire des combats sur l'eau, & tous les exercices de la Chiourme, & de la navigation. Iules Cesar fut le premier qui fit ouvrir ce grand Lac pour ces exercices, qui se faisoient auparavant en Mer, ou sur les Rivieres: *Prælium nauale non in mari fecit, sed in terrâ, loco in campo Martio defosso*, dit Xiphilin.

Les

OV CARROVSELS D'EAV. 351

Les Empereurs qui le suivirent donnerent souvent au Peuple des Spectacles de cette sorte, & firent dresser sur les bords du Tybre cinq grands Lacs pour ce sujet. *Nau-* *machiæ quinque, erant lacus in quibus naues pugnabant, seu navale prælium populo repræsentabatur, omnes erant circà Tiberim vndè aqua ad implendos lacus extrahebatur.* Auguste, Claude, & Domitien se plûrent à ces Spectacles, & nous avons de leurs Medailles, dont les revers sont des Naumachies, ou combats de cette sorte.

Pancirolus

Le luxe de ces Empereurs fut si grand en ces Spectacles, que Neron fit faire des canaux souterrains depuis la mer, pour conduire l'eau necessaire pour ces Ieux. *Primus exhibuit Naumachiam Marina aqua.* Heliogabale y fit mettre du vin, *In Euripis vino plenis Navales Circenses exhibuit.* On y faisoit conduire l'eau avec tant de promptitude, & par des canaux si cachez, que le Peuple estoit surpris de voir presque en vn moment vn Lac, où il n'avoit vû qu'vn Champ à combatre, & aussi-tost apres cette eau s'écouloit si viste, que l'on combattoit à pied, & sur le ferme, où l'on venoit de voir combattre des Vaisseaux.

Sueton. In Ner.

Si quis ades longis serus spectator ab oris
 Cui lux prima sacri muneris ipsa fuit.
Ne te decipiat ratibus naualis Erynno,
 Et par vnda fretis, hic modò terra fuit.
Non credis? spectes, dùm laxent æquora Martem,
 Parva mora est, dices, hic modo Pontus erat.

Martial. l. 1. Epigr.

Et Xiphilin parlant de Neron, *Quùm autem in theatro spectacula præberet, primùm eodem theatro derepentè aquâ maris repleto bellum navale dedit, deindè subito aquam abduxit, rursúsque exsiccato solo multos pedites congredi iussit.*

Εἶτα πληρώσας ἐξαίφνης τὸ θέατρον ὕδατος θαλασσίου.

Ils

DES NAVMACHIES,

Scheffer. de Militia nauali. lib. 3. c. 2.

Ils destinoient à ces Combats des Criminels condamnez à la mort, & les faisoient combattre jusques à se tuer les vns les autres. On les divisoit ordinairement en deux Partis, dont l'vn representoit les Siciliens, ou les Atheniens, les autres les Rhodiens, ou les Perses, ou d'autres Nations ennemies des Romains. Ils y employoient aussi des Machines, & Suetone rapporte que l'Empereur Claude y fit voir vn Triton d'argent, qui se perdant sous les eaux, & se levant de temps en temps sonnoit d'vne trompe pour exciter ceux qui devoient combattre. *Hoc*

Sueton. in Claud. c. 21.

spectaculo Classis Sicula & Rhodia concurrerunt duodenarum Triremium singula, exciente Buccinâ Tritone argenteo, qui è medio lacu per Machinam emerserat.

Ils donnoient aussi aux Barques & aux Vaisseaux dont ils se servoient en ces Combats les figures de divers animaux, comme on peut voir dans les revers des Medailles. Domitien fit voir des Nymphes qui nageoient dit Martial, & qui se joüoient dans les eaux.

Lusit Nereïdum docilis chorus æquore toto,
Et vario faciles ordine pinxit aquas.

Suet. in Nerone.
Ἔτι τῶν θεάτρων ἄφνω τοῦ πλήρους ἐξαίφνης τὸ θέατρον ὕδατος θαλάσσιον γενομένου καὶ ἰχθύας, καὶ ἄλλα τοιαῦτα ὑπεδέξατο, ναυμαχίαν τε ἐποίησε.

Xiph. In Ner.

L'Amphitheatre, servoit souvent à ces Naumachies. Neron y donna le plaisir de plusieurs sortes d'animaux. *Exhibuit Naumachiam innantibus belluis.* Xiphilin dit le mesme, *Theatro quodam repentè aquâ marinâ expleto, in quâ pisces & animalia natabant, bellum nauale dedit.* Martial decrit vne espece de Carrousel que Domitien fit representer sur l'eau, où l'on vid divers animaux, des Chariots, & des Machines, aussi bien que des Combattans.

Vidit in vndis.
Et Thetis, ignotas, & Galatea feras:

Vidit

OV CARROVSELS. 353

Vidit in aquoreo ferventes pulvere currus,
Et domini Triton ipse putavit equos.
Dumque parat sævis ratibus fera prælia Nereus,
Abnuit in liquidis ire pedester aquis.
Quidquid & in circo spectatur & Amphitheatro,
Dives Cæsarea præstitit unda tibi.

On faisoit ces Ieux sur l'Eau pour les funerailles des grands, pour des Victoires celebres, & pour les Divertissemens publics. Enée en fit pour son Pere, s'il faut ajouter quelque foy aux inventions de Virgile, qui a decrit admirablement bien au cinquiéme de l'Eneide des Ieux & Courses de Vaisseaux. Isocrate qui dit à Nicocles, qu'il luy a vû celebrer les funerailles de son Pere avec ces sortes de Ieux nous est vn meilleur garant de cette verité, quand il parle à ce Prince en ces Termes : *Cum te viderem Patris tui funus ornare Nicocles, non magnifico tantùm apparatu, sed & Choreis, & Musica, & ludis gymnicis, sed & equorum Triremiumque certaminibus.* Plutarque dit que Iules Cesar en fit à la mort de sa fille Iulie. *Spectacula edidit gladiatorum, & prælij naualis in filia Iulia honorem iam dudum defuncta*: ce n'étoit pas aussi-tot apres qu'ils estoient morts que l'on faisoit ces Ieux, mais aux jours anniversaires de leur mort. On void par là que ces Combats, & ces Courses sur les Eaux, eurent vne origine pareille à celle des Ieux du Cirque, qui furent instituez pour honorer la memoire de quelques illustres morts comme j'ay marqué ailleurs. On ne laissa pas de s'en servir pour les réjouissances publiques, & Tite-Live dit qu'à Padoüe, qui estoit son Pays, on faisoit tous les ans des Ieux sur la riviere, pour renouveller la memoire d'vne ancienne Victoire Navale : *Patavij monimentum*

Isocr. in Euagora.

Plut. in Cæs.

Liv.10.c.2 *tum naualis pugnæ, eo die, quo pugnatum est, quotannis solenni certamine nauium in flumine oppidi medio exercetur.*

Pour les divertissemens publics, il est peu d'Empereurs qui n'ayent donné ce Spectacle au Peuple. Iules Cesar, Auguste, Tibere, Claude, Neron, Tite, & Domitien y furent les plus magnifiques. Les Villes maritimes, & celles qui sont sur les bords des lacs, ou des grandes rivieres ont retenu divers de ces Ieux, que l'on represente aux receptions des Princes, aux Festes de leurs Mariages, & en quantité d'autres occasions pareilles, dont j'ay donné des exemples au Chapitre precedent.

Les Batteliers, & les autres gens de riviere, ont des Ioustes, des Ieux, & des Courses sur l'eau, qu'ils font en divers endroits. Ils se divisent en diverses troupes distinguées par leurs livrées, & avec de grands bastons, & des plastrons en chassis ils s'atteignent les vns les autres, tandis que leurs Compagnons poussent à toutes rames les batteaux sur lesquels ils sont montez. Ce choc renverse souvent ceux qui joustent, dans la riviere, où il y a plaisir de voir leurs chûtes, & leurs efforts à nager pour aller rejoindre leurs Batteaux, qui vont toûjours à toutes rames. Ils courent aussi l'Anguille attachée à vne corde, l'Oye, ou quelque autre oiseau semblable, ce qui les fait bondir en l'air, & tomber dans l'eau de cent manieres plaisantes.

On peut representer diverses Machines sur l'eau en forme de monstres, ou d'animaux aquatiques, d'Isles flottantes, de Chariots des Dieux marins, de Vaisseaux, & de Galeres. Le Mardi 10. Octobre de l'an 1581. aux nopces du Duc de Ioyeuse avec Marguerite de Lorraine sœur de la Reine Espouse de Henry III. le Cardinal de Bourbon

ayant

ayant preparé vn Festin magnifique pour toute la Cour en son Abbaye de S. Germain des Prez, fit en mesme temps sur la Riviere de Seine, vn grand & superbe appareil d'vn Bac accommodé en forme de char triomphant, sur lequel le Roy, les Princes, les Princesses & les nouueaux Mariez deuoient monter, pour passer du Louvre au Pré aux Clers en pompe solemnelle. Ce Char triomphant deuoit estre tiré sur d'autres Bacs deguisez en Chevaux Marins, & d'autres changez en Tritons, Baleines, Sereines, Dauphins, Tortuës, & Monstres Marins, jusques au nombre de vingt-quatre deuoient porter le reste de la Cour, auec les Trompettes, Clairons, Musiciens, Hautbois, Violons, & quelques feux d'artifice, mais le Roy ayant attendu que tout fût prest jusqu'à l'entrée de la nuit, s'impatienta, & montant en Carrosse pour aller au lieu destiné, dit que des bêtes en vouloient conduire d'autres, en faisant agir ces Machines, & qu'il ne falloit pas s'y fier.

Les Machines que l'on fit sur le grand Rondeau de Versailles l'an 1664. pour representer les plaisirs de l'Isle enchantée reussirent beaucoup mieux. On fit paroître sur ce Rondeau, dont l'estenduë & la forme sont extraordinaires, vn rocher situé au milieu d'vne Isle couverte de divers animaux, comme s'ils eussent voulu en defendre l'entrée. Deux autres Isles plus longues, mais d'vne moindre largeur, paroissoient aux deux costez de la premiere, & toutes trois aussi bien que les bords du rondeau, estoient si fort éclairées, que ces lumieres, faisoient naistre vn nouveau jour dans l'obscurité de la nuit. L'vne de ces deux Isles fût toute couverte en vn moment de Violons fort bien vestus. L'autre qui estoit opposée le fut en mesme temps de Trompettes, & de Tymbaliers, dont les ha-

Xx 2 bits

bits n'estoient pas moins riches. Mais ce qui surprit dauantage fut de voir sortir Alcine de derriere le rocher, portée par vn monstre Marin d'vne grandeur prodigieuse. Deux des Nymphes de sa suite, sous les noms de Celie, & de Dircé partirent au mesme temps & se mettant à ses costez sur de grandes Baleines, elles s'approcherent du bord du Rondeau, & Alcine commença des vers ausquels ses compagnes respondirent & qui furent à la loüange de la Reine Mere du Roy.

On a fait à la Cour de Savoye des Ballets de Sereines, & des Tritons, qui estoient à moitié dans l'eau, & qui avec des queües feintes faisoient divers mouvemens agreables au milieu d'vne riviere, & d'vn grand rondeau. L'an 1608. le Duc Charles Emanuël apres les Nopces de deux de ses Filles Mariées aux Ducs de Modene, & de Mantoüe, voulant regaler les nouveaux Mariez, & les Cardinaux Aldobrandin, & de Saint Cesarée, qui se trouverent presens à la Feste, les invita à Millefons, à qui la multitude des Fontaines, & des Sources d'eaux vives a fait donner vn si beau nom. Là aprés vn grand Festin où l'abondance & la delicatesse des viandes, & la propreté des services firent admirer sa magnificence, il conduisit la Compagnie dans vn endroit du Bois, qui estant le plus couvert abboutit auprés d'vn grand rondeau en forme d'Estang, sur le bord duquel il avoit fait élever vn Theatre de roccailles, de gazons, & de coquilles meslées à des miroirs, qui faisoient vn effet merveilleux, avec quantité de jets d'eau qui sortoiët de divers endroits. Les statues des Divinitez de la Mer y estoient en diverses Niches. Aussi-tôt que ces Princes se furent placez sur des sieges dressez exprez sous de grands Arbres, qui leur servoient de pavillons, on vit venir sur le Canal vn Arion

porté

porté sur le dos d'vn Dauphin, & s'avançant prés des Princes il fit vn concert merveilleux de sa harpe & de sa voix. Ce fut l'ouverture du Ballet des Tritons, & des Seraines, qui fut la plus agreable chose du monde. On y representa apres en Musique & en recits, les transformations de Bellonde, dont l'Amour deguisé & travesti en Pescheur fit le Prologue en cette sorte.

AMORE IN HABITO DI PESCATORE.

Quel, che i campi del Cielo, e de la Terra
 A suo voler trascorre,
Ben può sotto mentite
Forme, celar il suo divin sembiante.
Che da la scorza il frutto
Non sempre si conosce.
E sotto habito vile un dio Celeste
Star può talhora ascoso.
Non è rozza di fuor la Madre perla?
Mille e diversi aspetti
Per otener il fin, che più desia
Altri talhor non prende?
Coll'arte, e coll'Inganno ogn'huom s'avanza.
E da aperto aversario ogn'un si guarda
Quinci chi coglier vole il suo nemico
Monstrar dee, se l'offende essergli amico.
Infrà le genti astute
Quei sol felice vive,
Che governa il suo impero
Fingendo il falso e non dicendo il vero;
Hor questa è la Cagion, vaghe donzelle
Ch'à vestir nove, e disusate spoglie
Mi sospinse; mutato in tuto e finto,

Qual pur hor mi vedete
Da quel che suol portar dardo e faretra.
Sono le brame mie aspre, e crudeli;
Che sol de le ruine, e de le morti
de sfortunati Amanti
Mi cibo, mi nodrisco, il regno accresco,
E con sì fatta guerra
Trionfo poi del Cielo e de la Terra.
Tutto cio per oprar più agevolmente
Cangiato in questa Canna ho l'arco mio,
La corda in questo filo,
La Saëtta in quest' hamo,
E fatto Pescatore
Piu non rassembro Amore.
Piu non saetto e pungo
Con stral di piombo, o d'oro:
mà frà queste bell' onde
Uò con hami dorati
Pescando de gli Amanti, i cori, e l'alme
Quinci de le Cittadi, e dele Corti,
(Dove non s'ama Sol quei che piu dona)
Stanco al fin me disposi
Di vestir questo manto.
Ne deurà parer strano,
Che resti avolto in rozzi panni un Dio,
Se in Drago, in Cigno, in Toro,
In nube, in Pioggia d'oro
Si trasformai del Cielo i maggior numi.
Basti c'hoggi vedransi accese fiamme
Scaturir da quest'onde;
Si ch'ardera il mio foco in mezzo a l'acque,
Ammirando i mortali il mio Potere
Che s'aggualia al Volere.

Dans

OV CARROVSELS D'EAV.

Dans vn Carrousel du Roy Henry IV. vne troupe de Chevaliers se rendirent au Camp par la Riviere sur le dos d'vne Baleine, & sous le nom de Chevaliers de la Baleine donnerent ce Cartel aux Dames.

Le bruit qui prend naissance en la bouche des hommes,
Ayant outre la Mer aux Terres d'où nous sommes
Comme vn vent murmurant semé de toutes parts
Le renom des Tournois, dont vn paisible Mars
Reveille en cette Cour la fameuse prouësse
Qui sembloit sommeiller aux cœurs de sa Noblesse,
Mille esprits allumez, d'vn brasier genereux,
S'estoient soudain rendus ardemment desireux
De venir sur les rangs, & du fer d'vne lance
Eprouver au combat la Françoise vaillance,
Que l'on dit à combattre & vaincre les danger
Surmonter la valeur de tous les Estrangers.
Nous donc pour faire voir qu'ailleurs que dans les
 Gaules
Le pesant corcelet bruit dessus les Espaules,
De l'éguillon d'honneur dedans l'ame piquez,
Hardis nous nous estions sur la Mer embarquez,
Et déja nostre route avoit assez heureuse
Traversé grande part de la campagne ondeuse.
Quand vn vent ennemy, qui s'émût à l'instant.
Assaut nostre Navire, & tout art surmontant
La pousse contre vn roc, & la brise en la sorte
Qu'vn Page entre ses mains casse vn verre qu'il porte,
Tristes jouëts de l'onde, & des vents inhumains
Nous roullions sur la Mer en vain tandans les mains
Bouleversez des flots, & battus de la gresle,
Hommes, chevaux, harnois confondus pestemesle:
 Lors

*Lors que ce grand Poisson accourant à nos vœux
Dans l'Abysme sauveur de son grand ventre creux
Engloutit nos chevaux, nous & nostre Equipage,
Qui flottoit sur la Mer reliques du Naufrage:
Puis suivant nostre route, & nous menant à bord
Nous fait trouver la vie, où nous craignions la mort.
Vous donc Phares d'Amour belles & sages Dames
Dont la grace est le port des amoureuses Ames,
Beaux yeux, qui de vos feux tout le monde embrasez,
Bien veignez nostre entrée, & la favorisez.
Car si venant tenter ce guerrier exercice,
Nous sentons vostre grace à nos Armes propice,
Rien ne vit icy bas, si fier ni si vaillant
Qu'avec heureux succez nous n'allions assaillant,
Et dons nous n'esperions par l'heur de la victoire
Immoler la valeur aux pieds de vostre gloire.*

On fait tous les ans à Venise vne Feste Navale le jour de l'Ascension. Le Doge auec le Senat monte sur le Bucentaure, & va jetter en Ceremonie vne bague d'or dans la Mer, pour marque du Domaine que cette Republique pretend auoir sur tout le Golphe Adriatique. On fait paroître en cette Feste, les drappeaux, Pavillons, Armes & autres depoüilles prises sur les Pyrates & les Ennemis de la Republique, & particulierement celles de la fameuse Bataille de Lepante de l'an 1571. Ce Bucentaure est conservé dans l'Arsenal, & n'est employé qu'aux grandes Ceremonies. On y fit monter le Roy Henry III. quand il entra à Venise à son retour de Pologne, quinze Galeres luy firent escorte, deux cent Brigantins, quantité de Barques, & vne infinité de Gondoles toutes richement parées,

parées, & enrichies de peintures, & dorures. On luy donna quelques jours aprés le divertissement d'vn Ieu Naval, où Neptune parut sur vn Ecueil dressé au milieu de la Mer, accompagné des Tritons & des Dieux Marins, & distribua les Prix aux Victorieux.

L'an 1642. on fit à Nice le 28. de Iuillet vne Feste Navale sur la Mer, pour la Princesse Louïse Marie née à pareil jour. Le sujet de cette Feste estoit Neptune Pacifique. Iason Prince de Thessalie, Capitaine des Argonautes, & Vlysse Roy d'Itaque furent les Chefs des deux Quadrilles de Vaisseaux, & firent publier le jour auparavant leurs Cartels. Voicy celuy de Iason.

GIASONE PRENCIPE DI TESSAGLIA,

CAPITANO DE GLI ARGONAVTI,

VIGILANTISSIMO E FORTISSIMO CONQVISTATORE DEL VELLO D'ORO:

A tutti i guerrieri, che solcano i Regni del Mare.

AL natale di Minerva prole di Giove, si diffuse il Cielo con pioggia d'oro, in Rodo, où ella fu adorata. Al natale di Pallade figlia del Vittorioso Rè dell' Alpi, di Cipro, e di Rodo festeggia l'vniverso, & applaude la mia gloria, e de semidei & Heroi, miei seguaci, mentre a così bella Deità io consacro il Vello d'oro solo degno di render tributo alla leggiadrissima chioma di lei. Fu appeso nel bosco di Marte, e hora s'appende al tempio della Pace; ne altra offerta di chi si sia doue concorrere in questo mio sacrificio a pretender quel glorioso stendardo. Sostengo con l'armi quanto propongo Campo capace sara

quel seno, cheondeggia tra le foci del Varo, e del Paglione avanti la Rocca di Nicio Laërte, oue fu le mie naui, m'accompagneranno intrepidi Guerrieri, che à singolar certame, dopo me e a general battaglia, contro qualsi voglie forza, o potenza il giorno di quel felicissimo natale, Difenderanno queste proposte. Non cerchi nell'onde la Tomba, chiunque artisce di contradirci, ma vinca se stesso con la modestia per non restar vinto dal nostro valore.

Vlysse repondit à ce Cartel par celuy-cy:

VLISSE RE' D'HACA, DVLICHIA, E NARITIA
PRVDENTISSIMO E INVICTISSIMO RAPITORE
DEL PALLADIO VITTORIOSO

A GIASONE E SEGVACI, SAGGIO PENTIMENTO,
ô Catena Servile.

NOn honora Palladè, chi non honora Vlisse da lei sempre fauorito, e immortalmente essaltato. L'Imagine di questa mirabil Figliuola del senno di Giove è degno acquisto della mia prudenza, chiara impresa del mio valore. Il ritratto della Dea che voi ambitiosamente adorate, e Palladio tutelare dell'Apine città, non può meglio honorarsi, che col riscontro di questo mio dono celeste ben degno di riportarne il vessillo trionfale de suoi fauoriti colori, cosi sostengo jo, cosi tutti i miei gloriosissimi compagni ad ogni sorte di Martial Paragone. Giorno estremo all'Emola audacia si accetta il natalitio di questa bellissima Deità, Campo fatale il mare della città di Nicio Laërte, se di Laërte è figliuolo il famosissimo Vlisse, nipote di Giove.

On

On dreſſa vne Loge magnifique pour la Princeſſe, & pour les Dames de ſa ſuite, ſur le bord de la mer. On arbora ſur la Tour du Phare vn Eſtendard de ſes couleurs, & on eleva ſur vn écueil le Temple de la Paix. Les Dames ayant pris leurs places, on commença la Feſte par vn Concert de trompettes marines, & l'on vit paroître en meſme-temps deux ſuperbes Galeres, l'vne de Iaſon, & l'autre d'Vlyſſe, ſuivies de quantité de Barques. L'artillerie de ces deux Galeres commença l'attaque, les Barques ſe pourſuivirent, s'inveſtirent, s'envelopperent, ſe meſlerent, & attacherent l'eſcarmouche le plus agreablement du monde. Apres on fit des Iouſtes avec des Lances, & des Targues, les Rameurs pouſſant les Barques à toutes rames les vnes contre les autres, juſqu'à ce que Neptune parut ſur ſon Trone, & faiſant ceſſer ce combat & ces Iouſtes par le mouvement de ſon Trident, il ouvrit le Temple de la Paix, & chanta ces Vers :

Invitti Heroï, la cui virtù celeſte
Fe volar nel mio ciel, le alate antenne
E di fortuna l'impeto ſoſtenne
Benche, di moſtri armata e di tempeſte.
Ceſſino l'Ire. la Vittoria audace
D'ambe l'ale vi copre, i doni rari
'Son del par graditi a queſt' altari,
E Campioni d'Amor v'ama la Pace.
Con la face d'Amor ardean le ſtelle,
Della Pallade Alpina al gran natale,
Feſteggi l'vniverſo il di fatale,
Ne ſiano in Terra o'in Mar guerre, o procelle.

A ce commandement de Neptune les Galeres & les Vaiſſeaux s'eſtant allé joindre au Temple de la Paix, où

ils appendirent leurs armes, passerent en file devant la Princesse, & abbaisserent par respect leurs Pavillons, & leurs Bannieres.

Strab. Geogr.l.7. Dans la Mer noire assez prez de l'embocheure du Borystene, il y a vne Isle qu'on appelloit autrefois la lice ou la Course d'Achille: parce qu'avant que d'aller au Siege de Troye, il exerça ses Vaisseaux & ses Soldats aux fonctiōs de la guerre par des jeux qu'il fit faire autour de cette Isle, qu'on nomma encore pour le mesme sujet, la Peninsule des Heros, parce que quantité de braves s'y exercerent en diverses sortes de Ieux, & divertissemens militaires sur la mer.

A toutes ces reflexions que i'ay pû faire sur la conduite des Tournois, Courses, Ioustes, & Carrousels, j'ajoute la Description de trois ou quatre de ces Festes, qui m'ont donné occasion d'écrire sur cette matiere, ayant esté obligé de m'y appliquer avec des soins particuliers, pour en dresser l'appareil dont on m'avoit donné la charge.

LA DISPVTE DES LYS
AV COVRONNEMENT DE LA REINE DES ALPES.

DESSEIN DE LA COVRSE A Cheval faite à l'occasion des Nopces de Madame FRANÇOISE D'ORLEANS-VALOIS *avec S. A. Royale* CHARLES EMANVEL II. *Duc de Savoye, Roy de Chypre, &c.*

TANDIS que le Ciel se Couronne d'Astres & de Lumieres, & qu'il se fait autant de Diademes, qu'il a de cercles, qui l'environnent; la Terre se pare de Fleurs, & redonne aux Arbres toute la beauté dont l'Hiver les avoit depoüillez. Les Montagnes & les Vallées, que le Soleil favorise de ses regards les plus benins commencent à se peindre d'vne agreable Verdure pour se vestir des couleurs de L'AVGVSTE REINE, qui s'avance pour faire la gloire & le bonheur des Alpes. Cette nouvelle Souveraine, née, nourrie, & elevée au milieu des Lys, dont elle a toute la beauté en son Teint, toute la grace en son air Majestueux, & toute la Grandeur en sa Naissance, vient faire icy vn Triple Printemps DE BEAVTE', DE GRACE, & de MAIESTE' par les avantages de la NAISSANCE, du CORPS, & de L'ESPRIT qu'elle possede comme autant de Fleurs Royales dignes d'estre meslées à la Couronne du grand CHARLES EMANVEL.

La Ioye qu'elle donne à tous les Peuples, dont elle vient estre la Souveraine, a fait souhaiter aux anciens Habitans de ce pays de se ranger au nombre de ses Sujets & de Combattre pour sa gloire avec plus de chaleur, qu'ils ne firent autrefois pour s'acquerir de l'honneur. Ces Illustres Cavaliers ALLOBROGES, ANTVATES, BRAMOVICIENS, ET CENTRONS connus par les services, quils rendirent aux Romains, & par les Victoires qu'ils remporterent sur leurs Voisins, ne pensent plus maintenant qu'à dresser des Trophées à la gloire de LA ROYALE MAISON DE SAVOYE, & se disputent l'honneur, & l'avantage de Couronner FRANCELINDE.

C'est ce qui les fait entrer en Lice, & tandis qu'ils feront sortir des Eclairs & des Foudres innocens de leurs armes, plus animez de zele, & d'amour que de fureur; chacun des partis pretend que sa Fleur ait l'avantage, & soit preferée à toutes les autres.

LES LYS DES MONTAGNES, ceux d'Outremer, & ceux des Eaux feront le sujet de cette dispute, & se verront enfin obligez d'en ceder toute la gloire, AV LYS DES VALLE'ES comme seuls dignes de paroistre sur l'Auguste front de la ROYALE NYMPHE D'ORLEANS & de VALOIS, à qui l'Amour en fera des guirlandes, & des bouquets comme à la DEESSE DV PRIN-TEMPS DES ALPES, tandis que ce pays esclairé de ses lumieres, & comblé de ses faveurs,

Verra que ses beaux yeux font plus que le Soleil,
Et que les jours de l'Inde & du rivage More
N'ont jamais rien eu de pareil
A celuy que fait cette Aurore.
Les fleurs qui naissent sous ses pas
Sont surprises de ses Appas

Et

Et n'osent aspirer à faire sa Couronne.
Recevez, NYMPHE DE VALOIS
Celle qu'vn Monarque vous donne
Elle est digne de vostre Choix.

Pour accommoder le lieu de la Course au sujet qui represente FRANCELINDE reconnuë Deesse du Printemps des Alpes, & Couronnée du LYS DES VALLE'ES, qui est le Lys Printanier selon Theophraste, Ruel, & Dalechamps: on a choisi la Place du Verney, qui tire son nom de cette belle Saison, & qui estant entre les Montagnes d'Aiguebellette, & Nivolet, est comme le centre de la Vallée, qui s'estend entre ces Montagnes.

OVVERTVRE DE LA COVRSE.

LA SAVOYE TRIOMPHANTE, accompagnée de la MAJESTE', & de la BEAVTE', ordonne à ses Cavaliers de faire choix des plus belles Fleurs pour couronner l'Incomparable FRANCELINDE, à qui les Lys d'or de son Blason font déja vn auguste Diademe.

C'est au son des Trompettes, des Fifres, des Tymbales, & des Tambours, qui font vne harmonie aussi agreable que genereuse, que ces trois Nymphes s'avancent sur vn Char tiré par des Chevaux blancs. La SAVOYE vestuë des Couleurs de FRANCELINDE, & du Printemps, porte les Alpes sur la Teste, avec des Sapins disposez en Couronne, dont la verdure Immortelle repond agreablement à celle de ses habits, & à la venuë de FRANCELINDE, qui vient faire en ces lieux,

Vn Printemps eternel, & des Saisons plus belles
Que celles des temps fabuleux.

Où

LA DISPVTE DES LYS;

Où les Dieux en repos, & les hommes heureux
Trouvoient dans leurs plaisirs des graces immortelles.
FRANCELINDE *a plus de pouvoir*
Que les Astres du temps de Saturne & d'Astrée,
Et tout fleurit déja dans toute la Contrée
Depuis qu'on a le bien & l'honneur de la voir.

La Beauté, & la Majesté, repondent au recit
de cette Nymphe.

RECIT DE LA SAVOYE.

C'est enfin à ce jour
Plein de gloire & d'amour
Que deux Astres m'éclairent.
Le Ciel en est Ialoux
Et les feux immortels quand ils me considerent
Trouvent mon sort heureux sous vn regne si doux.

La Majesté, & la Beauté.

Pour augmenter la joye
Venez Graces & Ris,
Ioignez vous à l'Amour, & semez sur sa voye.
Des Roses, & des Lys.

LA SAVOYE.

Graces à la Beauté,
Enfin la Majesté
A l'Amour s'est vnie:
Le Nœud en est si beau,
Que l'Amour en reçoit vne Grace infinie,
Et donne à la grandeur vn Empire nouveau.
Pour augmenter la joye
Venez Graces & Ris, &c.

Heros

AV COVRONNEMENT &c.

Heros des premiers Temps
Dont les noms sont si grands
Et la gloire si belle,
Admirez mon bon-heur,
Mon Heros pour se faire vne gloire immortelle
Va du lit de l'Amour à celuy de l'Honneur.
 Pour augmenter la Ioye, &c.

Enfin Illustres Preux
Pour repondre à mes Vœux
Reverez ma Princesse :
Venez vous signaler
Aupres de mon Heros plein d'ardeur, & d'adresse,
Puisqu'il n'en est aucun qui puisse l'égaler.
 Pour augmenter la Ioye, &c.

Pour la Gloire des Lys,
Donnez vous des deffys
Dignes de vostre Gloire :
Venez braves Guerriers
D'vn Amant genereux honorer la Victoire,
Et mettre sur son front vos superbes Lauriers.
 Pour augmenter, &c.

Il va vaincre pour vous
Ce genereux Epoux
Deesse fortunée,
Et ce charmant Vainqueur
Veut devoir à vos yeux l'heur de cette journée,
Puisque c'est dans ces yeux qu'il a logé son Cœur.
 Pour augmenter la Ioye, &c.

LA DISPVTE DES LYS;

PREMIERE QVADRILLE.
LES BRAMMOVICIENS,
CHEVALIERS DV LYS DES MONTAGNES.

Ce sont ceux de Mauriéne.

CARTEL.

Le Martagon Lys des Môtagnes, a sa fleur rouge retroussée.

La gloire de Couronner FRANCELINDE n'est dûë qu'à la plus haute des Fleurs. Il faut vne haute naissance pour y aspirer, & puis qu'elle est la Reine des Alpes cet honneur est reservé au Lys des Montagnes, comme le plus elevé. La Nature ne la formé en couronne, & ne luy a donné la pourpre que pour apprendre aux autres Fleurs qu'il est vne Fleur Royale, & digne de la Fleur des Reines. S'il faut que cette Heroïne devienne feconde d'vn Mars à l'ombre des Lys comme Iunon, qui luy peut donner cet avantage que le Martagon, qui en a le nom & la couleur? N'aspirez donc pas à cette Gloire, defenseurs des Lys des Plaines, & des Estangs; & souvenez-vous, Ames basses, qui n'aimez que ce qui rampe comme vous, que c'est mal servir FRANCELINDE que de vouloir mettre sur sa teste ce qui doit estre sous ses pieds. Craignez donc la colere d'vne Fleur qui est toute de Feu, & qui n'est l'Esperon des Cavaliers que pour vous obliger à prendre la fuite, si vous ne voulez que vostre sang serve encor à teindre sa pourpre, si vous osez nous resister.

Le Martagon nommé par les Italiens sperone di Cavaglieri.

DEVXIE

AV COVRONNEMENT, &c.

DEVXIEME QVADRILLE
LES ANTVATES,
CHEVALIERS DV LYS D'OVTRE-MER.

Ceux du Chablais.

CARTEL

C'Est offrir vn tribut trop commun à FRANCELINDE, de ne luy presenter que des Fleurs qui luy sont sujettes. Les Martagons ont beau lever la teste, & parler d'vn ton plus haut que les autres, ils sont ses Esclaves, & ce leur est assez de la servir sans pretendre de la Couronner. Cette Nymphe pacifique a horreur du sang dont cette Fleur est tachée depuis la mort d'vn Heros, & s'il luy faut des Guirlandes, c'est au Lys d'Outre-mer à les faire puisque sa couleur est celeste comme la DIVINE FRANCELINDE, qui porte tous les Astres dans ses yeux. Elle est digne d'estendre son Empire au delà des Mers, où ses Ayeux ont Triomphé tant de fois, & puisque nos Fleurs sont celles de son Blason cedez nous vn Champ qui nous est dû, ou vous avez à craindre qu'il ne change de couleur par l'effusion de vostre sang trop bouïllant, & trop temeraire dans l'entreprise que vous faites. Enfin considerez que nous avons des Espées à nos costez aussi bien que la Fleur pour qui nous venons combattre.

Lilium Vltramarinũ, Iris, gladiolus. Ruell.

LA DISPVTE DES LYS,

TROISIE'ME QVADRILLE
LES CENTRONS, CHEVALIERS DV LYS D'EAV.

Ceux de Tarentaise

CARTEL.

Lilium fluviatil. Nymphæa.

Puis que c'est vne Nymphe, qu'il faut couronner, qui peut pretendre à cette gloire qu'vne Fleur qui en a déja, le nom & qui couronne depuis tant de siecles toutes les Nymphes des Eaux. Aprenez donc temeraires à reverer celle qui est toute de Cœur, qui a autant de Boucliers à vous opposer que de fueilles, & qui porte dans sa racine la masluë du grand Hercule pour terrasser, quiconque osera s'approcher pour luy disputer cét avantage. C'est à la blancheur de ses fueilles de ceindre le front le plus blanc, & le plus beau du monde, & les ondes Flotantes des Cheveux de FRANCELINDE, ne doivent estre couronnées que du Lys d'Eau, qui couronnne tant de Rivieres, où vos esperances feront naufrage aussi-tôt que vous paroitrez devant les soutenans de la gloire de cette redoutable Fleur.

Ses fueilles sont faites en Cœur, & appellées par les Espagnols Escuditos del Rio, Radix nodosa clavæ formam representans : Fuchius cap. 10.

QVATRIE'ME QVADRILLE.
LES ALLOBROGES.

Ceux de Savoye.

CHEVALIERS DV LYS DES VALLEES

CARTEL.

Pretandans indiscrets de la plus haute gloire
Que les Fleurs osent presumer,
Vn Heros vous va desarmer
En vain disputez vous contre luy la Victoire.
Il est la Fleur des Conquerans,

S'il

AV COVRONNEMENT, &c.

S'il en est de plus fiers, s'il en est de plus grands
Leur sort n'egale pas celuy de cét Illustre.
 Fiers assaillans retirez-vous
Luy seul de ce combat va faire tout le Lustre,
 Et vous n'en aurez que les coups,

Devant luy par respect courbez toutes vos testes
 Martagons Lys audacieux,
 Qui vous elevez jusqu'aux Cieux
Et venez-luy ceder vos premieres Conquestes.
 Lys d'Estang dans le sein des Eaux
Sous un double rempart de Mousse & de Roseaux
Mettez-vous à couvert des coups de cét Hercule,
 Luy seul merite le renom
Bien mieux que le Heros & feint & ridicule } Nymphæa seu Herculea.
 Dont vous empruntez vostre nom.

Vous qui de là les Mers occupez un Empire } Le Lys d'Outremer est le
 Que vous vsurpez sur ses droits, } Lys de Chypre dont S. A. R. est Roy.
 Pensez à recevoir ses Lois.
Dans les nobles combats que son ame desire
 Il a satisfait son Amour,
Il faut que la Valeur luy Succede à son Tour,
Et qu'à ses interests ce grand cœur se partage.
 Il sçait vaincre, s'il sçait aimer,
Il sçait quand il faut se venger d'vn outrage
 Contre ceux qui le font armer.

Recevez de sa main, Divine Francelinde
 Des Lys, qui sont dignes de vous,
 Vn jour ce Genereux Espoux
Vous mettra sur le front les Couronnes de l'Inde,
 Maintenant sa rare valeur

Aaa 4 V4

LA DISPVTE DES LYS

Va defendre vos Lys avec tant de chaleur
Que cent superbes Fleurs en seront ebranlées,
Martagons redoutez son bras
Et cedeZ tous enfin au beau Lys des Vallées
Qui vient regner dans vos Eftats.

On rompit les Lances contre le Faquin, on lança le dard, on tira le piftolet, on rompit les maffes, & on combattit de l'efpée tout d'vne mefme courfe dans deux Lices de l'vne en l'autre, vn à vn, deux à deux, trois à trois, quatre à quatre, cinq à cinq, six à six, & enfin tous enfemble. Le Duc de Savoye eut la gloire de toutes les Courfes.

NOMS DES TENANS, ET DES ASSAILLANS,
QVI COMPOSOIENT LES QVATRE QVADRILLES.

I.

SON ALTESSE ROYALE.
M. Le Marquis del Marro.
M. Le Marquis Pallavicin,
M. Le Comte de Vifque,
M. Le Comte de Verrüe
M. Le Marquis de Fleury.

II.

M. Le Marquis de S. Mauris.
M. Le Marquis de Coudré
M. Le Marquis de Faverge.
M. Le Baron de Lucinge.
M. Le Baron de la Pierre.
M. De Cagnolz.

M.D.

III.

M. D. Gabriel de Savoye.
M. Le Marquis de S. Damien.
M. Le Comte Thomas d'Aglié
M. Le Baron de S. Ioire.
M. Le Marquis de S. Severin.
M. Le Baron d'Arvey.

IV.

M. Le Marquis de Lullins.
M. Le Marquis de Parelle,
M. Le Comte de la Valdisere.
M. Le Comte de Sales,
M. Le Baron Du Molar.
M. Le Chevalier Manuël.

MADRIGAL

SVR LA COVRSE A CHEVAL DE S. A. R.

J'avois vû les Heros, qui vivent dans l'Histoire,
J'estois plein de l'Eclat de tous les Conquerans,
 Les Illustres des premiers temps
 Estoient presents à ma Memoire :
Quand i'ay vû ce Monarque au milieu de sa Cour
Dans vne Majesté qui donne de l'Amour,
Et soumet à ses Lois ceux qui le considerent.
Sortez de mon Esprit, Persans, Grecs, & Cesars,
L'Eclat de ce Heros que les Alpes reverent
Efface tout le vostre à ses premiers regards :

A SON

LA DISPVTE DES LYS
A SON ALTESSE ROYALE
AV IOVR
DE SON ENTRE'E TRIOMPHANTE DANS CHAMBERY.

SONNET.

A CE jour plein de gloire, où l'Himen, & l'Amour
Allument vostre cœur d'vne Flame nouvelle,
Vous estes si Charmant, vostre Epouse est si belle
Que tout paroit Auguste en cét heureux sejour.

Au milieu de l'Eclat, d'vne superbe Cour,
Et des empressemens d'vne Ville fidele
Vous faites l'appareil de cét illustre jour
Autant digne de Vous, comme il est digne d'Elle.

Enfin qui voit l'Amante aupres de son Amant
Faire de son Triomphe vn pompeux ornement,
Dit qu'Amour n'a point fait de pareille conqueste.

Qui peut donc s'estonner que ce charmant Vainqueur
Vous ait mis aujourd'huy tous ses Arcs sur la Teste,
Apres vous avoir mis tous ses traits dans le Cœur?

A MA

A MADAME LA DUCHESSE ROYALE,
SVR LA PLVYE DV IOVR DE SON ENTRE'E DANS CHAMBERY.

MADRIGAL.

QVAND sous vn Ciel brouillé vôtre Cour en suspens
Craignoit de voir sa pompe, & sa feste troublée,
Vos yeux doux & sereins dissiperent les vents,
En rendirent l'espoir à la troupe assemblée ;
De honte, ou de depit, nous vismes le Soleil.
 Se derober à l'appareil,
Où vos yeux respandoient de si vives lumieres.
Mais il a beau cacher sa lumiere & ses feux,
Si vos yeux ont pour nous leurs graces coustumieres
Pour vn Soleil perdu nous en trouverons deux.

LE TRIOMPHE
DES VERTVS
DE
Saint François de Sales.

Representé en forme de Carrousel, dans la Ville de Grenoble, le 26. May de l'an 1667.

LA Ville de Grenoble voulant donner des marques publiques de sa Reconnoissance envers Saint François de Sales, qui l'avoit autrefois instruite, & exhortée à la Vertu, & à la pratique de la Pieté durant deux Advents, & deux Caresmes: apres avoir rendu des respects publics à la Memoire de ce Saint par des Processions solemnelles, où le Gouverneur de la Province, le Parlement, les Magistrats, les Chapitres, les Parroisses, les Religieux, & les Congregations & Confreries assisterent, termina toute cette Feste par vn superbe Carrousel divisé en cinq Quadrilles, qui combattirent pour la gloire des Vertus de ce saint Prelat.

On dressa pour ce sujet vn magnifique Arc de Triomphe au milieu de la ruë de Tracloistre, avec cette Inscription, qui contenoit en peu de mots l'Argument de toute la Feste, à la maniere des Inscriptions des Ieux Romains.

Ludi

DE S. FRANÇOIS DE SALES.

Ludi Megalenses
Divo Francisco Salesio.
Magno, Amabili,
Potenti, Forti,
Bono.

On attribua la GRANDEVR à son INNOCENCE qui le rendoit GRAND devant Dieu comme Saint Iean Baptiste, dont vn Ange dit autrefois, *Erit magnus coram Domino*, & le Fils de Dieu mesme: *Inter natos mulierum non surrexit major*, à cause de sa grande saincteté, & innocence de vie. Sa VIRGINITÉ le rendit AIMABLE aux Anges, en le faisant semblable à eux. Son ZELE le rendit PVISSANT sur les cœurs. Sa VIGILANCE redoutable aux Ennemis de l'Eglise, & sa CHARITÉ le fit BON de la veritable bonté.

La premiere Quadrille vestuë de vert & de blanc, representoit l'innocence des mœurs de Saint François de Sales. Les Cavaliers montez sur des chevaux houssez de vert à chiffres en broderie d'argent, estoient vestus d'vn bas de saye vert avec le mantelet de toile d'argent, vn Casque ondoyé de plumes blanches & vertes, & garni de nœuds des mesmes couleurs leur couvroit la teste. Ils avoient vne Baguette en main garnie de semblables nœuds, & les Escussons de leurs Devises sur le bras gauche.

Le Cartel qu'ils distribuerent portoit, *Qu'il estoit impossible de trouver dans le monde vne Ame plus innocente que celle de S. François de Sales, qui estoit mort le jour des Innocens: & qu'il avoit esté plus innocent que ces petits Martyrs, & plus Martyr que ces petits Innocens, qui confesserent la Divinité sans parler, triompherent*

rent des vices sans combatre, & meriterent la gloire sans avoir eu l'usage de la liberté.

Toutes les Devises des Tenans de cette Quadrille estoient tirées des Perles, ou des Nacres.

HELIODORE. Vne Perle dans sa Nacre,
EX VTERO COELVM SENTIT.
Elle ressent les effets du Ciel dés le sein de sa Mere.

La Perle sent les effets des Influences celestes dans le sein où elle est conceüe, & Saint François de Sales estant encore dans celuy de sa Mere, sentit la presence du Saint Suaire, & en tressaillit comme Saint Iean Baptiste à la presence du Fils de Dieu enfermé dans le sein de Nostre Dame.

AMYNTE. Vne Perle avec ces mots du livre 9. de Pline, chapitre 35.
DOS OMNIS IN CANDORE.
Tout son prix en sa blancheur.

L'Innocence de Saint François de Sales a esté le plus beau Caractere de sa vie.

CALIXENE. Vne Perle.
NIL HABET ILLE MARIS.
Elle ne tient rien de la Mer.

Saint François de Sales ne tenoit rien de la malice du Monde, comme la Perle n'a rien de la corruption de la Mer. La Devise suivante en rendoit raison.

OLYMPIODORE. Vne Perle avec ces mots de Pline :
COELI SOCIETAS MAIOR QVAM MARIS.
Elle a plus de commerce avec le Ciel qu'avec la Mer.

Ce

DE S. FRANÇOIS DE SALES.

Ce Saint a toûjours esté plus attaché à Dieu qu'au monde, qui est representé par la Mer, & c'est ce qui a conservé son Innocence.

CHRYSOLITE. Vne Perle dans l'eau.

MATVRE MERGI PRODEST.

Il luy sert beaucoup d'estre plongée dans l'Eau à bonne heure.

Saint François de Sales estant né deux mois devant le temps ordinaire fut d'abord baptisé, parce qu'on craignit qu'il n'eut pas vie, ce fut ce qui luy avança l'Innocence & l'estat de la grace, comme Pline asseure qu'il sert à la blâcheur des Perles d'estre aussi-tost plongées dans l'eau, & que celles qui se tiennent plus au fond de la Mer sont les plus blanches, parce qu'elles sont plus à couvert des rayons du Soleil, qui les font devenir rousses : *Candorem præcipuum custodiunt pelagia altius mersa, quam vt penetrent radij.* Plin. liv. 9. c. 35.

DORINICE. Vne Nacre fermée.

SVO MVNITA PVDORE.

Sa retenüe la conserve.

La Modestie de Saint François de Sales estoit la garde de son Innocence, comme la Nacre conserve ses Perles par le soin qu'elle a de se tenir fermée à moins qu'elle ne s'ouvre pour recevoir la rosée dont elle se nourrit.

LAMPRIDIVS. Vne Nacre fermée.

OPES OPERIT METVITQVE VIDERI.

Elle cache ses richesses, & craint d'estre veüe.

C'est de Pline que cette pensée est empruntée. Il dit de la Mere Perle. *Cum manum videt comprimit sese, operitque opes suas gnara propter illas se peti.* Quand elle void la main du pescheur, elle se serre, & couvre ses tresors,

tresors, sçachant bien que c'est pour cela qu'on la cherche. L'Humilité conservoit de cette sorte l'Innocence de Saint François de Sales; il cachoit ses talens tant qu'il pouvoit, & il craignoit de se produire.

CLEANTHE. Vne Perle sur laquelle tombe la Rosée.

INFLVXV E PVRO CANDOR.

Sa blancheur vient des pures influences qu'elle reçoit.

Saint François de Sales devoit à vne protection singuliere de Nostre Dame, & aux graces du Ciel son Innocence. Comme l'Historien de la Nature dit que la beauté des Perles depend fort des qualitez de la Rosée qu'elles reçoivent; Si elle est pure elles sont fort blanches: mais si elle est trouble elles le sont aussi. *Partum concharum esse pro qualitate roris accepti. Si purus influxerit candorem conspici, si verò turbidus & fœtum sordescere.*

ROSIMOND. Vne Perle dans sa Nacre, au milieu des vents & des tempestes.

NON FLVCTVS, NON AVRA NOCET.

Ny les flots, ny les vents ne me nuisent point.

Ny les tentations, ny les troubles, ny les occasions n'ont jamais pû faire perdre l'Innocence à Saint Francois de Sales.

FLORANGE. Vne Perle dans vne Nacre, sous vn éclair, avec ces mots de Pline.

PALLET MINANTE COELO.

Elle pâlit quand le Ciel est en colere.

Saint Francois de Sales fut attaqué en sa jeunesse d'vne tentation violente, qu'il devoit estre damné, mais il dissipa cette pensée par vne soûmission parfaite à tous les ordres de la Providence.

DAMASI

DAMASICLE'E. Vne Perle brillante & éclatante.

VIGOR ILLE IVVENTÆ EST.

Ce brillant n'est jamais plus beau qu'en la jeunesse.
Si la jeunesse est l'écueil le plus ordinaire de l'Innocence, celle de S. François de Sales ne fut jamais plus grande qu'en cét âge tout de feu. Comme Pline dit que les Perles ne sont jamais plus blanches & plus belles qu'en leur jeunesse. *Inuenta constat ille qui quæritur vigor.*

CHRISOGONE. Vne Perle tirée de sa Nacre, & parfaitement belle.

AB *Sale* CANDOR.

Le Sel fait ma candeur.

La beauté de cette Devise consiste en l'allusion Latine du mot *Sale*, au nom de S. François de Sales. Et l'on a voulu exprimer, que comme au rapport de Pline, le Sel contribuë beaucoup à la blancheur de la Perle, parce qu'il ronge les chairs & les peaux dont elle est couverte, Saint François de Sales a beaucoup contribué à rétablir l'Innocence dans le monde. *Multo deinde obrutas sale in vasis fictilibus erosa omni carne nucleos quosdam corporum hoc est vniones decidere in ima.*

Le Char qui suivoit cette Quadrille estoit celuy de l'Innocence. Il estoit haut de sept pieds, large de mesme, sur treize pieds de longueur, tiré par six chevaux gris pommelé. Les roües n'en paroissoient point, estant couvert jusques en bas de grandes pantes à fueillages, entre lesquels joüoient de petits Amours, qui sont les Symboles de l'Innocence. Sur le derriere de ce Char estoit élevé vn Trône magnifique, dont le dais, les pantes, & les courtines estoient de Brocard d'argent meslé de vert à franges & crespines d'argent. Le Siege de Damas verd, & les quarreaux de velours verd, à galons & houpes d'argent.

L'Innocen

L'Innocence paroissoit élevée sur ce Trône, vestuë de verd sous vne longue mante d'argent, avec des filets de Perles, & vn bonnet d'argent garny de plumes. Elle estoit accompagnée de la Modestie, de la Pudeur, de l'Ingenuité, de la Candeur, de la Simplicité, & de l'Amabilité, qui firent les recits avec elle.

Autour de ce Char estoit vne troupe de Bergers, dont l'estat est vn estat d'Innocence.

Le second Triomphe estoit celuy de la Virginité, qui ayant esté l'ornement de la jeunesse de S. François de Sales, fut celuy de toute sa vie.

Toute la Quadrille estoit vestuë de blanc, qui est la couleur de la Pureté. Le Chef portoit pour Devise vn Cygne au milieu d'vne eau claire & transparante, avec ces mots.

NIL PVRIVS ILLO EST.
Il n'est rien de si pur que luy.

Le Cartel de deffi de cette Troupe estoit tiré d'vn Sermon que S. Pierre de Damien a fait de la Magdelaine.
Veniat nunc omnis Innocentium chorus.
Et tota Virginea puritas adunetur.
Qui ad istã gloriam aspirare, nedum transcendere audeat
Non erit.

C'est à dire qu'il est impossible de trouver dans le monde rien de plus chaste que S. François de Sales, qui fut Vierge jusqu'à la mort.

Les douze Tenans prests de maintenir ce deffi, estoient
PARTENOPHILE. La Sphere du feu celeste.

QVO PROPIOR COELO, HOC PVRIOR.
Plus il est prés du Ciel, plus il est pur.

L'attachement de S. François de Sales au Ciel fut cause de sa grande pureté, & du vœu qu'il fit de la conserver.
Ce

Ce fut ce qui luy fit choisir l'estat Ecclesiastique, & le *Celibat*, dont le nom se tire du Ciel, parce que ceux qui vivent dans la pureté ont des ames toutes celestes, & sont semblables aux Anges.

ADAMANTE. La Mere Perle suivie dans la Mer des chiens marins.

TVTA EST CVSTODIBVS ISTIS.
Elle est seure au milieu de ces gardes.
Quand la Pudeur, la Modestie, la Pieté, & la Retenuë, accompagnent la Pureté, elle est à couvert des dangers.

MELISSINDE. Vne Abeille.

FOETORE FVGATVR.
La mauvaise odeur la chasse.
Comme l'Abeille ne sçauroit souffrir de mauvaise odeur, S. François de Sales fuyoit la conversation des personnes libertines.

AGESILAS. Vne Licorne avec ces mots de Catulle, *l.2. Eleg.1.*

CASTA PLACENT.
Ce qui est pur luy plaist.

THEOCRITE Vne Perle.

LAPSV NON FRANGITVR VLLO.
Il n'est point de chute qui la casse.
La pureté de S. François de Sales estoit à l'épreuve des tentations, comme Pline dit que le corps des Perles est solide, parce qu'elles ne se cassent point en tombant: *Eorum corpus solidum esse manifestum est, quod nullo lapsu franguntur.*

NEMESIE. Vn Casque dont la visiere est baissée.

MAS CVBRIDO, MAS SEGVRO.
Plus il est fermé plus il est seur.
La garde des sens est celle de la pureté, aussi n'estoit-il

rien de plus reservé que Saint François de Sales

RODOSPINE. Vne Rose au milieu des épines; avec ce demy vers de Claudien, *In Panegir. de probini & Olibrÿ Consulat.*

ARMATVR TERRORE PVDOR.
Sa Modestie se sçait faire craindre.

Si la beauté de S. François de Sales donnoit de l'amour à tout le monde, sa reserve donnoit du respect, & il repoussoit fortement les attaques qu'on faisoit à sa pudeur, témoin cette courtisane de Pavie, au visage de laquelle il cracha d'abord qu'elle voulut luy tenir des discours vn peu trop libres.

POTAMION. Vn Cygne qui estend les aisles, & qui ne paroit jamais plus beau que quand il fuit: avec ce demy Vers des Metamorphoses d'Ovide.

AVCTA FVGA FORMA EST.
Sa fuite le rend plus beau.

S. François de Sales prit la fuite quand cette Courtisane le solicita.

FORMOSIN. Vn Miroir.

OSTENDIT NÆVOS, NON CONTRAHIT.
Il montre les taches, & ne les prend pas.

S. François de Sales dans le grand commerce du monde où il reprenoit les vices, ne les a jamais contractez.

BASILIDE. Le Roy des Abeilles au milieu d'vn Essain: avec ce bout de vers du 6. des Fastes d'Ovide.

COMITES VIRGINITATIS AMAT.
Il aime les compagnes de sa Virginité.

Il a institué vne Congregation de Vierges.

EVPREPIE. Vne branche d'Agnus Castus: avec ce demy vers d'vne Silve de Stace à Marcellus.

DE S. FRANÇOIS DE SALES

VIRES INSTIGAT, ALITQVE.
Il donne des forces & les entretient.

On dit que ceux qui portent cette branche ne se lassent jamais, il n'est rien aussi de plus infatigable que la pureté, & au lieu que les plaisirs amolissent, elle donne de nouvelles forces.

Le S. a fait luy-mesme cette remarque au ch. 4. du liu. 9. de l'Amour de Dieu.

LVCIDOR. Vne Chandelle allumée dans vne lanterne sourde contre laquelle soufflent des vents.

SEGVRA A LOS SOPLOS.
Elle ne craint point leurs souffles.

Saint François de Sales estoit sourd à toutes les sollicitations qu'on luy faisoit.

Le Char qui suivoit cette Quadrille tiré par six Licornes, estoit l'vn des plus magnifiques, il estoit plus grand & plus haut que le premier, & ses courtines estoient de tocquille d'argent sur vn fond d'écarlate rouge, qui est la couleur de la pudeur avec de grandes crespines d'or. Le Trône d'vne moüere d'argent à fleurs & à chiffres en broderie d'or tant plein que vuide, l'Imperiale bordée de dentelles d'argent avoit ses pantes rattachées de cordons à houpes d'or, & quatre belles aigrettes blanches des plus hautes & des plus fines, avec leurs bouquets de plumes en garnissoit les quatre coins. La Virginité assise, sur ce Trône vestuë de toile d'argent, & d'vne grande mante de satin blanc en broderie d'or & d'argent, portoit en main le tison, dont S. François de Sales se servit pour se deffendre des caresses d'vne Femme impudique.

Les Vertus qui estoient assises sur ce Char aux pieds de la Virginité, & qui sont les aides dont S. François de Sales s'est servy pour la conserver, estoient la Priere, l'Estude, la fuite des Occasions, la Retraite, la Pieté & la Mortification, qui firent les recits.

588 LE TRIOMPHE DES VERTVS

Le troisiéme Triomphe estoit celuy du zele que Saint François de Sales fit paroître si ardent en sa Mission du Chablais, & qu'il exerça avec tant de succez durant toute sa vie, qu'il convertit à la Foy soixante & douze mille Heretiques.

Toute cette Quadrille estoit vestuë de couleur de feu, qui est la couleur du Zele.

Le Chef de la Quadrille monté sur vn cheval alezan, houssé de velours rouge à galons & houpes d'or, les bardes & les caparassons garnis d'vne infinité de nœuds de rubans couleur de feu, portoit la baguette d'vne main, & de l'autre l'Escu de sa Devise, dont le corps estoit vn foudre, qui est le plus vehement, & le plus agissant de tous les feux, avec ces mots :

NVSQVAM VEHEMENTIOR ALTER.
Il n'en est point de plus ardent, ny de plus agissant.

Le deffy de cette Troupe estoit, *qu'il est impossible de trouver vn homme plus zelé que le grand Saint François de Sales.*

Les douze Tenans avec leurs Devises.

HELIOCRISE. Le Soleil sur vne Campagne, où l'on void des fleurs, des fruits, & de animaux.

OMNIBVS OMNIA.
Tout à tous.

Le Soleil s'accommode à tous les Estres sensibles qu'il conserve & qu'il entretient, & Saint François de Sales accommodoit son Zele à toutes sortes d'estats, de conditions & de personnes.

AGATHIAS. Vn Chevron qui soûtient vn vieux bastiment, avec ce demy Vers d'Ovide :

IMPOSITVM FERET VNVS ONVS.

Il portera luy seul toute la charge qu'on luy a mise dessus.

Saint François de Sales destiné par Monsieur de Granier Evesque de Genéve, à la conversion des Heretiques du Chablais, entreprend seul cette Mission.

BAVVENT. Vn vent qui allume vn feu.

EXCITAT AVT SVSCITAT.

Ou il excite, ou il le ressuscite.

Son Zele donnoit la pieté, ou l'augmentoit.

VRANIN. Le Ciel avec ces mots de Pline, *liv. 1. chap. 1.*

EXTRA, INTRA CVNCTA COMPLEXVS.

Il embrasse tout, & dedans & dehors.

Le Zele de Saint François de Sales n'estoit pas resserré dans son seul Diocese.

MAGNESIE. Vn Ayman qui attire le fer, avec ces mots de Stace à Septime Severe. *Silu.l.4. 5.*

HÆC MIRA VIRTVS.

Cette vertu est admirable.

Le Cardinal du Perron admiroit le talent merveilleux qu'avoit Saint François de Sales, à convertir les Heretiques.

AQVILIN. Vn Aigle qui regarde le Soleil: avec ce Vers de la Preface de Claudien sur le troisiéme Consulat d'Honorius.

NATVRAM, VIRES, INGENIVMQVE PROBAT.

Il éprouve son naturel, ses forces, & son esprit.

Le Zele est la veritable épreuve du naturel, des forces du corps, & de l'esprit: parce que les travaux Apostoli-

Ccc 3 ques

ques demandent beaucoup de genie, de vigueur, d'adresse, & de force d'esprit.

NICOSTRATE. Vn Arbre d'où coule du miel, où se prennent des oiseaux.

NELLA MIA DOLCEZZA IL MIO VISCO.

C'est ma douceur qui les prend.

Cette Devise fut accompagnée d'vn Madrigal François, qu'on distribua durant la Ceremonie.

PHILEMON. Vn filet plein de poissons de diverses sortes, avec ces mots:

CONGREGAT EX OMNI GENERE.

Il en prend de toutes sortes, de grands & de petits.

Le Zele de S. François de Sales estoit vniversel, & sans acception de personnes, s'employant autant pour les Pauvres que pour les Riches. Cette Devise est empruntée de l'Evangile de saint Matthieu chap. 13. où il est dit: *Simile est Regnum Cœlorum sagena missa in mare, & ex omni genere piscium congreganti.*

NARBASE. Le Soleil qui se couche, & la Lune qui se leve, avec ce demy Vers de Claudien, sur le troisième Consulat d'Honorius.

TV CVRIS SVCCEDE MEIS.

Succedez à mes soins & à mes travaux.

Monsieur de Granier Evesque de Genéve apres avoir employé saint François de Sales aux Missions de son Diocese, le fit son Coadjuteur.

Le Croissant de Lune est des armoiries de saint François de Sales.

ORIPILE. Vn chien qui chasse des loups d'vn bercail,

DE S. FRANÇOIS DE SALES. 391

cail, dont ils enlevoient des brebis : avec ces mots du Panegyrique de Claudien, pour le quatriéme Consulat d'Honorius.

LETHI RAPVIT DE FAVCIBVS.
Il les a delivrées de la gueule de la mort.
Pour la conversion des Heretiques & des Pecheurs.

MELOCHRYSE. Le Soleil avec ce Vers d'Ovide : Eleg. 7. de Ponto.

IMMENSO MAIOR VIRTVTIBVS ORBE.
Sa vertu est plus vaste que l'Vnivers.
Le Monde estoit peu de chose au Zele de S. François de Sales.

DAMASIPPE. Le Soleil dans son ecliptique, avec ce demy Vers de la sixiéme Silue du liv. 4. de Stace.

HOC SPATIO TAM MAGNA BREVI.
Il fait de si grandes choses en si peu de temps, & dans vn espace si petit.

Comme le Soleil fait tout le tour du Monde en vn jour, & sans sortir de l'Eclyptique remplit tout de sa lumiere, & de sa chaleur & de ses influences, S. Francois de Sales dans vn Evesché aussi petit que celuy de Geneve, & en si peu de temps fit des merveilles incroyables, & convertit soixante & douze mille Heretiques.

Le Char qui suivoit cette Quadrille tiré par six chevaux alezans, estoit paré de velours cramoisi, à grandes franges tout semé de flâmes d'or, le pavillon du Trône d'vne couleur de rose-clair à grandes dantelles d'argent, le Siege & les carreaux de velours rouge cramoisi à franges, houpes, & crespines d'or, sur lequel estoit assis le Zele sous vn riche habit de couleur de feu, à dantelles & broderie d'or, le Casque en teste brillant de Perles & de Diamans, avec de grands Bouquets de plumes, il estoit ac-
compagné

LE TRIOMPHE DES VERTVS

compagné de la Force, la Douceur, la Patience, le Courage, la perseverance, & le Succez qui firent les recits.

Le Quatriéme Triomphe eſtoit la Vigilance, que Saint François de Sales fit paroître dans ſon Epiſcopat.

La couleur de toute la Quadrille eſtoit bleuë, à cauſe que le Ciel qui veille toûjours eſt de cette couleur, & que c'eſt celle qui appproche plus du violet qui eſt la couleur Episcopale.

Le Chefs de cette Quadrille monté ſur vn beau cheval bardé, houſſé & caparaſſonné de bleu, avec quantité de rubans de meſme, eſtoit veſtus de ſatin bleu, couvert de dentelles d'argent tant plein que vuide, le caſque d'argent ondoyé de plumes blanches & bleuës, ſa Devife

L'Eſtoile Polaire qui ne ſe couche jamais,

MAS VEIANTE NINGVM.
Nul plus vigilant que luy.

Le deſſi que donnoit cette Troupe eſtoit *de trouver vn Paſteur plus vigilant que S. François de Sales.*

Les douze Tenans tous magnifiquement vêtus étoient
NARSINDE. Le Roy des Abeilles au milieu de ſon eſſain.

VIGIL VRGET OPVS,
Sa Vigilance les fait travailler.

EVPHORMION. Vn Chien qui veille quand les brebis dorment,

GREX ME VIGILANTE QVIESCIT.
Le troupeau repoſe quand je veille.

ARISTIDE. Vn Lion qui dort les yeux ouverts.

EST VIGIL IPSA QVIES.
Mon repos eſt vigilant.

ARGIRANTE. Vne Poule qui couvre ſes pouſſins de ſes aiſles, à la vûe du Milan.

NON RAPIET VIGILI

DE S. FRANÇOIS DE SALES

Il ne luy enlevera rien, tant qu'elle veillera ainsi.

GERASIME. Vn Chien qui garde vn troupeau, avec ce demy vers de Virgile.

CVRAT OVES, OVIVMQVE MAGISTROS.
Il veille sur les Pasteurs aussi bien que sur les brebis.

S. François de Sales veilloit & sur les Curez, & sur les Peuples qui estoient commis à sa charge.

ARISTOBVLE. Le Soleil au milieu des Estoiles, & des Planetes, avec ce demy vers de Stace.

INSPECTIS AMBIT LATVS OMNE MINISTRIS.
Il n'a point d'Officiers qu'il ne connoisse, & sur qui il ne veille.

SAVINIEN. Le Roy des Abeilles au milieu de son essain, avec ce demy vers de Iuvenal, *Sat.* 8.

IN OMNI GENTE LABORAT.
Il Travaille en toutes.

S. François de Sales travailloit en tous ses ouvriers Evangeliques parce qu'il les formoit lùy-mesme.

THEOFRIDE. Le Soleil avec ce bout de vers de Silius *l.* 3.

OBIT OMNIA VISV.
Il voit & visite tout.

THIAPHERNE. Vn Lynx dont la vûe penetre tout.

CVNCTA OCVLIS INTRAT.
Rien ne se dérobe à sa vûe.

RADIMISTE. Vne Lunette à voir les Astres: avec ce demy vers de Valere, *l.* 1. *des Argonaut.*

QVANTVM COGNOSCERE COELI?
Iamais homme n'a mieux entendu la vie spirituelle, & le chemin du Ciel, que celuy-cy.

ALDEMIRE. Vne Horloge à roües.

LENTE SED ATTENTE.

Ddd

Il va lentement, mais prudemment.

Il ne faisoit rien avec precipitation, & s'il paroissoit lent de son naturel, c'estoit plûtot vn effet de sa prudence qu'vn defaut de vigueur.

OLINTHE. Vne Horloge à roües, avec sa languette, qui marque les heures.

ATTENDIT VBI VESTIGIA FIGAT.
Il regarde où va sa langue.

Pour la prudence de S. François en tous ses discours, ces paroles sont empruntées de S. Pierre de Damien qui dit en l'Epistre 10. ad Petrum Cerebrosum. *Prudens quæ dicenda sunt ponderat, & tanquam cautus viator soler-ter attendit vbi lingua sua vestigium figat.*

Le Char qui suivoit cette Quadrille estoit tout bordé d'vn riche damas bleu à grandes crespines d'argent, tiré par six chevaux gris pommelé, le cocher & le postillon vestus de satin bleu à galons d'argent. Le Trône qui parut le plus galant aussi bien que le plus magnifique estoit d'vn satin bleu à grandes franges & houpes d'argent il estoit ouvert sur le derriere, & le dais porté par deux consoles d'argent afin qu'il parut plus degagé, & qu'il laissat voir de tous costez ceux qui estoient assis dessus, c'estoient les deux Vigilances. Les soins de S. François de Sales au dedans & au dehors de son Diocese ayant obligé de diviser cette application que les Prelats donnent ordinairement à leur seul troupeau : mais comme la Mission de celuy-cy estoit extraordinaire & regardoit le bien de toute l'Eglise, outre celuy de l'Eglise de Geneve en particulier, on avoit voulu exprimer ces deux applications.

Ces deux Vigilances estoient accompagnées de l'Attention, la Reflexion, la Prevoyance, la Direction, le Conseil, l'Assiduité.

Le

DE S. FRANÇOIS DE SALES

Le cinquiéme Triomphe estoit celuy de la Charité, qui fut la Sainteté consommée de ce Prelat. La Quadrille qui le representoit estoit toute vestuë de couleur d'Aurore ou de toile d'or, qui est le Symbole de la Charité.

HELIOTROPE. Vn grand Tournesol élevé sur quantité d'autres fleurs, & panché vers le Soleil.

NVLLVS AMANTIOR ILLO.

Le deffi que donnoit cette Troupe, estoit *de trouver dans le monde vn Amour aussi ardent que celuy de Saint François de Sales.*

NESITHEE. L'Ocean, où se vont rendre toutes les Rivieres.

PATET SINVS OMNIBVS.
Son sein est ouvert à tous.

TIRIDATE Vn Pendant d'oreilles de diamans.

OCVLIS PLACET, ET LIGAT AVRES.
Il plaît aux yeux & lie les oreilles.

On ne pouvoit voir ny oüir S. François de Sales sans l'aimer.

BRIDONERE. Vne Horloge, avec le Style qui parcourt les heures.

OMNIBVS EX ÆQVO SE COMMODAT.
Il se donne également à toutes.

Sa Charité estoit égale envers tous.

AMIANTE. Le Soleil sur les deux Hemispheres.

PARTITVR CVRAS, NON DIVIDIT.
Il partage ses soins sans les diviser.

C'estoit avec les mesmes soins & la mesme charité qu'il s'employoit pour le bien de son Diocese, & de l'Institut de la Visitation, & il le faisoit sans se diviser, bien qu'il se partageât à tous les deux.

ABRADATE. Vne Montre, avec le Soleil.

AMBVLAT CVM EO.
Elle marche avec luy.

Si la charité du Chrestien consiste à marcher avecque Dieu, comme l'Ecriture le dit d'Henoch, quand elle dit de luy: *Ambulauit Henoch cum Deo.* Genes. 5. S. François de Sales fut toûjours dans la charité, puisqu'il fut toûjours avec luy. Ces paroles, *ambulat cum eo*, conviennent d'autant plus excellemment à Henoch, par rapport avec le Soleil, que comme le Soleil acheve sa course annuelle en 365. jours, la vie d'Henoch en terre fut de 365. ans, *& facti sunt omnes dies Henoch trecenti sexaginta quinque anni, & ambulauit cum Deo.*

SARTIDE'E. Vne Horloge avec ses poids, & sa Montre, & ce mot du liv. 6. de la Thebaide de Stace.

SVPERIS ÆQVVS LABOR.
Son travail égale celuy des Intelligences celestes.

La fonction des Evesques est la mesme que celle des Anges, aussi en ont-ils le nom dans l'Ecriture. C'est la Charité qui les fait agir les vns & les autres, pour le bien des Ames.

AVRASIE. La Carte à naviger.

DOCET IRE PERICVLA CAVTE.
Elle apprend à se regler dans les dangers.

La charité de ce Saint luy a fait trouver le moyen de rendre les choses les plus dangereuses indifferentes quand il a reglé le bal, les conversations, le jeu, le luxe, & les festins des gens du monde, accommodant la vertu à leur condition.

PYRO

DE S. FRANÇOIS DE SALES.

PYROPHILE. Vn Globe de feu qui éclate en pieces.

NON SE CAPIT VLTRA.
Il ne se peut plus contenir.

La nuit de la Feste du saint Sacrement, il fut tellement remply de consolation que ne pouvant plus retenir les saillies de son cœur, il fut obligé de se jetter contre terre, & de Dire à Dieu : *C'est assez.*

HIARNVS. Vn Foudre, qui abbat des arbres, & des bastimens.

ICTIBVS OBLIQVIS
Il ne frappe pas droit.

L'adresse de saint François de Sales à reprendre les pecheurs, estoit admirable, il n'alloit jamais droit à eux, & ne les attaquoit pas en particulier de peur de les rebuter, cependant il ne manquoit jamais son coup. Il y a aussi la mesme difference entre le discours d'vn Orateur Chrestien, & les satyres, que Pline a remarqué entre les foudres, qui viennent du Ciel, & ceux qui s'élevent de la terre, que ceux-là descendent toûjours de biais, & ne sçauroient de cette sorte manquer de fraper : les autres au contraire se levent droit, & ne font rien le plus souvent que de la mauvaise odeur. C'est-ce que font les satyres, elles irritent, & scandalisent, au lieu qu'vn discours Chrestien fait avec moderation contre les vices, les corrige, & edifie : *Omnia à superiore Cœlo decidentia obliquos habent ictus : quæ vocantur terrena rectos*, Plin. liv. 2. Hist. Nat. cap. 52.

PHROTON. Vn Foudre, avec ces mots de Pline, chap. 54. du liv. 2.

PRIUS AFFLAT, QUAM PERCUTIT.
Il s'insinuë avant que de frapper.

Il gagnoit les cœurs par sa douceur, avant qu'il entreprit de reprendre.

ALCANDRE. Vn Eclair, avec ces mots du mesme Autheur.

LUX SONITU VELOCIOR.
Sa lumiere devance le bruit.

Il paroissoit en chaire avec vn visage brillant & lumineux, avant qu'il commençât à parler.

Vn Miroir opposé au Soleil, qui allume vn bucher.

ABRAZA DONDE RESPLANDECE.
Il allume par cela mesme qu'il l'éclaire.

Il changeoit ses lumieres, & ses illustrations en feux, pour échauffer tous les cœurs.

Le Char qui suivoit cette Quadrille estoit tout bordé de toile d'or, avec six sieges dorez. Le Trône couvert d'vn grand tapis de brocard d'or figuré, avec de grandes dentelles de mesme.

Sur les six sieges d'or, plus bas que le Trône, & plus avancez sur le devant du Char estoient, le Desir, l'Extase, la Dilection, la Bonté, la Tendresse, la Compassion. Ce Char estoit tiré par six chevaux blancs.

Sur chaque Char estoient portés les Livres de ce Saint. Sur celuy de l'Innocence, l'Introduction à la vie Devote, qui a rétably l'Innocence dans le monde où elle sembloit n'estre plus. Sur celuy de la Virginité, les Constitutions des Filles de la Visitation. Sur celuy du Zele, l'Apologie pour l'Estendard de la Foy. Sur celuy de la Vigilance, ses Entretiens,

www.ingramcontent.com/pod-product-compliance
Lightning Source LLC
Chambersburg PA
CBHW051354220526
45469CB00001B/247